闲趣坊

18

杨存昌 苏海坡 编

梨园幽韵

中石 书

生活·读书·新知 三联书店

Copyright © 2017 by SDX Joint Publishing Company.
All Rights Reserved.
本作品版权由生活·读书·新知三联书店所有。
未经许可，不得翻印。

图书在版编目（CIP）数据

梨园幽韵／苏海坡，杨存昌编．—2版．—北京：
生活·读书·新知三联书店，2017.7
（闲趣坊）
ISBN 978 – 7 – 108 – 06044 – 0

Ⅰ.①梨⋯　Ⅱ.①苏⋯②杨⋯　Ⅲ.①京剧 - 戏剧史 - 中国
Ⅳ.① J809.2

中国版本图书馆 CIP 数据核字（2017）第 148998 号

责任编辑	卫　纯
装帧设计	康　健
责任印制	宋　家

出版发行　生活·讀書·新知 三联书店
　　　　　（北京市东城区美术馆东街 22 号）
邮　　编　100010
网　　址　www.sdxjpc.com
经　　销　新华书店
印　　刷　北京市松源印刷有限公司
版　　次　2012 年 11 月北京第 1 版
　　　　　2017 年 7 月北京第 2 版
　　　　　2017 年 7 月北京第 4 次印刷
开　　本　850 毫米 × 1168 毫米　1/32　印张 12
字　　数　236 千字
印　　数　14,001 – 19,000 册
定　　价　36.00 元

（印装查询：01064002715；邮购查询：01084010542）

目录

1　小引

辑一　台　上

3　余三胜智唱《四郎探母》　　　曹济平　韩龙瑶　吴惠风

9　刘赶三讥讽权贵　　　　　　　　　　　　　　翟鸿起

14　谭鑫培俞菊笙唱对台戏　　　　　　　　　　崔　伟

20　杨小楼"智夺"金少山　　　　　　孙曜东　宋路霞

25　"小小余三胜"逼走"麒麟童"　　　　　　　翁思再

31　余叔岩中南海"打棍出箱"　　　　孙曜东　宋路霞

37　梅兰芳孟小冬"游龙戏凤"　　　　　　　　许锦文

45　南麒北马同登台　　　　　　　　　沈鸿鑫　何国栋

52　张君秋孟小冬快板对啃　　　　　　　　　　安志强

57　李万春李少春斗法　　　　　　　　　　　　丁秉鐩

63　言慧珠童芷苓上海滩打对台　　　　　　　　费三金

79　魏喜奎走红津门　　　　　　　　　周桓　魏喜奎

辑二　台　下

95	回忆先师程继仙先生	俞振飞
102	盖叫天创制霸王装	谢美生
109	梅兰芳师从王瑶卿	沈鸿鑫
113	齐如老与梅兰芳对台排新戏	陈纪滢
118	余叔岩与孟小冬的师徒之谊	万伯翱
124	荀慧生卖身学艺	谭志湘
152	我为程砚秋写《锁麟囊》	翁偶虹
157	袁世海导演《霸王别姬》	袁世海 口述　袁菁 整理
165	喜彩莲创造内高底鞋	张慧　曹其敏
170	梦中得腔,《三上轿》一句一彩	陈素真
178	常香玉拜师学武功	常香玉 口述　张黎至 整理　陈小玉 记录
184	跟冯子和先生学戏	云燕铭

辑三　世　相

197	程长庚穆府被锁	刘强　杨宏英
206	"辫帅"张勋智激孙菊仙	范国平　陆地　张光辉
211	杨月楼"诱拐"案风波	郦千明
220	郝寿臣早年在烟台	甄光俊
223	金少山梅兰芳"霸王别姬"	卢子明　徐世光
232	天蟾舞台炸弹事件	梅兰芳

240	言菊朋"举刀自刎"		张　屯
246	叶盛章智赚日伪军	叶盛长	陈绍武
250	陈伯华乡下躲祸	邓家琪	刘庆林
256	张君秋"二进宫"		安志强
265	常香玉化妆脱险		王洪应

辑四　人　生

275	程长庚进京	刘强	杨宏英
282	孙菊仙和汪桂芬		郑逸梅
289	德珺如弃爵从艺	曹济平　韩龙瑶	吴惠风
295	汪笑侬唱戏丢官		高拜石
300	京城"龙票"载涛	郑怀义	张建设
309	杜月笙粉墨登台		韦君谷
317	金少山装病全节		任明耀
321	梅兰芳与他的两位夫人		屠　珍
331	周信芳与裘丽琳的生死情缘		文　田
342	张恨水票戏		张　伍
346	张伯驹的《空城计》		丁秉鐩
358	蒋方良演《苏三起解》		郭　晨
364	五次票戏记		吴祖光

小 引

济南的历山西畔,有处名园,叫舜耕山庄。欧阳中石先生每次下榻此处,必然"群贤毕至,少长咸集",堪称齐鲁书画、戏曲界的雅集。数年前,我策划《欧阳中石谈书》、《欧阳中石说戏》,先生决定来此下榻时抽出一周时间给我说戏,"弄新的",叫我喜出望外。那天上午,先生兴致极高,回忆七岁开始的戏曲往事,绘声绘色,叫我眼前至今飘着旧时戏园子里旋转飞落的热毛巾。只可惜,录音一上午,先生就变了卦,忙得"且听下回分解"了。这倒激起我搜集戏剧文献、故事的兴致来,可算是本书的一种缘起。

查阅戏曲史料越多,眼前就浮现越多的画面和故事:道光、咸丰年间,京剧创始人之一余三胜机智救场,《四郎探母》一连唱出七十四个"我好比……";"天下第一丑"刘赶三当面戏刺慈禧太后,给光绪皇帝唱出座位;张君秋、孟小冬快板对唷,比得上梅兰芳、孟小冬《游龙戏凤》;程长庚穆府被锁,汪笑侬唱戏丢官,"辫帅"张勋智激孙菊仙……精彩的故事出人意表,都从尘封的

历史中突现眼前,真叫人惊叹。这样的故事,以著名戏曲演员台上、台下的艺术生涯为中心,涵容了徽班进京以来二百年的戏曲史,反映社会、人生的诸多方面,涉及七行八作,皇帝、太后、总统、军阀、文人雅士、地痞大佬……济济一堂,妙趣横生,是近现代历史的侧影。

这样的书,闲是闲了点儿,趣味却浓郁得很;经过山东师范大学文艺学专业博士生导师杨存昌师兄悉心审订,戏曲文献的特质越发明朗。相信会有戏曲工作者,甚至理论研究者,与广大戏迷朋友喜欢;随着京剧进课堂活动在全国展开,也会在全国中小学校园里遇到知音。就出版而言,这是一个日渐温乎的领域,图书面世相对容易。

此书出版也是机缘凑巧。前年北京图书订货会时,在北京大学出版社的展位上跟文物出版社的名编许海意博士说:即便同样的出版资源,不同的出版社策划思路大不相同——北大出版社往学术上拉,书名都怕不高深;三联社是往雅处拽,生怕失落了读者的雅趣和境界……不成想,旁边正有三联的编辑卫纯君,于是也就有了本书今天的命运。

但有一种人不找是不行的,那就是作者诸君;没有他们的授权,我心难安。于是,寻遍各种线索,发出了多封信函,终于收到了李滨声先生、翟鸿起先生、郑有慧女士、郦千明先生、王律先生、崔伟先生、袁世海先生后人袁菁女士和袁小海先生、张恨水先生之子张伍先生等作者或著作权所有人的授权书;天津的甄光俊等先生,专门打来电话,热情长谈,给了我很大鼓励,在此表

示深深的感谢。尚有部分作者,缺乏线索,无法联系,在此也表谢忱,并请致函我的电子邮箱 suhaipo99@163.com,以便奉上样书和薄酬。真想等待时机,遍访诸君,广结善缘,争取再度合作,传播这样有意思的文化。

这书,其实该请欧阳中石先生题个书名。他是奚啸伯先生的入室弟子、书法名家,过去曾多次聆听他老先生谈书说戏,书中也有一篇他与奚啸伯先生的故事。可是,内心十分犹豫。卫纯君编罢,来信提到:"苏老师,您真不想请欧阳先生题签?"我心头一震——免开"尊口",将失去一段佳话,失去一次美化此书的机会——沉吟片刻,相约携校样拜访先生。先生持放大镜,逐行细观《小引》与《目录》,面带喜色,说放上图片;说作者万伯翱先生是万里委员长的长子,周桓先生是魏喜奎先生的爱人,孟小冬先生出自济南……然后,抬起头,和蔼地问:"需要我做什么?"于是,得获先生墨宝,本书锦上添花。感谢欧阳先生提携我,感谢欧阳先生为读者呈献艺术之美!

<div style="text-align:right">

苏海坡

2012年6月2日

</div>

辑一 台上

余三胜智唱《四郎探母》

曹济平　韩龙瑶　吴惠风

余三胜,又名开龙,字起云,湖北罗田人,清道光、咸丰年间的京剧演员,与程长庚、张二奎并称京剧"老生三杰"、"三鼎甲"。他功底深厚,唱腔以"花腔"最为著名。他融会汉剧、徽剧之音,加以昆曲、川剧之调,抑扬顿挫,推陈出新,自成一家,独创了"余派"。清代杨静亭在《都门杂咏》中称赞他:

时尚黄腔喊似雷,
当年昆弋话无媒。
而今特重余三胜,
年少争传张二奎。

余三胜所唱的戏,以"西皮"为最佳,唱腔苍凉悲壮。他在《四郎探母》中扮杨延辉,《定军山》中扮黄忠,《捉放曹》中扮陈宫等,名噪京师,无人能与之抗衡。"二黄反调"也因他创制得多、唱工出色,而盛传于后世。

余三胜是"春台班"台柱,演技高超,拥有一批观众。许多演员都以与他搭档而倍感荣耀,但他对搭档要求相当严格,必须由他亲自选定,说一不二,从不勉强迁就。如他唱《四郎探母》,就一定要胡喜禄与他搭档。胡喜禄专攻旦角戏,唱工好,扮相也甜美,尤以扮"青衣"誉满艺坛。他俩在台上配合默契,天衣无缝,令人叫绝。只要他俩出演《四郎探母》,老观众纷沓而来,新观众慕名而至,场场爆满,盛演不衰,场内喝彩、道好声不断。

有一次,余三胜与胡喜禄联袂出演《四郎探母》,海报刚一上墙,不多时戏票便售出一空,乐得班主喜滋滋地合不拢嘴。演出前,除胡喜禄一人外,所有上场演员都准点到了戏院后台,忙着打脸上妆,涂脂抹粉。余三胜也早早到了戏院后台,快手快脚地化了妆,手端一把紫砂小茶壶,坐在一旁,闭目养神。

一会儿,上场演员各自做好出演前的一切准备工作:服装、道具、灯光效果等后台工作人员也各司其职,井然有序;台右司琴、司鼓、司锣等司奏人员,早已各就各位。只等开场锣一结束,演出便正式开始了。但是,主要演员胡喜禄还未到达现场,急得班主团团转,一头大汗淋漓;后台主管急得远远站在戏院外干等,左顾右盼,也不见胡喜禄的身影出现。

时间一分一秒地过去了,眼看就到了开演时间,班主也等不及了,便对余三胜说:

"余老板(老板,旧时对京剧演员的尊称),胡老板到现在尚不见人影,你老看咋办呢?"

"班主的意思是?"余三胜半睁着双眼反问道。

"余老板,总不能让观众这样干等下去。"

"看起来班主的意思是换人'救场'?"

"余老板,您老误会了。我这是请您拿主意呢!"

"班主,要换人,那就连我一起都换了!"

"余老板,哪能呢!哪能呢!"班主说。他茫然四顾,自言自语道:"这,这咋办呢?"

"班主,按时开场,我余某有办法。"

班主一脸狐疑,给台左司奏人员打了个手势,随后开场锣鼓便响了起来。响了一阵,场内观众开始安静下来。

演出开始了,余三胜上场。这场戏的开板唱的是"杨延辉坐宫院"一段,本来只有四句唱:

　　我好比笼中鸟,有翅难展;
　　我好比失水鱼,困在沙滩;
　　我好比中秋月,乌云遮掩;
　　我好比东流水,一去不返。

余三胜的四句唱完了,本该轮到胡喜禄扮演的铁镜公主上场,他用眼角往场上一扫,心里明白胡喜禄还没到场,于是就随口编唱:

　　我好比……
　　我好比……

我好比……

台下的老观众都知道"我好比"本来只有四句,怎么一下子多了那么多句? 没完没了的! 但也猜出一定是什么原因,让余三胜在拖长时间。因为太爱听余三胜的腔调,也就姑且等下去。出人意料的是,余三胜竟然一连气地唱了七十四个"我好比……"

余三胜不仅是一位演技高超的京剧演员,而且文学功底也很深厚,平时又肯学习,故而才思敏捷,出口成章。他随口编出的唱词、念白,合辙押韵,通俗易懂,抑扬顿挫,朗朗上口,连行家里手也不得不击节赞赏,自愧弗如。

这时,胡喜禄终于匆匆赶到戏院后台。班主见"胡老板"到了,如释重负,连句责备的话也顾不得说,让众人七手八脚给他化了妆,穿上戏衣,塞上"孩儿"。胡喜禄便手抱"孩儿",上场前一句念白:"丫头,走哇……"

余三胜闭目缓唱,兴致正浓,突然间听到了"念白",知道胡喜禄已经到了,便以平常唱词收场。

余三胜这七十四个"我好比",历时数十分钟,场面异常安静,观众明知有"鬼",但为他的唱腔所倾倒,一直兴趣盎然地听下去。

事后有人问余三胜:"如果胡喜禄一直未到,那你打算怎么办呢?"

余三胜答道:"你们不用担心!'我好比'准备唱八十句为

止。如果喜禄还不能到场,我就改用'说白',历叙天波府杨家的家世渊源,即使说上一天一夜,我'肚子'里有的是。"

余三胜应变能力相当强,故事很多,这里再说一个。有一次,余三胜扮演一位君主,先由四名佩刀侍卫上场,然后是内宫四人执戟前导。该他上场了,他把台帘一掀,就发现前面"龙套"出了纰漏。

四名佩刀侍卫上场后,按舞台程式左右各站两人。执戟内宫四人,分前后两列上场,前列两人分列左右,后列两人,走到台口,竟肩并肩一起站到左边去了。内宫四人,左边站了三人,右边站上一人,形成舞台上一大忌——"一头沉"。

余三胜自登场后,便不时以眼睛示意,但未引起站错位置"龙套"的察觉。余三胜无法,放慢节奏,在转身亮相前,又用眼睛狠狠瞪了"龙套"一眼。这"龙套"我行我素,依旧纹丝不动地错下去。余三胜突然灵机一动,在唱完一段唱词后,临时增唱了两句摇板:

这壁一个那壁三,

余三胜边唱边伸出右手食指朝右边指了一阵,又伸出右手三指朝左边指指,然后站定,摇摇头,继续唱:

还需孤王把他拉。

余三胜边唱边上前,拎着左边"龙套"的耳朵拉往右边去。

按场规,演员不得随意增加唱词,不是闹剧,也不得插科打诨,余三胜这样纠错,也是万不得已的。台下观众多是老戏迷,看出了其中蹊跷,对他这随机应变的能力,都发出会心的笑,继而报以热烈的掌声。

(选自曹济平、韩龙瑶、吴惠风编著《艺苑遗珍——中国艺苑的故事》,江苏人民出版社2000年)

刘赶三讥讽权贵

翟鸿起

电视连续剧《天下第一丑》，演的是京剧界早期的丑角演员刘赶三的生平事迹。刘赶三（1817—1890），名宝山，字韵卿，号芝轩，天津人，工丑行。有一次，他连白天带夜戏，一天赶了三个班，同行讥讽他"赶三场"，而他索性以"赶三"为艺名了。

刘赶三本是票友，学的是余（三胜）派老生；后正式下海，演老生，私淑张二奎；其王帽戏颇有张二奎神韵，不知何故改唱丑角。当时，京剧中的丑行在戏班里地位极不明显，专工丑行者甚少。刘赶三在台上唱丑角戏，为丑行在舞台上争得了一席之地。到了晚清，刘赶三的丑角戏名声大噪，尤其是婆子戏，深得听戏人欢迎，而他尤以演丑婆子著称。"同光十三绝"中，他扮演的是《探亲家》的亲家母，堪称一绝；而真驴上台与他合作默契，实为空前之举。其他婆子如《普球山》的金头蜈蚣窦氏、《玉玲珑》之鸨儿、《金玉坠》的店婆等，经刘赶三扮演，诙谐而不俗，逗哏不厌，妙趣横生，满台生辉。因此，慈禧特准他在演《探亲家》时，可带真驴进宫上台。

刘赶三的丑角戏，可称杰作，多为后世之典范；他的不少表演技巧沿袭至今。可以这样说：鉴于刘赶三在婆子戏上取得的艺术成就，称之为一代丑行之开山祖，实不为过。

刘赶三在梨园界之所以享有很高的声誉，主要原因之一，是他继承发扬了中国喜剧艺术警世讥恶的优良传统。他为人仗义、疾恶如仇，在舞台上借题发挥，嘲讽贵胄权要，抨击时弊恶习，做到了"借艺传谏、寓讽于戏"。在这方面，他留下了许许多多的趣闻。

刘赶三在《富春院》中饰鸨儿，在喊堂时，他看见台下坐着有五王爷和六王爷，便站在台口冲后台高喊："老五、老六，见客啊！"后台的人员一听，吓得不敢出声，你瞧我、我瞧你，用眼神往前台领，直抖下颏。台下的两位王爷，心里这个恶心，当时发作吧，有老佛爷在场，你多有理，搅了她的兴趣，照样翻车；不说几句吧，真憋火儿。两位王爷旁边有一位官儿，很识相，悄悄和老六说："千万别发火，给他个耳朵就得！您要是真的闹起来，不就等于您默认了吗？"老六一听，心想也对，便恨恨地说：刘赶三，你等着！有你好看的那天！

有位军队的要员，借生日办了一场堂会，听戏是次要的，收礼是真的。来看戏的大多是武官。时值三伏，各位老爷坐轿而来，碍于当时的场面，天虽热也没有人好意思宽衣解带，身上的袍服、珠挂、翎帽俱全，如同上朝站班，端坐听戏。下房的轿夫可不论这个，无所顾忌，不拘礼节，一个个脱了罩衣，拿把大蒲扇呼哒呼哒地扇了起来。

台上正是刘赶三的《老黄请医》，一共两个演员：一个老黄，一个刘赶三扮的刘高手。上场之前，刘赶三把这老爷们和轿夫看了个清清楚楚，就和老黄说："我说，待会儿在场上，你抓个空儿问我一句'这三伏天，您就不热'就齐啦。"

老黄请出刘高手，二人圆场，边走边聊，正商量着走哪条道。老黄说："要是走那大空场，就这三伏天，您热不热呀？"刘高手说："谁说不热呀？哎！我问你：这三伏天抬轿的热得大蒲扇呼哒呼哒地扇着，可也奇怪，这听戏的老爷们为什么穿着整齐？他们为什么不宽了袍子凉快凉快呀？"老黄说："要我说老爷们知情达礼，这大庭广众之下，脱了官衣，可有失体统不是？"刘高手说："你说得不对。"老黄说："怎么不对呀？你说是为什么不热？"刘高手说："要我说呀，那几位老爷为什么都不觉着热呀，那是老爷都吃冰啦！你明白啦？"老黄说："原来如此，吃着冰还不凉快！"

台下的几位老爷一听，"吃着冰"，都面面相觑，那脸子呱嗒一下就沉下来了，一声没吭，可心里跟明镜似的——刘赶三在台上明明地骂我们都吃着"兵"呢！那不是吃空额、报虚饷吗？几位交头接耳，吃了哑巴苦子，还跟他争不得。其实，老爷们吃空额，已不是秘密的事啦！可刘赶三，你一个戏子，敢在台上大声喊我们吃"兵"啦，这还了得！要是真跟刘赶三叫板，那不就越描越黑啦！他指不定又撩出什么来呢！

刘赶三一生最恨那贪心不足的赃官，得空就烧一把火，也别管他官有多大，就是皇亲他也敢碰。他说的都是大实话，公开挖苦他们，他们不敢较真儿。慈禧横不横？刘赶三也曾不软不硬

地拽过闲话。

戊戌变法失败后,慈禧对光绪恨之入骨,却不敢冒天下之大不韪,废除这个不称心的皇上,可这心里头憋得她火烧火燎的,于是便找一切机会从精神上折磨光绪,让他一天也不得安生,闹得这位一国之君惶恐不安,心神不定。

这天慈禧要听戏,就让光绪当着众人的面站在一边,如同仆役。戏码有一出《八十八扯》,刘赶三扮戏迷哥哥。这出戏是丑、小旦的唱工闹戏,也没有什么剧情,任意性很强,兄妹二人各唱各的。这可要了演员的真功夫,要使出浑身的解数——就是唱,哥一段,妹一段,而且要反串几个行当,什么一赶三的《二进宫》、两花脸的《白良关》、生旦对唱的《四郎探母》等等。

轮到刘赶三唱,他向打鼓的要了"导板",唱《大登殿》的薛平贵:"龙凤阁内把衣换。"接着唱原板:"……马达江海把旨传,你就说孤王我驾坐在银安……"唱到这儿,本应当归里场椅坐下,可刘赶三打住了,说:"妹子,你瞧,我这个假皇上还有个座儿;你再瞧,那真皇上可还站着呢!"后台人一听:"赶三哎,你还要命不要命啊!完喽,要了命啦!"

听戏的官员大惊不已,有人小声说:"今儿可要出大娄子!好你个刘赶三,你还想活着出去!"刘赶三这话可真是正戳着慈禧的心窝子上。

慈禧听到这话,心里腾地一下子火冒三丈:"嗬,刘赶三!你……我……"正要发作,她往左边一看,光绪正好垂手侍立,真站着哪。为了掩人之口,她自己找了个台阶,说:"得啦,给皇上

看个座吧,免得叫个唱小戏的说我虐待皇上,我这当太后的脸往哪儿搁呀!"打这起,光绪陪慈禧听戏才有了座儿。

据说,那天光绪回到寝宫,抱头大哭了一场。

后人评论此事说,赶三一语惠懦君!人们没有不佩服刘赶三的。

(选自翟鸿起著《老票说戏》,文物出版社2004年,原标题为《刘赶三轶事一二三》)

谭鑫培俞菊笙唱对台戏*

崔 伟

眼看节令又到了年关,依惯例,京城梨园界的诸位名角是要以演出义务戏来用所得票款赈济贫苦同业的。今年,鑫培将在四喜班与孙菊仙一同各演拿手好戏,而赈济演出的组织者是"精忠庙"。

这天,鑫培来到了戏园,孙菊仙见了他高喉大嗓地说:"鑫培,义务戏的戏码下来了。瞧,点我的《逍遥津》,点你可是《挑滑车》。看看,这可有点怪。"

鑫培一听,说:"这有什么怪,顶多卖卖力气,人家点了就唱吧。"

"不是这个,是我听说俞菊笙的班点的也是《挑滑车》,而且一天,还是门对门的园子。你还说不怪?"孙菊仙悄悄地说。

* 谭鑫培(1847—1917),名金福,有"小叫天"之称,是 1900 年前后京剧界主要代表人物,所开创流派风格,世称"谭派"。

俞菊笙(1838—1914),名光耀,号润仙,以武生而兼演武净见长,创造了新的流派风格,世称"俞派"。

听了孙菊仙的话,鑫培心头一愣。是怪啊,这么着岂不是让我和俞菊笙打对台吗?也不知俞菊笙知不知道这事。本来自己又唱老生又唱武生就有点那个,特别是有的戏迷说我的戏不仅打得好,而且唱得好,把武生演员都盖了,今天再一打对台,可别让人家误解。想到这儿,鑫培冲孙菊仙一抱拳,"多谢老兄提醒,我看不是怪,而是大大地不妥,得赶快叫他们改啊。"说完,鑫培便赶忙去了管安排戏的"精忠庙"。

"精忠庙"是当时北京京剧演员的行会组织,庙首是杨月楼。但具体办事则由专人管,杨月楼并不多管。

一进"精忠庙"的门,鑫培就看见一张熟悉但令他极为讨厌的面孔。谁啊,各位看官,你一定还记得当年因为为何九抱不平,鑫培一气之下,台上戏耍"糖火烧"的事吧。这个人就是那长着一张长长的没有表情的驴脸,外表忠直,内心阴暗、狭窄,人送外号"瘟疫"的温义臣。原来这小子混到这儿来了,怪不得今天有这事。

没等鑫培说话,"瘟疫"倒假做热情地开口了:"谭老板,多年不见,您可发达了,可喜可贺。"

"瘟疫"的话说得言不由衷,鑫培早知道他的心性。五十多岁了,旁的本事没有,也就是靠他那看似忠厚的外表和实则无能的"认真"混碗饭吃。但这小子,别看骨子里奴颜婢膝,但特别见不得年轻人发达。因此,昔日在他手下就不服他管的鑫培如今发达了,他更是恨得牙根痒痒。

"多谢,温老板,我来是问问义务戏《挑滑车》的事。"鑫培开

门见山地挑开了说。

"呦,谭老板不想演这出戏吗?你倒是早说啊。人家俞老板一听说你们二人都唱这出《挑滑车》,可高兴了。你不唱没关系,我给你改戏。""瘟疫"阴阳怪气地说。

鑫培一听,知道改戏已没了意义,心中更恨"瘟疫"的阴暗。他呵呵一笑,说:"谁说我不想唱《挑滑车》了?我来就是告诉你这戏我唱。另外还有,就是祝贺你温老板越混越好了。哈哈!"说罢,鑫培一声"告辞"扭身出了门。

的确,这出对台戏还真是"瘟疫"挑拨离间的结果。他为了派戏找到俞菊笙,有意说些戏迷扬谭贬俞等武生的话。本来这些话就风言风语地传到过俞菊笙的耳朵里,他虽不快,也没当回事。但"瘟疫"添油加醋地一渲染,顿令俞菊笙很气愤。于是,"瘟疫"借机怂恿俞菊笙与鑫培一比高低,他再从中一做手脚,就有了这次《挑滑车》的对台戏。

等唱《挑滑车》这天,两边的观众都是爆满。因为俞菊笙那边开戏较早,因此,还有不少戏迷是打算先看俞菊笙,再瞧谭鑫培。到底比比哪家高低,好好过回戏瘾。

那边的俞菊笙,绰号"俞毛包"。素来以勇猛取胜,身手矫健自不在话下。更何况是与鑫培打对台,自然更加卯上。头场"边儿",他干净利索地一番表演,台下都炸了窝了。等"车轮战"和"挑车"时,俞菊笙一杆大枪流光飞曳,令人眼花目眩。战"大锤"他腾挪疾利,挑"环"他利索干净。最后,力挑山上滑车,他又是"摔叉",又是"倒叉虎",末尾,还来了个硬硬的"僵尸"。等戏

演完,场里就像开了水的锅,戏迷都疯狂了。这时,突然不知谁嚷了声:"谭鑫培那边开戏了。"人群一下就往外跑,赶快去看谭鑫培。

鑫培早为这场戏做了充分的准备。他一连几天在头脑中细细琢磨着如何才能唱好这场《挑滑车》。他知道,俞菊笙是个好武生,人家天天就是唱武戏,一门心思地研究的也是武戏;而且,俞菊笙的身手更是非凡人能比,他的"把子"和身上都有绝活。特别是他在台上动作和开打的速度,在北京无人能比。加上俞菊笙身材高大,扮相英俊,他鑫培更是先天不足。这出戏又是扎靠,光嘴把儿的扮相,更是天生瘦小凸嘴的鑫培的弱项。当年,程长庚就提醒过他,不要唱《挑滑车》等扎靠不带"髯口"的戏,他觉得有道理,就多年不唱了。要不是"瘟疫"兴此波澜,他是不会贴这出戏的。

可鑫培天生是个不服软的性格。他的法宝就是独辟蹊径,这出《挑滑车》还得如此这般。

鑫培想到这里,心中有了主张,已然成竹在胸了。

这天,他来到后台。看到大家都担心地看着他,连一向大大咧咧的孙菊仙也没了吆喝喊叫,鑫培反而笑了。

"兄弟,行吗?"孙菊仙看他笑了,关切地问。

"有嘛不行?顶多栽在台上,输给'俞毛包'也不算亏。"鑫培学着孙菊仙的天津话说。

听了鑫培这话,孙菊仙一吐舌头。与鑫培共事已有些日子了,他已渐渐摸透了鑫培的性格。他知道,这神态、这话语,鑫培

早有底了。

场上,岳飞、兀术敌我双方将领都升了帐。伴着[四击头],鑫培扮的高宠和张奎一起站在了九龙口。只见鑫培的"起霸"稳稳当当,毫不张扬。等[粉蝶儿]起,鑫培的一句"杀气冲霄"一别武生的粗枝大叶,而是字正腔圆,令人耳音一振,台下就有戏迷说道:"不愧是文武老生啊。"说完,就给了个好。鑫培知道他的演出已产生了效果。等接下来的自报家门,他的一个"高宠"的"高"字喷口而出,沉郁饱满,"宠"字却不像武生那样高挑,而是稳如泰山般的沉稳、矜持。台下又是一阵议论,"嘿,可不嘛,高宠是王爷啊,鑫培真有王爷的范儿。"

到岳飞点将,鑫培更是演得与众不同。点别人时,"他"自信安稳,然后暗暗着急,最终没点到自己,"他"口喊:"且慢呐!"于[撕边]中走出,侃侃而谈,一下把武生演来潦草而过的文场子刻画得是如此细腻合理,让观众不由不叹服。然而,就在大多数观众首肯他的文场子时,谁知鑫培在"头场边"的演出中又给人一个惊喜。他的[石榴花],一张口就盖着笛子,而且字字清晰。不但如此,更令戏迷意想不到的是,鑫培在"金营蝼蚁似海潮"起,无论是"翻身"等大动作,还是舞蹈性的小动作,突然疾若风、快似电,边式流畅之极,简直与俞菊笙不相上下,甚至更加美观、讲究。等唱罢"灭儿曹",一个亮相,鑫培竟然不喘、无汗,稳如泰山。这一来,场内算炸了窝,好声经久不绝,连台帘后的孙菊仙也大声用天津话叫着:"好啊!"

鑫培明白戏虽然还有一多半儿没演,但"头场边"的成功,完

全可以说这戏已大功告成了。在后边的戏里,鑫培仍然是很好地掌握着冷热调剂、动静相偕。像[黄龙滚]、[上小楼],鑫培处处显现出应对自如的功力和火候。特别是兀术要以滑车伺候后,鑫培扮演的高宠在大锣[三叫头]中"哈哈,哈哈,啊哈哈……"的笑真是气力饱满、惊天动地,将人物的勇武、自信以及对金兵的藐视表现得活灵活现。在"挑车"时,鑫培一反常态地完全以静制动。他没有跌扑,而是通过身体和面部的变化,刻画高宠由横扫千军到人乏马毙,渐渐不支,但仍英勇抗敌的过程,简直令人要潸然泪下。直到最后,他才出人意料地来了个硬硬的"僵尸"倒地。观众又是叫好不断。

　　一场对台戏就这样不分胜负地结束了。

　　鑫培与俞菊笙双双获得了观众的好评,二人各有高下,互有千秋。一下,他们的名声倒反而更大了。

(节选自崔伟著《粉墨王侯谭鑫培》,
人民音乐出版社2002年)

杨小楼"智夺"金少山*

孙曜东　宋路霞

当年杨小楼也到上海来搭班唱戏,最后一次来上海时还做了一件大好事,即把金少山给"挑"红了。

金少山本是梨园世家子弟,其父金秀山当年在京城里是陪谭鑫培和杨小楼唱戏的。金少山由其父栽培,也练就了一身基本功。也许是他运气不好,从北京来上海后,一直没唱红,只能在天蟾舞台的"班底"(戏院的戏班子,在大戏开场之前唱开场锣鼓戏的"零碎")里混混日子。他没成家,还抽鸦片,每个月一百元工资,一个人吃光用光。每次演出,他只上二十分钟开场戏,演完就走道,去泡鸦片烟。正在穷愁而未潦倒之际,杨小楼带了人马到上海了。

杨小楼一行住在西藏路福州路路口的大中华饭店,饭店老板叫戴步祥,是上海滩有名的流氓,名分仅次于黄金荣,也是地

* 杨小楼(1877—1938),名嘉训,著名武生兼老生杨月楼之子,秉承家学,又师从俞菊笙,在武生戏上融会贯通,自成一家,世称"杨派",为后来京剧武生所宗法。

方一霸。他与天蟾舞台的老板顾竹轩是哥儿们,所以北方的角儿们在天蟾舞台唱戏,就常安排在大中华饭店住宿。那年我二十来岁,曾陪我父亲到大中华饭店看过杨小楼。坐下来聊了一会儿,他的女婿刘砚芳就说起一桩发愁的事情。

原来这次来沪唱戏已经准备多日了,当家花脸是京城里的名角——票友下海的郝寿臣。郝寿臣是学黄三的,世称花脸黄派,以道白出名。所以杨小楼过去每次到上海总带着郝寿臣,来一次一千元,回去就可以买房子了。谁知这次动身前三天,郝寿臣说是母亲病重,他不能走了,这下杨小楼有些"抓瞎"了,上海戏院的合同早就订好了,报纸上的广告都已登了多少天了,怎么能更改呢?如不更改,临时找人,找谁去呵?所以没有办法,只能先到上海再说,指望到上海看看能不能找到合适的配角,所以杨小楼路上满是心事。

他的女婿刘砚芳更是着急,因为他是为老丈人"管事"的,这个"管事"就是办公室主任的角色,哪个戏院来请老爷子唱戏,都得跟他联系,他负责统一安排,平时称老丈人叫老爷子。在北京时有时看见他推门进来对老太爷说:"老爷子,成了,一万一月。"就是说和哪个戏院谈成了,唱一个月给一万块钱。刘砚芳小的时候非常红,与余叔岩是同学,也唱老生,自从娶了杨小楼的女儿为妻,从此就不唱了,甘心情愿为老爷子跑腿,当个"管事"。杨小楼的太太死得早,就这么一个女儿,本来就是千金宝贝,加上杨小楼进皇宫唱戏时,慈禧太后问起过他家里还有什么人,杨小楼说就一个女儿。那时女儿还小,慈禧太后叫他带进宫来瞧

瞧,带进宫后,慈禧太后还亲手抱过,还赏了东西。这么一来,这个女儿更加身价百倍,在梨园行里轰动得不得了。刘砚芳当年曾与余叔岩一样红,自从当了杨家女婿就再也不唱了。然而这回郝寿臣"临阵脱逃",他这个管事的就有责任,死活也得找到个像样的配角,否则可就太现眼了。

杨小楼一行人在饭店安排停当后,天蟾舞台老板顾竹轩就来看他们,眼睛一扫,问道:"怎么郝寿臣没来?"回答说是母亲病重,不能来了,顾说:"糟了,戏(戏单上)已登了!"杨小楼问:"有无班底?"顾说:"有的。"杨小楼问:"有没有像样点的?"顾竹轩想了想,事到如今,也只好叫个"班底"上了,于是就推荐了金少山。杨小楼说:"那么叫他来'查一查'(试一试),不行的话,咱给他说一说。"

金少山此时正躺在烟铺上抽大烟,听人来叫,说是顾老板叫他去,要为杨小楼配戏,他一个骨碌爬起来,跑到杨小楼跟前一个单腿点地,张口叫大叔,并自报家门:"我叫金少山,是金秀山的儿子,请大叔多加关照。"

杨小楼一听是金秀山的儿子,眼睛一亮,金秀山当年是他的把兄弟,这下关系一下子就拉近了。杨小楼很讲义气和交情,顿时心热起来:"那咱们爷儿俩就'查一查'吧。"试下来,到底家学有底子,还不错,杨小楼就说:"那你就上吧!"

那天上演的是《盗御马》,杨小楼唱黄天霸,金少山饰窦尔敦,在"拜山"一段对口时,两个人你一句我一句,针锋相对,珠联璧合,天衣无缝,台下的观众来了劲,给杨小楼一个"好",金少山

一个"好",那气氛的热烈就没法子说了。第一天演下来,大家都感觉甚好。杨小楼心想,你郝寿臣想"拿"我(外界传说郝寿臣不愿出场是为了加工钱,他要三千元),能"拿"得了我吗?今后我就用金少山了。

谁知这金少山功夫虽还可以,可那时思想并不过硬。第一天观众给他喝了个满堂彩,顿时不知自己有几两重了,先自轻飘飘起来,在第二天的演出中,竟想"冒"(超)过杨小楼去。可是他哪知杨小楼的功夫有多深呀,叫他愣是徒劳一场,没"冒"过去!

第二天仍演《盗御马》唱到关键时刻,他俩就"啃"上了(较上劲了)。黄天霸质问窦尔敦有一段义正词严、掷地有声的对白:"……你若是说得没有情理,又怎称得上'侠义'二字!"接下来一段唱完,下面观众的喝彩声简直像炸了窝子似的。

再接下来就是花脸窦尔敦的一大段道白。按梨园行的老规矩,配角要的"好"不能超过主角,而金少山此时想喧宾夺主、想"冒"过杨小楼去,故意大力发挥,把"难逃云道……"一句特别冒上,为的是突出自己这段,向观众"要"个"好"。这时锣鼓点也要听他的节奏,照行情来看,他这段超水准的发挥,肯定是赢个满堂"好"的。可是杨小楼已"轧"出了苗头,他要警告一下金少山,叫他不要忘乎所以,就在他的"难逃"二字拖腔尚未拖完之际,抢先把"尺寸"接了过去,来了个"道高一尺,魔高一丈",比他发挥得更远,下面自然是一片满堂"好"。可是这个"好",就不是给金少山的了,而是给杨小楼的了。因为杨小楼对戏太熟了,

他就有这个本事把你的"工尺"抢过来。金少山费了半天事,结果观众为杨小楼叫了"好"。

戏散场后,金少山自知理亏,佩服姜还是老的辣,主动跑到大中华饭店给杨小楼道歉,说:"给大叔请安。"杨小楼知其已悔过,也既往不咎,仍旧没事一样。那次演出结束后,杨小楼把金少山带回北京,从此越唱越红,以花脸唱大轴的戏,就是从他开始的。

(选自孙曜东口述;宋路霞整理《浮世万象》,

上海教育出版社2004年)

"小小余三胜"逼走"麒麟童"*

翁思再

击败了小桂芬后,两位在津的余门后裔着实高兴了一阵子。三弟的演出邀请越来越多,甚至一天两三场,余伯清看到滚滚而来的包银,简直乐不可支。"小小余三胜"则少年气盛,自以为从此坐定了天津卫的老生首席,放言谁敢来问鼎,就坚决把他挑下马!

就在此时,周信芳——即麒麟童——来到了天津。

周信芳以七岁登台而获美名,誉满浙江、上海。他比余第祺小五岁,幼功也十分坚实,台上也十分有灵气。他往往一上台就风风火火,满台生辉。1907年,周信芳十二岁,首次到北方巡回演出,先到烟台、大连,接着来到天津。几场演下来,声名大振,人们惊呼:"又来了一个神童!"

* 余叔岩(1890—1943),名第祺,余三胜之孙,初以"小小余三胜"艺名在津演唱。后拜谭鑫培为师,成为"谭派"主要传人,唱做并重,文武兼长。

周信芳(1895—1975),艺名"麒麟童",艺术上勇于革新创造,反对墨守成规。新中国成立后,担任京剧艺术界众多要职。

余第祺闻知,心头一震,赶紧找机会去看"麒麟童"的戏。那一天贴的是武戏《巴骆和》,少年周信芳在舞台上是个英武的"小骆宏勋",举手投足,活泛边式,开打时身手十分矫健。第祺看得带劲,于是接连又看了周信芳的文戏《黄金台》、《朱砂痣》等,也非同一般,心中暗想此人必非凡人,便向人打听"麒麟童"的来历。

过了几天,有人来禀报了,说是"麒麟童"大红,成为街谈巷议的中心,市面上流传有关他的热门新闻中,有一则传说是关于他的身世的。

周信芳的父亲名叫周慰堂,祖上为官,家道中落,到布店里当学徒,因为酷爱皮黄,二十二岁时下海唱戏,在跑杭嘉湖的春仙班里演二路旦角,艺名金琴仙。他与同班的青衣演员许桂仙结婚多年,一直没有子嗣。戏班流动性强,生活很艰苦,往往巡演所到之处,就地宿在农民家,或者是集体住庵观寺庙。有一次在浙江某乡,春仙班晚上宿在关帝庙里,演出结束后,别人卸妆休息了,周慰堂一时睡不着,就闲逛到远处山脚下的一条河边。忽听附近丛林里传来女子的哭声,走近前乘着月光看去,原来这个女子怀里抱着一个襁褓中的孩子,抽泣着要把孩子往河里扔……周慰堂赶紧冲上前去,高叫一声:"别扔!有话好说!"那女子一愣,周慰堂已蹿至她身边,一把夺过孩子。

"这位女子,有什么委屈可以告诉我,何苦要害这条小生命?"谁知周慰堂这番话,更使这女子号啕大哭起来。原来这位年轻女子是外乡庵院里的尼姑,与一位来往过客一见钟情,如胶

似漆，不料怀孕了。当她实在瞒不过时，只好逃出庵院，来到这里，租屋产子。如今孩子的父亲音信全无，而她的盘缠已经用完，进退两难：既无力哺育这个孩子，又没脸见人；既回不到情人身边，又难回尼姑庵。在这万般无奈之际，她想先割舍骨肉，再投河自尽……

那女子呜咽着，周慰堂大发怜悯之心，婉言安慰几句，说道："天无绝人之路，何必自寻短见呢？你虽然犯了庵规，但孩子是无辜的呀。为了他，你也要生活下去啊！"那女子说道："先生如果真是好心，就请收养这个孩子，放他一条生路罢！"周慰堂毫无思想准备："这……这……"转念一想，救人要紧，必须先帮她打消寻死的念头。于是他说："这事得同我娘子商量，咱们一同离开这里，去关帝庙找我娘子去好吗？"那女子这才停止抽泣，抱过孩子，跟着周慰堂来到关帝庙。

周慰堂把妻子许桂仙从被窝里叫出来，一五一十地告知事情的来龙去脉，许桂仙也面露同情的神色。周慰堂遂从女子手中把孩子抱给妻子看。在皎洁的月光下，那孩子安详地睡着，显得眉清目秀，高鼻、宽额、厚唇，长长的"人中"。他双眼紧闭着，更显得眼线很长，肯定是一双大眼睛。许桂仙见了，煞是欢喜，询问周慰堂的意见。周慰堂刚才在河边，因为事态紧急，来不及看这孩子的面容，现经仔细端详，才发现他相貌堂堂，不禁大喜。"不孝有三，无后为大"，心想还是先要了这个孩子吧，既为周家留个种，也帮了这位女子的忙。于是他对许桂仙说："这孩子我们收养了吧，救人一命，胜造七世浮屠……"话音刚落，只见那女

子立即跪倒在地,磕头如捣蒜,口中千恩万谢。许桂仙见状,立即俯下身去,把她搀了起来。周慰堂对她说:"在我们收养这孩子之前,你须要答应我们两个条件。第一,你不能再自寻短见;第二,这孩子既然归了我们戏子,那就要去跑江湖,浪迹天涯,你找不到他,也不能再来找他。"那女子听到第一个条件时,很快点点头,听到第二个条件时,禁不住又"哇"地哭了起来,但她最后还是咬了咬牙,点头同意了。许桂仙回到住处拿了些钱来,塞给那女子,说道:"我们没多大能力,略表心意吧。你不管是去找孩子他父亲,还是回庵院,都要珍重自己,好吗?"那女子拿了钱,连声道谢,最后抱起孩子连连亲几下,交给许桂仙,便呜咽着走了。从此她果然再也没来找过孩子。

这孩子就是后来的周信芳,他跟着父母,过流动的戏班生活,自幼听惯了西皮二黄和京胡锣鼓,看惯了舞台上的七彩人生,耳濡目染之下,居然同余第祺一样,很早就既能唱又能舞了。五岁时,他随父亲来到杭州,拜文武老生兼花脸陈长兴为启蒙师,练基本功,学奎派老生戏,后来又拜汉派老生王九龄的弟子王玉芳为师。他七岁就登台,一下子轰动了杭州。十一岁进上海,就正式赚包银了。

余第祺听完这个惊心动魄的故事,不禁长叹一声:"'麒麟童'果然来历不凡,怪不得舞台悟性极高……"余第祺想起,当年在私馆上古文课时,听蒋先生讲过,孔子的父母"野合"而诞生了孔子,因此他对来人说:"英雄不问来路,私生子可能更聪明。这个'麒麟童'不好对付,我们得想想对策。"

伯清为三弟想的还是老办法——打对台;靠实力,凭人缘,有针对性地一口一口"吃"掉周信芳。于是派人事先打听周信芳的戏码。

不久,"对台戏"在"下天仙"和"东天仙"两个茶园之间开锣了。周贴《落马湖》,余也贴《落马湖》;周演《战长沙》,余也演《战长沙》;周唱《黄金台》,余也唱《黄金台》,好在第祺多吃了几年戏饭,凡是周信芳会的,余第祺几乎都会,不会输给他。观众看戏有一种大致规律,只要看见打对台就来劲,场子里热,场外也热,评点演员的优劣,有时还会面红耳赤地辩论。几个回合下来,观众觉得还是"小小余三胜"更好些,就纷纷转到下天仙茶园里来了。周信芳无奈之际,出一怪招:贴花脸戏《盗御马》。原来,周信芳的启蒙教师陈长兴工老生兼擅花脸,因此周信芳学过不少花脸戏,为一般老生演员所不能。当时,老生、花脸"两门抱"的演员,除刘鸿升以外,尚未有过第二人呢,于是观众又拥去看"麒麟童"了。第祺不可能拿花脸戏去打对台,怎么办?伯清说:还是拿出咱余门的拿手招数,唱《文昭关》!果然,周信芳的《盗御马》怪招只领了一天的风骚,第二天观众见第祺又贴"十三一",赶紧争买"下天仙"的票子,一下子又冷落了"麒麟童"。另有一些捧"小小余三胜"的好事者,还常常聚在"下天仙"、"东天仙"的门口,一个劲地指摘"麒麟童"。"强龙斗不过地头蛇啊",少年周信芳心里暗暗叫苦,只得撤离天津北上,到北京去求发展。

周信芳在北京倒没遇到什么对手,他与梅兰芳、林树森等一

同带艺搭喜连成科班,边学习,边演出,并与梅兰芳合作演出《九更天》《战蒲关》,照样被誉为"神童",大红大紫。周信芳把这个成功,归结为没有"小小余三胜"的捣乱。第二年,即1909年,适逢慈禧、光绪相继驾崩,京城开始禁止演戏,于是周信芳二度赴津,力图挟北京演出成功的声威,与"小小余三胜"再争高下。

 周信芳此番到天津,先被赵广顺邀了去,到"下天仙"茶园演出,恰与第祺同台。剧场里,"麒麟童"的彩声总不如"小小余三胜"多。如此演了几场,周信芳显得有点丢面子,于是撤离"下天仙",改变战略,搭双庆和班,开始唱新编的本戏,一来避免和第祺在老戏上正面碰撞,二来可显示自己另一方面的特长。原来双庆和班里有金月梅、吕月樵、苏延奎等,都是演本戏的能手,麒麟童便与他们合作,演出《巧奇冤》《好心感动天和地》等,均由名旦金月梅与他演对手戏。这是周信芳演新编本戏的开始。可是演新戏排戏很繁琐,很消耗嗓子,到了台上,不像学过的骨子老戏、基础戏那么驾轻就熟,因此演得很累,往往一出大戏唱到后来,就把嗓子唱"横"了。连续演出本戏,嗓子便一直得不到休整,就这样,周信芳真的把嗓子累垮了,唱哑了,提前进入倒嗓期,无法登台了,只好卷铺盖回上海。

(选自翁思再著《余叔岩传》,河北教育出版社2002年,

原标题为《逼走"麒麟童"》)

余叔岩中南海"打棍出箱"

孙曜东　宋路霞

全面抗战爆发前夕,宋哲元在北京出任冀察政务委员会委员长。适逢有一年宋的母亲过八十大寿生日,按照那时的风俗,有钱人家须得唱堂会,有的连唱三天大戏。宋哲元事母至孝,母亲八十大寿,自然想让老人家高兴高兴,于是想把堂会办得红火一点。这时他手底下的那些拍马屁的人点子就来了:"咱们把余叔岩'倒腾'出来吧!"宋哲元想,能请出余叔岩那当然再好不过,但他有两点顾虑,一是余叔岩已好久不唱了,据说是因嗓子"塌中"(哑了),未必能出来唱;二来余是个怪脾气,说唱就唱,说不唱就不唱,谁的面子也不买。前几年上海杜月笙家的祠堂落成时唱堂会,所有该请的角儿都到了,就是他犟着不去。宋哲元也是个要面子的人,一来怕一旦碰了钉子有失面子,同时他也不是那种以势压人的人。

而他手下的那些伙计们不肯罢休,因为他们也是些戏迷,多年不见余叔岩上台了,于是怂恿说:"余叔岩跟张伯驹熟,叫张伯驹去请他,一准儿能行!"

此话还真被他们说着了，张伯驹果真愿意前去说项。因为宋哲元原是西北军冯玉祥的旧部，曾在冯手下当过师长、总指挥、热河都统，而西北军的将领多数都曾是张伯驹的父亲张镇芳的下属，与张家有着千丝万缕的关系，因此张伯驹与宋哲元的关系亦非同一般。

张伯驹去跟余一说，余果真肯买张的面子，说："你来说我还能不去唱吗？"因为余与张又有一段非同寻常的关系。张家的盐业银行是余的总后勤部，张伯驹又是北京京剧学会的赞助人，余对张的为人是极为佩服的，大凡张提出的事，余是没有不应承的。但是余又说："不过有一样，这嗓子'转轴'了，身上也僵住了，得练一练才行。老太太生日还有多少日子呵？"张伯驹说还有一个月。余说："那行！"事情就这么定了。

余答应出场是定下来了，可是戏却是宋哲元亲自点的，他要余出演《打棍出箱》。这出戏有文有武，很难唱，当时除了余叔岩已没人能唱好了，有时戏馆里虽也在唱，但行家一看就知道不正宗。尤其是其中"问樵"一折，上京赶考的范仲禹，因妻子被恶霸葛登云抢走了而上山寻妻，碰上了山上打柴的樵夫，他与樵夫有一段精彩的对白，约有二十分钟的戏，身段要求非常复杂，在当时就已几成绝响了。当初除了余叔岩只有王长林会，王长林小名王栓子。他死后只有他的儿子王福山能传其衣钵，到现在，只有艾世菊一个人会了。艾世菊是一个极有心计的人，他总是在留心学习一些绝活儿，在上海住安丰里时，就缠着我父亲介绍他拜王福山为师学"问樵"，后来还学了《拜山》的"盗钩"、《战宛

城》的"盗城"、《杀家》中的教师爷。后来又拜马富禄为师,亦是我父亲为之介绍,所以他对我父始终非常尊重。我父亲移家苏州后,他每个月总要专程去探访一次。可是艾世菊自从学会了就没正式演出过,因为没有相应的老生共同演出,此为后话。

宋哲元也是听戏的行家,心想难得请你余叔岩出山,那就要听一出绝响的漂亮戏,一点就点了《打棍出箱》。

余叔岩听后一声苦笑:"这是拿重活儿往我身上压呀!"同时他也非常高兴和自信,他是那种要么不做,要做就要绝对叫绝的主儿,于是对他的"班底"说:"这出戏他们谁也不会,只有我会,这是我的戏!现在他们演的那叫什么'问樵'?他们全都不正经!这回叫他们看看咱们的!"

自从余叔岩答应下来之后,就差人把他的旧班底王福山、钱宝森,场面朱家奎、杭子和等人都叫回来了,每天下午从4点开始吊嗓子、排戏,直练到深更半夜。这期间我曾到过北京,天天晚上跟我堂哥孙霭仁(瑞方)去余府听余叔岩吊嗓子。因孙霭仁是余的小账房,在中国实业银行北京分行当经理。余叔岩的大账目在盐业银行,小账目就在孙霭仁手上。同时我的堂伯父孙多巘(孙家大九爹爹)也是捧余健将,捧余的时间与中国银行的总裁冯耿光捧梅兰芳在一个时期,余叔岩的第一辆轿车就是孙多巘送的,同时我又与张伯驹是把兄弟……有了这几层关系,余叔岩对我就以"九弟"相称,我出入余府就比别人要方便得多了。

转眼一个月过去了。那天宋母八十大寿的堂会安排在中南海宋哲元的宅院里,来的人实在是多,密密麻麻满院子是人,除

了达官贵人、各路宾客外，全北京的名角儿都想方设法挤进来了。有的角儿那天戏馆里有戏，下了戏台再赶过来，能看半场也是好的。因为余叔岩多年不唱了，他这偶一出场本身就有轰动效应，更何况是唱《打棍出箱》！余一出场，观众叫的那个"好"，简直就像炸了窝子似的。

那天的演出，仍旧跟他过去每次的演出一样精彩。把一个恶劣环境中毫无抵抗力的文弱书生刻画得细致入微。在一出场的时候，两眼直瞪，面色苍白，失魂落魄，将那种茫然无主的神情表现得入木三分。等到与樵夫见面，所做身段之美妙，简直非笔墨所能形容。那天的"樵夫"是王福山。在"是高子还是矮子，是胖子还是瘦子"两句中做四个身段的时候，台下会觉得台上人随台词忽而高大，忽而矮小，忽而臃肿，忽而枯瘦，真是神乎其技。在念"黑漆门楼八字粉墙"的时候，与樵夫之高矮像飞翔偃卧，水袖及身上与锣鼓点严丝合缝。这场戏里的范仲禹固然重要，但是樵夫的功力也不轻，两个人都要武功好而不外露，外表看上去，一个是斯文儒雅，一个是老古龙钟，曾记当初看他与王长林合演时，二人之间的手眼身法步，紧凑严密得可以合而为一，而这天就看得出，完全是余氏在领着王福山，王不及其父之处多可看出，而余氏是日之备加努力，不言自明。不过求之当时丑角，像王福山这样的优秀人才，已经是凤毛麟角了。

至于余叔岩那天的唱，真是回肠荡气，绕梁三日，其站在台口双手扯着领子，甩完髯口之后，唱"啊……我那妻儿啊"那句哭头的时候，真如空谷鹤唳，巫峡猿啼一样。后面的三段四平调，

尺寸一段紧似一段,腔调一段高似一段,唱到"怎不叫人泪两行"这句时,恰似奇峰突起,高耸入云。到"我那妻儿啊"时,宛如江河奔放,一泻千里,真所谓满宫满调了。到这时候,台上的唱念做跟剧情,都达于沸点。台下也就齐声喝彩,掌声如雷了。这期间还有个小动作,是旁人所没有的。就是在念"难得呀、难得"时,他用右手无名指在桌面上慢慢地画两个小圆圈,身子和头都随之微微摇动,表现书生的迂腐之气,逼真之至。这也是他多跟饱学之士朝夕相处,才有的这种生活上的体验。

再说到余氏在出箱之后,神情又一变,将饱受刺激的人加重疯态,不知他是怎么揣摩得到的。其与两个丑角逗的时候,盘一腿伸一腿坐在箱上,用左右二手的食指跟中指,夹起髯口之左右两小绺,眼随着丑角的棍子转,而脚尖向相对的方向转(就是眼向左转而脚尖向右转,眼向右转而脚尖向左转),他的技术如此的超群绝伦,真令人拍案称奇。

有趣的是戏演到一半,余叔岩看出了"问题"。他发现京城里的好角儿马连良、谭富英、贯大元、王少楼等人,都混在宾客中看他的戏。他们平时没有机会向余叔岩讨教,因余脾气大,性子耿介,不会教他们的,他们也都怕余。这回来看余的戏还不能让余知道,只能混在宾客中,一个个把帽子拉得低低的,但为了看清动作又不得不尽可能往前边坐。这么一来,就被余叔岩发现了。这一发现不要紧,余老爷的犟脾气又来了:"兔崽子!你们不跟我学,跑来偷我的戏!我叫你们偷!"

他即刻把饰樵夫的王福山招过来,对他说:"今儿个,咱们换

个边儿!"再上台后,原来樵夫该站左边的换到右边了,余应站右边的站到左边去了。台下的马连良等人一下子傻了眼,看不懂了,想学也没法子学了。

那天观众情绪的热烈就没法子提了,演出极为成功。结束后我们乘张伯驹的车先到了余府,余卸了妆又应酬了一阵才回来。吃夜宵时大家可就热闹了,问余:"今儿这是怎么回事呀?"余非常得意,说:"兔崽子想来偷我的戏,我变了个样儿,叫他们偷去吧!"满桌子的人听了那个乐呵!

(选自孙曜东口述、宋路霞整理《浮世万象》,
上海教育出版社2004年)

梅兰芳孟小冬"游龙戏凤"*

许锦文

在20世纪30年代前后,北京乃至其他一些地方,"堂会"很是盛行。所谓"堂会",即达官贵人、军阀官僚或富豪人家,大凡遇有婚寿喜庆,将著名演员请到家中,或借一家饭庄,或在某处花园临时搭台演唱,招待宾客,与众同乐,谓之堂会。

最初堂会戏多见于清朝王府及内务府官宦人家,而汉旗官员中演堂会者极少。不过,到民国以后,情形就不同了,几乎是每个当官的,甚至一些银行界人员,都经常要演堂会。据说这个风气首先是由大名鼎鼎、倡导民主的梁启超开的头,因梁先生和梅兰芳的一个朋友很熟,适逢他的老太爷(父亲)寿诞之日,大家说应该庆祝庆祝,就演一场戏吧!于是梁启超就托朋友转请梅兰芳到府演唱。那次连宴席带演戏,共花了四百多元。这个数目在民国初年,是相当可观的,就连当时窃国大总统袁世凯听了

* 孟小冬(1909—1977),京剧女演员,嗓音醇厚苍劲,高低宽窄咸宜。后拜余叔岩为师,遂为"余派"主要传人。

都说了一句："好阔！"

自梁先生开了头以后，堂会戏日见其多。最初还只是总长次长阶级（相当于今天的部长级），后来司长，各银行经理，再往后科长科员、银行职员等人，也紧紧追随。其实举办堂会，表面上是为老父或老母祝寿，以尽孝道，而有的实际上是自己想借父母之名出出风头；有的则是因为看见别人这么搞了，自己也有父母，遇到生日，如果无声无息，未免相形见绌，自己不够面子。为争面子，那时演一次堂会，至少也需两百元，后来慢慢涨到一千元，到30年代初，较大的堂会都在两千元以上，最大的达到五六千元。其中仍数梅兰芳最红，所得的堂会钱也最高。

那时的北京城，男女伶人还是不许同台，但却可以在堂会戏里合演。因而梅、孟在堂会上相遇的机会也就越来越多。

1926年下半年的一天，是王克敏的半百生日。王是浙江余杭人，清末任留日学生监督，后任中法实业银行、中国银行总裁，北洋政府财政总长。抗日战争爆发后成立伪华北临时政府，王任行政委员会委员长和汉奸组织新民会会长，成了汉奸。抗战胜利后被捕，畏罪自杀。

此人是个戏迷，更嗜赌博，而且赌的都是大牌，所谓豪赌。一局下来，输去一二十万元，不足为奇。相传当时北京一班官僚的豪赌，都不用现款，而以自己的资产为赌本，住宅别墅、书画古董、股票证券，甚至是小姨太太，都可作为抵偿。这些官僚还很讲究赌品，所谓"胜固欣然，败亦可喜"，不像那班武人们，赢了狂呼大吼，得意忘形；输了粗言秽语，肆意骂人。据说，赌品以王

克敏为最高，无论输多少，泰然处之，口中咬的雪茄烟，灰有一寸多长，可以长久不坠。

当时王克敏担任财政总长，又兼银行总裁，既是戏迷，过生日当然要大唱堂会戏。这天，宾客如云，名伶齐集。风华正茂、名满京城的当红须生孟小冬和举世闻名、众人交口称赞的青衣花衫梅兰芳，自然均在被邀行列。

在酒席筵前，大家正在商量晚宴以后的戏码，座中忽然有个人提议，应该让孟小冬和梅兰芳合演一出《游龙戏凤》。提议者，是报界人士、人称夜壶张三的张汉举。他说："一个是须生之皇，一个是旦角之王，皇王同场，珠联璧合。"众宾客听了哄堂大笑，全体赞成！接着他还补充理由说："这戏平日也有男女合演的，都是男扮正德女扮凤姐，难免矜持顾忌，若改为女扮男，男演女，来个颠倒阴阳，扭转乾坤，岂不别开生面，皆大欢喜。"一群喜好热闹的朋友自然也随之附和。一批梅党包括冯六爷（耿光）在内，见众人如此，盛情难却，同时也认为总不能每次都唱《坐宫》，也就顺着众意，恳请梅孟二位赏脸。谁知这二位都二话没说，洗脸化妆，粉墨登场。

《游龙戏凤》又名《梅龙镇》。故事出于《正德游龙宝卷》。说的是明朝武宗朱厚照（即正德皇帝）微服出京巡视，游至大同梅龙镇，住李龙客店。入夜，李龙外出巡更，其妹凤姐操持店务，为武宗递茶送酒，正德帝见凤姐品貌出众，聪明伶俐，甚爱之，乃加调戏。后实告以自己是当今皇帝，封凤姐为妃。

这是一出生、旦对儿戏，唱做并重。梅兰芳这个戏常演，并多

次与余叔岩合作演于堂会;而孟小冬这个戏虽然师傅教过,但在此之前尚未演过。这次出乎意外,搞突然袭击,事先不知,原以为还是唱一出《坐宫》。现在想现排也来不及了,只好"台上见"!

所谓"艺高人胆大",十八岁的孟小冬,在从未正式登台演出过此戏情况下,居然敢和梅大师"台上见"!连她的师傅仇月祥在台下也为之捏把汗,担心把戏唱砸了。其实早先的演员大多有这样的本事:只要是按照老本老词演唱,循规蹈矩,一丝不苟,一句不改,双方都有一定的交代,再加上本身具有一定的舞台实践经验,也就准能把戏演下来,绝不会僵在台上。

不过,这次虽然也只有两个人的对儿戏,但比起《坐宫》、《武家坡》来,要繁难得多,主要是难在身段动作上,前者主要是唱,动作较少;而这出戏本身就充满了罗曼蒂克,生旦之间有许多打情骂俏的场面。如:

正　德:这梅龙镇上好高大的房子呀。

李凤姐:房子房子,我打你一盘子。

正　德:你怎么打起为军的来了?

李凤姐:你看你这个人哪,进得我们店来,上也瞧瞧,下也看看,像我们女孩儿家有什么好看不成?

正　德:大姐长得好看,为军的爱看。

李凤姐:军爷爱看?

正　德:爱看。

李凤姐:那你就看上一看。(凤姐面朝外,叫正德看)

正　德：大方得很，我倒要看看。（正德看凤姐，先看胸，再看头，再看脚，用扇击掌）

正　德：好。

李凤姐：你再看看。

正　德：怎么，再看看，再看看又待何妨呢，再看看。（看身后，先看头，再看脚，再看腰，用扇击掌）

正　德：哎呀，好好好。

李凤姐：你再来看上一看。

正　德：不看了，看够了，就不看了。

李凤姐：我若不看你是我们店中的客人，我就要骂你呀！

正　德：怎么，你要骂我？

李凤姐：不但骂你，我还要打你呢。

正　德：你还要打我，哎呀呀，为军的出世以来，不曾挨过打呀，今日就借大姐的一双玉手打上几下，为军的倒要尝上一尝，你来打。

（正德侧身以扇示头，叫凤姐打，凤姐举盘欲打又停）

李凤姐：待我来打，哎呀，我不打了。

正　德：为何不打呀？

李凤姐：我怕军爷你着恼哇。

正　德：为军的不恼就是。

李凤姐：军爷不恼？

正　德：不恼。

李凤姐：如此我就打、打、打,呀呀,啐!

(凤姐举起茶盘朝正德的左右肩、头顶虚晃三下,打完转身掐腰,右手高举茶盘亮相跑下)

再如：

李凤姐：(唱)用手儿斟上酒一樽,递与军爷饮杯巡。
正　德：(唱)故意儿将她戏一把,看她知情不知情。

这里,李凤姐边唱边斟酒,边递酒,而正德以左手在接酒时,乘机故意用小指甲搔凤姐的手心,凤姐急躲揉手,正德饮后说道："干。"

正　德：(念)干。
李凤姐：干你娘的心肝。
正　德：你为何骂起来了?
李凤姐：人家好意为你斟酒,为什么故意搔我哇?
正　德：这,为军的这些天来未曾跑马射箭,指甲养得长了,搔了大姐一下也是有的。
李凤姐：我的指甲也是长的,怎么搔不着你呀?
正　德：哎呀呀,原来大姐是个好占小便宜的人哪,你来看,为军的一双粗手,就请大姐你来搔上几下可好哇。

(正德边说,边将双手伸平,递向凤姐)

李凤姐：待我来搔,把手放平些。
正　德：放平些。

李凤姐:如此我就搔、搔、搔,啐!

这段表演:李凤姐要正德把手放平些,正德即把双手心向上平放,但中指却故意上翘,当凤姐伸手来"搔"时,反而被正德上下地搔了手心,并且在一刹那间拉住丁凤姐的双手,凤姐挣脱开后,向正德"啐"了一口,然后接唱[快板]。(略)

这天孟小冬是由师傅仇月祥替她化的妆,他将头上的网子勒得比较高,这样看上去,就觉得长眉入鬓,带有点武生气,眼皮上的红彩抹得稍重一些,带点浪漫气息,像旧时的军官,但又保住了皇帝的身份。孟小冬演来显得落落大方,非常潇洒。

当然,这两段玩笑闹剧,梅兰芳、孟小冬都是按照剧本上规定的词儿和要求来表演的,既不马虎敷衍了事,也没过于疯癫演出了格。特别小冬演得中规中矩,左右逢源,与梅兰芳配合得天衣无缝,滴水不漏,符合这个风流天子正德皇帝的人物个性和儒雅气质。而梅兰芳扮演的村姑李凤姐,按花旦而带有闺门旦的路数表演,身段比较复杂,有掀帘、卷帘,还要高举茶盘亮相,耍线尾辫子等等。由于梅有深厚的功底,所以演来天真烂漫,轻松自如。

虽然他们二位把剧中人都演活了,但今天与会的众多宾客朋友在下面观赏时,却带着特殊的目光来注视舞台上的表演。他们要看一看正值妙龄年华、情窦初开的孟小冬如何主动去调戏梅兰芳扮演的那个情窦初开的村姑?尽管小冬扮的皇帝,是带着长长的髯口(胡须),而梅兰芳扮的是活泼天真的少女模样,

但是观客心里还是把他们阴阳颠倒,当着舞台下的面貌来看待:正德皇帝就是那位二九年华、楚楚动人的美丽姑娘孟小冬;而当垆卖酒的小姑娘李凤姐,还是那位怕难为情的大美男子梅兰芳。因此台上梅孟表演戏耍身段动作时,台下简直是炸开了锅,人人起哄,不断地拍手,不停地叫好。尤其夜壶张三吵得最厉害,因为这个戏是由他提出来的,更是得意洋洋,大喊:"真有意思!太有意思啦!"梅党中坚分子、文人齐如山当场就向冯耿光说:"这确是天生一对,地设一双。成人之美,亦生平一乐,六爷若肯做点好事,何妨把他们凑成一段美满婚姻,也是人间佳话。"另一梅党成员李释戡也说:"从经济效益角度考虑,如果梅孟一旦结合,婚后出台合作演出一些生旦对儿戏,肯定会有极大的市场。"夜壶张三在边上马上补充说:"那就开一家夫妻剧场!"冯耿光当时听了一笑置之,但心中却也在盘算这档事,觉得颇有几分道理。

(节选自许锦文著《一个真实的孟小冬》,东方出版社2008年,标题为编者自拟)

南麒北马同登台*

沈鸿鑫 何国栋

1927年初,周信芳应天蟾舞台老板顾竹轩的邀请,进天蟾舞台当台柱,初创男女合演体制。男角有刘汉臣、刘奎官、高百岁、董志扬、陆树柏等;女角以琴雪芳为首,谢月奎为后台经理,编剧事务由于振庭主持,周信芳参赞。

在此以前天蟾舞台在接连上演了连台本戏《狸猫换太子》、《汉光武》以后,老板想换换花样,请些京角儿来唱一个时期。那时,周信芳是天蟾舞台的坐包老生。按常规,场方只消再从外地邀请名旦角来合演就可以了。但老板谢月奎却另有想法。他认为,人说同行是冤家,这回我偏要请马连良来,让南麟、北马一起同台演出,红红场子。就这样,谢月奎聘定了马连良,决定从1927年春节起,麒、马同台演出。

马连良生于1901年,比周信芳小六岁,当时已誉满剧坛。

* 马连良(1901—1966),字温如,回族。先习武生,后习老生,为20世纪30年代"四大须生"之一。世称"马派",是继余叔岩之后京剧老生中最有影响的流派之一。

他八岁就入北京富连成班坐科,受业于叶春善、蔡荣贵、萧长华、郭春山、茹莱卿等名师,曾习武小生,后改老生,九岁登台。出科后,他又向孙菊仙、贾洪林等前辈名家学艺,并吸收余(叔岩)派艺术之长。他的嗓音清朗圆润,唱腔委婉潇洒,念白吐字轻重相间,发音虚实结合,富于音乐性。他的做功气度凝重,举止飘逸,很受观众欢迎。这次来沪演出,引起上海京剧迷的浓厚兴趣。特别是麒、马同台,更使大家瞩目。不过海报一贴出去,观众就议论纷纷。因为麒、马两人的戏路相同,都擅长做工,又都已享盛名,大家猜不透,这南麒、北马放在一起,牌子怎么挂法?谁唱压轴,谁唱大轴?不少人为此担心,不少人拭目以待。

头天的打炮戏是《群英会·借东风·华容道》。以往,周信芳、马连良单独演此戏,都以"前鲁肃"一角见长。这回两位艺术家凑到一块儿了,角色该怎么派呢?谢月奎自有办法。他先和马连良谈公事,他说:"你在北方应做工老生,但今天这个班,我们已有南方最好的做工老生,因此这次想请您应唱工老生。"马连良听了觉得很在理,就点头应允了。

第一出《群·借·华》中,周信芳演前鲁肃,后关羽;马连良饰孔明,一人到底。

《华容道》的"讨令"后,孔明的戏已非重头,按以往惯例,马连良这时可以休息,换上"二路老生"来顶这一角色。可是,这次马连良为了衬托周信芳,独自一人把孔明演到底。后来当戏演到"挡曹"一场时,观众根据老经验,认为曹操被放走,马上要散场了,所以纷纷起身离座。不料,周、马在这里特地接下去加演

了"交令",由马连良压台。于是观众又兴奋地坐了下来。

一般的演员即使加演"交令",也只是走一过场而已,但周、马却把这场似乎很平淡的戏演得非常精彩。孔明端坐帐中,传令关羽进见时,关羽心想,自己违反了将令,你把我杀掉算了。

可是,孔明却端起"庆功酒",明知故问道:"那曹操捉住了?"

"放了!"关羽回答。

"喔!是了!想必你得了曹营许多兵马,也当饮此酒啊!"

"三件大事,件件皆无。"

"这军令难道就无用了么!"

…………

周、马两人在台上一刚一柔,流派各具风格,却配合得天衣无缝,分别将孔明的潇洒自若和关羽的刚愎自用的人物性格特点,刻画得淋漓尽致。

观众从没有见到过这样精彩的《华容道》,兴奋不已,不时爆出热烈的喝彩声。就这样,马连良把孔明唱红了,周信芳也得到了"活鲁肃"的称号。

周信芳和马连良合演的第二出戏是全部《武乡侯》(即《战北原》)。写诸葛亮六出祁山,与司马懿相持在北原、渭桥。司马懿命偏将军郑文诈降,再命人假扮秦朗挑战,郑文出马而将秦斩之。然而,诸葛亮早已识破此计,故要斩郑文,郑文求饶。孔明令他修书给司马懿,诱他来劫蜀营。司马懿差秦朗前往,结果被埋伏的蜀兵乱箭射死。最后,孔明又斩了郑文。戏从"骂王朗"

演到"斩郑文"。马连良饰孔明,周信芳配演郑文。

按照传统的演法,郑文是花脸应行的,画三块瓦。周信芳演此角儿时,改成揉脸。"交令"一场,周信芳扮演的降将郑文奉孔明之命,迎战并杀死假秦朗回营时,大笑三声,露出洋洋得意的神情,准备领功受赏。这时,马连良扮演的孔明不动声色地说:"郑将军请坐,我且问你,适才所斩秦朗是真是假?这司马军中有几个秦朗?"

郑文一惊,随即假作镇静,回答:"只有一个,刚才已被末将斩了!"

这时,孔明把头晃了一下,上下打量着郑文,不再发问,只是"嘿嘿"两声。

在孔明目光的威逼下,郑文的心情很复杂,他不知对方是否已识破"机关",下一步将要干什么。因此,周信芳的表情由平稳到强作从容,并显出有点紧张,坐立不安。此时,两人都不发一言,却把各自在特定环境中的心情深刻地表现了出来,大有"此时无声胜有声"之妙。接下来,周、马二人有段即兴表演。孔明悠然走到郑文跟前,用手在他肩头轻轻拍了两下,道:"郑将军,你这是何苦啊!"

这时,郑文就像触电似的,面露紧张神色。

孔明却依然很沉稳地唱着[西皮原板]:"适才间斩秦朗,多多地劳驾。"后面还使了个拖腔,更显出孔明的老谋深算。郑文见真情已经败露,神情陡变,急得哇哇直叫……由于周、马两人表演细腻逼真,配合默契,台下掌声不绝。

以往全部《武乡侯》通常是作为开锣戏的,但一经周、马合演,就别具异彩了。两人互捧互衬,相得益彰。周、马以这出戏为大轴,就连演了半个月之久,天天爆满。

周信芳和马连良合演的第三出戏是《火牛阵》(即《黄金台》)。这个戏写齐湣王时,太监伊立欲害世子田法章。御史田单挺身相救,设法把法章偷送出关。

马连良饰田单,周信芳则为他配演本来是由二路小生演的角色——田法章,这正是周信芳在杭州拱宸桥首次登台时所演的角色。另由王芸芳饰小姐,芙蓉草饰丫环。

这出戏本来也很平淡,但周、马演来,显得与众不同。从"悬丝按脉"起就很有戏。田法章给邹妃看病时,警觉到她是装病,企图陷害自己,于是眼珠一转,脸色突变,愤然拂袖辞去……周信芳把这个过程演得很有层次。

田法章出逃后,为躲避追捕,有男扮女装的场面。周信芳为了演得逼真,特地向一位旦角演员请教身段。他上场模仿女子身段时,果然惟妙惟肖。为了更好地给马连良配戏,周信芳还特意对田法章的服饰作了许多改进:头上戴紫金冠,身穿古装,大袖褶子,胸口戴大锁片。

这出戏同样获得了很好的演出效果。

周、马还一起演出了《宫门带》。马连良演唐高祖,周信芳演褚遂良。周信芳原来没演过这个戏,马连良就毫无保留地说给他。周信芳善于"钻锅",上得台来,不仅把褚遂良应有的身段都演出来了,而且加以发挥,拿朝笏东指西点,撩袍抖须,演得十分

成功。

就这样,周信芳和马连良一共合演了包括《一捧雪》、《雪杯圆》等在内的六七出戏。

原来马连良演《一捧雪》时,一向是前莫成、后陆炳,现在马连良单唱"替死"中的莫成,周信芳唱"审头"中的陆炳。他的陆炳,演得另有一种老辣的味道。《雪杯圆》,则由马连良演莫怀古,唱大轴。

他们的合作演出,原来合同订的是一个月,但欲罢不能,实际上演了两个月之久,获得了圆满成功。

周信芳与马连良通过合作演出,结成了很深的友谊。他们在台上通力合作,在台下也是相互关心。当时,演出很紧张,但他们每天总要抽出个把小时一起研究剧本,并且互相交换本子。马连良将自己带来的《清风亭》本子给了周信芳,而周信芳则把自己的《要离刺庆忌》本子给了马连良。

他俩还曾在一起研究编排《秋生造律》,准备让周信芳演萧何,马连良演秋生。后来因为时间来不及,未能完成计划,两人就分手了。

有一次,周信芳和马连良两人一起去看了一部苏联电影,回来十分兴奋,谈论到深夜。周信芳说:"影片中主角的面部表情和眼神运用,多么丰富啊!这对我们京剧表演也很有启发。我觉得有些地方可以用到京剧表演中来。"

马连良很同意这个说法,他说:"京剧有自己的一套程式。但是,要注意吸收各种艺术的长处,能汇百川,才能成为大

海呀。"

他们还常在一起研究如何对演出剧目及唱做表演方法进行修改加工。周信芳着重对《清风亭》中"听妈妈放悲声"一段唱腔和某些念白作了改进,以增添悲凉气氛。马连良着重对《清风亭》的表演节奏作了推敲。他所饰演的张元秀和马富禄扮演的张妻,有个"两人四脚"的倒步动作,经过修改,非常好看。

周信芳与马连良曾有几次合作,而这一次是最早的一次,也是最难忘的一次。

周、马两位艺术家通过这次合作演出,他们在广大观众中的声誉大大提高。他们那种互谦互帮、同行相亲的崇高戏德,也给后人留下了一段佳话。

(选自沈鸿鑫、何国栋著《周信芳传》,河北教育出版社1996年,原标题为《麒、马合作》)

张君秋孟小冬快板对啃*

安志强

天下第一女须生、余(叔岩)派真传弟子孟小冬到天津演出,孟少宸出面约张君秋。

李凌枫有点含糊:"能行吗?""人家盛情来约,我们不去不合适吧?"李凌枫揣度,他的这个学生向来不把话说满,不说是,也不说不是,但行事说话心里头有数。尽管如此,李凌枫的心里还是有些含糊。临去天津之前,李凌枫抓紧一切时间,抄起胡琴,叫张君秋练"坐宫"一折里的对口〔快板〕。

同女须生同台演戏难度大,女须生一是调门高,二是速度快,男旦演员要吃力一些。尤其是同余派真传弟子孟小冬同台演出,更是如此。李凌枫放心张君秋的嗓子,孟小冬的调门,张君秋是能够胜任的。不放心的是那段对口〔快板〕的演唱。余派的唱腔,行云流水,很少有坐尺寸(即放慢速度)的时候,尤其是

* 张君秋(1920—1997),名家洪,字玉隐,以青衣见长,扮相雍容华贵,气度大方,嗓音"娇、媚、脆、水",甜润清新。

《四郎探母》里"坐宫"中生、旦对唱的〔快板〕。旦角的腔同生角比较，旋律要复杂一些，唱快了就显得有些赶落，所以，一般生角同旦角在对唱〔快板〕时，一段唱完结束时，总有意将尺寸放慢一下，让旦角容易接。余派老生不管这个，一板到底，从不放慢尺寸。孟小冬又是女须生，〔快板〕的速度更显得快，这就给同她配戏的男旦增加了更大的难度。她唱多快的速度，你就得缘着这个尺寸唱，如果你把速度扳慢了，整个唱腔就泄了劲儿了；缘着她的尺寸唱，嘴皮子稍不跟劲，准瞎！

张君秋心里有数。在王瑶卿家里，他不止一次地听过王瑶卿说〔快板〕，也见过别人挨王瑶卿挤兑的时候，王瑶卿硬是拿着戒方打着老生的尺寸让学生唱"坐宫"里的〔快板〕。有人认为这是成心难为人。张君秋不这样看，他觉得这样要求有道理。四郎、公主的对口〔快板〕演唱，内行称做"对啃"，为什么叫"对啃"？各不相让嘛！两口子打架，一个急赤白脸，一个细声慢气，打得起来吗？不都是你有来言、我有去语，谁也不让谁的？张君秋虽然没有被王瑶卿挤兑过，但王瑶卿挤对别人，张君秋则自己挤对自己。不用说平日师父吊嗓子时练〔快板〕，不吊嗓子时，张君秋私下里也没少琢磨〔快板〕，"曲不离口"嘛！他渐渐悟出了点门道，既然旦角的弯弯多，不容易唱快，为什么不可以把青衣的腔简化一些呢？其实，〔快板〕真的不需要太花哨了，它唱的是情绪，应该在语调上下工夫。张君秋有了对付〔快板〕的办法。第一，摘（zhái）字儿，即把腔简化；第二，在运气上下工夫，什么地方偷气，什么地方缓气，什么地方加重音量，什么地方悠着点，都

要随着唱词的语气变化,张君秋都琢磨出一些准地方来。

跟着师父的胡琴吊了几天嗓子,张君秋心里有数了。李凌枫觉得还行,但他知道,京戏的唱腔,小声唱同大声唱不一样,台底下吊嗓子和在台上真唱又不是一个劲儿,真的到台上唱,效果怎么样,很难说。可天津之行在即,也就只能硬着头皮去吧。唱好了大家的脸上都好看,要是砸了呢?砸了就砸了,也让张君秋知道知道,这碗开口饭不是那么容易吃的。

到了天津,中国大戏院的门口早已贴出了孟小冬、张君秋演出《四郎探母》的广告。天津卫的戏迷们憋足了劲要看这二位的合作,票早就卖光了。

"坐宫"开场了。孟小冬扮演的杨延辉上场,〔引子〕、定场诗、自报家门完毕,接着就是那段脍炙人口的"杨延辉坐宫院自思自叹"〔西皮慢板〕,台下掌声热烈,自不必说。张君秋扮演的铁镜公主上场,幕后"搭架子",一声:"丫鬟,带路啊!"一口地道爽脆的京白先声夺人,出场后的四句〔摇板〕,唱得是圆活大方,一团喜气。台上的生、旦,立时形成了旗鼓相当的局面,这是台下观众为之陶醉、怡然自得的最佳境界。在这个佳境中,台下观众倾心注目,不放过台上的一字一腔,不忽略台上哪怕是一个细微的表情,是好的地方,全是"满堂"。

台下观众越是倾心注目,站在侧幕条后边盯着学生演戏的李凌枫越是提心吊胆。杨延辉(孟小冬)表家世的〔导板〕、〔原板〕转〔快板〕开唱了。真正余派特色,立音的峻峭,擞音的洒脱,行云流水般的节奏,没挑!李凌枫的心悬在了半空中——该张

君秋的了。

铁镜公主(张君秋)听完了杨延辉表露了杨家将的真实身世,如梦方醒,"闪锤"引出一段〔流水板〕的唱段:"听他言吓得我浑身是汗,十五载到今日才吐真言。原来是杨家将把名姓改换,他思家乡想骨肉就不能团圆。我这里走向前再把礼见——"虽是快节奏,但它是青衣的尺寸,悠着劲儿唱,叫散,挺讨俏。接着起"单楗凤点头",速度略加快一些,唱青衣的〔快板〕:"尊一声驸马爷细听咱言。早晚间休怪我言语怠慢,不知者不怪罪你的海量放宽。"仍然是可以从从容容地起唱,结尾款款式式地叫散了,圆满结束。

杨延辉(孟小冬)再叫板——"公主啊!"场面起"闪锤",叫板的语调里有尺寸,"闪锤"是顺着这个尺寸走的,速度立刻催上去了。起唱"我和你好夫妻恩重如山,贤公主又何必礼义太谦。杨延辉有一日愁眉得展,誓不忘贤公主恩重如山"。快得间不容发。也是,杨延辉要说真格的了——"我要到宋营去看我十五年没见的老娘。"孟小冬也来真格的了——"我就是这个尺寸!"

李凌枫捂住了耳朵,他不敢听了。平日里给张君秋吊嗓子,他就有意加快了速度,但没想到孟小冬的速度比他预想的速度还要快。李凌枫真怕张君秋一时慌乱,把腔撂在台上。

耳朵捂住了,但没捂严。他还是得听……

张君秋一点没含糊,孟小冬最后一句的最后一个字——"山"字还没落,张君秋紧吸一口气,齐着"山"字,唱出了他的第一个字"说"——"说什么夫妻情恩德不浅,咱与你隔南北千里

姻缘。因何故终日里愁眉不展,有什么心腹事你只管明言。"字头齐字尾,行话叫做"咬着唱",张君秋咬住了,这才真正是"对啃",谁也不让谁。

李凌枫捂耳朵的手渐渐放下去了,侧着耳朵听,咬字准,发音清,气口巧,板槽稳,没挑!台上生、旦你来我往,互不相让,直唱到"你对苍天也表一番"最后一句,台底下的掌声、彩声,"呼"的一下,起得那叫齐,像一声炸雷。

(选自安志强著《张君秋传》,河北教育出版社1996年,原标题为《李凌枫捂住了耳朵》)

李万春李少春斗法*

丁秉鐩

李少春到北平伊始,李万春站在姊夫份上,自然接风洗尘,招待一番。在私情上,郎舅之间很融洽;在公事上,李万春就静观李少春的戏码如何贴法了。

头一天打炮,《战马超》和《群臣宴》,万春心里就有不痛快:你难道没听说过,《两将军》是我成名杰作吗?为什么单动这出呢?退一步想,也许是无心之过。且观后效吧!等到李少春《水帘洞》贴出来,李万春愈发不快了:怎么猴戏你也动?这不是单挑我拿手的来吗?而李少春的《战马超》和《水帘洞》,如果演得平淡无奇,倒也罢了,偏偏又非常出色。平心而论,因为少春比万春年轻几岁,武功根底又好,如果万春同时贴上这两出,身手矫健和敏捷上,恐怕要逊少春一筹。因此,万春有点沉不住气

* 李万春(1911—1985),曾被誉为"童伶奇才",以武生、老生戏见长,猴戏也见功力。

李少春(1919—1975),老生戏宗"余(叔岩)派",武生戏宗"杨(小楼)派"。新中国成立后,积极参加现代剧的演出。

了,觉得有给小舅子点颜色看看的必要。

于是,在李少春再度在新新戏院贴演《水帘洞》的时候,同一天晚上,李万春在庆乐园贴出了全部《四郎探母》和《水帘洞》双出。这当然轰动了戏迷。李万春不但也贴文武双出,而且《水帘洞》加《探母》大戏。于是,李少春这边,前排卖一元二角,上座半堂。李万春那边,临时加价前排卖二元,上座满堂。自然,李万春打了一次胜仗。

观众为了好奇,才趋之若鹜地到了庆乐园,但听完以后,却不无失望的感觉。因为《四郎探母》先唱,坐宫四郎由鸣春社学生扮演。自盗令出关起,李万春才扮四郎出场,会弟见娘以后,台上竖出一块木牌:"李艺员万春,因化妆关系,下面由×××(鸣春社学生)接演四郎,请观众原谅!"于是上四夫人、哭堂、别家、回令,又都由鸣春社学生唱下去了。固然,勾猴脸要费时间,但李万春虽贴全部《四郎探母》,却摘头去尾,只演个中段,下面的《水帘洞》事关本身威名,自然直乎直令,全力以赴了。所以李万春是以噱头取胜的,而票房上却很实惠,这一点,李少春就自愧弗如了。

李少春派戏,也是恪遵京朝老路,譬如二十八年(己卯年)的阴历正月初一白天,他在新新戏院派出《青石山》,但又怕一出戏不够号召,前边又加演一出《林冲夜奔》。中间垫一出沈鬘华的《鸿鸾禧》,戏是很好,但上座仍旧不理想。这时候,他的派戏有内忧——老师管得太严,有外患——李万春在那里虎视眈眈,抽冷子就打一下,如前边所提《水帘洞》加《探母》,如长此以往地

上座不理想,就不好办了。因为唱戏这一行,总上满座,则名利双收,人家认为剧艺高超,而且收入颇丰;如果经常上座不佳,不但不赚钱,而且连带剧艺也被人看不起了——大概唱得不好吧!要不怎么不上座呢?语云"不以成败论英雄",其实社会很现实,是"专以成败论英雄"的。就在李少春有点一筹莫展之际,李宝奎献计,这才打开了出路。

李宝奎是武净李菊笙之子,李盛藻的侄子,和尚小云也沾亲。他工老生,嗓子高而左,正工、里子都能来,偶尔也反串老旦。他为人绝顶聪明,反应快,足智多谋。他与高维廉,原来都搭李万春的永春社,李少春组班,就到这边来了。李宝奎不但尽知李万春的戏路虚实,而且也明了戏迷心理。这时他对少春献策:你的猴戏能叫座,要往这方面发展,但也不能总演《水帘洞》和《安天会》,要编新戏才能号召。李少春正无计可施,就听他的,试一试吧,于是就由李宝奎编导,排了一本《智激美猴王》,场子紧凑,穿插也很新颖。李少春饰孙悟空,李宝奎反串猪八戒,高维廉饰唐僧,陈盛德饰沙和尚。有一场,下场门立个塔片的布景,上面的窗门,是用一块布帘挡住空洞,李少春从上场门的靠台口这边,跑上几步,一个高毛儿蹿进塔去。这手很新颖惊人。智激一场,李少春坐在圈椅上,有些椅子上的功夫(仿自《通天犀》里徐世英的身段)。后面与小妖的开打,李幼春饰小妖,站在悟空背后,双手抱在悟空腰间,两人一齐走虎跳,还有扔匕首的惊险镜头(套自《十字坡》)。总而言之,新型开打,花样翻新,李少春也尽量显示了他的跌扑功夫。像《金钱豹》里,豹子和猴儿

开打一场,他有一手,是走个小翻儿,肩膀着地走乌龙搅柱,然后再摔一个叉,仍然面向前朝着观众,这个动作极快,干净利落,摄人心弦。笔者曾问少春,这手叫什么呢,他思索一下,说:"就叫地趟跟头吧。"这一手和《智激美猴王》里的双人走虎跳,北平以前都没见过,而也就从此传开啦,被一般武生所仿效。所以,论起李少春的短打戏来,他是有许多独到之处的。

《智激美猴王》推出以后,连演皆满,而且口碑载道,尤其爱看猴戏的人,都有"这比李万春的猴儿戏可精彩多啦"的感觉!而这一下子,也就把李万春气坏啦!好哇!你不但动猴儿戏,居然还排猴儿的新戏,这不是成心要我好看吗?他以前贴的《探母》和《水帘洞》,还不过是锉其锐气,略示薄惩的意思,并没有下打对台的决心。《智激美猴王》出现以后,李万春可就下了决心,一心要与李少春打对台到底了,因而也就在加强排演猴儿的新戏方面下工夫了。

李少春在《智激美猴王》成功以后,为了声誉、票房,只好继续走这条路线,即使引起李万春的敌视和相斗,也就只好在所不计了,于是不久以后,又排出了《十八罗汉斗悟空》。从《安天会》唱起,在猴子被擒,被老君放在丹炉内炼丹时,因看炉童子不慎,被猴儿逃了出来,反倒炼成了火眼金睛。老君只好到西方求救,于是佛祖派了十八罗汉收伏猴头,先是跳罗汉,然后猴子再与十八罗汉开打,最后逃不出佛祖掌心,被压在五行山下为止。这等于头二本《安天会》连演,还加上斗罗汉,非常繁重,要演三个小时。李少春的孙悟空,其累是不用说了。李宝奎饰老君,袁

世海与张连廷分饰降龙、伏虎两罗汉。李宝奎,再与高维廉、阎世善等,都分别扮演罗汉。斗悟空时,各有不同武器,不同打法,喜欢武戏的人,看来十分过瘾,此剧又一演而红,上座满堂,历久不衰,成了李少春的撒手锏。

李万春这一气又非同小可,于是排了出《十八罗汉收大鹏》,在罗汉的法名、兵器上加意考究。他饰大鹏金翅鸟,穿紫红色带黄穗子的改良靠,手使双枪,也和十八罗汉开打无误。自然在套子上又自出心裁,创些花样。于是二李之争,便直接而更尖锐了。这时两个人在私底下也很少来往了,少春的大姊李纫秋,夹在中间很为难;但形势所趋,她对丈夫、兄弟都影响不了,也只能徒呼负负而已。

二李之争由斗戏开始,以后又进入了挖角阶段。毛庆来是李万春的左右手,前文已然谈过,不知怎么一来,被李宝奎给想法子挖到李少春这边来了,也陪少春大演其《战马超》、《狮子楼》。李万春则用怀柔政策,毛世来出科以后,万春去上海把他带去,大捧特捧。毛家兄弟,庆来居长,出身斌庆。盛荣行三,是富连成盛字辈学生,唱武花脸。世来行五,也是富社学生。万春既对老五很好,后来这位毛大爷(庆来),总算又回了李万春的永春社。这期间,又加上蓝月春回了北平,在少春、万春两边都唱过,不过时间不久,因为他艺事已退步,非复当年了。叶盛章在上海与李少春合作一期以后,一出《三岔口》红遍上海滩。回到北平,也不时和少春合作,除了《三岔口》以外,加上袁世海,他们三人演《连环套》。有时加上李玉茹,演《战宛城》和十二生肖

戏,都很轰动。盛章的目的,就是帮少春打万春,以报他旧日仇恨。不过,那时盛章的武功,也已日渐退化了,以《三岔口》而言,李少春自桌上跳下来,身轻如燕,落地无声。而叶盛章跳下来,则咕咚一声,已经肉大身沉了。但是,无论如何,在李叶合作这段时间里,李万春那边,在声势上就相形见绌了。

这二李之争,从民国二十八年,一直斗了三四年,从北平而上海,轰动全国。

(选自丁秉鐩著《菊坛旧闻录》,中国戏剧出版社 1995 年)

言慧珠童芷苓上海滩打对台*

费三金

1942年,言慧珠和李宗义到青岛演出,回北平时已值仲秋。这天她正在家休息,忽见一个妙龄女郎挟着一股旋风闯了进来。言慧珠定睛一看,竟是和自己一样身高马大的童芷苓。芷苓原是津门名伶,因拜了荀(慧生)先生,举家北迁,在北平宣武门外校场二条租了三间房,恰好与言慧珠毗邻而居,成了言家的小常客。童芷苓不等言二小姐开口,便兴冲冲地告诉言慧珠,上海皇后大戏院张镜寿经理派人来北平邀角,特聘童芷苓挑班,二牌是迟世恭,班底有李宝槐、何佩华、贯盛吉、慈少泉。童芷苓的琴师沈玉才、崔永奎及二哥寿苓皆随同南下。童芷苓已经接下包银,特地来把自己将要在上海挂头牌的好消息告诉慧珠。谁知言慧珠听了笑弯了腰,说道天底下竟有这等巧事,她和李盛藻也接受

* 言慧珠(1919—1966),京剧女演员,蒙族,著名京剧老生言菊朋之女。先学"程派"青衣,后拜梅兰芳为师,得实授真传。1960年与俞振飞结合。

童芷苓(1922—1995),京剧女演员,拜荀慧生为师,得"荀派"真传;后钻研"梅派"艺术,戏路极宽,不拘成规。

了上海的聘约,将挂双头牌合作于黄金大戏院。一对相知的小姐妹竟要在上海滩打起对台来了。

童芷苓听了,也放声大笑起来。说了声:"上海见!"很潇洒地走了。

童芷苓刚走,言慧珠便收起了笑容,蛾眉微蹙,一副心事重重的样子。言慧珠知道,上海滩的戏说好唱也不好唱。说它好唱,是因为"辛亥"以后,特别是中日战事一起,华北、平、津相继沦陷,京剧的市场中心已从北平移至华洋杂处的大上海。无论"四大名旦",还是"四大须生",在北平演出至多卖几个满堂,接下来卖七八成甚至三四成是常有的事。唯有到上海转一圈,白花花的银两滚滚而来,演完一期足可休息半年。说它不好唱,是因为上海庞大的演出市场,早已引起各路诸侯的觊觎,不但到上海淘金的京角儿越来越多,犹如过江之鲫,就是"外江派"也不时地杀进关内,企图分一杯羹。再加上"海派"大本营内藏龙卧虎,大上海真个是群雄逐鹿,各展风采。

言慧珠对此番上海之行原本是胸有成竹,志在必得。因为梅大师息影已近六年,眼下能解观众"梅渴"的角儿,除了李世芳之外,还有谁能和她言慧珠比肩。她已经做了充分准备,趁这次在"黄金"二度"亮相",把这几年积累的梅派经典逐一露演,奠定她梅派正宗的地位。何况"黄金"底包有芙蓉草、刘斌昆、苗胜春、韩金奎、小三麻子、程少余、盖三省等,人称"黄金八仙",俱一时之选。言慧珠有充足的底气。

然而,令她始料不及的是,就在"黄金"邀她大展身手的时

候,"皇后"竟同时邀了自己的小姐妹芷苓,而且演出档期同是从年前"冬至"过后演到翌年(1943)元月底,这分明是故意设下了让两个当红坤伶打对台的阵势。说到她和芷苓的艺术,一个崇梅,一个尚荀,本可以各唱各的,相安无事。但上海滩老板的精明就在于,他们充分了解十里洋场多元化的观众结构,"看门道"和"看热闹"的都在各取所需地影响着市场的走向。1940年,童芷苓也曾随李盛藻首次南下露演于黄金大戏院,挂二牌领衔花衫。没想到由高庆奎弟子李盛藻、高先生哲嗣高盛麟,另有小生江世玉、丑角孙盛武、花脸袁世海组成的"高家军",才维持几天,营业就开始滑坡,倒是童芷苓的一出《纺棉花》连贴连满,红遍了上海滩。童芷苓演技恣肆,不拘一格,模仿能力妙到毫巅,一双眼睛尤其会演戏,很合上海观众的胃口。看来在竞争空前激烈的十里洋场,言慧珠必须使出十八般兵刃,方能在上海滩站住脚。想到这里,言慧珠倏然转身来到硕大的穿衣镜前,看着镜中蛇一样线条的身材,一双能夺人魂魄的星眸,皮肤嫩白娇红,鼻隆而正,嘴形灵俏,怎样的浅笑、含嗔,无不风情万种。她对着镜子摆着各种姿势,做着各种表情。然后笑眯眯地看着镜中的美人,长长地嘘了一口气:似这般代青云出岫,谁能夺我峥嵘头角?不就是卖个风情吗,上海见!

1942年的上海,空气里弥漫着日本法西斯的细菌。自上一年(1941年)12月7日日军飞机偷袭停泊在珍珠港的美军军舰后,太平洋战争爆发了,处于暧昧状态的美国也以积极的态度加入了反法西斯同盟。第二次世界大战两大阵营的日益明朗化,

使日军对入侵国的野蛮统治也变本加厉。"孤岛"沦陷了。"太阳旗"下的日本兵列队跨过了苏州河桥。上海全线沦陷在日寇的铁蹄之下。

然而,尽管形势愈来愈严重,接管租界的汪伪政权为了粉饰太平,想方设法维持昔日租界的畸形繁荣。"三馆"(旅馆、饭馆、戏馆)、"三楼"(酒楼、茶楼、青楼)还得营业,老板还得赚钱,艺人还得唱戏,言、童还得对擂。十里洋场依然灯红酒绿,轻歌曼舞。"酒台花径仍存,风箫依旧月中闻。"

12月23日,冬至一过,童芷苓率先在"皇后"开锣。她一连贴出两天戏码。头天是和迟世恭的《四郎探母》;第二天贴双出,前面是和迟世恭、裘盛戎的《二进宫》,大轴是和高盛麟的《武松与潘金莲》。从这两天的戏码来看,童芷苓用心良苦。她特意挑选了铁镜公主、李艳妃、潘金莲这三个迥然不同的角色,意在全面显示自己青衣、花衫、花旦兼泼辣旦的才华。她童芷苓可不是只会《纺棉花》。

艺术家都有这股"狠"劲。

12月24日,以"梅派青衣美艳坤伶"为号召的言慧珠在"黄金"打炮,戏码竟也是《四郎探母》。言慧珠后发制人,其用意路人皆知,要和"皇后"的《探母》一比高下。她知道童芷苓的铁镜公主扮相俊俏,嗓音脆亮,一口"京片子"如呖呖莺啭,很受观众欢迎。但"看门道"的内行听惯了梅兰芳、黄桂秋的正宫青衣韵味,对童芷苓的唱功仍不免评价说:"若从大青衣角度要求,芷苓的唱难得高分。"而她言慧珠的铁镜公主可是有口皆碑。论唱

念,梅派"琴圣"徐兰沅亲授,梅韵醇厚;论做表,朱桂芳实授的梅派,举手投足,不离规范;更重要的是,言慧珠出身蒙古贵族世家,从小就看着母亲戴着旗头、穿着旗装打盹,故言慧珠在台上那一站,那一坐,那华贵之气,如果没有生活体验,何来这等做派。曾经和言慧珠、童芷苓长期搭档的正宫须生纪玉良常对人说:"《四郎探母》唱过无数回,台上合作的公主唯独慧珠最佳。听她的那口'京白'才是正宗满人旗味,唯独她演的才够铁镜公主,遍及南北哪一个坤伶好角也比不了言慧珠。"再加上"芙蓉草"的萧太后,人称菊坛无二的"活太后",在台上这种帝后气派,"帅"得令人叫绝。这一老一少的"母女"拍档,数十年来无人望其项背。当年看过言慧珠演出的老人回忆说,言慧珠那口唱,真叫是一句一个好,正宗的梅味儿。这第一回合言慧珠算是占了上风。

第二天(25日),言慧珠仍以梅派正宗为号召,推出梅派名剧全部《霸王别姬》。据说言慧珠每次化妆,旁边必搁上一张梅兰芳的剧照。虞姬的扮相,她一概按梅的路子。头戴如意盔,身穿浅黄色的绣团凤帔,上缀玫红小广片。《别姬》一场,改披鱼鳞甲。这身戎装穿在风姿绰约的言慧珠身上,愈发显得光彩照人。虞姬的"剑套子",从头至尾都由朱桂芳手把手教的,把虞姬苍凉的心情通过凄美的"剑舞",完美地表现出来。第三天贴的仍是梅派戏,言慧珠和梅兰芳的老搭档姜妙香演了一出《玉堂春》。这三天打炮戏,可见言慧珠是摸准了上海人看戏的心理脉络,沪上虽然海派观众居多,但人们的普遍心理始终以京派为上品。

而"皇后"的老板却有些沉不住气了。童芷苓在演了《红娘》、《红楼二尤》、《大英节烈》、《玉堂春》等荀派戏后,"皇后"先是贴了《大名府·玉麒麟》、《秦淮河·贪欢报》的预告,海报上特地标明"河南坠子、京韵大鼓、流行歌曲、洋洋大观"十六个字,充斥着商业味。紧接着抛出"撒手锏"《新纺棉花》。其实童芷苓的荀派戏颇有特色,至少能上八九成座,特别是全本《玉堂春》和《红娘》,一贴就满。但老板的胃口是个无底洞。他知道童芷苓1940年初闯上海滩,以一出《纺棉花》闻名遐迩,令人欲罢不能,胜过当年的吴素秋。如今只要使出这招"撒手锏",就能保"皇后"的营业久盛不衰。故此不但在"纺棉花"的广告词上加上一个"新"字,而且广告词的内容也不断翻新、猎奇、刺激。老板恨不得童芷苓使出三头六臂、十八般武艺。

《纺棉花》是一出供人消遣的玩笑戏。它没有固定的故事情节,台上只有张三夫妻二人,演员全凭个人技巧自由发挥,什么南腔北调都可以往里凑。早在民国初期,不管男旦坤旦,均可一"纺"。当年的男旦小马五就是靠《纺棉花》唱红的。芙蓉草也曾是江南"纺王"。不过那时演员都是着戏装上台。自吴素秋在上海时装登场,一些坤伶便借"纺"一露"庐山真面目",该戏销路更俏。到童芷苓"纺"时,舞台上的花样已经层出不穷。老板不仅把她包装成一个上海滩的摩登女郎,而且还别出心裁地定制了一架镀锌的纺车,纺车上镶嵌着一圈彩色的小灯泡,通上电,转动起来就像大马路上色彩变幻的霓虹灯。台上的"守旧"(大台帘)粘上亮闪闪的玻璃粉,仿佛把夜总会搬进了戏园子。

童芷苓生来绝顶聪明,"钻锅"有术,无人能及,学什么像什么,人称"童大胆"。戏里有学"四大名旦"的《四五花洞》;有学麒派老生的《追韩信》和姜派小生的《宗保巡营》;有一赶三(青衣、老生、花脸)的《二进宫》;有梆子、评剧、大鼓、越剧、申曲、评弹、流行歌曲,什么《香格里拉》、《夜来香》;到最后连滑稽剧"宁波哭老公"、"绍兴空城计"也统统搬上了舞台,凑成了一道什锦大拼盘。海报上的广告词赫然写着:保你笑痛肚皮。由于"纺"剧逐渐从玩笑走向胡闹,从胡闹走向无聊,有些坤伶甚至有露骨的色情表演,故而此戏历来被视为"野路子",不入正册。但戏院老板号准了一批观众的"脉",只要纺车一转,花花绿绿的钞票就源源不断地转进了他的腰包。

"黄金"这边见童芷苓贴了《新纺棉花》,一个个都变得忐忑不安起来。李盛藻对言慧珠说,三年前他就是在这丫头的"纺车"上落了下风,这回咱可不能栽了。言慧珠嫣然一笑,说了句"没事儿",只顾玩她的推牌九。果然,童芷苓坚持三天打炮不唱"纺"戏,第四五天靠着全本《玉堂春》和《红楼二尤》卖了两个满堂,第六天开始,她的纺车就"转"起来了。童芷苓一连两天都贴双出。头天先在全本《杨家将》里扮青莲公主,扎上大靠威风一下;接下来身穿特地定制的风流款式的旗袍,足蹬豪华精美的高跟鞋,烫一个上海滩最时髦的发型,一出场就是个"碰头好"。当开口念到"当家的不在家,终朝每日思想他"时,一个媚眼,又是个满堂彩。第二天先在全本《珠帘寨》里饰二皇娘,戏份虽不重,却很讨巧;紧接着又是《纺棉花》,白天学会什么新鲜离奇的玩意

儿,晚上准立马就"纺"进戏里。两场《纺棉花》,把老板"纺"得眉开眼笑。童芷苓正踌躇满志,"黄金"那边早有了新的动作。等童芷苓静下心来朝"黄金"那边一看,不由心里暗暗叫道:"慧珠果然厉害!"

言慧珠在"黄金"贴的是双出。前面是全部《双姣奇缘》,后面是全部《龙凤呈祥》。把两出大戏放在一晚上演,除了"麒麟童"之外,很少有人敢作此举。报纸上的海报通常就会见到这样的广告词:卖足气力。在《双姣奇缘》里,言慧珠又来个一赶二,前饰孙玉姣,后饰宋巧姣。一个是花旦应工,扮相娇艳欲滴,做表细腻传神,把一个青春少女演得活灵活现;一个是青衣应工,大段成套的[西皮]唱腔,显示了言慧珠在声腔艺术上的功力。加上李盛藻的赵廉、袁世海的刘瑾、孙盛武的贾桂、"芙蓉草"的后刘媒婆、刘斌昆的刘公道,各有绝活,把一出《双姣奇缘》唱得十分火热。后面的《龙凤呈祥》,言慧珠饰孙尚香,头戴凤冠,身穿宫装,在八个宫女并列两厢站定后,她踩着[西皮慢板]的"过门"款款上场,雍容大方的台风,把郡主庄重的身份和新婚的喜悦表现得恰如其分。这一晚言慧珠连饰三个地位、身份和性格截然不同的角色,全方位地展示了她京派艺术的功力。上海滩热衷"京朝派"艺术的戏迷,无不大呼过瘾。那晚令言慧珠大开眼界的是"芙蓉草"扮演的后刘媒婆。在赵桐珊("芙蓉草")之前,后刘媒婆一角也由丑角应工,俗称"彩旦"。由花旦反串刘媒婆,起于"芙蓉草"作俑。言慧珠从不放过任何"偷"戏的机会,尤其是"芙蓉草"先生的惊才绝艺,是言慧珠拓宽戏路、兼容南北

的最好样板。她见"芙蓉草"的刘媒婆，内穿紧身袄裤，外穿坎肩，身材修长，诙谐的身段表情，京味儿十足的唱念，加上那杆二尺长的旱烟袋，简直叫人不敢想象，原先那个八面威风的萧太后转眼变成了俗不可耐的市井妇人。言慧珠看傻了。她在侧幕边眼睛看、脑子记，"偷"了先生的这招绝活。后来再贴《双姣奇缘》，言慧珠就首创一赶三了。

言慧珠是聪明人。大角儿的目光穿越时空，笼罩社会各个阶层。"北宗矩度，南取灵动"，是言慧珠为自己设定的艺术走向。

不知什么原因，童芷苓的《纺棉花》只唱了两场就收了。接下来贴了荀派戏全部《香罗带》。岁末最后一天，童芷苓也贴了双出，前面是和迟世恭的全部《薛平贵和王宝钏》，正正规规的大青衣戏；后面是和裘盛戎的《秦淮河·贪欢报》，海报上写着："南腔北调，流行歌曲，各类杂耍，应有尽有。"言慧珠则坚持专演梅派戏，贴了《廉锦枫》、《樊江关》、《凤还巢》、《西施》。

在这八天里，言慧珠贴戏十出，全部是梅派经典和传统骨子老戏。从市场角度看，言慧珠固然是以己之长攻人之短；从文化角度看，却也彰显了民族传统文化在日寇铁蹄践踏的沦陷区依然保持了足够的自尊。

1942年就在一片纸醉金迷的歌声舞姿中过去了，1943年的元旦没有给上海市民带来新年的欢乐。日寇统治下的上海，一边是广大的穷人过着食不果腹、衣不蔽体的日子。有多少人为了偷越封锁线去"轧米"而惨死在日寇的刺刀下。一边是有钱人

继续享受着高消费的生活,"花为世界,月作楼台,伴酒征歌,殆无虚夕"。这是敌伪时期的一种特殊的社会文化现象。也许这就是所谓的"国家不幸诗家幸"吧!

元旦那天,言慧珠白天贴了双出。先和李盛藻合演了《打渔杀家》,言慧珠饰萧桂英;后与袁世海等合演了《大战宛城》,言慧珠饰邹氏。夜戏贴了全本《得意缘》。言慧珠的狄云鸾,姜妙香的卢昆杰,"芙蓉草"的郎霞玉。2日言慧珠再贴拿手戏《四郎探母》。接下来的几天都是吃工戏。3日白天贴了《双姣奇缘》、《龙凤呈祥》双出;晚上贴了《穆柯寨·穆天王·辕门斩子·破洪州·天门阵》,充分展现了她允文允武的刀马戏功力。然后在元月4日和5日,言慧珠出其不意,贴了《善宝庄·叹骷髅·蝴蝶梦》。海报上写着:"已故老伶工高庆奎君珍藏秘本;刘斌昆之老牌标准二百五。"

细心的人都会发现,言慧珠的戏路正在起着变化。如果说《拾玉镯》、《打渔杀家》、《得意缘》还属于花旦、刀马一路的话,那么,《大战宛城》中的邹氏,历来以筱(翠花)派为代表,戏中有不少思春的"粉"戏,正宗梅派青衣是从不涉足这类剧目的。至于《大劈棺》一路的戏,梅派更不染指。这至少说明两点:从艺术规律而言,言慧珠希望自己兼收并蓄,广开戏路;从市场规律而言,言慧珠不能不考虑海派观众的口味。如若不然,眼前的这场擂台赛她十有八九要落败。

《善宝庄·叹骷髅·蝴蝶梦》就是人们俗称的《大劈棺》。故事见于《警世通言》、《今古传奇》及《蝴蝶梦》传奇。叙说庄周

得道,路遇一新孀不住用扇扇坟。庄问其情由,才知新孀扇坟是为了坟干而以便早日改嫁。庄周偶得启示,回家便伪装病死、成殓,幻化成风流倜傥的楚王孙来试探妻子田氏对己是否忠贞。田氏一见楚王孙,顿生爱意,两情缱绻。洞房之夜,楚王孙忽叫头痛,说是必须用初殁之人的脑髓方可治愈。田氏于是手持斧头劈棺欲取庄周之脑。不想庄周突然从棺中跃起,痛斥田氏。田氏羞愧自尽,庄周遂弃家而走。该剧是花旦"祭酒"筱翠花屡演不衰的剧目。其中"田氏思春"一折有细腻的心理描绘,"劈棺取脑"一折的扑跌功夫更令人叫绝。当然,其中的色情和凶杀表演也是显而易见的。言慧珠宗梅,何曾学过这类戏,定然是为了和芷苓对擂,现学现卖。估计当时能为言慧珠传授这出戏的,唯艺兼南北之长的"戏篓子""芙蓉草"先生。而刘斌昆先生的"二百五"原是上海滩上一绝。他扮的纸人飘飘悠悠,一站数十分钟,使人莫辨真假。有此二人鼎力相助,言慧珠如鱼得水。

马克斯·韦伯有句名言:"人是悬挂在由他自己所编织的意义之网中的动物。"究竟是谁在设定人生的个性走向,恐怕就是这一张覆盖着社会的每一个角落的大网。市场向言慧珠抛出了赏心悦目的曲线,同时也潜伏着使人感到危机的斜线。点、线、面形成的诸多要素之间相辅相成的互生关系,构成了人们的生存空间。

"黄金"使出了浑身解数,"皇后"岂能善罢甘休?老板张镜寿对童芷苓说:"童小姐,您不要忘了大敌当前,李盛藻、言慧珠在'黄金'随时能把您打败。"童芷苓什么话都能听得,就听不得

一个"败"字。她虽说是二闯上海滩,却还没有败在谁手里过。凭着她多年来积累的剧目和"造魔"的本事,什么活儿不敢接,什么戏不敢演?于是,除了元旦那日,童芷苓白天和迟世恭等合演了全本《四郎探母》,晚上演了全本《红娘》外,接下来的几天都演双出以飨观众。2日贴了全部《穆桂英》和《武松与潘金莲》;3日白天贴了《辛安驿》和《大溪皇庄》(芷苓反串),夜场是全部《潘巧云》和《秦淮河·贪欢报》;4日贴了全部《贩马记》和《新纺棉花》;5日贴了全部《杨家将》和《新纺棉花》;并也贴出了"惊人预告":《善宝庄·蝴蝶梦·大劈棺》"醒世剧目,即将公演"。

两个美女拼上了,拼实力也拼谋略。

果然,言慧珠的《蝴蝶梦》还没唱过瘾,童芷苓的全部《大劈棺》登场了,而且在《大劈棺》前面还搭上一出《拾玉镯》。要说"劈"、"纺"这一路线,言慧珠原非童芷苓的对手。童芷苓宗荀(慧生),兼收筱(翠花)的路子,表演泼辣洒脱,加上她京剧的底子,话剧的念白,生活化的表演,到了台上善于即兴发挥,把一出《大劈棺》演得火爆炽烈。当年看过童芷苓《大劈棺》的老人,至今还能历历如绘地描述童芷苓《劈棺》一折的精彩表现:一身火红的袄裤,用腰襻子在腰部狠命一勒,嘴里咬着一缕头发,手持利斧,惶悚的眼睛瞪得比田螺还大;虽然不及筱翠花的扑跌功夫(筱演劈棺,从桌子上"抢背"下来,然后走一排"乌龙绞柱"),但童芷苓表演田氏劈棺取脑时的复杂心态和近乎于变形的恐怖表情,叫人看一回就能记住一辈子。联想童芷苓在电影《夜店》中扮演的赛观音,撒泼打滚,性格化的演技,赢得电影界包括黄佐

临先生在内的高度赞美。无怪乎多少坤伶演"劈"、"纺",除了童芷苓谁也称不上"王"。

"皇后"那边的《大劈棺》演火了,言慧珠立马以《男女戏迷传》为号召招徕观众。戏里有言少朋的大戏迷当场操琴;言慧珠的女戏迷学唱《四大名旦》和父亲首创的言派《让徐州》;李盛藻的戏迷医生当场边唱边挥毫;袁世海的老戏迷学演梅派《霸王别姬》的"舞剑";"芙蓉草"的戏迷妈妈学唱麒派《追韩信》;另有言小朋的二戏迷,集百余出老戏之精粹,学诸大名伶之绝艺,个个惟妙惟肖。尤其是慧珠反串言派老生的《让徐州》的唱腔,得自家承,最为传神,一曲方罢,满堂彩声。上海滩的演出市场为伶人们提供了充分展示自己才艺的空间。

"黄金"三天的《男女戏迷传》还未唱罢,"皇后"的《新戏迷小姐》也在紧锣密鼓中登场了。报纸上的广告词更加弹眼落睛:"旧式家庭忽变伟大剧场;摩登小姐霎时如癫如狂;顽固母亲大唱西皮二黄;乡下姑娘竟然加入票房;生旦分净丑梆子歌曲大鼓;大戏小曲共有五百余出……"

十里洋场是销金窟。要在歌台舞榭站住脚,没有一点看家本事是很难征服观众的。演员们是经过了长期的生活磨炼和市场考验才找到了属于自己的生存路数。

言慧珠见童芷苓紧跟着贴了《新戏迷小姐》,立即勒转马头,贴出梅派经典《花木兰》。言慧珠知道自己再"劈"再"纺",也不是童芷苓的对手。不如重祭梅派大旗、京派上品,说不定还能和"皇后"打个平手。《花木兰》文武并举,还要反串小生。不是文

武昆乱不挡的全才,是很难拿得起这出戏的。言慧珠的《花木兰》得益于朱桂芳的传授,尽得梅派真谛。紧接着言慧珠又陆续推出了全本《生死恨》,全本《洛神》,头、二本《太真外传》,《红线盗盒》等梅派经典。全部《双姣奇缘》和《龙凤呈祥》并演上座不错,不惜翻头再演。

"皇后"那边依然如故,《大劈棺》、《纺棉花》、《新戏迷小姐》《十八扯》不断翻头。接着又推出了本新戏"玉堂春"《三审刘秉义》,一看便知是一出噱头戏。芷苓还把白玉霜遗作《海棠红》改编为京剧,时装登台,集南腔北调之大成。《杀子报》的广告更为触目:"童艺员特饰王徐氏一角,改变作风:泼辣,狠毒,香艳,浪漫……"和言慧珠不同,童芷苓似乎更注意契合上海市民的审美心理,以她的俗,与"京朝派"的雅分庭抗礼。

上海人就图个热闹。但像言、童对擂这般越发的热闹和有趣,菊坛倒是难得几回闻。到了元月中、下旬,双方的比拼几乎到了惊心动魄的程度。言慧珠贴出梅派名剧全本《生死恨》;童芷苓便贴《四郎探母》、《新戏迷小姐》双出。言慧珠贴全本《洛神》;童芷苓便在《群英会·借东风》里反串周瑜,后面再以《新戏迷小姐》登场。言慧珠贴全部《红线盗盒》;童芷苓便贴《薛平贵与王宝钏》、《大溪皇庄》双出。言慧珠贴头、二本《太真外传》;童芷苓便贴全部《鸳鸯泪》,前饰冯素蕙,后反串杜文学。言慧珠贴《大翠屏山》、《男女戏迷传》双出;童芷苓便贴《蝴蝶梦·大劈棺》、《新纺棉花》双出。言慧珠贴《双姣奇缘》、《龙凤呈祥》双出;童芷苓继续以《蝴蝶梦·大劈棺》和《新纺棉花》应战。言

慧珠贴《善宝庄·叹骷髅·蝴蝶梦》；童芷苓则贴《武松与潘金莲》、《新戏迷小姐》双出。言慧珠也以《善宝庄·叹骷髅·蝴蝶梦》和《男女戏迷传》双出出手；童芷苓仍以《蝴蝶梦·大劈棺》和《新纺棉花》抗衡。言慧珠贴《打渔杀家》、全部《孔雀东南飞》双出；童芷苓便贴全部《宋十回》、《新戏迷小姐》双出。言慧珠干脆也贴《纺棉花》，九腔十八调，包罗万象；童芷苓则贴全本《红娘》和《新纺棉花》。

多变的市场诱发无限的欲望。两个美女都演疯了。

等到报纸上出现"情商"、"挽留"这样的字眼，意味着最精彩的时刻到了。中国自古有"凤头、猪肚、豹尾"的说法。不论何种意义上的竞赛，何种形式的擂台，决赛阶段都是最刺激的。因为这是决战双方的全面素质的最后比拼，何况眼前擂台上站着的是当时人气指数最高的两位美艳坤伶。

元月29日，言慧珠贴《纺棉花》：学河南梆子《王二姐摔镜架》；学谢瑞芝亲授单弦快书《风雨归舟》；学四大名旦及言门本派；并有梆子、京韵大鼓等等包罗万象；更有刘斌昆之张三妙到秋毫。童芷苓则以《蝴蝶梦·大劈棺》和《新纺棉花》双出应对。30日，言慧珠贴了《善宝庄·叹骷髅·蝴蝶梦》和《男女戏迷传》双出。童芷苓又以《连环套》反串黄天霸和《新戏迷小姐》双出争胜。31日，言慧珠白天贴《纺棉花》，夜戏贴全本《四郎探母》和《男女戏迷传》双出，传统骨子老戏和娱乐玩笑戏同时登场，以此为她在"黄金"三十九天的演出画上一个圆满的句号。不想童芷苓剑走偏锋，突发奇招，白天"劈"、"纺"同时登场，晚上连贴三

出：先是在全本《杨家将》里扮青莲公主；中间是《戏迷小姐》；后面竟贴了《三本铁公鸡》，童芷苓反串张嘉祥。这种不按常规出牌的路数，令上海观众在瞠目结舌之余，也领略了"童大胆"的才艺和智慧。

弹指一挥间，言童对擂距今已有六十多年了。笔者不吝笔墨追记这场对擂的实况，不是为了引领今天的年轻人去重温昔日的海上旧梦，也不是与造物同游去无限延伸言、童二位艺术家的个体生命。笔者企图在中国传统文化的制高点上审视京剧在20世纪的兴衰变迁，从檀板管弦的热闹中悟出些许"门道儿"。

(选自费三金著《绝代风华言慧珠》，上海人民出版社2010年，

原标题为《两个美女对擂》)

魏喜奎走红津门[*]

周 桓 魏喜奎

　　北京、天津,是北方曲艺的发祥地。但是长期以来,天津的曲艺一直比北京昌盛,总是名角儿云集,人才济济,荟萃一堂。一般说来,天津的观众似乎也比北京观众更加热爱曲艺,懂的人多,会的人也不少,演员的演唱比较容易引起台下共鸣,从而获得明显的效果。这种现象直到现在,并没有改变。前些年,我去天津参加流派鼓曲汇演,每报一个演员的名字,台下立刻爆发出暴风雨般的掌声。尤其值得一提的是:久不登台的阎秋霞,上场之前,报幕员还没有报她的名字,只是把她的鼓架子往台上一搁,观众席里马上就响起了一片热烈的、经久不息的掌声。这种冲鼓架子鼓掌的事,在其他地方大约不多见。从这一点,可以看出曲艺在天津如何深入人心,如何受到各界人士的喜爱。所以过去北京的演员,在北京唱红了,有了名气之后,总得到天津去

[*] 魏喜奎(1926—1996),女,奉调大鼓、北京曲艺演员。长期坚持奉调大鼓的革新,功力深厚。

一趟,在天津挂个号,取得天津听众的拥护,由此就能名气越大,红上加红。同样,在天津起家的演员,也得到北京来挂号。北京是首都,一向是人们公认的大地方。演员在天津有名气,如果没有进过京,不经过北京听众的鉴定,多少总好像有些欠缺。京剧界也是这样:北京的名演员要到上海挂号,上海的名演员,要想红遍全国,也必得来北京挂号。但是就曲艺界的实际情况来说,天津的演员到北京来以后从而更加出名,红得发紫的不多。有些演员,尽管在天津很红,可是北京听众不认。相反的,北京演员在北京名气不大,到了天津反而大红大紫的并不少。据我所知,阎秋霞,就是突出的一例,她在北京演唱,没有很大名望,可是到了天津,便红得了不得,尤其是拜了白云鹏之后,成为"白派"的唯一继承人,则更加煊赫舞台,盛名不衰。于是她就不再回北京,而在天津定居了。我想这也是天津曲艺兴旺发达的一个原因。天津曲艺界的知名人士极多,大体可分为三种人:一种是天津当地起家的,久占天津。一种是从外地去的,主要还是从北京去的,由于到了那里红紫一时,结果定居下来,成为天津演员。还有一种是根据地在北京,而长年在天津演出的。当时这第一种人,有唱京韵大鼓的小黑姑娘、林红玉;唱梅花大鼓的花四宝、花五宝;唱单弦的常澍田;唱河南坠子的王元堂;说相声的张寿臣、马三立、郭荣启等。第二种人中,最典型的为小彩舞(骆玉笙)、小蘑菇(常宝堃)、小岚云、阎秋霞等。第三种人,除了刘宝全、白云鹏外,还有梅花大鼓王金万昌和单弦名宿荣剑尘等。

　　天津这个地方,容易使演员红起来,也容易使演员黑下去。

在天津唱"砸"了的可能极大,这也和天津听众比较内行,对演唱质量要求苛刻,有密切关系。不论什么人,只要"打炮"打响了,让听众满意,从此就算一帆风顺,怎么唱怎么对,红了又红。倘若第一炮即使由于出了些小毛病,给听众的印象不好,那么全场听众就毫不客气地叫起"倒好"来。越往下唱,倒好越多,使演员没法张嘴。再厉害一点,就是发出"嗵"、"嗵"的呼叫声,把演员哄下台去。戏曲演员中遇见过这种事的不止一二,以致在天津没法待下去。北京这样的事就很少发生,北京观众"叫好"的强烈程度比天津差一些,可是对演员偶然出现的缺欠,却多抱原谅的态度,不予苛责。从这一点来说,天津的戏曲并不好唱,有不少演员把到天津演出视为畏途。

我唱的唐山大鼓是个冷门,北京只此一家,天津根本没有。我在北京唱了两年来的,电台经常播送,名声也就传到天津。就在我和刘宝全先生学《截江》的时候,天津约角的王十二(本名王新怀)到北京来找我父亲,约我去天津演出一期。王十二是天津约角的里面头号人物,这个人手眼通火,交游广阔,凡是到天津演曲艺杂耍的都得通过他。他一个人就相当北京这三大管事,他手底下也有很多跑腿的,没有什么重要的事,就由手下的人办了。这次他亲自到家里来约我,说明把我去天津演出是当做一件大事来办的。王十二和我父亲说:约我去,让我唱中场,我每月的包银比一般唱中场的还要高一些。我父亲先是说:"您约我们丫头去天津,是瞧得起我们,我实在感激您。孩子上天津挂个号,闯练闯练是好事儿,不过丫头岁数太小,火候还不成,倘

若一旦砸了,可就糟啦!""我先拦您一句。"王十二把话抢过去,向我父亲保证:"姑娘去了,一唱准红,这您只管放心!"我父亲还一再犹豫,最后说:"您还是先回去,等我们仔细核计核计再给您准话儿。""咳,我的老哥哥,您还核计什么?有我姓王的说了,您就擎好儿吧!"他看我父亲迟疑不决,又说:"那么您就再核计核计,一两天我听您的话儿。"

父亲的矛盾心情就是由于考虑到天津的特殊情况而来的。王十二走后,父亲把我哥哥和我叫到一块儿,为这个事还真动了脑筋。我父亲还是主张:"以暂时不去为保险。"我哥哥的说法是:"'人挪活,树挪死',机会来了,不能放过去,去一趟总比在北京挣得多,干吗不去呢!"我是一点主意也没有。论我的心,我是挺想到久别的天津去瞧瞧。听说天津听众对演唱要求苛刻,我也有点发怵。何况我虽然被父亲找来商量这件事,可我说话并不算数。尤其在魏宝华面前,我更是说了跟没说一样,所以干脆在旁边听着得啦。商量了挺长时间,还是没定下来。王十二催得还真紧,隔了一天,第三天头响又来了。我父亲让王十二说得打动了心,也觉得盛情难却:"的确,上天津是件好事,既然您一再说,那咱们就算定了。不过到那儿您得多给托付托付。""那错不了,您全交给我啦!过几天让王潘替我来接。姑娘只要到天津一登台,那就算红上加红啦!"王十二给我们留下了半个月的包银,满意而去。

我虽然小时候在天津住过,可这回是我走上舞台以后第一次去天津登台演唱,说去可并不能拿起腿就走,事先必须好好准

备一番。那时候讲究"穿衣、吃饭亮家当",头一回在天津登台,没有漂漂亮亮的桌帏不成。所谓桌帏,就是围在演出堂桌前脸的帘子,横眉子上得绣出演员的名字来。此外,还得有桌搭,不然的话,会被人指为小气,桌搭要与桌帏配套,得用同样的质地、同样的色调。所谓桌搭,就是横铺在桌面上的桌布,两头要垂在桌子旁边,并且得垂得长一些才好。按说还得预备同样的椅帔,我们没有那么多钱,只定做了黑丝绒、镶金边、绣金字的桌帏和桌搭。另外还准备几套演出服,到一个新地方,再用北京穿过的那几套也不成。尤其到天津这个地方,假如日晚唱两场,要是全穿一件衣裳,就会被人讥笑为寒酸,没"份儿",上座都可能受影响。我们这么一准备,半个月的包银都不够用,可是也得忍痛往外花。

父亲对我的天津之行放心不下,那些日子他身体不太好,却还是和我们哥儿俩一块儿去了。他说:"我在天津熟人稍微多一点,有什么事也可以替你们跑跑。宝华得给你妹妹多吊吊嗓子,练练唱,熟能生巧。咱们不求有功,但求无过。能把天津这期顺顺当当地唱下来就知足,能落个好名声就行啦!倒不求大红大紫的。"那次和我们一同启程,被天津约去的还有唱京韵大鼓的孙书筠、于兰凤两位大姐,我们将要在庆云戏院同台演出。

天津,当时已经被几个帝国主义瓜分,划去了不少租界地,只有南市等几处穷僻地带还算属我们中国的势力范围。没有特殊关系,租界是进不去的,大部分戏曲演出都是在中国自己管辖的几个穷僻地带。我们所要去演出的庆云戏院,正是在南市。

这个地方有个地头蛇、大恶霸、大汉奸——袁文会。这个家伙狐假虎威,横行霸道,敲骨吸髓,欺压良善,真是无恶不作。凡是到南市这一带演出的都得先去拜见他,给他送去厚礼。女演员去拜见他,被他看上的,他就要留下陪他打牌、喝酒,还要遭到他的污辱、蹂躏。甚至有些男演员也不能幸免。如果谁敢说一个"不"字,得罪了他,他就要进行残酷的迫害,指使他手下的打手砸园子、绑架人,轻者是遭一顿毒打,赶出天津。重者也许关进监狱,甚至丢了性命。南市一带的几家园子,都由他一个人控制。

王十二把我们送到庆云,和前台老板见了面,安排我们住在庆云附近的下处。这下处是庆云戏院专门为到本园子演出而没有住处的演员准备的。我们安顿下来,第一项活动就是买礼物,到袁文会家拜客。买几样礼物又得花不少钱。父亲带着我到了袁文会家门口,门房进去通禀,一会儿出来了,伸手把礼物接了过去,随口说了一声:"袁三爷不在家,你们回去吧!"原来袁文会那个家伙根本不认为我够个角儿,没把我放在眼里,也就不屑于给我们这点儿面子。这倒也好,免受这个恶霸的纠缠。拜客这关算是过来了,可在登场之前还要费一番周折。

我们住的下处,是一个木结构的两层小楼,很破旧,为了多住人,房子里用木板隔开来,每间间量很小。住在这儿的人,大部分是来来往往,犹如现在住招待所一样,常住的为数极少,常住的条件是必须在庆云常年演唱,或者与园方有特殊关系。正巧我父亲在这儿有两位比较熟悉的人:一位是号称"梅花鼓王"

的金万昌,他已经七十岁的样子了,大伙都叫他"金老"。金老年岁大了,行动不大方便,长年在庆云演唱,因此与老伴一同在这里常住。另一位是以踢毽子闻名的宋相臣。他也是来天津短期演出的,带着儿子宋少臣、女儿宋慧玲。当时宋慧玲才十来岁,可是已经跟着父亲上场了。和我们同来的于兰凤大姐也安排在这儿住;孙书筠大姐在天津熟人多,就另选了住处。

我们从袁文会那儿回来,就到宋相臣叔叔和金老那儿串门,表示拜客的意思。可巧碰见前台老板。他见了我们就问:"上三爷哪儿去了?"父亲说:"刚回来。""这么快,没见着?"他追问了一句。"不知道是真没在家,还是不见。""礼呢?""礼倒是收下了。""那就行啦!"前台老板点点头,表示也还满意,接着扬起脸来,转了一下眼球儿,又说:"你们还有别的客要去拜吗?"父亲摇摇头:"没有啦。再去拜也无非几位老同行。""那就甭提啦,可你们明儿个上场的花篮怎么办?"前台老板提出了问题。原来一个新来的角儿,在天津头天登台,上场前,台上必得摆花篮,花篮摆得越多,气魄越大,说明这个演员交往宽,认识有钱有势的多,当然唱得也一定是好啦。有了这个声势,还没有开唱,就能先红了一半儿。花篮少,说明路子窄,没有捧主儿,当然玩意儿差一点。演员如果出场时冷冷清清,台下也往往没有热烈的反应,往下是不好唱的。如果一个花篮没有,干脆出不去。演员如果得到袁文会的青睐,袁文会那儿有很多奴下奴、狗腿子,为了讨袁文会的好,都会送花篮来。如果另外熟识别的有钱有势的,也会有人送花篮来。甚至有些外地来的演员,把外地捧主也带来,这样,

花篮也就有了。至于两眼一抹黑，实在没有人送花篮的，只好自己花钱准备，装装门面。前台老板提醒我们这事，一方面是出于好意，另一方面也因为和他的利害有关。"那就我们自己想想办法吧。"父亲明白了这番意思，无可奈何，只好拿这么一句话先应付一下。

金老、宋叔叔他们也说道："花篮没有可不成！"父亲只好亮了底牌："实不瞒您说，王十二给搁下半个月的包银，光给孩子置桌帏、添衣裳都不够使的。从家里出来带了点钱，我们爷儿几个还得吃饭呢！再说，花篮又不是贱玩意儿！""唉，是难哪！按说我们先来，你们后到，讲同行义气，该帮你们凑凑，可手头真紧。"金老面有难色。宋相臣叔叔接着说："要凑，我们也许能给你们凑上一个花篮的钱，可是一个也不顶用啊！"金老、宋叔叔说的的确是真心话。父亲说："这您甭说，我心里全明白。"然后又问："您瞧再跟前台再支半个月的包银能行吗？"金老没有言语，看样子是在思索什么。宋叔叔愣了好大工夫才说："那倒是行，可你们这个月怎么过呀？""咳，火烧眉毛，先顾眼前吧。"父亲轻拍了一下桌子："也只能这样了，过了明儿个再想主意。""吃饭的事好办，咱们一块凑合，我还有这个力量。"金老说得十分恳切。

父亲果真从前台把后半个月的包银支出来了，不过前台老板的态度很是冷淡。他是怕我一下子"栽"到这儿，这一个月的包银要不回来。那么拿到手的这半个月的包银，又能买几个花篮呢？算来算去，只能买六个，还是中常的，篮儿不大，花也不能讲究。大伙都觉得如果用这样的花篮，摆十几个才能像样。至

少也得摆八个,堂桌前左右一边四个。一边仨,显着太单,未免小气点儿。"唉,小气点儿就小气点儿吧,不寒碜就得啦!咱们不能为这个再四处借钱去。谁不知道'上山擒虎易,开口告人难'这句话呀。再说,就满打能借着,往后指什么还哪!孩子,委屈你点儿吧!"父亲说这话时声音低沉,眼圈里含着泪,他心里很不好受,我赶紧低下头去,不敢看他了。我想:就这样,他还表示出对不起我的意思,真是"可怜天下父母心"哪!

花篮这一头,总算又过去了,底下就是该唱什么段子保险,千万别一下子砸锅的问题啦。本来父亲对我这趟来天津,就有点顾虑,心里没有大把握,一见前台老板的态度,更不免发毛。"出门靠朋友,还得找金老他们几位商量商量,人家久占天津,对这儿听众的爱好比咱们清楚。"父亲拿定这个主意,带着哥哥和我又来找金老、宋叔叔,正赶上于兰凤大姐也在家里,就请她一块儿研究这件事,父亲先说:"丫头那年在北京庆乐头一回登台,唱的是《黛玉归天》,一唱就对啦。要不还拿这段儿?"金老想了一下,说:"我看要是有别的好段子,是不是拿一段别的,皆因天津这个地方唱《红楼》段子的太多,听着不新鲜,不易讨好。""对啦,不如来段新鲜点儿的,有没有?"宋叔叔找补了一句。于大姐一转眼珠,说:"对啦!喜奎的《鞭打芦花》不错,这个段子天津吃不吃?""成。这段新鲜,天津没什么人唱。"金老、宋叔叔都这么说。父亲露了笑容:"那就让丫头唱这段儿!""这段唱的时候,脸上、身上可要紧,"金老边说边向我看了看,"姑娘,这没说的吧?"我想说这方面我还说得过去,又觉着刚跟这位老爷子见面,哪能

自夸其艺呢？正犹豫怎么说好的工夫，于大姐说话了："她成，我听过她这段，我瞧她把大戏上的东西搁上了点儿，挺传神的！""好，你多会吊这段，我听听。到时候，能唱火爆点儿，就唱火爆点儿，天津可比北京吃这个。"金老满脸带笑，又用手拍着我的肩膀嘱咐道："你一个小姑娘家家的，唱活泛着点，要火不要温，听见没有？""听见啦，一会儿，您先给我瞧瞧，不对的地方您多指点。"我说得有劲儿，而且流利。"这丫头，真鬼！"在场的各位几乎同时说了这么一句。

论辈分，我管金老应该叫"金大爷"。我从刚才的一番谈话里，就对这位金大爷产生了好感，心里想这老爷子对我可真好，真热火。要说我唱这段《鞭打芦花》还是有把握的，可到了一个新地方，又是对演员要求苛刻的天津，我万不敢大意。况且这是关乎我前途命运的事，一战成功，唱红了，我在天津就算站住啦，往后回北京，腰板更能挺起来。真要一时失神出了错儿，招来倒好，砸在了天津，我以后就别想再来啦。在天津一砸，就如同打下多少年的道行去，回到北京，怎么说也得矮下三分来。吊这段的时候，我请金大爷听了，他挺满意，并且又给我说了说。可是我临上场的时候心里还有点打鼓哪！

天津那个时候催演员出场，已经比较普遍地使用电铃。像在电影院里看电影一样，头遍铃声，是催观众赶快入场，就座；二遍铃声，是开始演出了，在戏园子里则是催演员马上出场。曲艺演出中，前一个节目演完，演员下场以后，由检场人换场，把前场演员的桌帷等撤去，换上后场演员的。如果是新来的角儿，还要

摆花篮。花篮摆得多,琳琅满目,五色缤纷,会引起台下一片掌声。花篮摆好,电铃声响。有"份儿"的角儿没出场前,舞台上吊着的霓虹灯大亮。这霓虹灯是由演员自己预备的,用彩色灯管编出演员的名字,非常明亮耀眼。随着灯亮,演员出场,听众席里又是一片掌声,这次掌是给漂亮的霓虹灯和有名气的演员鼓的。至于我,连花篮都买不起,就更不用说霓虹灯了。我打炮那天,场上电铃响过,该我上场了,我的确捏着一把汗。心里不踏实、发慌,这滋味甚至比在庆乐头次登台还难受。父亲大约和我一样,那天,他不能安心在后台待着,也不敢站在下场门那儿看,却跑到前台,在观众席后面,想连看带听听反应。倘若台上出点毛病,招致听众不满,他还可以劝说两句,平息平息。后来听父亲说:我的桌帏换上以后,只摆出六个花篮来,听众席里就有议论的了:"花篮怎么才这几个?魏喜奎不是挺有名的吗?估摸着捧她的不多。""匣子里听见过,唱得不赖嘛!"这时候电铃响起来,我随着铃声出场。要说天津观众还真捧人,尽管有些人发议论,可我一出场,还是迎头给了我热烈的"碰头好"。接着又有议论的了:"怪不得哪!敢情是小姑娘!我说花篮不多哪!""头回来嘛!""别说啦,听,听,听听!"

大凡台上没有火候的演员,怕"碰头好"。猛然间一听,吓一跳,心里一紧张,兴许把词儿忘了。可是有火候的演员听了"碰头好",如同打了一针强心针,能把神儿提起来。这"碰头好"的声音催着人鼓起劲儿来,往好里唱。我得算是有一定火候的了,听到"碰头好",情绪立刻高涨起来。想到台下有知音,我的心平

静下来，胆子也大了。这时候我精力一点不分散，完全专心致志地卖力气唱。天公也真作美，那天我嗓子还真好使，再加上一铆劲儿，头两句连着奔下两个满堂好，由这儿我的信心更大了、情绪更好了。我尽量把感情松弛，往四平八稳里唱，注意字的清晰，腔的沉着。金大爷的话时在耳边："脸上、身上要紧，天津吃火爆。"于是我把老白玉霜、小白玉霜母女教的，向吴素秋、筱翠花两位学的眼神、身段尽量往唱词里使，该悲的、该怒的，不但从腔上、语气上表达，还从眼睛、脸上反映。就这么样，随着唱又得到不少喝彩。父亲亲眼看见，我唱到可悲的地方，有几位老太太不住地擦眼泪。到我把这一段唱完了下场的时候，台下掌声和喊好声就更多了。

真像从战场上刚下来一样，我下场后觉得浑身湿透，有点筋疲力尽似的，赶紧找把椅子坐下了。父亲跑回后台站在我旁边，冲我眉开眼笑："我的大姑娘，辛苦啦，总算满盘子满碗，不洒汤、不漏水。"没想到前台老板随后也跟了进来，见了我父亲一抱拳，满面春风地说："魏老板，您辛苦，您辛苦！"又凑到我眼前，弯下腰来，说："二小姐，您辛苦，您受累啦！"我一想，他那么大岁数，竟然冲我这么个小毛孩子点头哈腰的，还挺不自在。我又想，"谁跟他说我行二来的，干吗管我叫二小姐？"后来我才知道，原来天津这个地方忌讳"大"字，如果管对方叫"大哥"、"大姐"、"大爷"，不仅换不来对方的好感，还许打起架来。因为对方认为这个字眼儿是骂人的，所以不论是老大还是老二，称呼起来都用"二"字，如"二哥"、"二姐"、"二大爷"。于是就也不能称"大

小姐"。

 这位前台老板从打到后台来,一直那么和蔼可亲,笑容可掬。围着我和父亲转,还主动地张罗茶,张罗烟,献殷勤地冲我父亲伸出大拇指,说:"魏老板,今儿个您姑娘就算拿下来啦,往后可咱天津,你们爷儿几个满蹚,魏老板,您那,没急啦!"这位前台老板直等到我把脸卸了妆之后才离开后台,临走的时候,又说:"魏老板,今儿个您好好歇着!二小姐好好歇着!"到了后台门口,他又转过身来找补了几句:"喂,魏老板,往后缺什么您只管言语,找我,全好办。用钱,您就到账房去支,我给他们下话儿。"和昨儿个父亲找他借买花篮的钱的时候相比,简直是另换了一个人。

(选自周桓、魏喜奎著《曲剧大师魏喜奎传》,内蒙古人民出版社 2009 年,原标题为《重抵津门 初登庆云台》)

下台 辑二

回忆先师程继仙先生*

俞振飞

我父亲是位昆曲名家,对昆曲有极深的研究。我们家里的昆曲名家,经常是济济一堂的,大家互相研究,拍曲子,讲音韵,研究唱法。我幼年曾不断受到昆曲的熏染,甚至有时我父亲哄我睡觉也给我唱昆曲,所以我六岁就能够唱昆曲,养成热爱昆曲及戏曲艺术的性格。

由于我对戏曲艺术的爱好,到了十九岁,又开始学京戏,经常以票友姿态演出。到二十九岁时,我在上海暨南大学文学院当讲师,程砚秋先生到上海演出,我们交了朋友。他那时在梨园界卓尔不群,傲骨铮铮,我很佩服他的为人,我们二人成为莫逆之交。他很希望我能到北京同他一起唱戏,那时我正在戏迷阶段,也很想多得些实践的机会;但是按照梨园旧规,票友下海必须有正式业师。拜谁呢? 我们二人再三研究,我就提出了当时

* 程继仙(1874—1942),一作程继先,著名京剧老生程长庚之孙,习文武小生,嗓音不佳而唱念厚重有力。又致力于培养后进,叶盛兰、俞振飞、白云生等均为其弟子。

在京剧小生中最负盛名的程继仙先生。

程继仙先生是京剧老生鼻祖程长庚、程大老板的孙子,那时他已有五十六岁,却从来不收徒弟。叶盛兰的父亲叶春善先生和先师还是从小同科师兄弟,屡次要将盛兰拜他老人家为师,结果仍遭拒绝。据说他表示过:"学戏最艰苦,我花了多少心血、下了多少苦功,才有这一点成就,实在太不简单。而且也不是每一个人花心血、下苦功都能学得成的。没有演员材料的人,即使有名师,也是没法造就的,所以我不准备收徒弟。"要说我是一个外行,和他老人家一点渊源都没有,突如其来地拜他为师,哪里能够呢?所以我和砚秋说:"我的志向只有程继仙老先生是我理想中的老师,但我打听过,他从来不肯正式收徒弟,连姜妙香、叶盛兰愿意拜他,都没有成功,我已不作此妄想矣!"有一位程四兄听了我的话之后,两道眉毛往上一抬,脸上露出一种微笑地对我说:"你真要拜程老先生,我给你办办看,好不好?"我说:"那是好极了,如果程老先生真能答应的话,我决计下海唱戏,别的都不干了!"

大约过了两个月,忽然接到砚秋来信说程老先生已经答应收我做徒弟,真使我出乎意料的高兴。因此我就摒弃一切,准备北上,想到程老先生素来不收徒弟,而对我忽然破例,反觉得有些受宠若惊。及至到了北京当面见了程老夫子,方知他老人家破例收徒,有两大原因:一、程老夫子和步林屋、袁寒云二位曾结为盟兄弟,步、袁二公常常提及,说沪上票界,有一小生俞某,昆曲根底极深,惜其对皮黄唱做一切,未获名师指点,难免失之于

野。如有机会,你老兄能指导他一番,倒是一个小生良才。程老夫子听步、袁二位屡次提及。所以对我已有先入为主的好印象。林屋山人与我真是忘年交,他办"大报"的时候,经常要我写稿,并且指定我要谈昆曲,特地在报上留出地位,题名曲话。我与寒云公子合作过两次"群英会",那时我的扮相比现在胖,所以寒云说我与先辈王楞仙很有些貌似。步、袁二位,的确对我另眼看待,我之能立雪程门,他们二位的"地下工作"是不可湮没的。

二、程砚秋的剧团鸣和社对程老夫子十分优礼,有次特烦程老夫子钻了一出本戏《鸳鸯冢》。开演的这一天,他老人家特别冒上,在谢招郎逃走的一场中,来了一个吊毛,他忘了自己是将近花甲的人了,这一个吊毛险些起不来,总算勉强草草终场,回家就病倒了!程剧团主持人和砚秋本人对他当然觉得十二分抱歉,他在病中不能登台,馆子的戏份每次照送,使程老夫子感激涕零,所以砚秋向他介绍我的时候,竟蒙他老人家首肯了!

我很兴奋地从上海到了北京,由砚秋陪同我去拜访了程老师。见面寒暄一番之后,程老师忽然对我说:"我听说你在大学里当讲师,不用说,你是有文墨功夫的,既然有文墨功夫,那么什么事都干得了,何必一定要往戏圈里钻呢?你别净看好角儿拿大包银,这是不容易的。你要知道我们这一行,吃得好是戏饭,吃不好是气饭,像我们家是三代吃戏饭的,到今天我还想改行呢!"岂知那时我是戏迷心窍,向我说别的话,或者还听,叫我不要唱戏,那是焉得能够。当下表示决意下海,什么艰苦都愿意承受。程老夫子见我主意坚定,也不好再劝我,就向我说:"你如决

意要干也好,我总尽心教你,不过我的能戏不多,往后别笑老师会得太少就结了。"我说:"老师太谦了,我希望你的能耐,能教我十分之三四,我就心满意足了!"老师又问我:"你会多少出京戏啊!"我早料到老师有此一问,所以在火车里已经在打算,如果老师这样问,我应当怎样回答,因为这问题对我的学戏前途很有关系的。那时我在上海,京戏部分都是蒋砚香先生所授,蒋先生是杜蝶云前辈的徒弟,文武昆乱都拿得起来,可惜他困于烟霞,搭班时常误场,只能教戏糊口。那时我会的京戏,正角配角一起算起来,也有七八十出,可是自己估计一下,恐怕十九见不得人,何不干脆说不会?所以我就回答:"我只会唱昆曲,现在来拜老师,就是想从昆曲改唱皮黄。"果然老师很高兴地说:"那太好了!你要是会个三出五出,修修改改那就麻烦了!"我知道老先生们都情愿教生坯子,不愿意教一知半解的人,常常听得老先生们这样说:"这孩子真是块材料,可惜开蒙开坏了,要改过来,可得费劲呢!"其实,程老师知道我会一些京戏,见我这样表示,证明我不敢自负,虚心好学,所以很赞许我。这初次的会面,给我们师生关系打下了良好的基础。

戏班的拜师,本来是很平常的事,但是我的拜师典礼,却十分隆重。因为这是程老师头一次收徒弟,同行来道喜的特别多,所有北京的小生同行全都到齐。假座杨梅竹斜街两益轩设宴招待,来宾一百余人,好不热闹,事隔多年,回忆当时盛况,犹觉历历在目。拜师后我们师生同班,都在程砚秋剧团中演出,因为程老师不愿意演新戏,所以如《碧玉簪》、《青霜剑》等新戏都由我

唱,《贩马记》、《玉堂春》等老戏由程老师唱,当初砚秋所以要我下海,就是希望我和他多演新戏。自我拜师以后,程老夫子的不收徒弟的例子开放了,于是叶盛兰、俞步兰、尚富霞三位师弟先后拜门。

我们师徒同班,我对老师总是毕恭毕敬,唯命是听,可是老师对我们总是很浮泛,我也不知道是什么原因。有一次,我向老师提出要求说:"老师,我想请你说说《群英会》。"不料老师听了我这句话,两只眼睛从老花眼镜的上面翻出来,对我上下打量一番说:"你唱《群英会》,配吗?""我配吗?"我真有些不服气。我想我在上海,这出《群英会》已经演过几十次了,怎么现在连想学都不配呢?我拜您为师,是想在艺术方面再提高一些,所以不远千里而来,还是学不到我需要学的戏,这不使我太失望了吗?后来了解老师这样对待,也有他的苦衷:在从前的戏班里,师生同班,很可能徒弟学会了本事就把师父踢出去。也确实有这样的例子,所以使得做老师的对自己的徒弟存下了戒心,程老师重要的戏都不教我,不让我学,也是他老人家对我"留一手"的原因。

虽然程老师不肯教我重要的戏,但我总记住"一日为师,终生为父"这些话,所以尊师的礼貌始终如一,比如每逢三节两寿,照例前去拜节拜寿等等。有一次,大约有两三天没上老师家去。我在一个朋友家里吃晚饭,忽然来了一位不速之客,跑进屋子就说:"我告诉你们一桩新闻,程继仙死了!"我听到这消息当场就愣住了,实在难以置信,马上饭也不吃,坐上朋友的自备汽车赶到老师家去。坐在汽车里我就想:虽然师父说我不配演《群英

会》的周瑜，但是只要我肯下苦功，有了好的成绩，师父是不会不教的。现在他死了，到我配学的时候，我又向谁去学呢？想到这里，不禁悲从中来，可是再一想，我只有两三天没上师父家去，怎么他就会死的呢？这消息可能靠不住，因此把要往外流的眼泪又收了起来，正在这个时候，汽车已经到了师父家门口。我下了车，先看一看门口有何动静，但见静悄悄什么也没有。再从门缝中看到里面，漆黑一团，什么也看不出来。无奈只好硬着头皮敲门，敲了四五下，里面声息全无，我的神经又紧张起来。因为每次到师父家，只需门环一碰，就有人出来开门，现在敲了四五下没人理睬，这就说明凶多吉少了，因此就继续再敲。忽然双扉开启，门内站着一个人，我抬头一看，把我怔住了，原来就是我师父。那时我不知道应当是悲还是喜，到了屋子里坐下，也一声不响。师父看出我的神气不对，就问我说："你怎么啦？是不是受了什么委屈，你说啊！"我被师父这样一问，感觉到师父还是喜欢我的，因此我"哇"的一声哭了出来！这一哭，师父更感到莫名其妙，再三地向我盘问。我只好把听到他不幸的消息坦白地告诉他。老师听了很感动地对我说："你是我头一个徒弟，总算我的眼光没有看错。要是我真死了，你就是哭得再伤心点，我也不知道。今天，我完全看出来你对我的确是真心诚意的。好啦，咱们心照不宣，以后，你要学什么，我就教什么。"从此我们师生的感情，比普通的父子还亲热，不但我想学什么他教什么，像穷生戏的《连升三级》、《打侄上坟》、《鸿鸾禧》、《贪欢报》这些戏，我并不想学，老师也一定要教我。他说："能唱小生的，不一定唱得好

穷生戏,你有昆曲穷生的底子,希望你把我这几出穷生戏,好好地传下去吧。"因此在这一个时期,我学到老师不少东西,这是我终生不能忘记的。至于为什么忽然有人传说我师父死了呢?因为那时候我们戏班中有一行叫经励科,这班人是代表资方邀角的,我师父最恨他们,不愿受他们的无理剥削。恰巧有一处大堂会,主人指明要我师父演一个戏,经励科的人要师父白帮他们唱一场,被师父拒绝了,经励科的人特地造出这个恶毒的谣言,借此泄愤。想不到这个谣传,反而解除了我们师生之间的误会,这说明"人心换人心"的老话是一点不错的。亏得这样,我总算得到了一点老师的真传,可惜最后几年,我总在外埠演戏,和老师不常亲近,至今思之,追悔莫及!

(选自《中国戏剧大师的命运》,作家出版社2006年)

盖叫天创制霸王装*

谢美生

盖叫天创排了《劈山救母》、《乾坤圈》、《七擒孟获》后,1921年便着手创排新戏《楚汉相争》。

在京剧旧的传统戏中,原有关于项羽的戏,也有前辈艺人演出过。但锐意进取、勇于改革的盖叫天,尊重传统却不拘泥传统;仰慕前辈又不机械模拟。他决心调动各种艺术手段,从剧本、唱腔、表演以及化妆、服饰等方面,以全新的面目将"力拔山兮气盖世"刚愎而骄横的楚霸王项羽的形象搬上舞台。他请人编写了剧本,然后开始构思项羽的穿戴服饰与化妆。

要演好项羽这人物,对盖叫天来说是有些困难。在人们心目中,项羽是身高体伟,有拔山之力的勇猛威武的形象。而盖叫天的个子却偏偏不魁伟,比一般人还略矮些。

怎么办呢?个子小,还得演出项羽那统帅之威,又有帝王之

* 盖叫天(1888—1970),原名张英杰,演剧以短打武生为主,武戏文唱,形成自己的艺术风格,世称"盖派"。

尊的气概。——盖叫天思索着。

盖叫天的母亲在世时,她老人家不仅衷心照料盖叫天的生活,还关心盖叫天的戏,她看儿子个子小,曾特意给盖叫天买过一双靴底特别高的靴子。盖叫天猛然想起了这双靴子,心想:对,脚上蹬高点的靴子,不就把身子垫高了嘛?他把那双靴子找了出来,见那双靴子的前头已破了,他望着那靴前的破洞像两只眼,灵机一动,把那破了的地方改成两个大虎眼。

这样一改,那高高的厚底靴穿在脚上,不但人显得高了,而且那靴前绣上去的一对虎眼炯炯有神,衬得一双脚也显得格外威风。

脚上穿的有了。头上戴什么呢?若戴一般戏里常用的王冠,盖叫天觉得既不能显示出项羽的威武勇猛,也不能把自己较小的身材衬得高大。他蹙眉走到后院,按以往的习惯——遇事爱在香炉里点起一炷香,对着那袅袅青烟默默沉思。

青烟缕缕,直升天际。香灰扑簌扑簌落到香炉里。

啊!有了,盖叫天对着那香炉眼睛一亮——那铜香炉像座宝塔,又像铜鼎,香炉的青铜色显得古朴端庄。盖叫天心想:春秋战国的诸侯戴的帽子不就是宝鼎形的嘛!我就按这既像宝塔又像宝鼎的香炉样式设计个新王冠,既合项羽这一特殊人物的身份,看上去又显得高大威武。——盖叫天抱着香炉左右端详。

一顶新的王冠做出来了。它分为两层,每层有八个角,每个角尖悬有小铃,顶上是圆锥形的盖,约有一尺半高。这顶奇特的王冠看上去确实有猛有威,又有"九五之尊"的气概。盖叫天戴

上它,仿佛身子又高大了不少。

再就是服装和化妆了。穿什么服装呢?项羽这个楚霸王得有一套霸王装呀!盖叫天想尽了原来戏里穿用的戏装都觉得不大合适。还有化妆,在旧戏中项羽属净(花脸)行当,化妆得在脸上敷重彩,勾画成花脸。可盖叫天想尽量仿真,总觉在脸上勾画脸谱难以体现出项羽的"神气"。

为了项羽身上的霸王装和项羽的化妆,盖叫天日夜琢磨,可就是想不出满意的项羽的服饰和脸型。可把他憋坏啦!茶饭不香,坐卧不宁,出出进进,低头苦思,好像着了魔一样。

一天,他绞尽脑汁地琢磨项羽的霸王装,想得他头都有些发蒙了。他起身到外面散步,想清醒清醒头脑。

他恍恍惚惚地走在街上,满脑子里还是项羽,项羽究竟穿什么呢?穿什么呢?……

"咣当!"盖叫天只觉头猛地碰到了什么东西,碰得他前额生疼。

抬头定睛一看,原来他净顾低头寻思,碰到山东会馆的大门上了。

他抬眼一看,望见了两扇大门上贴着的门神像。过去,旧的迷信风俗,在大门上贴门神像,驱除鬼怪。左边是神荼,右边是郁垒,他们是传说中能治服恶鬼的神,俗称门神。

盖叫天看那门上的门神身披袍甲,手持兵器,格外威风。不禁心花怒放,这不是霸王的绝妙扮相吗?盖叫天望着门神,脑海里显现出一套霸王装来——紫色袍,外套四方大坎肩,腰围玉带(戏曲

服装的装饰物,系于腰间,用硬绸质带制成,上镶嵌玉石若干块),玉带下挂一幅短绣花带围,宽袍大袖,显得魁伟、威严、勇猛……

"哈哈,门神爷呀,你可帮了大忙啦!"盖叫天高兴得早已忘了前额被大门撞得疼痛。

大门上的门神像因被风吹日晒,已有些褪色,盖叫天又联想起项羽的脸上化妆:楚霸王三年亡秦,戎马倥偬,转战疆场,风吹日晒,脸上应是乌而黑,黑中透紫……

盖叫天站在山东会馆大门外,他好像从一个幽深的井筒里钻出来,猛然间长空万里,天地开阔——啊!冥思苦想了好多日子的项羽服式和脸型有了。

《楚汉相争》在上海共舞台戏院上演。

锣鼓声中,盖叫天饰演的楚霸王项羽缓步登场。只见他头戴鼎形冠,身穿霸王装,外加龙头护心镜,脚蹬虎头靴,腰间一边配带钢鞭、宝剑,一边悬挂弓囊、箭袋。一张紫膛脸,两道竖直的浓眉,双眸炯炯,好似一轮明月从满天乌云中推出,格外明亮,浑身上下,饱含盖世豪气。

台下一些常观看盖叫天戏的观众都惊呆了。台上的项羽是盖叫天演的吗?盖叫天的身材不高呀。怎么项羽这等魁伟高大?要说不是盖叫天吧,可戏报上明明写的是盖叫天饰演项羽呀!?

台上的项羽启唇念白。听那熟悉的嗓音,看那独特的身段,呵!是盖叫天!是盖叫天!

身材较矮的盖叫天,在舞台上神奇般地饰演魁伟威严而气

派庄重的楚霸王,观众又一次被盖叫天的艺术魅力所征服——仅这一出场,观众就暗暗称奇,啧啧赞叹。

项羽出师前演兵,这是一个动人心魄的场面。舞台正中的帅台上放一架战鼓。盖叫天饰演的项羽威风凛凛,气宇轩昂,疾步登上帅台,亲自擂击战鼓——盖叫天擂鼓时左右两只手腕的轻重不均,曾下过一番苦功,终于练得两只手擂击的鼓声一般均匀,时快时慢的鼓点,激昂震荡,扣人心弦。几十个士兵分穿红、绿、黑、紫四色戏服列队入场。他们一手持藤牌(盾),一手持刀,循环舞动。这是盖叫天精心设计的"操场演兵"一场戏。他根据六台刀的舞法,融化出一套几十人的藤牌大刀舞。

巧妙的调度,独出心裁的设计。这场霸王演操,既演了霸王之威,又演了霸王部下八千子弟兵之勇,更与后来楚军的崩溃,项羽的失败先后辉映,透出悲壮的气氛。

项羽走下帅台,两个小军很吃力地抬出一条枪:仅枪尖就有一尺多长,形状像蛇矛,但比蛇矛宽厚,黑漆枪杆,比一般枪杆粗得多。一般戏里的武将大都是双手持枪,盖叫天为了显示霸王项羽力拔山兮的气概,采用单手持枪。那又粗又长而且有一定重量的霸王枪,单手舞动是需要一定的臂力和腕力的。只见盖叫天单手舞枪,他根据一百单八枪化成了诸如劈、拉、扎、挡、封、抬、架、刺等的霸王枪法。一杆特制的大霸王枪,盖叫天挥舞自如,凝重时稳如泰山,轻柔处矫若游龙,跳跃如生龙活虎,驰放如脱兔飞鹰。真是无比气概,八面威风。

接下来是《别姬》一场戏。

舞台上月明星稀,寒风袭人。接连几日"人未曾卸甲,马未曾离鞍"的项羽,一场恶战后在军帐内倚案而眠,爱妃虞姬默默陪伴。倏然,楚歌四起,项羽深感大势已去,击案高歌:

> 力拔山兮气盖世,
> 时不利兮骓不逝……

项羽杀出大营,一场激战,来到乌江岸边。为了表现项羽无颜面见江东父老的心情,盖叫天继前场虞姬自刎后,采用的把虞姬的一绺青丝含恨咬在口中,提枪、上马等强烈的动作,在这里突然又采用了静止的仰天喟叹:

> 一声长叹千古恨,
> 可怜八千子弟兵!

慷慨悲歌,使在座的观众强烈感染到英雄末路的壮烈与凄凉。人们痴痴地注视着霸王的身段,听着霸王的歌声,好像真的霸王项羽就在跟前,忘了是在看戏,有的人竟止不住地擦起眼泪。

盖叫天把威勇雄浑,几乎江山一统,然而却因刚愎自用,造成众叛亲离,一败涂地的霸王项羽的形象,以惊心动魄的气势展现在舞台上,获得全场观众的赞誉。

这绝不是侥幸获得的。蒲松龄说得好:"艺痴者技必工。"盖

叫天为了创排新戏,不是经常处于如醉如痴的境界吗?盖叫天醉心于艺术用心血赢得了观众的赞誉。

(选自谢美生著《武生泰斗盖叫天》,河北人民出版社1986年。原标题为《门神像前悟出霸王装》)

梅兰芳师从王瑶卿[*]

沈鸿鑫

梅兰芳演出王派的《玉堂春》获得成功后,心想最好能向王大爷学更多的戏,梅雨田则想王瑶卿有些戏很适合梅兰芳那样年龄的演员演,而自己的侄儿如果能拜上王瑶卿那样的名师,那么日后对他的艺术发展将有很大的好处。于是,梅雨田带了梅兰芳来到王家,叫梅兰芳烧香磕头,正式拜师。王瑶卿闻言,双手乱摇,他对兰芳说:"论行辈,我们是平辈,拜师不敢当,我们不必拘于形迹,还是弟兄相称吧。你叫我大哥,我叫你兰弟。"这里所讲行辈,是指王瑶卿曾向旦角名伶、"老夫子"陈德霖问艺求教,而梅兰芳也曾拜师陈德霖,因此王瑶卿把梅兰芳看做自己的小师弟。梅雨田了解王瑶卿不喜客套、率真爽朗的性格,也就依了王瑶卿。所以后来梅兰芳曾说:"我们虽然有师徒之分,始终是兄弟相称。"接着梅雨田与王瑶卿商量给梅兰芳教戏的事宜。

首先王瑶卿把自己拿手并当红的《虹霓关》亲手教给梅兰

[*] 王瑶卿(1881—1954),名瑞臻,昆旦表演大师,京剧"四大名旦"均曾受业于他。

芳。《虹霓关》演的是隋唐故事,瓦岗元帅秦琼攻打虹霓关,守将辛文礼出战,被王伯当射死。辛妻东方氏上阵,擒获了王伯当,慕其英俊,使丫环做说客,愿改嫁伯当,降顺瓦岗。洞房中,伯当斥其夫仇不报,杀死了东方氏。这个戏旦角前辈时小福、余紫云都演过。当年余紫云扮丫头,演得最好,别人唱他不过,也不敢动这出戏。后来王瑶卿搭小鸿奎班的时候,班主从南方邀来一位名旦叫李紫珊,艺名万盏灯,他一来开炮戏就贴《虹霓关》,班主要王瑶卿和他配戏,他只得赶着现学,他向李先生请教,李先生仔细为他说戏,教身段,又请谢双寿先生教唱腔。王瑶卿陪万盏灯的演出,很受欢迎,这出戏就唱红了。

梅兰芳学的《虹霓关》是王瑶卿经过改良后的戏路。二本《虹霓关》的丫环,时小福是穿花褶子和长坎肩的,王瑶卿参考余紫云的扮相,改穿袄子、坎肩,下穿长裙。余紫云是踩跷的,而王瑶卿是不支跷的。梅兰芳学王瑶卿的《虹霓关》是认认真真的,不过他演出时也有某些改动,比如原来头二本《虹霓关》中的东方氏是由一个人唱到底的。梅兰芳演时,头本中扮东方氏,二本改演丫环,因为他认为自己的个性不合适演二本中的东方氏。这一点也得到了王瑶卿的认同。梅兰芳演的丫环,是个正派角色,他演得活泼娇憨,毫无轻浮油滑之态,因为他是青衣的底子,所以演得恰如其分。

梅兰芳又学了王瑶卿的名剧《汾河湾》。此戏是说薛仁贵与其妻柳迎春寒窑夫妻相会的故事。当年时小福与李顺亭在宫里演此剧,被称为"一着鲜"。以前柳迎春出场,先唱[二黄]慢板,

薛仁贵出场后,才改唱[西皮]。在窑外一段唱功,和进窑后的念白,与《武家坡》非常雷同。时小福把唱全改成[西皮],唱词也作了修改,不仅生动多了,而且与《武家坡》呈现出不同的风貌。王瑶卿是按时的路子演的。他首次演这个戏也是在清宫里,与李顺亭合演,后来常与谭鑫培合演此剧,享誉剧坛。梅兰芳学此剧主要是看会的,这类戏唱工少,说白多,表情和做功都很繁重,单靠老师教授还不够,还得多观摩,多揣摩。梅兰芳多次观摩王瑶卿与谭鑫培合演的《汾河湾》,看时聚精会神,回来默想、揣摩,所以虽然王瑶卿没有手把手地教,但经过他的指点,梅兰芳也能学得极为传神。此外他还学了《樊江关》等戏。

梅兰芳开始是向王瑶卿学戏,不久后又有机会同班同台,这把他的学艺引向了深入。梅兰芳与王瑶卿合演过《樊江关》。《樊江关》是一出对儿戏,就是说戏中两个角儿的地位都重要,难分伯仲。樊梨花是刀马旦应工,薛金莲是花旦应工。王饰樊梨花,梅饰薛金莲。樊梨花性格爽利明朗,她是元帅,又是当家嫂嫂,扎靠,比较庄重;薛金莲穿软靠,她娇憨天真,依仗老母亲宠爱,惯于撒娇。这出戏写姑嫂龃龉,以至动武,戏剧性很强,两个旦角扮相又漂亮,颇受观众好评。原来这个戏以樊梨花为主,但由于梅兰芳描摹薛金莲人物性格细腻深入,后来观众欢迎薛金莲的程度慢慢超过了樊梨花。

民国初年,梅兰芳还与王瑶卿在中和园合演了《儿女英雄传》。这是一个连台本戏,共八本,阵容很强,王瑶卿的何玉凤(十三妹)、王凤卿的安学海、朱素云的安公子、黄润甫的邓九公、

贾洪林的华忠，梅兰芳演张金凤。这里还有一次忘词儿的故事。那时梅兰芳同时唱两个戏馆，一个是中和园，另一个是在廊房头条第一楼刘鸿声戏班。当时梅兰芳京白还不大会念，由王瑶卿教他。他对京白说话的语气，有时弄不连贯，遇到大段道白，就感到不那么顺口。有一天他在第一楼唱完《三击掌》，赶到中和园，急急忙忙上场，唱到张金凤劝说何玉凤嫁给安公子那一场，他和王瑶卿对坐在场上。梅兰芳忽然忘了词，怎么也想不起来，这可把他急坏了。他先使了个眼神，然后走到王大爷身旁，在他耳边轻轻说："我忘了词儿了，请您提一下。"同时对着台下来了一个表情，好像是在劝何玉凤。王大爷也真有本领，故意想了一想，不慌不忙做了一个身段，叫梅兰芳附耳上来，就这样把忘的词儿告诉了他。于是戏又顺利地演了下去。台下不仅没有看出破绽，还当演员加了些新玩意儿，竟然叫起好来。真是艺高胆大，化险为夷。

　　梅兰芳拜师王瑶卿对梅来说是一件大事。他不仅从王大爷手里学会了好几出戏，而且王瑶卿创造花衫行当，废弃跷功那种革新创造精神深刻地影响着梅兰芳，这对他日后创造梅派艺术，登上艺术巅峰都有着不可替代的作用。

(选自沈鸿鑫著《梅兰芳周信芳和京剧世界》，
汉语大词典出版社2004年。标题为编者所加)

齐如老与梅兰芳对台排新戏*

陈纪滢

眼看距离中秋节不远了,有一天,俞振庭带着一些人跑到如老家里说:"八月节,第一舞台王瑶卿他们要演《天香庆节》,是故宫的本子,应节戏,我们也应该排一出时令戏才好,不介,一定要栽给他们。"栽者,栽筋斗,被人战败之意也。

如老见他们都面露惶恐之色,几有大祸来临之势,就先安慰他们说:"戏界总是爱说谁被谁打败了,我最不赞成这句话。今天你的戏码硬,你就上座多;明天他们的戏码硬,他们就上座多,何所谓打败呢?"

大家东谈西扯了一阵子,也就各自散去。

第二天,梅兰芳匆匆忙忙来到如老家,一见面,就说:"您可得救命了!"

如老见梅郑重其事地向他要求,于是就问:"什么事这样

* 如老,即齐如山(1875—1962),著名戏曲理论家,多次为梅兰芳编写新戏。本文记载所写新戏,即《嫦娥奔月》。

严重?"

梅说:"昨儿晚上,您那番话可不成。戏界一个角儿要是被人家打败了,不但本班儿瞧不起,就是第一舞台那一班儿,不一定说什么便宜话呢?连本界人也要说长道短呢。"

如老听后,微微一乐,就问:"大概是俞振庭去鼓动您来的吧?"梅也乐了,并且说:"就是他们不来您这儿,我也要来的,总之戏非编不可,非您编不可。"如老说:"好吧,一定编。"梅问:"编什么戏?"如老答:"我得计划计划。总之,您放心,一定可以打败他们第一舞台就是了。"

又谈了一会子,梅即辞去。

梅走后,如老想,大话是说出去了,但能编成什么样,则毫无把握。想了半天,乃决定编一出神话剧,尤其是中秋应节戏,最好是神话。因而联想到嫦娥奔月的故事。这出戏以前没人编过,如老用了几天工夫,把剧本编妥,送给俞振庭等去看。因为这出戏,仅有几场,可以说非常简单,俞振庭看了摇摇头,戏班中人看了默不作声,梅兰芳自己更有失望之意。他们把本子送还给如老,问道:"可不可以添添改改?"

如老听了,又微微一乐,说道:"我知道你们对这个本子不会满意的,但请你们尽管拿回去折单本吧(每个角色的词句为单本)!赶紧散发,让大家都念熟了。"然后如老又说道:"这就是我们所说的神话戏,不能专注重情节,得看排得怎么样。等我把一切身段安好,您把词句念熟,我给您一排,管保一定够看,一定能叫座,您只管放心。"

梅和俞振庭听了如老一番话,半信半疑地走开,然后如老就开始为这出神话剧做一切设计。

第一,先说扮相。既是神话,当然无法考据嫦娥究竟应是什么面貌,只有在古画仕女中去找最美的人像,以作为嫦娥的化身。古美人发型大致有两种:顶髻与垂髻。正顶上之髻,于神仙夫人,自然合宜,但如小姑娘与丫环,则宜梳旁髻,才显着幼稚年轻。据如老说,顶髻与垂髻研究得总算不错,但旁髻则始终没研究好,因梅兰芳脸形稍宽,梳旁髻不够美观,所以从未用过。只有一次让孟小冬梳上旁髻,照了一张相,确是美观,因为孟是容长脸儿(俗称瓜子儿脸)身材细瘦,这张照片曾流传甚久。

第二,服装。古画中的美女所著衣裳,上半身短,下半身长,而腰部靠上,如此才显得是细高挑儿,而且袅娜多姿,这样才算美。真人的腰都靠下,如果照画中仕女装束,设计服装,则很容易与旧日朝鲜女子衣饰相似,很不容易显得袅娜。迫不得已,乃决定把裙子的尺寸加长,裙腰靠上,用小银钩系在胸间,腰带结在真的腰际,这样才显着身长而腰细,合乎欣赏古画美人儿的眼光。裙子之外,另设计一短裙,名曰腰裙。如老说:"这件东西非常难制,稍一宽肥则显膨胀如鼓;如果紧贴在身上,又像小孩儿的屁帘子。"又说:"后来所有演古装戏的,都是学的梅兰芳,但一直到现在,没有一个好看的,因为大家都对古装原理欠缺明了。"

第三,身段(舞式)。中国昆腔戏,每出戏都有身段。如老自幼看昆腔戏,以为必容易处理,哪料到人手一安,才知其困难。

因为昆曲歌唱,音节圆和,行腔缓慢,动作起来,容易与拍节配合;皮簧则不然,许多腔调都是硬弯,也可以说等于死弯,动作起来,如果太圆和了,则与音乐不能呼应,如与音乐完全呼应,则身段又不易美观。

"但我的大话既已说出去了,不能不算数,只好费事,研究了五六天,居然把两场戏的身段创作好了。但慢板的身段,到底没弄好,只安了南梆子及原板两种。"如老说,"到了排《天女散花》,才安上慢板的身段。"

如老把身段研究好以后,第二天到梅家去教他。梅会得很快,但也有些身段,若干姿势,前后挂连不上,不得已,如老也穿上有水袖的褶子,与梅同舞,经过几个小时的练习,居然练得很好。

这期间,梅兰芳虽然正在学昆腔,但还没唱过;所学皮黄戏,都是小动作,甚少大身段。

这样练了几天,各方面觉着差不多了,但还怕古装在台上不好看,必须实际装扮起来让大家瞧瞧是否真正美观。因为有些装束平看固然不错,高看则未必俊美,而且戏台上从来没有梳过古装发型的,梅兰芳更没有梳过,是否美观,也不无疑问。那个时候,又没有试演、预演等习惯,他们为了保密原因,又不乐意到戏院关起门来做一次化妆试演。于是赁了十六张八仙桌子,摆在梅家客厅里,把所有配角及文武场面都请来,规规矩矩,装扮起来,排演一次,大家才放了心。

中秋节眼看就到了,海报也贴出去了。观众一听说既是新

戏,又是古装,再由于上次《牢狱鸳鸯》留给人们的印象,于是观众都向吉祥蜂拥而来,一连四天,天天满座,而且人人称赞,说是从来没见过这么好的戏,人又美,装又新,唱得好听,舞得好看。

相反的,第一舞台那边所演《天香庆节》,则冷落不堪,"被打了个稀里哗啦"。

(选自陈纪滢著《齐如老与梅兰芳》,黄山书社2008年,标题为编者自拟)

余叔岩与孟小冬的师徒之谊

万伯翱

余叔岩是和梅兰芳同时代的京剧艺术大师,他与马连良、高庆奎并称为京剧第三代的"老生三杰"。孟小冬是其弟子中成就最高者。孟小冬行腔吐字,举手投足,均能酷肖且形神皆备,于规矩中显出功力,有清纯雅淡的韵味。

一

说起余叔岩与孟小冬的师徒之谊,要从一出戏开始。

1935年9月27日,孟小冬在北平吉祥戏院与王泉奎、鲍吉祥合演《捉放曹》。此次演出曾被闻人薛观澜誉为"冬皇的杰出代表作之一"。

这天演出开场后,余叔岩为了掩人耳目,悄悄地来到剧场后排座位坐下——他是被"冬皇"的轰动效应吸引而来的,他要亲眼见识见识这位偷学他戏的女子到底是怎样一个"须生之皇"。

这次是孟小冬首次正式按鲍吉祥教授的余派唱法演出《捉

放曹》。开场后,余叔岩注视着孟小冬,她的每一句唱词,每一个动作,一板一眼,一招一式,他都看得仔仔细细。当孟小冬演到"杀曹"时,藏剑的身段、寻马及搬动门闩的动作,完全是余派招式。余叔岩嘴角露出一丝微笑,心中暗自称许。最后一幕,只见余叔岩随着孟小冬的唱腔频频点头,甚至情不自禁地和观众一起喝彩叫好。由于怕观众认出他来,戏还没散他便匆匆离去。孟小冬的天赋和才艺,彻底征服了余叔岩。

二

孟小冬正式拜余叔岩为师,是1938年10月21日,与李少春拜余叔岩为师仅隔一天。

孟小冬为拜余叔岩为师可谓历经周折,她是靠坚持不懈的努力和追求才被允入余门的。

1934年,北平警察局秘书长窦公颖为当时的北洋政府的陆军次长杨梧山接风洗尘时,邀请了余叔岩、孟小冬作陪。此时孟小冬常在平津演出余派戏,红极一时。前年在天津曾议拜言菊朋为师,后实未能拜成。言菊朋对孟小冬说:"我没有资格收你做徒弟,只有余二爷(叔岩)文武不挡,可以教你,你的嗓音条件和戏路都和他更为接近。但余先生为人孤僻,我无法为你介绍。"孟小冬只好转托他人向余叔岩恳求拜师。余叔岩觉得孟小冬是一块好材料,现在又不断有人来代孟说项,曾有意收下这个女弟子,却遭到夫人陈淑铭的反对,只得作罢。

这次孟小冬在应邀出席招待杨梧山的宴会上,有幸见到她心仪已久的余叔岩,怎能错过这千载难逢的大好机会？窦公颖帮了孟小冬的忙,他对余叔岩说:"你看小冬对你敬佩得五体投地,她现在可是南北闻名的红角,还不收下这个徒弟!"余叔岩笑说:"我也没说不收。不过内人去世,你来家中学戏诸多不便,人言可畏啊!"孟小冬急了:"如不收我为徒,我就要自杀了!"余叔岩听了大吃一惊,瞠目不知作何对。杨梧山对余叔岩说:"你可不要遭人命官司。这样忠心耿耿的徒弟打着灯笼也没处找。你就买我一个老面子,收下吧!"余叔岩不好再推托,勉强说:"收了,这就收了。但对外不必声张。只要我有精神,就来这里给你说戏。"

几天后,拜师仪式就在杨梧山家里举行,点了香烛,孟小冬跪倒在余叔岩脚下。

此后,孟小冬没有演出任务时,即常至杨宅,碰到余叔岩精神好的时候也来杨宅坐坐,师徒才有机会在一起排排身段,走走台步。此后两三年,孟小冬虽常到余府走动,但并未系统地学戏,师徒关系仍处在半明半暗的状态。直到1938年10月19日,余叔岩在北平泰丰楼正式收了李少春为徒,隔了一天,也就是10月21日,孟小冬请杨梧山、窦公颖再次出面,借此东风,趁热打铁,又在泰丰楼补了两桌酒席,从此余孟两人的师徒关系才正式对外宣布。

三

　　孟小冬在拜余叔岩为师时虽已是名角,但她十分谦虚,又颇谙人情世故,在向余叔岩学戏的过程中,和余家上上下下大大小小相处甚好,余叔岩对她很是赞赏,遂精心调教,师徒感情与日俱增。随着年事日高,余叔岩对孟小冬越来越掏心窝地倾囊以授。孟小冬虽然学得慢些,但是学得很扎实。

　　学戏是一个繁琐枯燥的过程,为了教好孟小冬这个徒弟,余叔岩可谓不遗余力。他曾对孟小冬语重心长地讲述自己从前学戏的经过。他告诉孟小冬自己年轻时,每天后半夜天不亮就到北京城南金鱼池、窑台喊嗓子,天亮才回来。冬天在院子里泼水让地面结冰,然后他穿上靴子在冰上练功。余叔岩的次女余慧清晚年回忆说:"父亲说在演戏时要把自己忘掉,全身心投入剧中,要身临其境地体会剧中人物的心情,作出与剧中人相吻合的动作。他告诉孟小冬,在台上瞪眼时要先拧眉然后再瞪眼,否则露出白眼珠就特别难看。演老年人要注意背、腰和腿的动作,告诉她腰是怎样往前,腿又是怎样颤颤的样子。父亲教戏时,每次都给她一一做示范。"

　　有一次,余叔岩给孟小冬说《捉放曹》这出戏,孟小冬唱某字时口劲不对,余叔岩就不往下教了,反复纠正了一个星期,才继续教下去。教做工时,余叔岩告诉孟小冬要"叠折换胎"。"叠折"指身段,文人要"扣胸",老人应"短腿",背、腰、腿叠成两折。

"换胎"指上台后要深入角色,在相当程度上要忘却自我,一出戏有一出戏的唱法,要呈现其独特的风貌。此外,凡是余叔岩所授的每出戏中的重要唱腔,必教三种唱法,一个高的,一个低的,一个"中路"的。大师深知"上场"的甘苦,倘若遇上嗓子临时有变故,就可把所说的三个"腔儿"随机应变而用,以免当场出丑。

还有一次,孟小冬演《失街亭》,余叔岩在后台为她把场,演完卸妆时,有人对她说,你演到"斩谡"时,怒目瞪眼,白眼珠露出太多,不好看。孟小冬立刻问余叔岩如何克服,余随口指点说:"记住,瞪眼别忘拧眉,你试试!"孟小冬对镜一试,果然,既好看,也不再露白眼珠了。

余叔岩在五年时间里专门为孟小冬说过近十出戏的全剧。一日为师,终身为父。孟小冬对师父所授戏码,敬谨遵奉,不敢有丝毫大意。对师父所说为人做戏的道理,也是恭记在心。孟小冬为人唱戏皆很自谦,常对人说:"这不是别的,关系师父的名誉。我心里没有十二分把握,不敢贸然说会!"

孟小冬一生所灌唱片都是在学余之前。拜余叔岩为师后曾有唱片公司约孟小冬灌唱片,但有人提醒她说:"你师父现在靠灌唱片补贴生活,你最好不要灌唱片。"深明大义的孟小冬从此再未灌过唱片,只留下了那成为绝唱的《搜孤救孤》的实况录音。

1943年5月19日,余叔岩因患膀胱癌不幸病逝。孟小冬骤闻之下,欷歔不已。无奈师父驾鹤西去已成事实,悲痛之余,她写了一副长长的挽联以悼恩师:"清方承世业,上苑知名,自从艺术寝衰,耳食孰能传曲韵;弱质感飘零,程门执謦,独惜薪传未

了,心丧无以报恩师。"由此可见师徒二人情谊非同一般。

 余叔岩去世时,北平正处于日伪统治时期,为避日伪邀约,孟小冬以"为师心丧三年"为由,正式宣布告别舞台,开始了隐居生活。

<div style="text-align:center">(选自《名人传记》2009年第9期)</div>

荀慧生卖身学艺*

谭志湘

天津有个很有名的小桃红童伶梆子班,其中的小桃红、小喜禄当时在社会上已是小有名气的梆子演员了。1907年小桃红梆子班招收徒弟。荀凤鸣知道后心里一动,他想与其让孩子跟着自己挨饿受罪,不如让孩子去学戏。学戏,是当时穷人家孩子的一条出路,也只有穷得很的人家才肯送孩子去学戏。荀凤鸣看到小桃红、小喜禄等孩子并不比他的两个孩子大多少,他就想若是自己的儿子能似小桃红唱出个名堂,也是他们的造化,生活总比现在好。于是他把慧生、慧荣兄弟两个送进了小桃红梆子班,这样兄弟俩有个伴儿,可以相互照应,家里也就放心了。

"小桃红"的师傅看两个孩子也还伶俐可教,于是一块儿都收下了,并给了荀凤鸣五十块大洋。说是招徒弟,实际上是买徒弟。

* 荀慧生(1900—1968),早年艺名白牡丹,"四大名旦"之一,世称"荀派"。

失去母爱失却家

学戏苦,历来就有"打戏"之说,似乎是不打不成才。没想到吃不起学戏这份苦的是哥哥慧荣,而不是弟弟慧生。刚刚开始练功,荀慧荣便偷偷地逃离了小桃红梆子班。班主一怒,把荀慧生送回家里,同时向荀凤鸣讨还那五十块大洋的身价银子。穷人家常常是债台高筑,刚刚得到的五十块大洋早就让债主拿走了,现在怎么也凑不出钱还给"小桃红"的班主。荀凤鸣骂儿子不懂爹妈的难处,及氏担心儿子的生死安危,一家人哭作一团……小慧生看在眼里,急在心上。

恰巧,著名花旦侯俊山有个嫡传弟子庞启发要买一名徒弟,出大洋七十块,但要立一张卖身契。荀凤鸣知道这个消息后就领着小儿子去见庞启发。庞启发上下打量着小慧生,只见这孩子生得白白净净的,站在父亲的身后,羞羞怯怯,问他姓名、年岁时,他回答得清清楚楚,声音也很好听。庞师傅问他愿意不愿意学戏,他忽闪着一双大眼睛,什么也没说,只是点点头。小慧生已经知道学戏是啥滋味了,哥哥怕吃苦,跑掉了,至今还没回家,家里闹翻了天,"小桃红"班主不要他这个徒弟了,又硬逼着爹爹还钱,爹爹是怨天怨地怨儿子不争气,娘整天都是愁眉苦脸的,只知道哭……现在庞师傅要他这个徒弟,还给父亲七十块大洋,他是不能不去的。庞师傅要写字据,荀凤鸣哪敢不答应。请来了中人和代笔的老先生,文契写好后,老先生念给荀凤鸣听,站

在一旁的小慧生也听得清清楚楚。老先生念道:"立字人荀凤鸣,愿将亲生子荀慧生写给庞启发为徒学艺,十年期满。在学艺期间,徒弟吃住均由师傅供给。若是有违师训,打死勿论。倘被车轧马踩,不许家属过问。若天灾人祸,投河觅井,自寻短见,概与师傅无关。学徒期间,不许赎身,不许家属探视。"荀凤鸣无声地在红契上按了手印,看着庞启发把儿子领走。

薄薄的一张纸,确定了荀慧生与庞启发的师徒关系和他今后的一生。这种师徒关系实际上是一种从属关系,徒弟是属于师傅的私有物,戏班中叫"手把徒弟"。封建社会的出现早就废止了奴隶制度,但奴隶制残余却延续到公元1907年。荀慧生成了庞启发的徒弟,也成了庞家的小奴隶,从此失去了母爱失却了家,开始了他沾着血带着泪的学艺生活。

庞启发为荀慧生起了一个艺名——白牡丹。

19世纪末、20世纪初的天津,河北梆子异常活跃,当时叫"卫梆子",也称之为"秦腔"。梆子的表演场所在茶园、饭店、庙会上,茶楼也同时出现了。茶楼与茶园不同,名曰茶楼,其实喝茶已退居次要地位,听戏成了主要目的,舞台也比饭店、茶园的要讲究,这是戏楼的萌芽。梆子戏班从过去的久在一个茶园演出,称之为"呆转儿"变成了流动性较强的"活转儿",各个茶楼常常不断地接新戏班子,这也刺激了河北梆子的演出,一批著名的梆子演员,如牡丹花、达子红、十三旦、小茶壶、嘎崩脆……同时出现。茶楼为了招徕观众,常常要换角儿,这就不断地需要新人诞生,天津的观众对孩子演戏又情有独钟,于是出现了不少科

班,如盛军小班,小桃红童伶班等,也有不少演员喜欢收手把徒弟。这些科班虽说是以传授教戏为主,但坐科的学生在科班之中就已担负起了演出的担子,主要是班主有利可图,徒弟却因此得到了舞台实践机会。荀慧生为此登台早,成名早。

荀慧生的师傅庞启发,艺名庞艳云,是当时非常有名的梆子旦角演员侯俊山(艺名十三旦)的学生,因此荀慧生呼十三旦"太老师"。庞启发的年纪仅有四十多岁,他有一身的好功夫,可能是名师出高徒吧!他能唱青衫,能演刀马旦,又以花旦戏见长,论扮相,论身段,论嗓子他都该说是很不错的梆子旦角演员。四十多岁的演员虽说年纪大了一点儿,但在舞台上是最成熟的,若是庞师傅还在舞台上演戏,风光五六年是没问题的。然而他并不留恋舞台,却专心课徒。从荀慧生拜他为师后,慧生就没见庞师傅粉墨登场过。他会戏极多,戏路子又宽,因此他有"戏包袱"之称,他除了自己收徒弟外,也还经常应聘到其他科班去教戏。

庞启发教戏手狠是出了名的,戏班里人背后偷偷地喊他"庞剥皮"。庞剥皮个子不高,一张脸黑黑的,加之不苟言笑,所以他那张黑脸就越发得让人害怕。不知道是望徒弟成龙心切,还是希望徒弟早日登台,能为他赚钱,还是二者兼而有之,他教戏要求非常严格,特别是对自己花钱买来的徒弟,他是格外严厉。反正他认准一条,买徒弟时选得要准,教徒弟时打得要狠。

庞师傅有三个儿子,都跟着他学戏,庞大秃、庞二秃学武生,庞三秃学武丑。在荀慧生进庞门前,庞启发还收了一个徒弟,算慧生的师兄,可这位师兄实在是忍受不了庞启发的折磨,不久就

被师傅打跑了。荀慧生进庞门的第一件事就是练功。每天摸着黑起来,跟着师兄练腰练腿,无非是耗腿、压腿、撕腿、踢腿、下腰、涮腰、跑圆场、走台步……当时慧生虚岁只有九岁,他总是说:"我九岁开始学戏……"其实他的实足年龄仅仅七岁。每天天不亮就起床,这对一个孩子来说已经是够苦的了,这个年龄正是在娘怀里撒娇的时候,早晨的热被窝也是孩子最留恋的,但他,小慧生是永远和睡早晨觉无缘了。练完功,他要一路小跑着给庞家一家人买早点,侍候师傅、师娘吃上喝上以后,他还有许许多多功课要做,诸如收拾屋子,抹桌子扫地,倒痰盂尿罐,生火烧水,买菜劈柴……晚上还要给师傅、师娘打洗脸水,倒洗脚水……

练功、干活稍不如师傅的意,不顺师娘的心就要挨揍,棍子、棒子、板子加巴掌,打手心,打屁股,扇耳光是平常事,最让人听起来就冒冷汗的打法叫"懒驴愁"。所谓"懒驴愁"就是用麻绳做成鞭子,蘸上水往身上抽,这种打法一鞭子下去就是一道血印子,懒驴见了也害怕,变得勤快起来,故而得名"懒驴愁"。庞启发打起徒弟来从不手软,可能是害怕自己手狠心不狠,故而打徒弟时他立下一条规矩,挨打时不许哭喊,不许讨饶,再疼也得含泪忍住,否则打得更厉害。七八岁的孩子哪里忍得住这样的毒打,小慧生一挨打就哭叫,师娘拿团破布烂棉花堵住他的嘴。小慧生躲,小慧生逃,师傅就像老鹰抓小鸡一般把他抓回来,撂倒在地,师娘和庞大秃、庞二秃帮忙,按住头,按住脚,结结实实地一顿好揍。

师傅对小慧生特别"关照",他挨揍的次数也就比别人多,因为他是买来的徒弟,另一方面是师傅看他人虽瘦小,穿得也是破破烂烂的,但那一身的灵气怎么也遮挡不住。庞启发的师兄弟们也说,别看这孩子不说不笑,一副小可怜相,可他那双忽闪忽闪的大眼睛会说话,往那儿一站就招人喜欢,讨人疼。庞启发明白,这是人缘、台缘,若要成好角,台下没个好人缘,台上没个好台缘不成,自己吃的就是这个亏,他站在那儿,总有点凶相,不招人待见。庞启发有点羡慕徒弟,又有点嫉妒徒弟。不管怎么说,他还是为自己挑了一块好料子而高兴、得意,所以他下决心要好好地调教这个徒弟。

小慧生实在难以忍受这地狱般的煎熬。硬的是板子,细的是棍子,粗的是棒子,冷的是蘸了水的鞭子,还有就是师傅那冰冷冷的眼神和师娘那尖着嗓子的骂声,他总是心惊胆战,不知什么时候就犯了错儿,招来一顿打。他想过逃跑,像哥哥慧荣逃出小桃红童伶梆子班那样,但他又想跑得了和尚跑不了庙,他逃出了地狱,庞启发是不会善罢甘休的,他手里有一张卖身契约,他会找上门来要那七十块大洋,他也许会抓住他往死里打。他最害怕的还是父母因为他的逃跑而遭罪犯难。小慧生特别爱的是娘,他实在不忍心让娘因为他而发愁,更害怕娘那双美丽的大眼睛因为他而流泪。实实在在熬不住的时候,小慧生也想到过死,他毕竟是太小了,竟然天真地想到了怎么个死法,投河?上吊?吃老鼠药?喝洋火头儿?……怎么个死法他都害怕……

还好,庞师傅的小儿子庞三秃和小慧生要好。他们年龄相

仿,两个小家伙说得到一处,玩得到一块。庞三秃是学武丑的,他与两个哥哥不一样,不会那么正儿八经地教训人。庞三秃是爱说、爱笑、爱玩、爱闹、爱淘气,加之他在弟兄中间是最小的,师娘格外宠爱,所以他有点天不怕地不怕的劲头,常常耍个小花招护着可怜的小慧生。若是慧生犯了什么小错,或是摔了盘子砸了碗什么的,三秃常常是揽到自己的身上,师傅有时也就睁一只眼闭一只眼地过去了。慧生有三秃这么个小朋友,生活中有了一点点温暖,心灵上有了一点点安慰,从此他知道温暖的可贵。在他有了能力以后,他非常乐于助人,给人以安慰、以温暖,他说:"这是救人一命的事,胜造七级浮屠!"

打挨得多了,人也会变得聪明起来。为了少挨打,小慧生学戏格外用心,为的是让师傅高兴,干活时他又特别勤快,特别细心,为的是让师娘说不出什么来。

神话之中创造了"炼狱",入炼狱的人是要经过火的煎熬冶炼的,没想到人世间真的存在着炼狱。荀慧生入庞门学艺的经历真是有如炼狱一般。这磨难摧残了一个孩子幼小的身体和一颗稚嫩的心。童年走过了炼狱般的岁月,小慧生活了过来,磨炼使他自有一些与常人不同之处,他的意志更加坚强,精神和心灵有着更大的承受力。

第一次改行

据说师娘在清宫里做过宫女,见过大世面,与一般小门小户

出来的女子不一样。小慧生常常想,皇宫内院的宫娥彩女不是说一个个都美若天仙吗?是在全国百里挑一选出的美人儿,看看眼前这位师娘,他真不敢相信宫女会是这样的。就说师娘那张脸吧,活脱脱的是个芝麻烧饼,又是麻子坑,又是黑雀屎,斑斑点点,凹凸不平。师娘的嘴太大,眼睛又太小,眉毛短粗,鼻孔往上翻,搭配在一起,怎么看怎么别扭。师娘长得高高大大的,很排场,一双天足也是肥肥胖胖的,她喜欢穿散腿裤子,过膝的大襟长褂子,黑鞋白袜,走起路来腰板挺挺的,下颏还有点往上翘,显得很神气。师娘说话也是与众不同的,她喜欢拉长腔,有板有眼,抑、扬、顿、挫分明。

师娘是一家之主,连"庞剥皮"也怕她。她要是不高兴,一瞪眼睛,一家都不敢吱声儿,连大气儿也不敢出。别看她的眼睛不大,但是有威,能把大伙儿给镇住。师傅也是有脾气的,但师傅不敢惹师娘,师娘发脾气时,师傅是连劝也不敢,他只是闷头忍着,实在忍不住了,就悄悄地溜出去,等着风平浪静,雨过天晴再回来。

在庞家,师娘永远是对的,理儿都在师娘一边。小慧生学戏到了该归行的时候了,这本该是师傅做主的事,庞启发冷眼旁观,他也早就心中有数了,他看小慧生身体弱,总是怯生生的,有股子斯文、羞涩劲儿,像个女孩儿,是块唱旦行的料子,他打算自己带这个徒弟。可师娘硬说师傅看走了眼,她说:"明明是唱武生的坯子,怎么唱旦角?"师傅不敢违拗师娘,于是小慧生坐科时最早学的是武生。

对徒弟，庞启发是打归打，教归教，他是盼徒弟能够早日成才。既然慧生不和自己学旦行，那就得请武生师傅来教他，也不知道师傅花了多少钱，为慧生请来了一位姓李的武生师傅。

李师傅长得并不帅，他敦敦实实的，个子不高，还有些发胖，人们给他起了个绰号"菜墩子"。菜墩子师傅是受人之托忠人之事，既然是拿了庞启发的钱，自然是听从庞启发的盼咐。庞启发要求菜墩子师傅对学生一是狠，二是严，该打就打，该罚就罚，不可姑息手软。菜墩子师傅教徒弟也确实是很下力，很尽心的。

唱武生要有一股子气宇轩昂的劲头，浑身上下得有劲儿。从外形上看，小慧生就不是唱武生的料儿，他太单薄了，也显得过于柔弱，不管是唱长靠武生还是短打武生，他身上的这股秀气劲儿都显得太重。没办法，一点一点地练吧。菜墩子李师傅先让小慧生拿顶，练习膂力。初练时，李师傅双手提住慧生的一双小脚丫，让他头朝下，脚朝上，双手支持着靠墙倒立，这叫"耗顶"。待耗过几天之后，李师傅把手松开了。一般的孩子经过这样的训练是可以独自拿顶了，可小慧生不成，李师傅一松手，他的两支小麻秆似的胳膊就怎么也支撑不住身体，明明撑不住，他又咬住牙支撑着，结果倒下时他一点准备也没有，连鼻子带嘴磕了一个满脸花，李师傅又是气又是恨，本不是学武生的料子，为什么偏偏学武生？真是没法教！

没法教也得教。唱武生的腰是最最要紧的，腰里要有劲，还得柔韧，腰上不给劲，人就不挺拔，不挺拔，帅劲就出不来，腰上没韧劲，身上就"拙"，做什么动作都不好看。练腰功也是循序渐

进,每日下腰,一日深一点,能够手摸到地,再好就是头能从岔开的双腿之中钻出来。还有一种练功的办法叫"杠腰"。这一日李师傅给小慧生杠腰,他把自己一条腿踩在一块大石头上,让小慧生脸朝天,把腰放在自己的大腿上,小慧生就成了一个反弓形,他一只手捉住小慧生的双腿,一只手按住小慧生的肩,慢慢地用劲,让头和脚往一块儿靠拢,手放开时,腰伸直,又恢复到原位,这样一次又一次地"杠",达到练腰的目的。菜墩子师傅性子急,加之劲儿用得拙,三下五下,猛一用力,只听小慧生"哎哟"一声,叫得很惨,声音都变了,菜墩子师傅一看,慧生小脸煞白,额头上满是豆大的汗珠儿。李师傅是有经验的,他知道出事了,当他把小慧生平放到地上时,孩子一动不能动,瘫在了地上。庞启发跑过来,他一看就知道这是腰折了,弄不好得落个终身残废。

怎么办呢?退给孩子的父母?庞启发试过了,荀凤鸣还是那么穷,他无力凑足七十块大洋,尽管荀凤鸣和及氏很着急,特别是及氏哭着喊着一定要去庞家看孩子或是把孩子接回家,就是死也要死在自己的家里……庞启发一想,徒弟是我买下的,既然他的父母没钱把孩子赎回去,那死活都是我的人。庞启发心一狠,说:"那就按红契办事吧,生死父母不得过问。学艺期间,父母不能去看孩子!"及氏哭,荀凤鸣求都无济于事,庞启发抬腿走了。荀凤鸣夫妻只有干着急,不知孩子是死,是活,还是残!庞启发是说得到做得到,一直到小慧生学徒期满,才允许他见父母。

说来也是个奇迹,没有好医好药,没有精心的护理,也没有

足够的营养,就是靠艺人在台上磕磕碰碰受伤后的老办法,敷一些金枪药,静静地躺着……小慧生在庞家的大炕上躺了一个多月,居然好了起来。他打心眼里感谢师傅。瘫在庞家炕上的日子,师傅不再那么凶、那么狠了,有时还给他个笑脸,让他不要乱动,不许着急,乖乖地躺着。庞三秃也是极好的,他给小慧生端水端饭,跟小慧生玩,还给小慧生讲些稀奇古怪的笑话,两个孩子一块儿哈哈大笑。慧生到底是个孩子,他还不大懂事,不知愁是啥滋味,有时候躺得也心烦,可他不敢哭也不敢闹,这么躺在炕上,不干活儿净吃饭,师傅不打,师娘不骂,他都觉得奇怪,哪还敢哭闹?师傅总是说小灾小病,小孩子家不碍事,只要听话过几天准能下地……

小慧生真是命大,他就这么稀里糊涂地闯过了生命之中的头一遭难关。菜墩子师傅早就被辞退了,从此师娘再也不提让慧生唱武生了。庞师傅把小慧生带在身边,自己教徒弟旦行的功夫。

这是荀慧生艺术生涯中的第一次改行,仿佛是命运的安排。

练!咬着牙,忍着泪

大病初愈的小慧生太虚弱了,从能下炕的那天开始,他又开始了既练功又干杂役的生活,一天天地加码。终日劳累,缺乏营养,他是无论如何也壮实不起来。庞师傅认准一条,人没有吃不了的苦!穷孩子没有那么娇贵!要娇贵就别学戏。他不管徒弟

是强壮还是瘦弱,也不管你是大是小,他只管练功,他相信只有吃常人吃不了的苦,受常人受不起的罪,功夫才能到家,才能成好角儿。

小慧生的两条腿实在是没劲,庞启发明白,腿上不长劲,脚下就没根,就是走个鹞子翻身脚下都不利索,没法儿好看。师傅有主意,他在慧生的小脚腕上绑了两个铁砂袋子,让小慧生带着跑圆场,走台步,拉山膀,拉云手……开始小慧生觉得沉得不行,腿怎么也抬不起来,迈不开步子,看看师傅那张阴沉沉的脸和紧闭着的嘴唇,他只有使出吃奶的力气举步抬腿,久而久之适应了,跑圆场,走个双飞燕也不那么费劲了,小慧生心里暗暗高兴。谁知好景不长,没想到师傅把那对小砂袋拿走了,又取来两个更重的铁砂袋给他绑在小脚腕子上,又是沉重的难以举步,又是强撑着抬腿,又是汗流浃背,又是咬着牙,忍着泪地苦练……小慧生紧紧地咬住嘴唇,嘴咬破了,流血了他也不知不觉。师傅看到了,冷冷地看一眼,什么话也不说走开了……师傅总是在一旁冷眼看着小慧生练功,过些日子就给小慧生换一对铁砂袋,一次比一次大,一次比一次沉。小慧生只有忍受着,他连眼皮也不敢抬,更不敢看那铁砂袋,他一见师傅给他往脚脖子上绑,浑身就冒冷汗,心里打战战。终于有一天,师傅把铁砂袋给他取了下来。这时再让他跑圆场,让他走花梆子,他觉得脚下生风,身子轻得就像一只小燕子,仿佛能飞起来。师傅满意地笑了,小慧生觉得一身轻松,特别是心里也松快了许多。

第二天,师傅又出了新花样,在慧生跑圆场时,师傅给他的

头上放了一碗水,师傅叮嘱:"顶着这碗水跑圆场,碗不许掉下来,水不许洒出来!"师傅的声音不高,也不严厉,但他明白这些话的分量。庞师傅只管教,只管提要求,为什么要这样做?他从来不讲。多少年后慧生明白了,加铁砂袋,顶水跑圆场,无非是为的跑起来又轻又快又稳,像在水上漂,像在草上飞。出科以后,没有师傅逼着他练功了,可他自己经常要这么练,后来他在小腿上绑铁砂袋,那铁砂袋比庞师傅的还要大,还要沉。

戏曲表演讲究手、眼、身、法、步,戏曲演员的眼睛都是经过特殊训练的。庞启发的训练方法很特别。他买来一个烧饼放在桌子上,让徒弟的眼睛盯住烧饼,先是慢慢地移动,徒弟的眼睛跟着烧饼移动,师傅越动越快,徒弟的眼睛也是越转越快,慢慢地眼睛仿佛是生出了一条线,被烧饼牵住,上下左右滴溜溜地转。以后,庞启发又改用线香,点燃的香火是红红的一点,像一粒红豆豆。这时的师傅可不似转动烧饼时那么客气。他要慧生一双眼睛看着那一点点红火,他的手拿住香,忽上忽下,忽左忽右,变幻不定,速度又特别快,突然,那红红的香火向着慧生身上、脸上、眼睛上戳过来,一个躲闪不及就会被香火烫着皮肉,他必须全神贯注,一会儿也不能走神偷懒,他还必须反应灵敏,躲得快,躲得准。每次都是练一炷香的时间。这一炷香烧完了,练功也就结束了,这时的慧生一定是精疲力竭,满身是汗,虽然全身没大活动,但比跑圆场,打把子还要累。

庞启发还有一种练眼神的办法也很特别。他让徒弟站在暗处,在明亮处随便拿个什么东西往那儿一放,有时是一个青杏,

有时是一片树叶,有时是一朵小花儿,师傅让慧生眼珠子一动不动地盯着那个小物件,叫做"不错眼球儿地看着",直至眼眶子发酸,流出眼泪来才能结束。这一次师傅告诉他了,这是为唱苦戏时用的。小慧生长大后才明白,唱苦戏只靠用这种眼神是不够的,还要想着剧情,心里是苦的,才能落下泪来,当然技术技巧也是有帮助的。

戏曲演员都知道要冬练三九,夏练三伏,无非是说练功不可间断,不能因为冬天冷,夏天热而歇功。庞启发有他的独特理解,冬天,北风刺骨,滴水成冰,师傅要小慧生穿着单薄的裤褂练功,直到练得浑身冒汗为止。站在大风大雪之中,慧生实在是冷得受不了,只有下大气力拼命地练,才能把冻僵的身体暖和过来。夏日,骄阳似火,汗如雨下,师傅偏偏要他练靠把功。大靠是用破羊皮缝制成的,又厚又沉,再扎上靠旗,那滋味真是让人没法说,像是在蒸笼里蒸,闷得喘不过气来,又像是在火炉里烤,烤得人有如皮焦肉烂般的疼痛。白毛儿汗出了一身又一身,黏糊糊的身子一触到羊皮大靠,仿佛会被粘下一层皮。这真似钻进了太上老君的炼丹炉,经受的是火的考验。戏班里本来就有"冻不死的花衫,热不死的花脸"之说,小慧生真是既吃花衫的苦,又受花脸的罪。

练功,无止无休地练,庞师傅的花点子就是多,小慧生也不知道他究竟还能生出多少花花点子来,反正是一个花点子出来就剥他一层皮。当一天的功课、杂役全部结束后,他没有松一口气的感觉,有的只是担心,担心明天师傅的新花点子。当明天的

太阳升起的时候,等着他的是吃新的苦,受新的罪,犯新的难……

刀山万仞

跷功是当时旦角必须练的基本功,因为踩跷表现的是旧社会妇女缠足的形象,舞台上展现的是一种有辱妇女的病态美,加之练跷功又非常的残酷,解放后在"戏改"运动中已经废止。

小慧生为对付那两块木头疙瘩,真是吃尽了苦头。跷是用枣木或是榆木制成的,犹如旧时女人缠足后的小脚,头是尖尖的,模样像个糯米粽子。一天,庞启发用两根长长的布条把一对跷绑在小慧生的天足上,绑的时候只有脚掌贴着木头,脚心和脚跟是悬空的,没个着落。开始练功,只许跷着地,全身的重量都压在足尖上,很难掌握平衡。师傅让小慧生靠墙站立,身上还有个依靠,刚刚站好,小慧生就觉着浑身的血仿佛都涌到了足尖上,又热又胀又疼,头上冒汗,一会儿黄豆粒大的汗珠劈劈啪啪地往下掉,他实在是站不住,看一眼师傅的黑脸,他什么也不敢想,只有老老实实贴着墙站住,不能让自己倒下来。那滋味真是没法说清楚,不单单是疼,也不是酸,火辣辣的,像无数枚针往肉里扎,又像是烧红的烙铁在往脚上烫。一会儿双腿就不是自己的了,仿佛腿也变成木头的了,和那对木头疙瘩长在了一处,无知无觉,不听使唤……最后是整个人瘫在了地上。师傅什么话也不说,给小慧生把跷解下来,然后拿起"懒驴愁"挥舞着,边

挥边叫："你给我跑,快跑！跑啊！别让我追上你,看我抽你！……"师傅恶狠狠地骂着,鞭子落在身上……那叫声,那鞭子都叫人毛骨悚然,不由你不躲,不跑。小慧生跌跌撞撞地跑起来,他跌倒了,没命地往起爬,爬起来就跑,他躲闪着师傅那根如毒蛇一般的黑鞭子。渐渐地腿和脚恢复了知觉,麻得难过,疼得钻心,酸得不想动弹。第二天依旧是绑上跷站墙根,解下跷时,师傅又是挥动着"懒驴愁"让他跑,小慧生拼命地躲着鞭子,使出全身的劲儿满院子奔跑。看着师傅的样子挺凶,只要你跑,师傅手里的那根鞭子并不认真地往身上抽。第三天,第四天……依旧如此。

别看师傅的一张黑脸吓人,也别看他吼得厉害,其实他也是不得不这么做。他若是不逼着徒弟奔跑,不把血脉筋骨活动开,那双麻木的腿和脚就会淤血、存筋,落下大病。庞师傅是很有经验的,但他没有那么大的耐心给徒弟讲道理,他也懒得和这些不懂事的毛孩子废话。道理是慧生长大后慢慢悟出来的,知道了师傅的一番苦心,也就不再那么记恨师傅了。

每天都要绑上跷站墙根,一绑跷他的心里就发狠,嘴上不说心里骂,他恨死了师傅,恨死了唱戏这一行,恨死了那个发明"跷"的坏家伙……没想到站过几天以后,感觉好些了,师傅让他扶着墙根活动活动,他居然能走几步了,师傅给他根棍子,他拄着棍子能在院子里走动了。他有点高兴,有点得意,那棍子,还有那木头跷落在青砖上发出"嗒、嗒、嗒……"的声响,他觉得很好听。渐渐地能扔掉棍子自己走来走去,他摇摇摆摆地走着,像

个才学走路的孩子,有时摔倒,身上是青一块紫一块的。还没等他走稳,师傅就又出花点子了,让他踩着跷站在板砖上,先是站砖面,后是站砖背,一站就是一炷香的工夫,掉下来就打。小慧生提心吊胆地站着,不敢走神儿,连大气都不敢喘。

后来师傅发现慧生胆子小,两条腿总是缩着,不敢伸直,就在他的小腿上各绑一个两头削得尖尖的竹签,只要腿一打弯,竹签就往肉里扎,疼得他难以忍受,只得把两腿伸得直直的。开始踩跷都怕疼、怕摔,身上就不舒展,久而久之,落下个端肩膀的毛病,非常难看,小慧生也不例外。这时庞启发拿来两块砖,踩跷时又增加了提砖的动作,先是提一块,后增加到两块、三块……小慧生的心里犯开了嘀咕,真不知"庞剥皮"师傅还会兴出什么花样来!师傅每出一个花样,小慧生就产生出又要剥一层皮的感觉,但提砖的花样确确实实使他练出了一对"美人肩"。

跷功总算是拿下来了。从此师傅再不许他把跷取下来。练功要踩跷、干活也要踩跷,上街买东西时还得踩跷,晚上睡觉也不许把两块该死的榆木疙瘩取下来。有时跑野台子唱戏,师傅、师兄坐在骡车上,他跟在车子后面步行,还要踩着跷走,有时要走十几里路。最让小慧生痛心的不是为练跷功所受的那些皮肉之苦,而是另外一种对精神和心灵的摧残,随着年龄的增长,这种痛苦可以说是与日俱增。他在舞台上虽然是唱旦角,演女人,但他也是个堂堂男子汉。师傅家里来了客人,他管沏茶倒水,招待客人,他认为这些是做徒弟该干的活儿,但他却踩着一对跷在人前晃来晃去,袅袅婷婷的,男不像男,女不似女。

每到端午节,天津时兴做香包。一般的裁缝铺到这个时候都把一些做衣服剪裁下来的碎绸缎拿出来,送给穷孩子做香包用。每至节前,宫女师娘就逼着他一趟又一趟地去裁缝铺讨那些条条块块的绸缎。他拿到后交给师娘,师娘并不做香包,而是缝成靠背旗的飘带,供徒弟们练功用。庞启发为小慧生立下规矩,无论是在家里还是上街买东西,靠不能卸,跷不能不踩,为的是练就一身功夫,"有靠如同无靠"、"有跷如同无跷"。小慧生脚下踩着跷,身上披着一身破破烂烂的大靠,唯有师娘用讨来的零碎绸缎制成的靠旗飘带是崭新的。也难怪路上的行人停下来像看怪物一般地看他,这身装扮本来就怪嘛!淘气的孩子会大呼小叫:"快来看,臭唱戏的来了!"还有些流里流气的人拧他的脸蛋寻开心。这时的小慧生特别痛苦,他不敢和那些孩子打架,不是打不过,也不是害怕,而是觉得理亏,他这么个男不男、女不女的怪模样在大街小巷里转悠,怎么能怪人家看你呢?没办法,也只有嚼碎羞辱往肚子里咽。待到出了科班,没有师傅管教约束后,台下的他常常有些蛮,有些莽撞,其实这不过是一种假象,他想以此掩饰性格之中的平和及舞台上的女人气。

在庙会上演戏,小慧生也有时偷偷地溜进庙里,他懂得了佛门的三界轮回转世说,知道阴间有座刀山,在人世间犯忤逆不孝之罪的人死后要受到上刀山的惩处。那赤着双脚走刀山,一步一淌血的滋味他没尝过,也没见过什么人上过刀山,但从最初绑上跷站立起来的那一刻始,他就产生了上刀山的感觉。地狱之中的万仞刀山总有走完的时候,怎么生活中的这座刀山就总也

走不完呢？地狱中的刀山刺破的是双足,生活中的这座刀山刺破的不仅仅是皮肉。脚上的血泡,身上的青紫红伤是看得见的,而心上的伤痕血迹没有人知道,只有自己明白,自己懂,血与泪偷偷地流,往心里流……

老虎也会打盹儿

旧时的科班也罢,戏班也罢,师傅常常会对徒弟说："要想人前显贵,就得人后受罪!"这"人后受罪"指的就是练功。小慧生受的罪可以说是非比寻常。梨园世家子弟学戏要好一些,师傅总要留点情面,该重打的改轻打,该轻打的骂几声,该骂的就变成说几句算了。若是名伶子弟,家里有些根基,还可以花钱请师傅说戏,请来的师傅就很客气了,绝无打骂之理。科班的孩子学戏挨打也很厉害,还有打"满堂红"一说,即一人有错,整个科班的孩子都陪着挨打,但师傅打徒弟得有个说道,有个约束,若是触了众怒,也是很棘手的事。唯有写卖身契的徒弟最苦,师傅想打就打,师娘想骂就骂,没有人愿意劝,愿意管。因为人家打的是自己花钱买来的徒弟。若是遇上"庞剥皮"这样的师傅,那就更没人管,没人劝了,只有不死剥层皮。为什么练功？为什么学戏？师傅不说,小慧生也不想,什么"人前显贵"呀,他连想也不敢想,他想得最多的是能不能受得住这份罪？今天吃饭练功,明天还能不能活下去？死的念头常常缠绕着他。不想"人前显贵"也就没有"人后受罪"的积极性。他也苦学苦练,原因很简单,不

狠狠地玩命般地练功,师傅的"懒驴愁"就要往身上抽,练功苦,"懒驴愁"抽在皮肉上的滋味更苦。只要师傅的眼睛不盯住他,他的胆子就大起来,也敢偷"懒"。

一次演野台子戏,照例是师傅师兄坐骡车,小慧生依旧是踩着跷跟着骡车走。这一夜没有星星,没有月亮,天黑得伸手不见五指。演完夜戏,大家依旧是困得东倒西歪,没人说笑,仿佛是车上坐着的,地下走着的都睡着了。小慧生看看周围,看看车上的师傅,模模糊糊分不出谁是张三,谁是李四,他的蔫大胆劲儿又上来了。他想:"这黑灯瞎火的天儿,谁看得清谁呀?都困得睁不开眼睛,谁还管谁呀……"想着想着,一双绑着跷的脚就整个落地了,他顿时感到全身都轻松起来,要多舒服有多舒服。他走了一段路,听听四周,没一点声响,只有骡车"咕噜咕噜"滚动发出的声音,看看前后,没有人注意他……他一低头,差一点笑出声儿来,真脚一落地,那一对绑在真脚上的假脚翘了起来,一撅一撅的,真有意思……突然有人叫了起来:"停下!快停下来!"小慧生一惊,他以为自己偷懒让人发现了,赶快把身子挺起来,踩好跷,直直地站在那里。又听到有人喊:"快点灯笼!快看看呀!"慧生想:"是谁这么多事,我师傅还没说话呢,你管那么多闲事干什么?唉,又要挨一顿鞭子了……"

"庞师傅从车上掉下来摔死了!"有人叫喊。

慧生这次真是吓出了一身冷汗,他慌慌忙忙赶到骡车旁,一看地下躺着一只唱戏用的虎形,师傅就死在了虎形之中。小慧

生吓得哭了起来,他大叫着:"师傅!师傅!"

一个人把手放在庞启发的鼻子上,他突然叫起来:"不要紧,还有救!"又有人试了试,说:"有气儿,还有气儿!没摔死!"

又有人叫:"别嚎丧了,住嘴!你们听听,老庞还打呼噜呢!"众人屏气一听,都笑了起来。

"谁这么胡说八道,真不吉利!"有人骂。

"黑咕隆咚的,我用手一摸,脑袋都冰凉的了,还不是摔死人了?"谎报军情的人辩解着。他是睡得迷迷糊糊的,听见"咕咚"一声,知道有人从车上摔下来了,用手一摸,恰恰摸到冰凉的虎头上⋯⋯

庞启发揉着惺忪的睡眼不好意思地说:"实在是太冷,太累,我就钻到虎形里暖和暖和,真没想到稀里糊涂地睡着了⋯⋯"大伙又是一阵笑。骡车启动了,蹄子踩在了乡间冻土小路上,发出声响,"嗒、嗒、嗒⋯⋯"

小慧生不敢再偷懒,他老老实实地踩着蹬跟在骡车后边。这时他头上冒出汗来,用手擦了一把,不知是吓出的冷汗还是走出的热汗?一场虚惊后,他又是庆幸又是得意,不由得小脑袋瓜子转动起来:"真是呀,老虎也知道累,也知道冷,也有打盹儿的时候⋯⋯"

从表面上看,小慧生见了师傅就像老鼠见了猫,手不知往哪儿放,脚不知往哪儿搁。师傅和他说话,他总像是没听明白,愣愣怔怔的。其实他不笨也不傻,很有些小聪明,但没有施展

的机会。师傅那双冷冰冰的眼睛,师娘那张黑麻子脸让他活泼不起来,总是一副避猫儿鼠相。自从小慧生发现老虎也有打盹儿的时候,他的胆子大了起来。一次在院子里踩着跷跑圆场,他偷眼一看,师傅不在了,半天也不见师傅回来,他把脚下的步子放慢了。师傅还没有回来,他索性在那条长板凳上坐下来,一双踩着跷的脚不停地在地上敲打着,发出"嗒、嗒、嗒……"的声音,听听,真仿佛有人在那儿跑圆场。他越敲打越带劲,越敲打越觉得好玩,于是摇头晃脑,洋洋得意起来。他想:"师傅一定以为我特别用功,圆场越跑越快……"不知是庞师傅听声音不对,还是办完自己的事回来检查徒弟练功。当他神不知鬼不觉地走进院子,看到徒弟这副模样,真是气不打一处来,他什么也没说,狠狠地踢了一脚。小慧生一点儿也没察觉,更没有任何防范,他从板凳上被掀了下来,直摔得口鼻出血,庞启发恶气还没出够,又狠狠地踢了几脚,小慧生不哭不叫,拼命地忍住。

犹如受酷刑般的练功,是小慧生永远也忘不了的,师傅的"懒驴愁"也让他终生难忘,一想起来浑身就会起鸡皮疙瘩,但最最让他难忘的是在师傅的眼皮子底下干的那些犯规的事,明明知道要挨揍,而且这一顿揍肯定不会轻,可他偏偏要干,因为干这种事使他感到从来不曾有过的快活,即使是皮肉受些苦,他也从不后悔,并引以为自豪。因为这是他童年仅有的一点点乐趣,用挨打换取的一点乐趣,用挨打换得的一点点儿童心理上的满足……

牡丹未放先折枝

白牡丹第一次登台演戏,只有八岁。

那一年光绪与慈禧双双去世,称之为"双国丧",举国上下致哀,老百姓不能有任何娱乐,不能穿色彩鲜艳的衣裳,也不能办喜事。这时各大戏班子都停止了演出,茶园子、茶楼只能喝茶,不能再听戏了,谁动乐器谁就犯了国法,坐牢杀头不过是一句话的事儿。

庞启发的胆子也大,就在这时候他带着自己的三个儿子和小慧生来到天津郊区一个僻静的韦陀寺,那里有座茶园,因为久不演戏,生意很不好做,茶客日日减少,庞启发和茶园老板商量,他的徒弟在这里演戏,不动任何乐器,锣经和胡琴过门全用嘴念,不算是犯法。老板看看庞师傅的徒弟,不过是几个孩子而已。他想若是有人认真,就说是孩子不懂事,随便唱着玩的,与他茶园老板没关系。

举国居丧,没有任何消遣娱乐,突然来了个戏班子,要演几出梆子小戏,乡民们真是喜出望外。来听戏的人很多,里三层,外三层,把韦陀庙的土台子圈了个密不透风。白牡丹第一次登台亮相,演的戏是《双官诰》的一折《王春娥》,也就是后来京剧舞台上常演的《三娘教子》。

庞启发先给小慧生扮戏。脸上涂了白粉和红胭脂,嘴唇上点了一点儿红色,又用柳条棍烧成的碳棒描了个浓浓的眉毛。

行头是过膝的蓝布长衫,白色散腿裤子,脚上是一双黑布鞋,白布袜,腰里系一条素色汗巾子,手里拿一块白布手帕,头上包一块花土布。这身装扮把一个小男孩变成了一个农村小媳妇。小慧生生性腼腆,胆子又小,这身穿戴弄得他很拘束。当着这么多的人让他像模像样地演小媳妇,他怕得不行,又怕演不好师傅不依,一颗心七上八下的。八龄童白牡丹扮演的王春娥出场了,小慧生往台下一看,心里慌得什么都忘了,脑子成了一片空白。他懵懵懂懂站在台上,妈呀,怎么会有这么多人?他们为什么都大眼瞪小眼地盯住他看?他们为什么哈哈大笑?怎么他们用手指点点戳戳,都是对着他来的?……有人开始怪声怪气地叫"好儿"了。庞师傅用嘴哼完了过门儿,该王春娥开口唱了,可词儿他一句也想不起来了,他不知自己该唱什么,庞师傅又哼了一遍过门儿,他仍是张不开口。庞师傅提醒他:"开口!唱呀!"他的嘴动了动,没出声儿,师傅又在叫了:"词儿!唱词儿呀!"小慧生看了一眼师傅,庞师傅脸色很难看,一害怕,词儿更是想不起来了,他愣愣地站在那里手不知往哪儿摆,脚不知往哪儿放。台下是一片怪叫怪笑声,有人喊:"别站在那儿现眼了!"

有人叫:"什么白牡丹?一个呆瓜!"

庞启发忍无可忍,他跳上台,用敲梆子的枣木棍狠狠地向着徒弟的脑袋敲了下去。他是太气太狠了,狠得失去了控制,这一下打得实在是太重,直打得八岁的小慧生站立不稳,眼冒金星,当即直挺挺地倒在了土台子上。以后的事,小慧生就什么都不知道了。

醒过来的时候,小慧生看到师傅和师娘站在他的面前。师娘骂:"没用的东西,唱戏忘词儿?你怎么就不忘吃饭呀!"

"第一次登台就忘词儿,你能有多大的出息?"师傅气哼哼地说。

师娘在一边添油加醋地说:"这回不好好地管教,下回上台照样忘词儿!他是猪,只记吃不记打!"

师傅抓起"懒驴愁",没头没脑地抽过来。他边抽边叫着:"我要你记住词儿!我要你一辈子忘不了这顿揍!……"庞启发一心巴望自己手把手教出来的徒弟早早登台。他心里急,徒弟毕竟太小,没见过世面,所以他瞅好了双国丧这个空子,趁大伙久不听戏,闷得发慌的时候,他要把白牡丹推出来,一准儿能够讨好。他知道,第一次登台露脸很重要,观众若是欢迎,孩子的心气儿就高,第一次若是唱砸了,这口气缓过来很不容易,也许一辈子就这么毁了。庞启发觉得自己冒风险选择白牡丹第一次登台的时机是好的,谁想到不争气的徒弟忘词儿呢。真是盼着牡丹早开花,非但花儿没开,反倒折了花枝儿,他很懊恼,害怕徒弟落下个一上台就忘词儿的毛病,那就很难改过来了。一贯以花点子多著称的庞剥皮这一回真是犯愁了,他除了狠狠地抽打一顿外,再也没什么高招可使了。

小慧生的身上、腿上、胳膊上……到处都是青一条紫一块的。庞三秃躲在一边看小慧生挨打,他既没办法护着,又不敢出来讲情。待大家都散去,三秃轻轻地摸着小慧生身上的伤痕说:"师哥,你疼就大声地哭吧!"

小慧生摇摇头,他满脑子里装的都是:"词儿!""词儿!"早就不知道疼痛了!

这顿毒打小慧生是忘不了的,但下次登台能不忘词儿吗?他心里实在是没数。明明唱词已经记得滚瓜烂熟,一张嘴就能流出来,可是到台上,这些该死的词儿就跟他玩起了藏猫猫,躲得无影无踪,怎么抓也抓不出一句来。他很害怕,怕下一次登台,怕那些唱词从他脑子里又都溜走了,那他真是走投无路了。小小的年纪,他却是满腹心事,满脸愁云,饭吃不下,睡觉常常做噩梦,人就像是秋霜打过的一般,蔫蔫的。院子里住着位卖鱼的王大爷,他懂得一点儿医术,发现小慧生的神情不对,就弄些草药为他洗伤。王大爷边洗他腿上、臂上的青肿红伤,边和他聊天。王大爷说:"人活在世上哪有不犯错儿的道理?聪明的孩子只犯一次错儿,挨一回打,同样的错儿不犯第二回,也就不挨二回打。你这次演戏忘了词儿,你师傅打了你,下次唱词你能不忘词儿吗?"

小慧生摇摇头。

王大爷又问:"记得挺熟的词儿怎么到台上会忘了呢?"

小慧生告诉王大爷在韦陀庙的土台子上看到的、听到的和自己想到的……最后他说:"我心里害怕,一上台就怕唱不好挨师傅打!"

"你不上台唱戏你师傅能答应你?他能不往死里打你吗?"王大爷问。

小慧生想了想,半晌过后,眼泪汪汪地说了一句话:"我没活

路可走了。活一天算一天,活不下去就死!"

王大爷捂住他的嘴,厉声说道:"小小的年纪,你就那么没出息?那么没志气?你看看东屋'首饰楼'的徒弟'小灵芝',人家孩子也不比你大多少呀!可人家比你强。他告诉我,他就是要唱个名堂出来,要成角儿,还要比他师傅更风光……他说他什么都不怕,看戏的人越多他越是来劲儿,他要唱得棒棒的,让他们给他扬名儿。他说人家笑他,用手指他,那才有意思,他就是要让大家看他,不错眼珠地看着他,他要唱得让他们找不着北,让他们神魂颠倒,五迷三道,像是神仙附体,那才显本事呢!……孩子,你看看人家是啥心气?……你再看看,'首饰楼'现在还敢打他吗?"

小慧生不说话了。从此他注意起了"首饰楼"和"小灵芝"。"首饰楼"真名叫什么似乎大家都忘了,因为他爱摆阔气,喜欢戴首饰,而且戴得又多,大家就给他起了个"首饰楼"的诨名。他年轻时红过,现在日子过得也还不错。他也教徒弟,"小灵芝"就是他花钱买的手把徒弟。这孩子小名叫练儿,大名叫王灵珠,"小灵芝"是他的艺名。从练儿这个名字小慧生似乎明白了许多,"小灵芝"就是要苦练,练得一身本事,练出个名堂,练成个气候,练儿就是要成好角,过上好日子,比师傅"首饰楼"还要风光!小慧生打心眼儿里佩服这个小练儿。他突然明白了,做人要有志气,不能糊里糊涂地混日子,不能总是怕,总是挨打。那些唱词算什么?还不是被害怕吓跑的吗?忘词儿就是没志气,自己把自己小看了,心气儿就不对!他越想越有劲,小胸脯挺起来了,

胆子也变大了,他居然给自己起了个名字——"词儿",他说从此他就叫"荀词"。师傅听到庞三秃背后喊小慧生"词儿"、"荀词",他似乎明白了徒弟的用心,没说什么,也没追究。

待小慧生出师自立后,他求人给自己刻了一枚闲章——"唱戏可别忘词儿",既是自励又是自嘲,其实更深一层的意思是鞭策自己要立志,要挺起腰板做人!

(选自谭志湘著《京剧泰斗传记书丛——荀慧生传》,
河北教育出版社1996年。标题为编者自拟)

我为程砚秋写《锁麟囊》*

翁偶虹

1924年,我才在华乐戏园初次看了程砚秋演出的《红拂传》。程腔的新颖悦耳,立刻征服了我。可以说,程腔是使我对于旦角感到兴趣的发轫之始,而程腔的发展阶段也就在我的心目中印下了一个蓝图。当时口碑频传,都说程砚秋的为人如何地温文尔雅,侠骨热肠。我悦其艺而仪其人,渴望一见,总没机会。1926年,我在上海的《戏剧月刊》上开始写《脸谱论释》一文,主编刘豁公函请我找几张程砚秋的剧照,受友之托,便登门拜访了他一次,承程先生热情接待,立即在相片上面亲笔写了上下款,那一次我们只谈了些寒暄之语,并未涉及剧事。我感到在我还认识不多的名演员之中,他似乎不像是位演员而更像是一位学者,因此,更加深了我对他的敬慕之情。

1939年,我已在中华戏校工作,他看过我写的《美人鱼》、《鸳鸯泪》等剧,便请我给他编剧。我给他编写的第一个剧本便

* 程砚秋(1904—1958),原名艳秋,字玉霜,满族,"四大名旦"之一,世称"程派"。

是《瓮头春》。一个盛夏的星期天，我带着剧本到他家共同商议。程先生用冰啤酒待客，环境清幽，心脾清凉。程先生很有信心地想排此剧，约定再细读剧本后，可能还有些修改的地方。过了一周左右，程先生又约我到他家里。他拿着《瓮头春》剧本，含笑相迎，劈头就说："《瓮头春》写得很好。希望能多加几段抒情的唱，我可以多创几段新的唱腔。"我才要问何处加唱，程先生把剧本合在桌上，先请我喝冰啤酒。我已逐渐了解了他的性格，考虑不成熟的问题他是不会轻易出口的。我们缄默地对坐约十余分钟，他仿佛是颇为遗憾而又有点兴奋地说："我有几位朋友也看了《瓮头春》的本子，他们一致说好，适合我演。但是他们又善意地建议，说我演出的悲剧太多了（当时程砚秋的代表作是《金锁记》、《鸳鸯冢》、《青霜剑》、《文姬归汉》、《荒山泪》、《春闺梦》等），能不能排一出适合我演出的喜剧？您说好吗？"这似乎是一个暗示：《瓮头春》已不列入排演之列，而是要我再写一个新的剧本。我正在思索如何回答，程先生又接着说："《瓮头春》是要排的，最好调换一下，您是否先写个喜剧性的本子，调剂调剂。"程先生的笃实诚挚，与我认识到的他的沉默寡言，同样地印在我的心头，他是不轻易然诺的。在我了解了他的诚意之下，反而面有难色地说："只怕材料不太现成。"他似乎出乎意外地满意于我的回答，只说了一声："好！"回身打开玻璃书橱，取出一本焦循的《剧说》，翻开夹着书签的一页，举以示我："您看这段材料如何？"原来就是《剧说》里转载《只麈谭》的"赠囊"故事。文字极短，瞬即看完，我未加思索，答应可为。程先生似乎更兴奋地拱手一

揖,含笑相视。这时,恰巧又有客人来访,我即告辞,在回家的途中就开始回味这个素材,考虑如何将它写成一出适合程派排演的喜剧。

《剧说》里的素材,只是一个故事轮廓,连具体的人名都没有,也没有剧名,虽然可以循理成章地叫作《赠囊记》,可我总觉有些平庸陈旧。这时恰巧有位山东朋友来看我,我问他山东一带的民俗有没有在女子于归之期父母赐赠的惯例,他说有的地方在女儿出嫁的前夕,做母亲的特制一囊,内藏金银,取名"贵子袋"。我便不忌晦涩,用"麟儿"象征"贵子",定名《锁麟囊》。

《锁麟囊》剧本写成之后,恰巧戏校当局又布置了一个任务:撰写全部《姑嫂英雄》。我只好请教务主任张体道把剧本转交程先生。过了三天,程先生电约相晤。他很快地翻看剧本,似乎已是熟读过了。从"选奁受囊"薛湘灵的第一次出场,看到"春秋亭避雨赠囊",他眉毛总是一挑一挑的,时露笑容,嘴里似乎在咀嚼什么,夹杂着声音很低的一个"好"字。继续看到了"寻球认囊"那一场,他更是全神贯注地挑着眉毛,一只手又微微地摆动或翻转着,似乎在做身段。及至看到"回忆往事"的唱段,他忽然皱了皱眉毛,反复地看了又看,最后合上剧本,闭起眼睛。我们相对默坐约二十分钟,他倏地站起身来,给我斟了一杯热茶,兴奋而又谨慎地说:"您看这一场的〔西皮原板〕是不是把它掐段儿分做三节,在每一节中穿插着赵守贞三让座的动作,表示薛湘灵的回忆证实了赵守贞的想象,先由旁座移到上座,再由上座移到客位,最后由客位移到正位。这样,场上的人物就会动起来了。"程

先生的建议,不仅生动地说明了场上的表演,更大可升华剧本,深化人物,我欣然接受,遵意照办。程先生又接着说:"几段唱词,您也再费点笔墨,多写些长短句,我也好因字行腔。"我正想着如何写法,不觉皱了皱眉。程先生却说:"您不必顾虑,您随便怎样写,我都能唱。越是长短句,越能憋出新腔来。"我正想就这个问题向他请教请教旦角唱腔的规律,程先生又似乎心照不宣地说:"您写的唱词,都合于旦角的唱法,而且合于我的唱法。从唱词上,我看出您是懂得旦角唱法的,您就按这个路子,在句子里加上一些似不规则而实有规则的长短句,有纵有收,有聚有散,看似参差不齐,其实还是统一在旦角唱词的句法规律上。我不会没有办法唱的!"我急忙说:"是不是就像曲子里的垫字衬句一样?不悖于曲牌的规格而活跃了曲牌的姿态!"程先生轻轻地拍着手说:"对极了!您既会填词制曲,写戏词还有什么问题!"程先生说:"末一场,亏您想出个'关子',安排了薛湘灵先换衣服,赵守贞后表事件,一举两得,很有道理。尤其是收场的一段〔流水〕,我可以随唱随做身段,场上的人物也可以随着我动起来,就在动的场面中,落幕结束,始终控制着观众的看戏情绪。只是薛湘灵换装上场后唱的那段〔南梆子〕,我打算改唱〔二六〕,不用换词,照样能唱。"我说:"我安排这段〔南梆子〕本来是为表现薛湘灵喜悦和伤感的复杂情绪。"程先生说:"我明白。这个板式,就是像《春秋配》里姜秋莲唱的似的。不过我认为薛湘灵此时的心情,应该是沉重过于轻松,唱〔二六〕更显庄重。"我说:"〔南梆子〕里可以加〔哭头〕啊!"程先生说:"〔二六〕里照样

可以加〔哭头〕。等我编出这段腔儿来,唱给您听听。"

这是我与程砚秋先生第一次在京剧艺术上的结缘。我深深地佩服他那深厚的艺术素养和见解。同时也第一次听到他说出一句戏班里的俚语——他说:"您这个剧本,确实写出了喜剧味道,许多喜剧效果一定兑现,而又没有一句'馊哏'!"

在兴奋的心情驱使下,尽管戏校的编剧事务较忙,我还是熬了两个深夜,把程先生要求修改的地方尽量改好。仍由道兄转交。在一个薄暮黄昏,程先生来到我家,他提出《锁麟囊》唱词里有几个字需要换一换。他随口哼着唱腔,哼到了那个唱着不合适的字,停而视我。我便选字相商。从这天以后,他不时也向戏校办公室通电话,我们即在电话里商讨着改字换字的问题。后来我才知道,程先生那时已在天天琢磨唱腔。常到什刹海、积水潭一带无人的地方,斟字定词。在理词换字之中,听到程先生哼唱一句两句的唱腔,不禁使我神驰意往,一心希望着早日得见演出。

直到1940年4月29日,《锁麟囊》终于在上海黄金戏院上演了。

(选自《文汇读书周报》,原标题为
《为程砚秋先生写剧本——〈锁麟囊〉》)

袁世海导演《霸王别姬》*

袁世海 口述　袁　菁 整理

李世芳师弟出身梨园世家,父亲李子健是山西梆子著名旦角,艺名牡丹红;母亲李翠芳也是山西梆子旦角演员。世芳从小受父母熏陶,八岁入科学艺,聪明、伶俐,很受师傅和肖先生等人喜爱。先后学演过《六月雪》、《樊江关》、《拾玉镯》等戏,很有人缘。自排演《花田错》,张彩林先生夸奖后,我们仔细地观察,世芳不仅容貌,就是身段、嗓音也真有点像青年时代的梅先生。我们就想给他排几出梅派戏,以便更能施展他的才华、特色。有的人主张排《西施》,有的人主张排《太真外传》,我想到《霸王别姬》一剧。这个戏,我既可帮他排,又可以帮他演。我将此想法和张彩林老先生一讲,他很支持。当时,叶龙章大哥刚从东北回京,一应事务仍由二哥叶萌章主持。他也同意我们的想法,决定排《霸王别姬》一剧。世芳演虞姬,我饰项羽,盛利饰李左车,于世龙、迟世恭、刘世勋等饰韩信,李世璋、沙世鑫饰张良和陈平。

* 袁世海(1916—2002),嗓音浑厚,扮相魁梧,饰曹操一角刻画细致,性格鲜明。

并将排演《别姬》的重任——"导演"委派给我。

从此,在不影响广和楼演出的情况下,我和盛利带着世芳天天去张彩林先生家学戏。为尽早学会此戏,我必须帮着世芳记,回科后,给他进一步加工。世芳那年只有十二岁。年龄虽小,却很聪明,很快就掌握了唱腔和念白。该学舞剑了,张老先生年事已高,能说而不能示范。只好请张先生口述要领,我按要领仿做动作,世芳照我所示范的样子学。我再反过来根据张先生所教纠正世芳的动作,进一步要求他做舞剑、抖袖等动作时,手、眼、身、法、步密切配合。譬如舞剑时,眼睛一定要看准剑尖,跟着剑的舞动而转动,才能使舞姿优美而传神,紧紧抓住观众的注意力。

在帮世芳一遍遍练舞剑的过程中,我感到[二六]唱段"富贵穷通一刹那"的舞剑动作若能再别致一点就更好了。因为前边的四句唱,正好在舞台四个角的部位亮相(俗称四门斗)。于是在这一句就编了"左涮剑"、"右涮剑"往前趋步,缓剑后退到中场成"金鸡独立",直到蹲下的姿势。这个动作很新颖、别致。后来居然受到梅先生赏识,被承认了。

在帮助世芳的同时,我也在抓紧一切时机为演项羽做好充分准备工作。杨小楼先生对于项羽这个人物的塑造是非常成功的。我反复听、学科班不惜重金购买的长城公司录制的梅、杨二位先生合演《别姬》的选段、选场的唱片。唱片共六张十二面,我从中学了杨小楼先生的唱法和念法,再用花脸的声色来体现,并结合其唱念,搜寻、回忆以前看梅、杨二位先生合演此剧时所留

在脑海里的人物形象和动作特点。同时，我认为项羽虽未最后统一中原，但也号称"西楚霸王"，动作应相当稳重而有气魄，性情刚暴而不毛躁，区别于张飞、李逵等角色。所以，我又适当吸取了周信芳先生演关羽时的一些动作。如：在舞台上不到关键时刻不睁大眼睛，出场时抓袖子亮相等等，融会到项羽的表演之中。

可是，我的自学时间太少了，往往刚听过几遍唱片，世芳就来了。

"三哥，张老九让您再给他说说[慢板]的几个大过门和[垫头]（小过门）。"我只好和世芳一起去找琴师张老九，将[慢板]中的那个三跌宕的行腔的拉法说清楚（老本子的《别姬》中，虞姬听兄弟虞子期报信，说霸王不听劝阻，要出兵与刘邦交战，有一段[二黄慢板]表现她的忧虑不安）。

要不就是联世忠拿着一卷纸来找我。

"三哥，出场人名单写好了，您看看！"

我自然又得停下来，看世忠写的出场名单。对了，提起世忠，还得介绍一下，他是名鼓师耿五爷之子。名琴师耿少峰之弟。他的性情活泼，善逗，他不出三句话就会把你逗笑。他和我很要好，前次去天津演出，我的嗓子哑了，他比我还着急，打听到我们居住的中和栈里设大仙堂，很灵验，特地到那里求来"灵药"劝我吃。他的文化水平比我高，如果遇到我同时学几出戏，戏词抄写不过来，他总会替我分担一些，这次排《别姬》直至后来出科后，帮世芳组织承芳社，他和盛利真没少出力。难怪大家赞我会

"始(世)终(忠)胜(盛)利(利)"呢。

有时,荫章二哥也来找我。

"老三,咱们科里没有虞姬、霸王的行头,得提早去戏衣庄定样子,你抓工夫去吧,该做什么,买什么,你看着办!"

是呀,虞姬、霸王、霸王兵将的服装各有特点,需要提早定制,需要我挤出时间去珠市口草市里的久春戏衣庄。

虞姬的服装完全仿照梅先生所用的样式,根据情况适当做了些小改动。像虞姬穿的鱼鳞甲上原是大红穗子,我觉得太耀眼,改用桃红穗。杨先生饰霸王穿鹅黄蟒,我们没条件,只定制了一件平金黑蟒,在黑靠上面也和兵士们所做的铆钉甲一样,镶上亮铆钉。此外,还定制了霸王专用的大枪,枪头上画龙,加大的霸王鞭,上面系着鹅黄彩绸,以前只有关公的马鞭才系绸子。又到大李纱帽胡同的靴子高(戏靴店)特制一双黑色虎头靴和虞姬穿的彩鞋,彩鞋穗子也由大红改为桃红。虎头靴在南方较流行,北方称其为"海派"。我当时不管它是"山派"还是"海派",只要看着好就先学过来。在后来的实践中逐渐地鉴别,学对了的就一直用到如今,像黑马鞭上系彩球等。也有的学得不太合适,自然就改了。如:"靠"上镶的铆钉,看上去亮闪闪地挺好看,可是铆钉都是用线缝上的,霸王不同于兵士站在那里不动,霸王动作多,还要开打,线缝的铆钉经不住互相摩擦,才演了几场,铆钉就掉许多,最后只好统统取消。虎头靴因与人物不太协调,也不用了。

为了充分利用时间,从虎坊桥(科班地址)步行到珠市口的

路上,就是我背台词的好时机。我将原剧中霸王劝虞姬在他败后可去投靠刘邦的念白删去,就是在这路上想"明白"的。原词是这样:

> 霸王:孤此番出战,若不轻骑简从,焉能闯出重围?看来,不能与妃子同行,这、这……便怎么处?……唔,有了!那刘邦与孤虽是仇敌,乃系旧友,不如你随了他去,免孤挂念也!
>
> 虞姬:大王啊!自古忠臣不事二主,烈女岂恋二夫?大王今图大业,岂肯顾一妇人?也罢!愿借大王腰中宝剑,自刎于军前,喂呀……以报深恩!

我反复地咀嚼这段台词,觉得这霸王只顾自己,无情无义,虞姬颇有霸王让其改嫁而走投无路才自尽身亡的味道。我认为像霸王这样血气方刚的大丈夫虽然刚愎自用,不纳忠言,以致失败,但焉肯让自己的爱姬去投靠敌人呢,回社后,与盛利哥谈了想法,他转告了张老先生,张老先生也认为我说得有理,便将项羽这段念白删去,强调了虞姬、项羽之间忠贞不渝的爱情。

响排日子到了。晚饭后,师兄弟们主动地集中到罩棚下,等候排戏。盛利哥拿着总讲本子,世忠提前贴出各场出场人员名单。场面人员早早搬好椅子,支好鼓架,叶荫章二哥亲自司鼓督阵。

"开始吧!"荫章一声令下,大家肃静,各就各位。头场韩信

"坐帐"。八将"起霸"后,饰演四兵士四龙套的八个小师弟,按照出场名单的提示,精神饱满地站在边上候场。乐队奏起,他们迈着台步走到正场。

"停!"我站在罩棚下桌子前指挥着。

"这出戏,你们是汉兵,是战败项羽的,必须给观众一种强兵良将的感觉,要有个精神劲,让观众随着你们提神!"

他们又来了两遍,还不够理想。

"你们看着,我来一遍。注意看我的步子和眼睛,走时要提气,站时要把眼睛开……就这样,来,下一对注意接紧点……"

他们又来了一遍,果然与第一次大不相同。接着,韩信、陈平、李左车等等每个角色都不断停下来,我反复给他们提要求,纠正动作,然而,谁都没有不耐烦、不高兴的表现。大家都有着同舟共济之感。排好《别姬》,重振旗鼓,是我们每个人心中的渴望和目标。

该我上场了,[四击头]的鼓点,铿锵有力,我还是刚走几步就停下了。

"二哥,霸王上场,能不能加上南堂鼓,把气氛造得更强烈一点呀?"这是我早已有的想法。

"杨老板演霸王可没用南堂鼓,咱们加……"他有些犹豫。

"您给我试试,成,就用!不成,再免!"

"好!试试!"

震耳的南堂鼓与打击乐一起敲响,我威武地走上场去。

"好!"

"不错！有气势！"

"好！"大家七嘴八舌地给予肯定。我自己也觉得这个霸王气派大多啦！

"就这样吧！"荫章下了决心。

我们就是这样齐心协力，秩序井然地进行着排练，实际上这也是富连成社多年来的老传统。

经过几个月的齐心努力，《别姬》一剧，首演于广和楼。

往常科班在广和楼演出，从不贴海报，也不挂戏牌子。剧场里上演什么戏，剧场外只需放件有象征性的道具，熟观众一看就能明白。比如外面放一把大石锁，就是说里面上演《艳阳楼》；若放几对锤，就代表演《八大锤》；若放一把青龙刀，肯定上演关公戏。也有一些人，从后台搞出第二天上演的剧目单，给一些戏迷们透露消息，借此赚钱。

首演《别姬》，我建议要贴海报，科班没有木戏牌，就在一张大纸上写出预告："明日上演《霸王别姬》，李世芳饰演虞姬，袁世海饰演霸王。"贴在广和楼门口。《别姬》一剧是科班没演过的戏，比较容易吸引观众，再一贴出海报，就更加引人注目了。广和楼终于又恢复了热闹的场面。长凳上互相拥挤着坐了很多人，两边的廊子、中间的过道都加满了凳子，三面的墙根也都站满了人。我出场时阵阵清脆、雄壮的堂鼓声，更加焕发了场内的热烈气氛。兵将[站门]，[四击头]时，观众们一片掌声，迎接霸王上场，更壮了霸王的声势和威风。我亮相后刚一抬腿往前走，咦？又是一片狂热的喝彩，我不禁有些茫然。难道我出了什么

差错啦？稍定神才明白，原来观众给我新制的虎头靴也来个"碰头好"，表示支持我们科班里的新生事物呀：世芳的演出更受到极热烈的欢迎，[二黄慢板]、[南梆子]、[二六]等唱段和舞剑的姿势、剑花都赢得了掌声和喝彩声。整个广和楼自始至终处于热烈、欢腾的气氛之中。

演出的成功，再加上报刊的赞扬，富连成声势大振，实是令人兴奋。梅先生的好友齐如山先生闻讯而来，观剧后欣喜地到后台对肖老夸奖说："世芳很像梅先生青少年时的模样，身段、动作、嗓音也极像！"从此，报上就出现了"小梅兰芳"的美誉，我也被赞为"花脸杨派霸王"。我们风借火的威，火借风的势，轰动了当时的京剧界。

（选自袁世海口述、袁菁整理《艺海无涯——袁世海回忆录》，中国青年出版社1985年。标题为编者自拟）

喜彩莲创造内高底鞋*

张 慧 曹其敏

彩莲学会穿花盆底鞋走旗步之后,演出清装戏《锯碗丁》时就穿了起来。在剧中女主角王玲儿与丈夫成亲拜堂一场以及婚后拜婆母一场显得非常端庄稳重,与小生演员张润时站在一起,很般配,也不显得彩莲矮小了。彩莲没事就拿着那双旗鞋端详,有时与新买的高跟鞋对比着看,心想:人是挺聪明的,一双鞋可以做成多种多样,平底的,高底的,把高底放在中间的,放在后面的……彩莲看着,琢磨着,突然灵机一动,这高底既可以放中间,也可以放后面,那可不可以放里面呢?她立即跑到制鞋作坊,跟人家说要订做高跟在鞋里面的鞋,做鞋师傅先是听不懂,等她解释清楚之后,却又哈哈大笑,认为她不是疯子,就是傻子。彩莲又气又急,回到住处,直发脾气。

李小舫见彩莲这个样子,又心疼,又觉得好笑。安抚她说:

* 喜彩莲(1916—1997),评剧女演员,原名张素云。嗓音清脆,咬字清楚,身段多借鉴京剧,骨架挺拔。

"别着急,你这想法挺好,它是个新玩意儿,普通的制鞋作坊哪里懂得台上的鞋是个啥样子,更别说改新样子了。咱和箱倌师傅商量商量,看看他们是不是认识上海做剧装靴帽的地方,找不找得到能帮忙的人。"

"你早不说,害得我跑断腿,还碰得满头包!"彩莲撒娇地埋怨李小舫,李小舫只是笑笑,不敢再逗她,怕她在火头上真的恼了,自己又得费口舌。

阳春社里面有位管理戏箱的季师傅,这个人心灵手巧,爱动脑筋,服装砌末(道具)坏了,小修小补全靠他。彩莲两口子把季师傅请过来刚提起话头,季师傅就明白了,他是彩春挑班时的老人,看着彩莲长大的,理解彩莲的心思。她是要弥补自己个头不高的遗憾。但究竟怎么做这个把高跟放在里面的高底鞋,一时也想不出具体办法:"我看咱们多垫几层袼褙(做鞋用的料,是用一层层布裱成的厚布片)试试吧!"

季师傅说干就干,找来了一些旧布就开始打袼褙。普通的袼褙一般是三层到四层,彩莲想垫起两寸来,那得裱上几十层,但到二十来层时,季师傅就发觉不行。因为布是用糨糊粘起来的,层数一多,晾干之后就难平整,而且分量太重,穿上不跟脚,会妨碍表演。还得想别的办法。有一天,彩莲让李小舫陪着她到永安公司的一个花店买绢花。由于数量多,花店老板给她装在一只盒子里。这盒子看着粗糙却很厚实,分量还轻,是用当时被称做马粪纸的纸板做的。彩莲坐在黄包车上端详着手里的盒子,反复掂量它的分量。回到住处,没跟后面车上的李小舫打招

呼,急急忙忙就跑去找季师傅:"季师傅,季师傅,您看这个行吗?"

季师傅一看直拍自己的脑袋:"哎呀!我怎么这么糊涂,咱们的厚底靴就是使这个做的呀,怎么光从平常穿的鞋上打算盘,把咱的戏鞋倒忘了呢?戏班里混了半辈子,咋就成了'棒槌'?!"

"当局者迷,一时蒙住的事有的是。"随后赶来的李小舫一边用话给季师傅宽心,一边把绢花倒在纸上捧着,把纸盒腾出来交给季师傅。

"您先拿这个试试,能行咱再上纸铺买新的去。"

经过几次试验,季师傅用厚纸板做出了坡跟的鞋底,而后配绱鞋帮,鞋帮绱在鞋底子的底层,前低后高,从外面看似乎是平底,实际上是双高跟鞋。至于垫的高度,依着彩莲要垫二寸,季师傅觉得太高了不稳当,先做了一双一寸底的让彩莲试穿。那天的戏码是《卓文君》,彩莲扮好装,穿上一身白色绣兰花的褶子,然后配上了同样花色的这双内高底鞋。她先试着走台步,虽然感到比平时穿的绣花鞋稍沉一些,但是还挺跟脚,没什么大碍。她冲在旁边紧张地盯着她看的季师傅笑了笑,季师傅长吁了一口气,看来是成功了。即使如此,大家还是非常关心舞台效果,戏一开场,台上没事的人拥到了台下,台上有事的人不敢远离,就在后台扒台帘,前台后台都来审视这双新鞋能否起作用。李小舫更是担心彩莲是否能真的适应它,会不会崴脚出岔子。随着彩莲在台上稳重轻盈的台步,慢慢地大家都把提着的心落了实。再看彩莲与王万良扮演的司马相如站在一起是那样似衬,

人们满意极了。许多个头较矮的女演员乐得跳着高儿地拍巴掌。

"三姐神了,这招就是高!"

"三姨积了大德,给咱小个子的人找了饭辙,省得搭班时为个子矮听人家的风凉话,压咱们的戏份儿。"

"那得谢谢咱们季师傅,没他的好手艺这鞋也出不来。"李小舫适时地推出了季师傅,他不只是会说话,确实是由衷地感谢季师傅。从此之后,季师傅成了专门给彩莲做内高底鞋的师傅。

自从有了第一双内高底鞋,彩莲就加紧了对脚下功夫的锻炼,从走慢速的台步到跑快速的圆场,逐渐练得运用自如,与穿平底鞋感觉差不多了,她就对一寸底的高度不满意了,和季师傅商量再加高。季师傅是位老成持重的人,他采取了循序渐进的办法,将鞋底按二分级进制提高,一直提到了二寸。彩莲和季师傅都认为这是个极限,再增高既没必要,也难保安全了。这双二寸高底鞋,彩莲也只在演《武则天》时才穿,其他戏大多穿一寸多些的,一般是因戏而异,演做工戏服装是袄裤的,穿低点的,演唱工戏穿长裙的鞋就穿高点的,演武戏基本不穿。

自从彩莲穿了内高底鞋,许多女演员争着效仿,都来找季师傅做鞋,季师傅来者不拒,整天忙得不可开交,还是供不应求。有人愿意帮季师傅的忙,学着做,季师傅就耐心地教。后来逐渐穿的人多了,会做的人也多了,这内高底鞋就传开了。喜彩莲和季师傅从来没有想过这是他们的发明创造,更不懂什么叫专利。后来的评剧女演员,乃至若干剧种的女演员不少人都穿这种内高底鞋,年轻的人们似乎觉得这就是戏装厂必备的,没什么新

鲜。殊不知，万事开头难，喜彩莲和季师傅首创的这第一双鞋，是他们花费若干心血的成果。也许没有多少人知道，更没有多少人会想到他们，感谢他们，但从历史发展来看，喜彩莲和季师傅是功不可没的。

(节选自张慧、曹其敏著《清新隽雅喜彩莲》，
人民音乐出版社2002年，标题为编者自拟)

梦中得腔,《三上轿》一句一彩*

陈素真

1932年的新年前后,我们在杞县城内城隍庙里演戏。杞县有两班戏,其中一班到开封把国民舞台演闺门旦的刘荣心邀来了。刘在开封偷学了李门搭演的豫西戏《香囊计》、《阴阳河》,在开封不能上演这两出戏,就应邀到杞县演。我妈想要刘荣心把《阴阳河》教给我,于是请他吃喝,吸鸦片烟,还送东西。但他不肯教,又不好说明原因。在当时,我已经是红遍豫东了,戏路子又宽。他出开封,就凭仗着这两出戏,豫东没人会演豫西的两出戏,若把一出《阴阳河》教给我,他在杞县就不好再演这出戏了,当时他的条件也比不上我。他扮相虽然好看,远没有我这人工化出来的妆俊俏。他三十多岁,又是多年吸毒的人,体力很差;我是十四周岁的姑娘,长高了个头,像小老虎般健壮。他的腔很坏,气又不足,全凭经验凑合着唱,我的嗓音洪亮,越唱越

*陈素真(1918—1994),豫剧界第一代女演员,豫剧五大名旦之一,也为豫剧改革做出了巨大贡献。

好。我能跑能跳能摔打,他连圆场也跑不好。他有这么多不如我的地方,怎肯把《阴阳河》教给我呢?一点不教吧,情上说不过去,他知道陈老先生是个连数也不识的糊涂虫,教我什么戏,他也不会管,我妈是外行,他使用花言巧语把我妈哄住,教我个早已打在阴山背后多年没人唱过的一出送客戏叫《三上轿》。

何谓送客戏呢?在开封那几个戏班子还没进入剧院之前,唱高台戏时,每场必有前后两个戏,前边一个叫头场,这头场戏归老生门的戏补丁唱。戏补丁扮个吕洞宾或诸葛亮似的人物,敲着小锣上场,念引子、坐下、表名,再表白一大套,然后是唱,[慢板]、[流水]、[二八]。在他念词时,每一个字都拉得很长,是专门为拖延时间的。原因是外老板去神棚,请老会首们点戏,演员全在后台等候,外老板不到后台,谁也不知人家点什么戏,也都没法化妆。这个头场戏就是专为外老板点戏回来,演员们化妆安排的。正戏第一场的角色都扮好了,外老板在后台喊一声:"熟了。"这个"熟了",就是好了,唱头场的一听说"熟了",他就唱着下场了,若后台不说"熟了",他就得前三皇后五帝地狠唱,啥时候听见"熟了",他的戏就算唱完了。送客戏归旦行的戏补丁唱,那时的好角儿,既不唱开场戏,也不唱大轴戏,全在中间唱。好角儿唱完后,即出来个唱旦的,把台下观众唱走为止,这就叫送客戏。这头场戏和送客戏,早在开封戏园子内废除了,高台戏依然照唱。我到杞县先前的一年多中,除了主角、配角场场上演以外,还附带着唱送客戏。因为送客戏归旦角这一门,我是小孩,也不知累,大人一说,我就唱了。旦角的送客戏并不限于

一个人,可以是几个人唱的,只要观众一走,演员全下场了。1943年我在重庆看过一次川剧,正戏《四郎探母》演完后,出来个男旦青衣,扎腰包,他一边唱,观众一边走;已经是40年代了,重庆的戏园子竟然还保留着送客戏。

刘荣心欺我妈是外行,把个毫无价值的送客戏来搪塞我妈。我年幼老实又听话,叫学就学。按说这出戏用不了两天,我就能全学会,但他偏偏不多教,一次只教我一段。他每天上午来,我妈给他摆好烟灯,沏上茶。这时他已经不吸鸦片烟了,吸的是比鸦片劲更大的药丸,这药丸像小孩吃的糖豆那么大,红白黄绿色都有,他把烧鸦片烟的扦子在烟灯上烧热,在药丸上一扎,再放在大烟斗上吸。他躺在床左边,陈老、我妈轮流陪他躺右边,我就趴在床边沿的中间,听他闲聊,带着学戏。两个上午我可完全学会,他却教了我六七天。在唱腔上也没特别的,他哼的腔调也全是我会的。我很反感,但又没法,我妈信他。妈要我上演他教的《三上轿》,我不敢上演,我已经是个小红角了,上演这样的戏,我怕把观众唱走,唱睡了。因为这出戏太枯燥无味了,上场念几句白后,就一个人唱了起来,坐着唱,站着唱,整唱八十多分钟。[慢板]、[二八],[二八]、[慢板],板式少,唱腔平淡,剧情单调,观众哪会坐得住呢?豫剧的板调不多,一般规律是[飞板]转[栽板],[栽板]转[慢板],[慢板]转[流水],[流水]转[二八]板,[二八]板就可以连唱[垛子]板呀,[狗撕咬]哇,[挂搭嘴]呀,还有[快二八],[紧二八]。还有两样不常用的,一是[起板],二是[滚白]。每出戏上必用的只有三种:即[慢板]、[流水]、[二八]

板。你只要把这几种板式的唱腔每种板式学会六句,你就算是把豫剧的整个唱腔全学会了。我到杞县,十之七八的戏是现学现唱的,怎么就那样容易呢? 就是用不着学唱腔,只须大人们一说,上去唱啥板,转啥板,就行了。只有旦角唱的慢板[五音]和[哭剑]([五音]和[哭剑]都是唱腔名)难唱,其他都简单极了。豫剧慢板[五音]的唱腔,除了我和田岫玲,大概是没有女演员再会的了吧。[哭剑]的唱腔,只在《头冀州》上用,而《头冀州》这出戏,自1935年以后就不演了,这个[哭剑]的唱腔,也随着这出戏终结了。1952年年底,我移植汉剧《宇宙锋》,排演时,我忽然想起了[哭剑]的腔适合装疯时用,于是我便把它又挖掘出来,用在《宇宙锋》上,效果很好。可五音唱腔自从1936年春我的嗓子坏了以后,就算是沉没了,如今是否还有人会,我就不知道了。

《三上轿》这出戏,我真不喜欢。更不敢唱,但在严母的威逼之下,我不敢说个不字。我那时已知珍惜名誉,我怕把大轴戏(当时在县城剧院演,已没有送客戏,大轴戏全是我唱)唱成个送客戏,我的脸面何存啊! 我正在为难之时,想起了养父陈玉亭唱的《司马懿探山》了,那不也是一个人的独唱吗? 谁敢唱呀? 而陈老不是老唱大轴吗? 李德奎老先生的《打沙锅》呢,不也是他一个人的独角吼戏吗? 他们的独唱戏,非但没把观众唱走,唱睡,而且还非常红火,我为啥不能把死戏也唱活呢? 我能改变化妆,难道说就不能把唱腔也变变吗? 大人们都说我该吃唱戏这碗饭,我得应上这句话。想想这些,我就哼起戏来,要像陈老唱的《探山》那样,把这《三上轿》唱成个留客戏。于是我就又琢磨

起来了。心里苦思苦想,口里不住地哼唱,在《三上轿》原腔的基础上,我这么唱唱,那么哼哼,左唱右唱,瞎哼胡哼,去厕所也唱,睡梦里也哼,就这样入迷似的哼来唱去的。痴诚感动了上帝,上帝赐给我一套从前没有过的新唱腔。内中的[快二八]连板的末一句转[慢二八],词是:"俺举家讲不尽离别话,小媒婆不住来催我,开言来叫媒婆,李奶奶有话对你说。你把那翡翠珠冠来转过。"这五句是快唱连板,下句转慢,词是:"崔家女哭哭啼啼我把这孝衣脱,无计奈何,我换上紫罗。"这一句我可费了大劲了,因我想把这句戏唱得更精,更奇,更出色。我怎么哼也哼不出来我满意的新腔。不料我在梦里忽然哼出来日间没有想到的新唱腔,一哼出,我就醒了,一醒,即接连不断地哼。天一明,我就去给庄王爷磕头道谢,我认为是庄王爷在梦中教我的新唱腔。那时的演员,没有和乐队合乐练唱的事,全是十三块板上见。所谓十三块板,便是农村的戏台上,只铺十三块板子,戏班中人谁和谁要是闹气的话,就会说:好,咱们十三块板上见,也即是说台上见。老辈人有没有在台下和乐队练唱的,我自然就更不知道了。我毕竟还是个没有经验的孩子,生怕自己哼出来的新腔不行,在上场之前,几次在神桌前默求庄王爷保佑我,可别唱砸。没想到我哼出来的第一句慢板下韵的新腔就得了个满堂彩。往下再唱,就别提了,凡是我哼出来的新腔,唱一句,一个彩,就连陈老的《探山》,李老的《打沙锅》合在一起,也没我这出《三上轿》得的彩多。我万万没有料到会唱得这样子红火,做梦也想不到会得这么多的彩。我唱完回到后台,可了不得了,伯伯叔叔们把我

包围了。这个夸奖,那个称赞,尤其是乐队的伯伯们,把我夸成了仙女,说我是庄王爷特派下凡的。我对庄王爷更是感恩不尽了,又烧香,又叩头,我认为是庄王爷保佑了我。我那时很信神仙,所以我的练腔、化妆、创新腔,一切全归功于庄王爷了。

《三上轿》这一炮打响了,所得的彩声比人民会场那次开封名角联合义演《二龙山》时的彩声可多得多了。李德奎先生当时唱《打沙锅》,我是多么羡慕哇,老是想,我啥时候能唱得像李大伯这么红啊!我没想到这出早被埋葬不演的《三上轿》,竟被我唱得比他们还红,死戏被我唱活,送客戏变成了压大轴戏。我兴奋得好久睡不着。我体会到观众喜欢新唱腔,总守住老一套东西,不改改样,变变招,天长日久就厌烦了。观众一个劲地喝彩,不就是为我哼哼出的这些新腔吗?鼓掌是给我的奖赏,想叫我再哼出些新腔,我可不能辜负观众对我的希望,我应该把我所演的戏,都演成和《三上轿》一样的好,才对得起观众。

《三上轿》上的新腔,是我在豫剧唱腔方面革新的一个成果。我应该骄傲,可那时的我却不会骄傲,呆得很。《三上轿》的成功,增强了我的信心。我能把死戏唱活,那么活戏再下下工夫,不就更活更好了?我便在我常演的十几出戏上,一出一出地挨个儿琢磨起来了。一是把《三上轿》上的新唱腔移植运用,二是按剧情、唱词琢磨再哼哼新唱腔。我改变唱腔,可不是东拼西凑、生搬硬套别的剧种的唱腔硬加在豫剧中,更不是偷窃人家的唱腔硬吹成是自己的唱法。我全是在传统唱腔的基础上加工发展的,怎么唱,也没出豫剧的范围。河南人爱听我唱,也就是这

个原因,说我没脱开豫剧的风味。1935年以前,我只在杞县看过河北梆子,再没看见过比豫剧好点的剧种,即使我想借鉴,也无处借鉴。我身上的这点东西,完全是我自己刻苦努力钻研出来的。写到这里,我就有无限的感慨。

关于唱腔一事,可惜我不会乐谱,不能把传统的唱腔和我创造的唱腔分别都谱出来,这真是件憾事呀!

在《三上轿》上演以后不久,在杞县城隍庙一带,便听见人们学唱我唱过的几句新词。同班人对我说:"你发明的新腔调,真打开了,到处都听见有人哼哼着唱。"

《三上轿》一打响,班主和戏院的经理派演这出戏的场次多了。去农村演,每个台口都少不了唱《三上轿》,还有的地方,四天中叫我唱两次。这也是那时豫剧界破天荒的事。我哼出的新腔,爱唱路戏的戏迷们哼哼唱唱,越传越远,传遍了豫东和开封,可见得民众的传播宣扬真了不起。

《春秋配》也是当时常演的戏。《捡柴》一场,就有三个慢板,而后边两个慢板中有五个过板,这五个过板的腔调大同小异,都极简单。《捡柴》一场是个重点场子,应该费费心,把这场戏表演得出众拔尖才对。于是我就又哼哼起来。这三个慢板共十七句的唱词,我一句一句地改,改变了原先的模样,《三上轿》和《春秋配》都是闺门旦戏,剧情都是很苦的,表演、唱腔都宜有些悲悲恻恻才好,老唱腔没这些区别,全在于演员的掌握了。我把《捡柴》一场唱好,费了很大的劲,但成功了。民众喜爱的新东西一出现,便普及得很快,后来者无人不学,无人不用,但他们哪

知我这个创造革新的人,耗费了多少心力呀!可真是呕心沥血,绞尽了脑汁为豫剧的提高发展开辟道路哇!

　　创新腔救活了《三上轿》,我的名声也一跃百丈,小主演变成大主演了。我今天回忆起那时的我,我只有心疼,难过,伤感,可怜我,那时才是个十四五岁的孩子,没人疼,没人爱,没人管,没人悉心教导,全凭自己单人独影,瞎胡摸索,又担负起重戏主演,和现在十四五岁的孩子一比,我难道不可怜吗?可那时我只觉得很有趣,很幸福,在戏台上是最美好的时候,演戏是最愉快的事,观众是最亲切的人,这些是我那时心灵中的感受。我经常祈求庄王爷保佑我,就这样唱一辈子戏吧!

（选自中国人民政治协商会议河南省委员会文史资料委员会编《情系舞台——陈素真回忆录》,1991年。原标题为《创造新唱腔》）

常香玉拜师学武功*

常香玉 口述　　张黎至 整理　　陈小玉 记录

太乙班掌班的周海水跟我爸爸是老相识。周海水是豫西的名须生,戏路很宽,会戏很多。爸爸有意让我拜周海水为师,于1933年初领着我到了郑州。周海水正准备冲出郑州,到开封闯一闯,一听说我刚学了《阴阳河担水》、《洪月娥背刀》、《吕洞宾戏牡丹》三出戏,他迟疑了一会儿说:"让孩子先打两天炮吧。"两天过后,他跟我爸爸说:"开封是祥府调、豫东调的天下,咱们豫西调去了,会不会打响呢? 想起来真有点提心吊胆。"他又对我微微一笑说:"妞妞嗓音洪亮,底气也足,是块材料。不过她功底差,会的戏太少,要是叫她跟我去开封,我可没空在她身上多下工夫,怕把孩子耽误了。"投师不成,我们只好又回密县。

回密县不久,爸爸带着我加入了"平燕"科班。他还是在班里干些零碎活;我一边学戏,有时候也扮个小角色。我和豫剧名

*常香玉(1922—2004),豫剧女演员,在表演中融会贯通,别创新腔,有很高的艺术成就。

演员赵锡铭就是在"平燕班"认识的。他比我大几岁,学习非常刻苦,手脚勤快。他进"平燕班"的经过是富于戏剧性的,在戏班里传为美谈,在方圆左近却是一个笑话。原来赵锡铭七岁当了放羊娃,因为受不了地主的虐待,没过一年就偷偷跑到"平燕班"要求学艺。他大哥嫌唱戏丢人,听说后硬把他捉回家。他学戏的心不死,不久第二次跑到"平燕班"。他大哥第二次又来捉他。他奋力挣脱,撒腿就跑;大哥高声喊叫,紧追不舍。刚跑出几箭路,不料想眼前是一条一丈多深的沟。赵锡铭不顾一切纵身往下一跳,摔了个半死。他大哥抱着他哭了一场,擦擦眼泪,说了声"兄弟,大哥对不起你",呜呜咽咽低着头走了。我听了这段传说,很有感触:穷人家的孩子学戏,真是各有各的辛酸遭遇啊!

"平燕班"有位师傅叫马九,原是一位京剧武丑。旧社会的戏班,不养老,不养小,更不养残废。马九因为在演出中摔坏了眼睛,被逼离开郑州的京剧班子,到"平燕班"当了武功教师,将就有碗饭吃。他为人实在,讲义气。爸爸给他一些报酬,请他捎带着教教我。不料过了不久,有人嫌他捞外快,说了些闲言碎语。马九师傅不便再教下去,但又知道我爸爸是真心实意想叫我学点京剧的玩意儿,便在郑州给我介绍了另一位京剧师傅。这位师傅名叫葛燕庭,是个有名的武生。在前往郑州的路上,爸爸一再叮咛我,要尊敬老师,听老师的话,好好学,不要怕吃苦。我记得最清楚的一句话是:"一日为师,终生是父。"到了郑州,按照马九师傅的吩咐,我们先去找着郭振海,请他当介绍人。郭是有名的京剧黑头演员,和葛燕庭在华乐舞台同台演出。拜师那

天，爸爸买了两只鸡、一块肉、两盒点心、一袋面粉。我不知道这是干什么用的，偷偷地向妈妈打听。妈妈说："那是给你师傅的拜师礼。"我说："不是大人给小孩子见面礼吗？怎么颠倒过来了吗？"妈妈说："这是表表对你师傅的敬意，还不是为了你。"

旧社会梨园界拜师学艺，有不同的形式。最正规的是立拜师合同，正文大意如下："立合同人×××，愿送自己的儿子（或女儿）拜×××为师，定期×年，出师以后为师傅效劳两年。学徒期间，徒弟病死伤逃，或因天灾人祸出现意外，老师概不负责。空口无凭，立字为证。"另一种是不立合同只磕头，讲明学多少个月给多少钱，或学一出戏给多少钱。我跟葛师傅学戏属后一种，每月的学费是十二元。在郭振海家里，我向葛师傅行拜师礼以后，爸爸请葛师傅和郭振海下饭铺喝酒，妈妈领着我回到一个木匠同乡家里，那是我们落脚的地方。第二天，爸爸回密县卖煤，妈妈留在郑州照顾我。这是爸爸指引我向兄弟剧种学习的开始。在半个世纪以前，他就敢于冲破封建保守的门户之见，这不仅需要超人的眼光，也需要超人的胆量。

葛师傅和我约好，每天在华乐舞台碰面。我年纪小，妈妈不放心，总是陪着我。第一天，葛师傅先问我会哪些功，我说："踢腿、蝎子粘墙、打马车轱辘。"他仿佛不明白我的话，愣了愣神儿才说："啊，在京剧里，蝎子粘墙叫拿顶，打马车轱辘叫虎跳。"接着他叫我练给他看看。我自信腿上功夫不赖，一口气踢了二百下，身上虽然汗淋淋的，仍然面不改色，气不发喘；一鼓劲，又连打几个马车轱辘。本来，我想着会受到夸奖，却不料葛师傅表情

淡漠,放下茶碗说:"你再给我练练斜腿、骗腿。"好家伙,踢腿还有这些名堂,我从来也没有听见过呀!他似乎没有留神我的窘相,拉过来四把椅子对着放好,中间留个过道,看起来不过两三拃宽,然后给我一个眼神说:"打个马车辘轳试试。"我一听,心里咚咚乱跳,这不是要我好看吗?但转念一想,又不甘心认输,便鼓起勇气打了一个,居然顺顺当当地过去了。我正在暗自高兴,忽然葛师傅又说:"再来一个。"第一次成功是侥幸,再没有比我更托底的了。再来一个能不露出原形吗?果然,硬着头皮再打,脚面上碰了个大疙瘩。葛师傅仿佛不知道我受了伤,他挽了挽袖子,一连打了几个来回,接着猛然往高处一纵身子,又稳稳当当地落在地上,纹丝不动,活像钉子钉在那里。我眼都看花了,早忘了脚疼。这时候,葛师傅才有了笑容!不紧不慢地说:"今天就到这里,明天开始教你练功。"

我的圆场、虎跳等都不规矩,葛师傅费了很大的劲,才一一纠正过来。我又跟他学了斜腿、骗腿、耍枪花、打飞脚、走抢背。半月以后,他教了我《拿花蝴蝶》中的四句戏,没有几天我就学会了。可是打这以后,一天又一天,我翻过来倒过去还是练那些熟套子功,没完没了,他却只顾坐在那里吸烟、喝茶,轻易不说一句话。第二个月给葛师傅交钱的头天晚上,妈妈跟我说:"你爹也是鬼迷心窍,咱唱的是梆子,偏偏又要投个黄戏师傅!"我品得出来,她明里怨爸爸,暗中却是怪罪葛师傅。又过了半个多月,妈妈实在忍不住了,气鼓鼓地说:"你爹怎精怎能,这一回可上当了。"我听了心里也很别扭。第二天练功,我时不时地拿眼瞟瞟

葛师博,心里说,人家都快急死了,你倒自在。忽然,他睁大眼睛问:"你今天是怎么啦?一点精神没有?"我不耐烦地答:"那四句戏我早就学会了,你怎么不往下教?"妈妈也停下手里的活,在一旁帮腔:"这样下去,啥时候才能学会一出戏呢?"葛师傅"唰"地站起来,黑丧着脸,把烟屁股狠狠一扔,飞起身子,一连走了十几个旋子,然后把右手一伸:"你来!"我勉勉强强走了一个,就再也飞不起来了。葛师傅又飞身上桌,闪电似的翻了个前簸下来,再一次朝我伸出右手。我说:"你没教过我,我咋会?"葛师傅经我这么一顶,先是一声怒吼:"没有见过这样的徒弟!"随即抓起藤子根就朝我身上猛抽。我双手捂住脑袋急忙闪躲,冷不防一脚踩空,从台子上栽下来,磕得口鼻流血。妈妈惊慌失措地把我扶起,抱在怀里,擦去脸上的血。平素再挨打我也不哭,可是这一次,见流了那么多血,心里害怕,不由得大哭不止。葛师傅在一旁直咂嘴,不知说什么好,妈妈翻了他一眼说:"就算你有天大的本事,俺孩子也不跟你学了。"转身拉住我的手说:"走!咱还回密县受罪去!"

回密县的第二天,天不亮起床,喊罢嗓子,爸爸让我练踢腿。我一连踢了四百腿都不走样,随后又练了斜腿和骗腿。爸爸又惊又喜,对我打量了又打量,仿佛眼前并不是自己的女儿。待我把从葛师傅那儿学来的玩意儿都亮出来以后,他乐得合不拢嘴,眼睛眯成了一条线。他说:"你妈把葛师傅贬得一钱不值,只怕是冤枉了人家。你说呢?"我猛然想起了"一日为师,终生是父"这句话,心里很不自在。他又仔细问了问我跟葛师傅学戏的情

况,我一五一十作了回答。爸爸严肃地说:"葛师傅教的都是《拿手蝴蝶》里的玩意儿,重复是叫你的功底瓷实。他做得对,教得好。你妈呀,就是糊涂。"到了抗日战争时期,我在西安搭班,听说葛师傅也在那里,随即买了礼物,由爸爸陪同前去拜望。本来,我有一肚子话要说,不知怎的,见面以后,除爸爸向他致意外,我却变成了没嘴葫芦。多年以来,每当有人夸我的武功,我总不由得想起葛师傅对我的栽培。

(选自常香玉口述、张黎至整理、陈小玉记录《戏比天大——常香玉回忆录》,中国戏剧出版社1990年)

跟冯子和先生学戏*

云燕铭

"跟我学戏不用钱"

我们全家随高叔叔离开扬州,来到上海。过了一段时间,我爹经高叔叔介绍搭上了卡尔登剧院由周信芳先生组成的班子。这班子好演员多,以周先生为主,配角搭配得齐整,行当全。我却很少去看戏,因为后台不许带家属,前台看戏任何人都得买票。家里生活困难,爹只在有旦角戏时,才挤出钱给我买票看戏。

记得那是周先生发起的一次义演(救济难民),周先生请出了被誉为南冯北梅(指梅兰芳先生)的冯子和先生参加义演。冯先生早已离开舞台多年。他视金钱名利如粪土,富贵不能淫,威

* 冯子和(1885—1942),字春航,幼习青衣,演技以清淡典雅胜。曾独办伶人学校,专供同行子弟读书。

武不能屈,身怀绝技,却因不愿受人轻视而过早地脱离舞台,用他自己的话说:"你有金钱势力,我有艺术、人格,你花多少钱,即便是用枪逼着我,我也不出卖艺术和人格。"他不仅为人刚正不阿,而且在京剧表演艺术上有独到之处,自创一派。他艺术高深,可谓是达到了炉火纯青的地步。周先生约请冯先生演三场戏,由周先生配演,两场《红菱艳》,一场《冯小青》。我妈当了衣服为我买了两场戏票。

第一场《红菱艳》,近六十岁的冯先生扮演十六岁的村姑香菱,周先生扮演落难的刘公子。他们两位配合默契,我这个不喜欢看男旦的人坐在台下看这两位五六十岁的老爷子演戏,竟承认他们就是一对少年男女。我无法形容他们艺术的感染力,只能说太好了。看这样的戏是最大的享受,我几乎看傻了。止戏后我到后台去找爹,走错门,跑进了主演化妆室。那些帮几位先生化妆的人看着我觉着眼生,便问我找谁,我说找我爹。这时周先生过来了,问道:"你爹是谁?"我说了爹的名字。高叔叔听到我们的对话走出来,对周先生说,"这是我们的小角儿……"一面让人去找我爹。这时我意外地看到冯先生就在面前,目光像被磁石吸住了一般,出神地对他看了半天,不知怎的,失态地伏在桌上抽泣起来。周先生说找不到爹也不用哭呀,冯先生也问我为什么哭,我说:"在前台看戏,您演得太好了,我想跟您学戏。"冯先生拍着我的头说:"学戏也用不着哭啊!"我哽咽着说出了两个字"没钱",随着放声大哭起来。周围在场的人好像被我的话牵动了心,神色异常,有的低下了头,有的眼中含泪。这时爹走

了进来,看到此景不知发生了什么事。冯先生说:"跟我学戏不用钱。"然后对我爹说:"演完这几场戏,你带着她到我家去,我收这个小徒弟了。"我几乎不敢相信这是真的,但冯先生脸上闪过那慈祥的笑容告诉我,这是真的。扑通,我赶忙跪下磕头。周先生看了看我,对冯先生说:"这个小丫头有意思,您收她为徒弟,我收她当干女儿吧。"我又给周先生磕了头。转眼间我成了幸运儿,这两位大师如此钟爱,我得到了这特殊的青睐,如从平地跃到万丈高峰。它是高不可攀的,而我却突然离它那么近,这奇迹般的幸福使我犹如置身梦中。

先生的引导

终于等到了这一天,爹带着我来到冯先生家。这是一间不算宽敞的客室,靠墙摆着几个书架,上面放满了书,在一个书桌上整齐地摆放着文房四宝和一些先生的剧照,除此之外,再也找不出什么像样的摆设了。

我先见过了师娘、师哥(冯玉睁,是王瑶卿老师的入室徒弟)后,冯先生听我唱了几句,我唱的是《汾河湾》的[原板];又让我念了几句白,我念的是《宇宙锋》的[引子]和"金殿"的大段道白。接着冯先生让我解释一下唱、念的词意。先生出的这个题可把我难住了。过去在学戏演戏过程中从没有人要求理解词意,有不少词是我讲不明白的,没办法,只好硬着头皮答。《宇宙锋》的[引子]中有这样一句:"杜鹃枝头泣,血泪暗悲啼。"我竟

把杜鹃释为枝头上的杜鹃花。冯先生对我说，作为演员首先要知道演的戏是什么内容，想要告诉观众什么，角色的每句台词是什么意思，如果不识字就无法理解剧情与词意。他还说，梅先生和许多"好角儿"都是有学问的。说着，先生拿出一张纸，那是一张为我拟定的学习日程表。让师哥给我读了一遍，上面是这样安排的：清晨喊嗓，练头遍功；吃过早点到他家由师哥给我练功；中饭后休息一会再到先生家学戏；晚饭后去先生家读书、学习写字。

冯先生非常注重基本功的练习，我每天在天井里练早功，跑圆场、打靶子、踩跷等。其中他教我的圆场功，使我受益极深。天井不大，先生教我跑"太极图"圆场功，即在天井中两头放上两个凳子，一个凳子上放一个盘子，里面放十个小钱；另一个凳子上放一个空盘子。跑圆场要围绕着两个凳子转，从盘子里取出小钱跑过去再放进另一个空盘里。往返要跑五十次，这样练了些天，先生出来看我练功，觉得比以前有长进，就让我在两膝盖间夹一只布鞋。要知道夹鞋练和不夹鞋差别很大。两膝盖在走圆场过程中稍一分开，鞋就掉了。先生规定，掉一次要重跑两圈。圆场步子既要小，又要提着气，脚落地时必须前脚掌、脚尖先着地，脚后跟随着落地，脚下不许发出响声，而且要求腰板要挺，如果腰上不撑着劲，跑起来必然晃晃悠悠，上身不能动，不能晃，而下身要活，疾走如风，跑出来得稳，得圆。

过去我常听外公讲，当演员圆场功很重要，无论文戏还是武戏都离不开圆场，比如文戏里表示急忙赶路，要用跑圆场；武戏

里表示彼此追逐,也要跑圆场。冯先生也常对我说,一个演员圆场跑得不好看,戏唱得再好也不能使台下观众满足。圆场谁都会跑,跑得好不好,美不美就在于稳不稳,利落不利落。

先生要求严,我练功也格外下工夫,常常跑得腰酸腿痛,热汗淙淙,这时我心里默念着先生的话:练功没有捷径,只能靠磨炼。想到这儿咬着牙也要坚持到底。在先生严格指导下,经过刻苦熬炼,我才打下了较扎实的基本功底。

冯先生教我的第一出戏是《花田错》。先生演的《花田错》和我以往所看到这个戏不同。冯先生给我讲了剧中春兰这个小丫头的身份、年龄、她在主人家的地位,以及她和剧中有关人物之间的关系。他对我说:"许多角色她们的年龄相同,甚至出身也相似,但她们生活的环境不同,每人的性格也不同。因此,我们要分别把她们演成独立的人,就是她自己,而不是别的什么人。她的一颦一笑都是与别人不同的。这只靠咱们掌握京剧的基本功是不够的,不仅要靠外形的表演,还要深入体会,必须记住要用心去演戏。"先生的一番话在我的脑子里像燃起了一个个火花,启发着我去琢磨、去探索。尤其是"要用心去演戏",更是令我铭记不忘。

提到体会角色,就联系到演员的文化修养。冯先生为我找了些书,其中有小课本、有唐诗,还有我儿时见到过的百家姓。他教我识字,鼓励我读书。从此以后我边学文化、边学戏,在学戏的过程中,再也不是不懂唱词含义,师傅怎么教,我怎么唱了,开始思索如何演好所扮演角色的性格和特点。这在我艺术生涯

中,是前进中的一个里程碑。

"偷戏"

我在拜冯先生时用的名字是"云燕尘",后来先生给我把"尘"字改为"铭"字,说起来,这里还有一段令人难忘的事情。

我们来到上海后经人介绍租了一个亭子间住,在我们所住之处楼下还住了些演员。房东家的姑娘也在学戏,总有老师来她家教戏。我渴望学戏,而且从未满足过,学多少也觉得没够。看到人家学戏,我简直羡慕极了。有一次,老师在三楼的大厅房给学生排戏,我从楼上下来,厅房门半开着,我被吸引住了,站在门边,屏住呼吸,瞪大了眼睛往里看,忽然感到小辫儿被谁揪了起来,接着就听到房东李大妈一连串恶狠狠的声音:"你这小偷,跑这儿找便宜来了!"没等我弄明白是怎么回事,已经被拉到了我家。李大妈大吵大闹地指责我妈说:"你怎么不管管这孩子?不学好,偷戏,不花钱学来的戏演了也成不了角儿。你们这孩子真没出息。她要是成了角儿,把我的眼睛挖出来造成泡……"我妈是爆性子,很要强,从没受人这样奚落,她嘴唇突突地发颤,什么话也讲不出。我爹问李大妈,我做了什么坏事,她又重复地说我是小偷,偷看人家学戏。爹忍气说了些道歉的话,李大妈的火气方消了些。临出门还冲着我扔下了几句话:"下回别干这不害臊的事,得学点好……"

她刚一出门,我妈抄起一根竹笛子使劲地打在我身上。我

没有躲,也没有哭,只是狠狠地把嘴唇咬出了血。笛子打裂了,妈妈丢掉笛子,一把把我搂在怀里,失声痛哭起来。姥姥也在一旁伤心地掉泪。爹呆呆地坐在一边叹气,我木然地立在那儿,一动不动,怅然若失地凝望着,我做错了什么,学戏也成了"小偷"?姥姥心疼地说:"壎啊,你哭吧,别憋坏了!"妈边哭边摇着我的双肩,叫我哭,我当时只在想一个问题,我要争这口气,要成好角儿!

冷静下来后,外公给我讲了"十大班规",但这里面并没有偷学戏这一条,"偷戏"触犯了哪条规矩?我想不通,并不单单觉得委屈,而是感到这世道太不公平。"偷戏"这两个字在我幼小的心灵上深深地划下了一道伤痕。

我拜了冯先生之后,对他讲起此事,先生说,这就是把"艺"和"钱"连在一起的结果。并说:"你能记住这件事,用它来鞭策自己上进,很好。"为此,先生把我云燕尘的"尘"字改为"铭"字,为的是让我把这些不公平的事铭刻在心,为穷艺人争气,成了名也不可忘本!

别师

1939年春节前,青岛光陆戏院的盛连奎先生到上海接名演员,约好了凌湘娟、小小活猴等几位。盛先生是我爹的师兄弟。有一天,他来到我家,对我爹说:"事情办砸了,凌湘娟定钱都拿了,临时又变卦不去了,这大过年的,让我上哪儿再去抓角儿

呀!"我们一家也替他愁。他忽然高兴地说:"让姑娘顶替凌湘娟去吧。"我爹赶忙接过去:"这可不是顶花艳云演《西游记》,您老远接的角儿,要是砸了,您可怎么向老板交代。再说,要去就得全家走,可现在卡尔登干得挺好,丢了这么好的班子有点舍不得。先让她多学点戏再出去唱吧。"连奎师伯再三恳请,无论如何要我们帮他过这一关,我爹只好答应云问问冯先生再作决定。

爹带着我来到冯先生家,先生听了之后,未置可否,说让他好好想想,过天再说。第二天我们又去了,先生说想了一夜,同意我出去锻炼锻炼,他权衡了轻重,既想让我多学几出戏,又觉得出去闯闯能得到实践,提高得快。百学不如一演。先生要把《贵妃醉酒》这出戏给我排完,把刚学完的《打花鼓》再加工。并给了我《妻党同恶报》、《冯小青》、《红菱艳》等先生代表作的剧本。在短短的十几天里,把每个戏的要领、表演方法、唱腔都详细给我讲了。

行期将近,我心中被一种说不出的难受困扰着,冯先生待我像亲女儿一样,和他学戏的一年多来是我艺术上的一个大转折点。他教戏教文化,更教我怎么做演员,怎样做人,他是我最大的恩人、恩师。但这一走,可不知何时再能见到他老人家。冯先生也同样舍不得我走,他和我父母商量,他膝下没有女儿,想认我作过房女儿,我爹妈欣然同意。

就在我们离沪的前一天,在先生家,没请任何客人,只我们两家人,仪式由先生亲自安排,既简单又隆重。堂屋里摆上香案,点燃了红烛。冯先生笑着说:"这比拜信芳(指周先生)隆重

得多了。"我行过了跪拜礼,先生拿出一份义父给女儿的见面礼。那是一幅镶在镜框中的字画,是义父写的四个字"孝、俭、端、和",落款是他老人家的号"春航",他对我说:"爸爸没什么送你的,给你写此几个字,既是父女间的见面礼,也是临别赠言。"把字递给我又解释道:"'孝'是孝顺老人,'俭'是勤俭、朴素,作演员凭演戏挣钱不容易,不要讲究吃穿,乱用钱,尤其是穿戴,不要追时髦,在舞台上扮演得越漂亮越好,私下生活当中越俭朴越好。'端'是端庄,切勿失于轻狂,女孩子不要吸烟、喝酒,戏班子里有些女演员和人打骂、开玩笑,万万使不得。'和'是和气,即使是成了角儿,也不可摆架子,要谦虚谨慎。"我悉心倾听着,默默地记下了老人家说出的每一个字。义父的话是向女儿托出了一颗慈父的心。我眼睛湿润了,强忍着马上要夺眶而出的泪水,但眼泪终于如断珠般滚下来。

几十年来义父的话一直指导着我的言行,我不吸烟、不喝酒,在穿衣服上以布衣为主,有不少人问我为什么总穿蓝布衣服,真的连买点好衣料的钱也没有吗?我总是回答说,我喜欢蓝布。是的,我特别喜欢布衣服。这在田汉先生给我的诗中也能看出。不过从得到这四个字的赠言之后,我穿布衣就更多了一层深刻的意义,就是铭记恩师的教诲。恩师赠的字,我一直把它当做座右铭。在到处流浪演出的日子里,无论住在什么地方,每到一个住处,第一件事就是把那幅字挂起来。遗憾的是,"十年浩劫",几次抄家,它未得幸免。至今我仍幻想着或许能找到,使它重新回到身边来。

从那个难忘的日子与恩师一别,便成了永诀,恩师于1942年逝世。当时我在外地演出,过了些时候才听到这个噩耗,再也无法见到我最怀念的恩师了。他老人家音容宛在,留给我的是精湛的技艺,是做人的哲理,是慈父的一片爱心。

(选自《中国戏剧》1992年第2—3期,标题为编者自拟)

辑三 世 相

程长庚穆府被锁*

刘 强 杨宏英

延四爷在京时,人们戏称他是长庚的"戏提调",实则是保护神。四爷走了,有那看长庚不顺眼的就想找他的茬儿。有人就给穆彰阿府里的戏提调出主意,说散邀掌子不能忘了程长庚,他是个大角儿。戏提调为难道:"程长庚新定了班规单个不外串,这个时候请他,他能来吗?偏偏穆大人有钱,就欢喜散邀掌子请名角儿唱戏,一个班子都来他恐怕不愿意呢。"

那人就挑拨道:"这整个北京城程长庚都能打回票,唯独穆大人他不能,穆大人是他的恩人哪,是穆大人提拔他当了老生状元的啊,他不能忘恩负义,什么班规不班规,班规不也是他程长庚自个儿定的吗?梨园同行可没有这个规矩!"

这戏提调一想对啊,程长庚你就不能忘恩负义,别说中堂大人给银子,就是不给银子你也得报恩,人家春台班的余三胜、四

*程长庚(1811—1880),名椿,字玉珊,长期为"四大徽班"之一的三庆班老生台柱和班主,当时与余三胜、张二奎并称"老生三杰"。在戏曲界威望甚高,有"大老板"之称。

喜的张二奎、和春的王洪贵，还有正红的旦角胡喜禄，人称苏丑杨三的杨鸣玉，就连蓄须辍演、年过五旬的贴旦方松林这回不都应了单子么？这些人哪个不是响当当的角儿，就你程长庚故事多？想到这里戏提调就理直气壮，管你班规不班规，一径来到三庆班，要程长庚接下邀角儿的单子。长庚笑笑，说："大人，实在对不住，请您回禀穆中堂，说伶人实在不能应约。我自己定的班规自己怎么又来破坏，这样我这个班主就失信于人了，请代伶人告个罪吧。"说完，双手一揖，躬身行礼，算是请罪了。

戏提调乘兴而来，被他这般不冷不热地拒绝，一股火"腾"地冒上来：哼，你是个什么东西，一个臭戏子，也敢拿架子。就是朝中的王公大臣们轻易都不敢冲穆大人讲个"不"字。当下他堵着"四箴堂"的门将长庚数落一通，长庚只低着头任他尽情尽兴地讲个够，讲累了，戏提调才打道回府。

这戏提调一走，戏班的爷儿们才敢骂出来，七嘴八舌的，长庚挥挥手叫大家不要乱说话。

平心而论，从个人感情上，长庚确实感到自己做过头了。穆大人不管他做人如何，官声怎样，但对他程长庚有知遇之恩，对梨园的艺人也还另眼看待，凭这条回了他，长庚有些不忍，所以就尽那戏提调发泄。不过眼下班规才立，自己不能破这个例。心底里他也是不想去穆府唱戏的。穆彰阿主张"抚夷"，反对禁鸦片，凭着一个中国人的直觉，程长庚也不想多与他打交道，只是因为情面，时不时地客串一下。这回借着班规，彻底与他断了联系，这样也省得今后再有来往。

可惜程长庚想得太简单了，殊不知，当官的青睐你，是礼贤下士，是给你脸，你要是不识抬举，胆敢蹬鼻子上脸，只能是自讨没趣了。

当下戏提调回到穆府，如此这般地有的没的说了一通，把个穆彰阿气得暴跳如雷："好啊！咱这才领教了，'婊子无情，戏子无义'，这才叫我瞧见了。想当初，他一个毛小子无名无姓，是我把他抬举成个人的。如今可好，他不认我了，他跟我弄什么鸟班规来吓唬我！来人，去给我把那臭戏子抓来，我倒要让他瞧瞧，是他的班规厉害，还是我穆府的皮鞭厉害！"

戏提调领着家丁们二次来到"四箴堂"，只见长庚正在写毛笔字，戏提调嘿嘿冷笑道："大老板，穆中堂有请了！"

长庚放下毛笔正要答话，穆府的家丁们一拥而上，抖出锁链，不由分说锁上他拖着就走。

三庆班的爷儿们一见锁了班主，都围将上来，吵吵嚷嚷地不让他们走。只听赵管事喊道："青天白日，犯了什么罪，就来随便拿人？不就是不到你府上唱戏么，人家还有班规呢。"

"呸，你那规矩没我那儿的规矩大！"戏提调喝道，"今儿穆府上不仅有王公大臣，还有都察院的全体都老爷在座，以你一个小小戏子的身份胆敢蔑视司坊长官，这不是罪是什么？带走！好看的还在后头呢？"说完，家丁们拖拖拽拽地将程长庚押去了穆府。

穆府上今日又是高朋满座，沿着街摆着几十顶大轿子。戏提调没说错，都察院的老爷们果然都在座。他们不像那路生专

挑刺儿,也确实一直高看长庚一筹,时不时地还给他行个方便,今儿见长庚这么不给脸都很生气,就一齐上来说他,叫他识趣点,赶快接了戏单子。到了这里长庚不再讲班规的话了,只推说嗓子痛,没法唱,请大人们原谅。

都老爷们见他仍不允,只得摇摇头,气鼓鼓地回到了自己的席上。

这时后台来手戴了缨帽、抱了牙笏前来请示穆大人是否点戏开台,宾客早已到齐了。

人都到齐了,穆大人早已知道,但就是因为程长庚一直未允登台,不好让人点戏才拖到现在。此刻再拖下去就难堪了,想了想,他咽不下这口气,他要找补回来。只见他站起来唱个无礼喏大声道:"列位大人,今儿鄙府有喜,谢谢各位前来捧场。为了让大家高兴,俺邀了堂会,各个班的名角儿都还听唤,唯有这个三庆班的程长庚,就他单出幺蛾子。本来嘛,一个堂会,多一个伶人少一个伶人上台也无所谓,况且有了余三胜也不一定要听程长庚的戏。倘若非要听他的不可,反给他长了身份。只是要由着他要咋样就咋样,却又大便宜了他,不行,得教训教训这小子,否则今后哪儿还有王法?"说着,喝令家丁将程长庚拖下去痛打一百皮鞭。

家丁们一声应着,抱着长庚就走。

就有那怜惜人才的都老爷上前求情:"算了,穆中堂,大喜的日子,万一这小子不经打,死了,岂不于中堂府上喜事有碍?您想开一些,开个恩,何必与一个戏子动真。"

穆彰阿一听也是，何必呢，万一有个好歹，说出去总不好听。但他终归怒气难平，遂心生一计，道："好吧，不打了，我穆彰阿就是喜欢抬举戏子。当年他是在我的堂会上唱红了的，今儿，我还得让他在我的堂会上'扬扬名'——来呀，与我将这贱人锁在台前柱子上，他不能唱就不要让他唱，叫他看着别人怎么唱，戏唱完了，再放他回去！"

当下长庚被锁在台右的柱子上，戏开始唱起来。角儿们就在他的身边唱戏、做戏，衣袍扇起的风不时地从长庚面上掠过，长庚望着这些昔日同台的伙伴们依然是那么神气、风光，而自己却成了被人嘲弄、侮辱、示众的罪人。台下不时地爆发出一阵一阵的喝彩，赏赐的物件、银钱噼里啪啦砸上台来，大多数偏都砸在长庚的身上、脚下。长庚抬眼看看台下，往日里那些狂热、急切的目光，此刻都换成了嘲弄、鄙夷的利剑向他刺来，长庚心里一阵酸痛，沉重地低下了头。他想：这下我是彻底地了账了，今生今世只怕都翻不过身来！瞧这场面，瞧这架势，今后谁还把我放在眼里？我还怎么在人前走动？我怎么会走到这步田地的？难道我做的一切都错了吗？哦！说了归齐，我不该再返回京城，这里不是我这样的人待的地方！他的眼前浮现出程家井内"四箴堂"的恬静、安逸的生活，悔恨、羞辱的泪水"刷"地流了下来。

"好哇！"一声叫好惊醒了他，长庚忙收住泪，自责道：我怎么能当着他们的面流泪？不为我自己，就是为了三庆班我也得挺起腰杆子呀？！

在这一刻里，他想到了生的艰难，也想到了死的超脱，可是

最最叫他放心不下的是大轴子戏。也许今人不能理解,程长庚受此大辱还想着皮黄,这不是有意拔高人物形象吗?事情恰恰就是这样,这正是他与普通人情感的区别。按照长庚的性格和过去的秉性,他本会远避他乡。可是这之后他并没有走,当他一旦有了自己的信念和追求的目标,身上肩负着重担时,他会抛弃一切顾虑,勇敢地面对人生!

穆彰阿今儿个觉得窝囊透了,程长庚这小子怎么像吃了秤砣,就是跟老子犯拧?他一怒之下将程长庚锁在柱子上示众,目的是让这小子难堪一下,他要是稍有示弱的表现,我就当场把他解下来,拍拍他的肩膀,拉着他喝杯酒,这就算结了。可是这小子愣是油盐不进,把他锁在那儿,他就像一根桩一样站在那里。明儿这帮人还会出去乱侃,说往常那个穆大人喜爱的戏子愣是不买老穆的账。这是往我脸上抹黑呀!

更加让穆彰阿生气的是:今儿个请来的角儿们也犯别扭,唱戏你就唱得了,该怎么做还怎么做。可他们偏不这样做,唱着唱着,唱到程长庚面前他把脸扭过去了;那大刀片儿舞着舞着,舞到程长庚面前它转了方向。这叫什么事儿?一个台变成半个台了!那半个台给程长庚空下了!你说可气不可气?不成,我不能丢这个份儿,我得把他程长庚的脸彻底撕下来,这些角儿们还给他留着面子,我偏要把他的威风一撸干净!想到这里,穆彰阿就朝跟班的吩咐几句,跟班的答应着去了后台。

当台上敲起细碎俏皮的锣鼓点子时,是刘赶三的《探亲家》登场了。人和驴还没上来,底下就有了彩声,穆彰阿得意地微笑

起来。

刘赶三的这出戏名噪京师,冠绝一时。原来他为了演好这出戏,真下了一番苦工夫,他特地买了一头驴,取名"墨玉",又名"黑卫",昵称"二小儿",长得粉鼻白目,全身漆黑而四蹄皆白,俗谓"乌云盖雪"。刘赶三在这头驴的颈子上系一面大鼓,并佐以大锣于驴耳旁敲击。天长日久,驴习以为常,不畏锣鼓之声,而后他又牵驴在台上溜场子,使其习惯戏台而不惊惧。这之后刘赶三一鸣惊人,他每演《探亲家》,扮那位乡下亲家母,总要骑着真驴上场,那驴俯首帖耳,立于台柱旁,虽锣鼓喧闹而不惊惧。因此每演此戏,能叫满堂彩。刘赶三借着毛驴,又唱又说,插科打诨,引得台下看客捧腹大笑。据说有一回,一个唱旦角儿的票友,耗了钱与戏班班主说好票《探亲家》,班主答应了,这票友实在高兴,还邀来一帮子朋友前来捧场。但他偏偏忘了跟同台唱戏的刘赶三打个招呼,请他关照关照,这顿时叫赶三儿心生不快,当下就存了上台要撅他一下子的念头。到得台上,刘赶三骑着真驴上场,台下一见,先给了一个碰头好,赶三儿待彩声停下来,就指着毛驴道:"你这孽畜虽不是唱戏的儿子,上台可真不含糊!"一句话,把台下引得哄堂大笑,谁都知道他在取笑那花钱买脸的票友,可又含而不露,指桑骂槐,于是又是一片彩声。刘赶三从此又以刻薄出名。

刚才穆府的家人到后台交代他,上台后,要拿程长庚做文章,羞辱他,事后穆大人重重有赏。赶三儿一听眼睛发亮,自从那日被"大老板"当着众伶的面不冷不热地撅出来,他心里一直

窝着火儿,总想有机会报复他一下方解心头之恨。嘿!没想到好事从天降,叫我缺薄人还给赏钱,一举两得,何乐而不为?

刘赶三踩着锣鼓点子骑着驴留悠悠地走上台来,他围着程长庚的柱子转了一圈停住,这才不紧不慢地冲着台下说:"嗳?这柱子原来是我拴驴的,如今怎么拴了人了?"

台下"轰"地一声大笑起来。

长庚本来低着头儿闭目养神在想自己的事情,驴蹄子"咯噔"、"咯噔"的声音早已惊动了他,及至驴蹄子在他面前停下,刘赶三一句羞辱他的话才出口,他猛然抬起头来,用犀利的目光扫了刘赶三一眼,一双剑眉急剧地抖动起来,刘赶三就像被电击了一般,身子一颤,急忙催动毛驴抬步离开。

听着台下的彩声阵阵,刘赶三浑身轻飘飘的,骑着毛驴又绕台一周,他用得意的目光打量他的同行们,指望得到他们的赞赏,可是,却见角儿们都用冷漠、愤怒的目光盯着他。他的身子一颤,犹如又被电击了一下,再也神气不起来了!刘赶三是怎样的人?他是个头上敲一记,脚底板都响的人,他忽然明悟到刚才的做法犯了大忌,惹了众怒了。本来嘛,当官的糟践唱戏的,兔死狐悲,唱戏的怎么还帮着人家糟践自己人呢?该死!赶三儿暗自骂了自己几下,用手狠狠地揪着大腿上的肉。毛驴仍在台上打转,他的头脑急剧地转动,他要想点子挽回影响,不能让梨园的爷儿们朝自己吐口水。

台下已经等不得了,嗷嗷叫地催着他再讲几句有趣的出来。

赶三儿冷笑一声,拍着毛驴走到台口,指着毛驴的耳朵说:

"你这畜生狗屁不通,懂得一点戏法,也是唱戏的把你调教出来的,如今你怎么倒过来尥唱戏的一蹶子呢?"说完,拍着驴脖子又转起了圈。

台下人面面相觑,再也笑不出来了。因为再笨的人也能听出来,这是绕着弯儿骂穆大人呢,谁还敢吭一声?只见穆彰阿涨红了脸,一迭声地叫道:"来呀,给我把这满嘴喷粪的家伙拖下来狠打!打!"

一伙人冲上台去,将刘赶三拖翻在地,没头没脸地打将起来……

戏,是唱不下去了,穆彰阿草草收场。他们给长庚开了锁,长庚揉揉酸麻的手,朝躺在地下人事不知的赶三儿投去一瞥复杂的目光,避开所有向他投来的含着问候、同情的眼神,与台上众伶人一个招呼也不打,一径出了穆府扬长而去。

(选自刘强、杨宏英著《程长庚传》,河北教育出版社1996年,原标题为《穆府被锁》)

"辫帅"张勋智激孙菊仙*

范国平 陆 地 张光辉

"辫帅"张勋,在中国近代史上大名鼎鼎。他一手策划了共和时代的"复辟"丑剧,却也是一个性情中人,曾有过"冲冠一怒为红颜"的豪举;鲜为人知的,他还是一个铁杆戏迷。

他虽是粗人,但精通音律和戏曲,特好皮黄,一有空闲,便自拉自唱,自娱自乐。因自诩是张飞的后代,特好《三国演义》的戏文,还经常粉墨登场,唱几出《三让徐州》、《长坂坡》、《空城计》。当年谭鑫培先生在北京唱戏,他经常骑马到京城听戏,听完了披星戴月赶回保定。谭鑫培艺名"小叫天",张勋自命为"小叫天第二",可见"追星"之狂热。

复辟失败后,张勋下野,跑到天津当起了寓公。开始潜心研究京剧,从唱腔到行当无一不精。广交梨园朋友,京剧名角名票与他时常往来。张勋办堂会戏份很高,而且名伶们觉得能被懂

*孙菊仙(1841—1931),名濂,号宝臣,演老生。三十岁后,他由业余爱好戏曲而加入京剧班社演出,师事程长庚,与汪桂芬、谭鑫培齐名,曾为清"内廷供奉"。

戏的"张大帅"邀请,本身就是一种荣耀,因此非常乐意捧场,唱得非常卖力,比在戏园子里唱得出彩多了。因此,当时京津地区流传着这样一句话:"宁听张家墙外戏,不去戏园看生上戏。"

民国十一年(1922)农历十月二十五,是张勋六十九岁生日。杨小楼、梅兰芳、余叔岩、龚云甫、孟小茹、钱金福、王惠芳、朱桂芳、王凤卿和八十多岁的京剧界老前辈孙菊仙,这些在中国京昆界赫赫有名的大腕明星齐集张家花园,唱三天堂会,可谓梨园行的一场空前盛会。张勋是戏剧内行,这些角儿不敢糊弄,各自拿出看家本领,争奇斗妍,希望能落个满堂彩。

孙菊仙绰号"老乡亲",早年与谭鑫培、汪桂芬并称"三杰",是在清宫里为老佛爷唱戏的"内廷供奉"。后来加入名气极大的四喜班,与梅兰芳的祖父梅巧玲同台唱戏,是头牌老生。不过他唱戏有个特点,来了感觉,唱得石破天惊,气势雄伟;情绪没了,吊儿郎当,不卖力气。张勋知道他的毛病,有意不安排他的戏。

头天第一出是朱桂芳的《蟠桃会》,来了个碰头彩;第二出是孟小茹的绝活《打棍出箱》;下面是程继仙的《连升殿》,钱金福的昆曲《出山》,台下观众叫好如潮。

孙菊仙戴了副老式的墨晶眼镜,袍子外罩了一件坎肩,抓耳挠腮,急得乱转。张勋是专门捧王惠芳的。王惠芳的《穆柯寨》出场之前,只见张勋从椅子上"噌"一下跳上台,差点跌倒,幸亏被两个人及时扶住。他去了后台,亲自给王惠芳双份"戏份",又鼓励一番,这才从台上跳下来,回到第一排正中间的座位上。

孙菊仙实在忍不住了,走到张勋的面前说:"大帅,您的好日

子,我要唱一出。"

张勋说:"您是有名的'孙一抔儿',在台上光'泡汤'。现在大家都听刘鸿声、余叔岩的,你的玩意儿过时了。"

孙菊仙提高了嗓子:"大帅,您就让我唱一出,看看老孙还行不行。"

张勋光笑不搭腔。这时,鼓响起,过门一拉,王惠芳出场了。孙菊仙无法,只得又回到自己的座位上。

第一天的大轴非常精彩,是《回荆州》。梅兰芳饰孙尚香,杨小楼饰赵云,龚云甫饰吴国太,王凤卿饰刘备。跑车一场,三人编辫子,走得既有节奏又步伐整齐。杨小楼斜身姿势最为精彩,博得满堂喝彩。

第二天,刘鸿声的《斩黄袍》、《探阴山》更是精彩纷呈。刘鸿声前一出唱老生,后一出唱花脸。饰演包公,唱得高亢嘹亮,喷口有力。当时堂会最高的戏份是两百块,《斩黄袍》拿了两百块。到了《探阴山》,张勋一出手就是四百块,给了花脸行当一个扬眉吐气的机会。

在场的老生都坐不住了,孙菊仙又去缠张勋,要求上台,又被拒绝。孙菊仙真急眼了,嚷道:"大帅,您真以为廉颇老了吗?明天是最后一天,您一定让我露露脸,看老孙比他们如何?"

张勋自有打算,是有意晾着"老乡亲"。他慢慢问道:"你打算唱哪出啊?"

"《鱼肠剑》。"

"这样吧,明天晚上10点,你唱《鱼肠剑》。下面还有杨小楼

的《落马湖》。大轴是梅兰芳、余叔岩的《梅龙镇》。"

孙菊仙就这么盼啊、等啊、熬啊,等到了第三天晚上,他早早勾好脸,扮上伍子胥,就像一匹准备出征的战马,只等到冲锋号吹响,就奋不顾身冲上去。终于,孙菊仙扮的伍子胥出场了,高方巾,宝蓝褶子,右手持鞭,神采焕发地来了个亮相。然后左手大幅度斗袖,表现出伍子胥的英雄气概,与以往那个在台上一向"泡汤"的"老乡亲"果然有天壤之别,会场掌声雷动。下面的散板,孙菊仙使出浑身解数,铿锵有力,吐字凝练,苍凉感喟,用丹田气唱,气口险中见长,忽放忽收,细处如游丝,最后一放,则如长江大河,一泻千里。他被热烈的掌声和喝彩声所包围,气氛达到了高潮。

孙菊仙一下台,来不及卸妆,就跑来见张勋:"大帅,您凭良心说,老孙的戏如何?"

张勋说:"老孙今天学程长庚,真卖力气了。"

名伶与戏迷都不约而同伸出了大拇指:"今天真正看了一场叫座的好戏,以后恐怕再没机会听到了。"

张勋得意地说:"这是梨园行的一次群英会,但今天才算是看了一出真正的好戏,你们要谢谢我。我用的激将法,憋了老孙两天,他才肯这样卖力。可以称得上黄钟大吕吧?梅兰芳、余叔岩你们还有机会。这才是'此曲只应天上有,人间能得几回闻'。"

孙菊仙一拱手,说:"多谢大帅夸奖,明年,您七十大寿一定还来捧场。"

张勋说:"到时谁也不请,一定请你'老乡亲'。"他一挥手,副官端来一个大黑漆托盘过来了,上面用红绸盖着戏份。孙菊仙揭开一看,满当当、白花花的银元。周围发出一阵阵惊奇之声。

张勋笑着说:"这是我给你的戏份——一共是六百块,怎么样啊?"

孙菊仙的眼泪当场就流了出来,声音颤抖地说:"懂戏者,张大帅也!知音者,张大帅也!"

第二年从正月初一起,孙菊仙就掰着指头,盼着农历十月二十五的到来。岂料农历八月初二,张勋撒手人寰。孙菊仙听说,哭倒在地,说:"黄钟大吕,恐自绝响。"

(选自《文史春秋》2004年第9期)

杨月楼"诱拐"案风波

郦千明

杨月楼"诱拐"案风波发生于清同治年间,是一桩轰动上海乃至全国的著名事件。当事人杨月楼是被誉为"同光十三绝"之一的京剧名角,早年师从"老生三杰"之一的张二奎,习文武老生。他学艺刻苦,演技突飞猛进,以饰演《泗州城》中的孙悟空一角而备受观众喜爱,人称"杨猴子"。在北京成名后,他应邀到上海发展,期望在十里洋场实现自己的淘金梦想。可是世事难料,正当他演艺事业如日中天时,却突招横祸,历尽劫难,还险些丢了性命,令人欷歔。

妙龄女相思成疾

清同治十一年(1872),二十九岁的杨月楼应上海金桂戏院老板之邀,辞别恩师张二奎,由北京匆匆南下。那时上海开埠已有三十年,租界经济畸形发展,到处都是舞榭歌台,灯红酒绿,娱乐业成为最兴旺的行业之一。上至达官贵人、富商巨绅,下至贩

夫走卒、平头百姓，无不涉足其中。杨月楼初来乍到，凭借出色的表演技巧，在金桂戏院一炮打响，迅速风靡申城，报纸评论说："观剧者每以不得见月楼奏技为恨。"

说来凑巧，杨月楼演戏的金桂戏院地处租界繁华地段的福州路，而这条街上有一所广东香山籍韦姓富商的私宅。韦氏出身官宦之家，曾在上海一家洋行担任买办，后来辞职经商，经常往来于广东、香港、澳门之间。留在家里的妻子和独生女儿，由女儿乳母王氏等服侍照料。杨月楼到上海的次年农历正月，在金桂戏院主演《梵王宫》。韦氏母女慕名前来观剧，大为倾倒，连看三天，不忍离开。韦女阿宝年方十七，长相漂亮，知书达理，从小爱看《红楼梦》、《西厢记》，爱听才子佳人的故事。她原本对京戏兴趣不浓，可没有想到，杨月楼一出场，却立刻被吸引住了。杨月楼剑眉朗目，威武潇洒，唱、念、做、表浑然一体，出神入化，看得韦阿宝如痴如醉，顿生爱慕之情。回到家里，韦姑娘满脑子全是杨月楼的身影，禁不住相思之苦，便大胆执笔给杨月楼修书一封，详细描述思慕之意，并寄上生辰八字，欲与杨订下终身。杨月楼接到书信后，大吃一惊，根本不敢相信真有其事。

谁知韦阿宝望眼欲穿，久等不见心上人的回音，急火攻心，竟生起病来，躺在床上奄奄一息。韦母闻讯，虽然对女儿看上一个戏子并不满意，但爱女心切，急忙派人把杨月楼招来。听说韦姑娘因自己而生病，杨月楼大为感动，歉疚地对韦母说："这是我害了小姐，想不到她会如此痴情。"韦母问："事情既然这样了，你有什么打算。"杨月楼为难地说："月楼是个唱戏的，人所贱视，小

姐是富室千金，地位相差太远，门不当户不对，还请您原谅！至于小姐的好意，我杨月楼永生不忘！"一听此言，韦母急了，大声说："我女儿快不行了，你难道见死不救吗？现在救人要紧，还管什么门户高低。她父亲虽然不在家，我当娘的也可做主，不过男女婚嫁毕竟是大事，你得央媒人来说亲，其余都由我来操办。"韦母的一片诚心，让杨月楼感动得差一点掉下眼泪来。而立之年的他，何尝不想早点成家呢，何况对方是一名妙龄小姐，品貌俱佳，这是他做梦都没有想到的。于是，答应尽快提媒说亲。韦母见杨已点头同意，觉得女儿有救了，自是欢天喜地。

洞房当日夫妻入牢房

得知杨月楼答应亲事，韦阿宝精神大变，不久相思病不治而愈。当时正值杨月楼母亲来沪，征得母亲同意后，杨月楼请戏班中的长辈为媒，到韦府行聘礼定亲，双方约定于当年中秋节迎娶完婚。不料好事多磨，眼看婚期已近，却半路杀出个程咬金，把一对好夫妻活活拆散。

原来，韦阿宝有个叔叔叫韦天亮，此人好吃懒做，平时与韦家不太来往。这次听说侄女要嫁人，却没有通知他，心中已有几分不悦，便上门探听虚实。韦母怕他从中作梗，假说男方是天津商人。过了一段时间，韦天亮打听得知，嫂嫂没有说真话，侄女要嫁的人正是红遍上海滩的京剧名角杨月楼。旧时提倡"别名分、重礼教"，法律规定良贱不婚。广东一带风俗，良家女子欲嫁

娼优隶卒，被视作为辱没乡亲之举，合族反对，并要开除出族。韦天亮气冲冲地闯到韦家，大声责问："侄女要成婚也不告诉我一声，嫂嫂是何居心？"韦母见来者不善，亲自倒一杯茶水递过去，说："叔叔，我家与你家平时来往极少，这事不告诉你自有道理，谈不上有什么居心。""恐怕此话不是出自真心。阿宝是不是要嫁那个杨月楼？自古良贱不通婚，你把阿宝许给一个戏子，不仅是把女儿往火坑里推，更辱没了我们韦家的门风。"韦天亮冷冷地说。"这是我家的事，用不着你来操心！"韦母针锋相对。一阵争吵后，双方不欢而散。

这年农历十月底，杨月楼与韦阿宝迎来了大喜的日子。韦母怕韦氏族人阻拦，事先派人告诉杨月楼，要他抢婚！这抢婚原是两广一带的风俗，上海的一些两广人结婚时也偶尔用这种仪式。那天，杨月楼果然听从韦母的安排，骑马来到韦宅，将韦阿宝从轿中抱出，搀扶上马，然后两人同乘一匹马直奔家里。

韦天亮见侄女与杨月楼婚事已毕，心里无比懊恼，便联络族人，以广东香山籍绅商的名义，向会审公廨告发，称杨月楼诱拐良家女子、卷盗财物，按律应予严惩。公堂见是亲叔叔报案，不敢怠慢，立即派巡捕赶到杨家新房，拘捕杨月楼、韦阿宝夫妇，并随即带到公堂审问。巡捕还在房内搜获韦阿宝嫁妆七箱，内有衣服首饰及现银四千两。公廨经开庭会审，认为此案属民事案件，不涉及华洋纠纷，遂将杨氏夫妇转押至上海县衙处理。

糊涂官棒打鸳鸯

上海县令叶廷眷是个封建卫道士,对优伶素有偏见。而当时的江苏巡抚丁日昌也是个旧官僚,一直以整饬风化为己任,曾两次奏请朝廷,严禁所谓"淫词小说"。叶廷眷接手杨月楼案后,一看原告是香山同乡韦天亮等人,便完全听信一面之词,认为杨"素行不端,人所共恶",喝令差役把他吊起来,重打脚胫一百五十板。韦阿宝见丈夫受刑,心如刀绞,想想打伤了脚胫,今后再也不能演戏,不禁悲愤难抑,指着县令大骂:"你这昏官,糊涂透顶!我们明明是明媒正娶,你却不分青红皂白,硬说是通奸诱拐。这些衣服是我娘给我的陪嫁,你却说是卷逃财物!你听信他人诬告,颠倒黑白。我和你这昏官拼了!"叶廷眷一听勃然大怒,把惊堂木拍得山响,喝道:"无耻贱婢,私通戏子,还敢咆哮公堂,真是目无王法!捕房已搜得黑色药末一盒,定是春药。而稳婆检验,你已非处女。杨月楼诱拐事实,铁证如山。"韦阿宝不为所动,依然高声反驳:"我们是自愿成婚,合情合法。我愿嫁鸡随鸡,生是杨月楼的人,死是杨月楼的鬼,绝无二心。"县令气得高喊:"来人,给我结结实实打这贱妇二百嘴巴,看她还敢不顾羞耻,胡说八道。"差役应声上前,将韦阿宝拖到公案前跪下,左右开弓,足足打了二百嘴巴才住手。可怜花季少女被打得眼冒金星,双颊红肿,晕倒在地。接着,叶廷眷下令将韦阿宝乳母王氏带上堂。叶开口大骂:"你这王婆,一看便是个善拉皮条的贱妇。

老实招供,得了他们多少财物,帮助他们通奸?"王氏哪见过这般阵势,早已吓得不敢作声。县令指示鞭背二百,以儆效尤!行刑完毕,这才下令把财物存入府库,杨月楼关入牢房,韦阿宝送交官媒。

第二天再审,杨月楼坚决否认县衙对自己犯诱拐卷逃罪的指控,可是叶县令不听,自早至晚严刑拷问。经不住长时间反复折磨,杨月楼最终屈打成招,承认诱拐韦阿宝为妻。差役录下供状,让杨月楼签字画押,订成卷宗,报送抚宪核办。

女儿女婿被抓后,韦母心急如焚,自带相关证物到县衙投案。她对叶县令说:"丈夫本打算带我们母女回广东香山老家生活,但我喜欢住在上海,不肯回去,才决定将女儿许配给杨月楼。丈夫在家时,曾同意由我为女儿择婿配婚。"叶廷眷不信,说韦父为有职人员(曾因商捐官),断不会不明白良贱不得为婚的道理。于是,批准杨月楼可寻人作保,财物由韦母领回,余人收押,案件待韦父到堂再审理。韦母回家后,因担心女儿的命运,忧愤成病,不久便含恨离开人世。

杨月楼毕竟是全国驰名的优伶,这件婚姻案迅速传遍浦江两岸。当地报纸竞相登载文章,对叶县令严刑逼供颇多指责,又对韦氏族人仗势欺人、以势废典的做法强烈不满。社会舆论普遍认为,杨、韦结合,经双方长辈准许,断难认定为诱拐。

又过了一个月,韦父回到上海,县衙重审此案。韦父称对女儿婚配杨月楼一事确实不知情,自己是个体面的商人,绝不愿意女儿嫁给一个戏子。叶县令见韦父如此表态,大喜过望,命他写

成材料，证明韦阿宝属无主婚许配杨月楼，当堂发还财物，叫韦父把女儿领回。可是，韦父拒绝领回女儿，说阿宝与戏子结合，丢尽了自己的脸面，不想再认她为女儿，听凭官府发落。叶县令当堂判决：将阿宝掌责发善堂，由官媒择配；乳母王氏撮合男女通奸，掌嘴二百，荷枷游街示众；杨月楼再予杖责关入牢房，依律拟定诱拐罪充军发配，继续详审，等候发落。

杨案再审遇女侠

杨月楼遭不白之冤，身陷囹圄，又不知妻子下落，处境悲苦。这时有一个叫沈月春的说书艺人，非常同情他的遭遇，不仅到监狱探望慰问，还时常拿钱接济他。杨月楼对这位萍水相逢、侠肝义胆的女艺人无比感激，精神上获得极大的安慰。他牵挂阿宝，多次向沈月春打听消息，沈月春恐他伤心，总是含糊作答。有一次被问急了，才塞给他一份《申报》。杨月楼急忙打开，看到一条消息说，"杨月楼案女主角韦阿宝发善堂择配，已志前报。近有年逾古稀之孙姓诣堂谋娶，闻已有成仪。名花堕溷，已属可怜，白发红妆，尤嫌非偶。因特揭发隐秘，冀孙姓激发天良，幡然悔悟，庶几薄命红颜，不致再沉孽海"。杨月楼看罢，不禁掩面大恸。沈月春再三劝慰，他仍流泪不止，悲泣地说："她完全是迫于官媒压力，身不由己。可怜阿宝遭此大难，全是我的过错啊！"

与此同时，当地报纸由杨案引发了一场有关风化的争论。有人认定，杨月楼案因演淫戏而发，所以须禁止"淫戏"，进而反

对妇女进戏馆看戏。官府接连在《申报》刊载《邑尊据禀严禁妇女入馆看戏告示》、《道宪查禁淫戏》两则消息,这两条禁令发布后,受到有识之士的严厉批评,认为因噎废食固然可笑,更可笑的是上海县还居然把妇女分出良贱,而不许"良家"妇女入馆看戏,可见官府多么愚昧无能。

杨案在上海县判决后,照例发到松江府复审。杨月楼在府衙当堂翻供,知府把案件发到同属松江府管辖的娄县重审。杨月楼似乎看到了一线希望,岂料刚出苦海又入火坑。在娄县大堂上,杨月楼刚说一句"我这案子是冤枉的",县令便把惊堂木一拍:"你好大胆,难道还想翻案吗?"喝令杖责二百,直打得杨月楼皮开肉绽。县令根本不看案卷,就签批维持原判,照例解送省里。到南京后,杨月楼再次翻供,而江苏省臬台也不及细问,把案件退回松江重审。杨月楼每到一处,都希望能柳暗花明,现实却是回回落空,从县里到省里数次翻供,所得到的还是诱拐罪名和四千里军遣。官官相护,暗无天日,让他彻底失望,再也不想做无谓的尝试了。这起罕见的冤案令当地媒体大为不满,一改原来隐讳委婉的手法,而是直陈事实。有人在《申报》刊文转引英国伦敦某报消息,说上海民间风传,有权势者请求县令,愿出二万银两,务必将杨月楼置之死地。又有人质询案件审理程序是否合法,审讯犯人时屡用酷刑,让人怀疑供词的真实性。上海乃华洋共居、五方杂处的大商埠,伶人与平民结婚时有所见。何况从杨月楼来说,是韦家母女主动提出成婚请求的,且已经过媒妁、婚证等手续,似无可指责。即使良贱不婚,也不至于定"诱

拐"之罪。尽管法理越辩越清,却对官府无可奈何。

慈禧做寿赦月楼

斗转星移,转眼到了光绪元年(1875)三月,刑部批文下来,准照依诱拐律,判决杨月楼充军黑龙江,即日发遣。刑部科罪,已成铁案,杨月楼万念俱灰。可是天无绝人之路,这年同治去世,光绪登基,垂帘听政的慈禧太后准备庆祝自己的四十寿辰,为收买人心,传旨大赦天下。杨月楼案属诱拐,罪情轻微,也在大赦之列。当松江府派人备文到省,将杨月楼递解原籍安徽交保管束时,省里接到刑部的复文,便立即将杨提出监狱,当堂释放。

杨月楼回到上海时,戏院同业都来探望,大家纷纷为他设宴接风。他和沈月春劫后重逢,悲欣交集。沈姑娘大胆倾诉爱慕之意,表示愿和他共结百年之好。杨月楼非常感激姑娘的关心和帮助,慨然应允。双方由戏院和书场老板为媒,于光绪二年(1876)九月举行婚礼。婚后,杨月楼因胫骨受伤,不能再演武戏,遂携妻返京拜京剧前辈程长庚改习老生。

杨月楼是一位难得的戏剧人才,可惜年轻时卷入那场冤案,身心备受折磨,演艺事业也受到巨大影响。他与沈月春结合后,夫妻感情甚笃。光绪十六年(1890),他不幸去世,终年才四十七岁。

(选自《检察风云》2011年第16期)

郝寿臣早年在烟台*

甄光俊

清末时候,烟台虽然地界不大,却是梆子、皮黄名角荟萃的大码头。这里票房林立,好戏的人很多,对艺人在舞台上的表现要求严苛。一些戏园子里,在看戏的座位前面备有茶桌,观众把随身所带、用来照路的提灯放在上面,演出进行中,若对哪位艺人或唱或做不满意,就在自己的提灯上罩一块黑纱,称之为"挂黑灯"。对于演员来说,被人挂了黑灯,比得了倒彩更没面子。因此,外地艺人到烟台作艺总是格外小心,以免被人"挂黑灯"。

1908年,二十二岁的郝寿臣从营口到烟台搭班作艺,嗓子倒过仓的他虽然声音不十分洪亮,却也能唱乙字调,就因为他初到烟台,没有遵循惯例去拜望当地票房的头面人物,结果,首次登台扮演《草桥关》的马武,被观众挂了黑灯。观众席站起一位老者,指责给郝寿臣"挂黑灯"的人说:"他没唱错,挂什么黑灯?"又有人附和说:"货卖一张皮,净卖一张脸。你们看这位年轻人,花

* 郝寿臣(1886—1961),先演铜锤花脸,后改架子花脸,有"活孟德"之称。

脸勾得多地道,将来准是好角。"刚才"挂黑灯"的人把灯罩上的黑纱摘了下去,郝寿臣在烟台由此站住了脚。

郝寿臣出道未久,在烟台的根基毕竟尚浅,因此而受抑于同班花脸演员苏廷奎。苏的月包银两百元有余,郝仅六十元。一日,班主安排女武生卢月霞次日出演《连环套》里的黄天霸。按戏班规矩,水牌子写出,艺人们依据自己在戏班里的位置,知道自己该扮演哪个角色,窦尔敦自然是苏廷奎的活儿,大头目无疑是由郝寿臣扮演。提前一天戏报已在四处张贴出去。偏巧,苏廷奎于此前不久瞒着班主,答应在同一天到济南参加一位权贵的堂会,而且收了人家的定金,若是不去,往后没法再去济南作艺。苏廷奎左右犯了难,转念一想,在烟台虽然演期未满,却是满期才发全包银,即便蹲了活儿,也不用退包银。权衡利弊后,他星夜私逃,去了济南。等到班主发现,为时已晚。戏报已经贴了出去,找个与苏廷奎名气相当者替演又不那么容易。班主因此很着急,不得已,他找来了郝寿臣,要求他替苏廷奎出演窦尔敦。班主许愿说,如果替演成功,从这天起给郝寿臣加倍开包银,郝寿臣一口答应下来。

那天开戏前,有人悄悄告诉郝寿臣:"戏报上写的是苏廷奎,你演好了,是苏廷奎露脸,演砸了可是你兜着。"受到挑拨的郝寿臣在化妆时独出心裁,所勾之脸,左半边是窦尔敦谱式,右半边是大头目谱式,人们见了,先是诧异,继而哄笑起来。班主闻声而至,见状后大吃一惊。他责问郝寿臣为什么如此开搅?郝寿臣一本正经地说:"演大头目是我的本分,演窦尔敦那是替代旁

人。如果演得不像,我将代人受过,人家也会因我背累。不如左右各画一半脸谱,让看戏的人知道我原本演大头目,演窦尔敦不过是临时顶替。演砸了,看戏的也不至于取笑讥讽。"班主心里明白,郝寿臣之所以如此恶作剧,是因为班主没有借此机会替他扬名,所以故意发难。班主找来人,把"苏廷奎请假,特烦郝寿臣代演窦尔敦"写在大红纸上,高张于戏园门首。郝寿臣当即洗净脸面,重新勾上窦尔敦的谱式。登台表演执公执令,一招一式无不中规中矩,不时博得观众彩声。戏班里同人说,郝寿臣的演技不亚于苏廷奎。

翌日,郝寿臣去向班主索要前一天许下的加倍包银。班主把脸一沉说:"要是昨天你不要挟,我一定给你加倍包银。可是你故意捣乱,包银我一分不加。愿意干,还是每月六十元,不愿干,那就请便。"班主说话不算话,郝寿臣极为不满,便说了几句过头的话。班主冷笑一声说:"你要是不服,我毁瞎你的眼,让你永无唱戏之日。"郝寿臣知道干戏园子的人不好惹,只能忍气吞声,又恨又怕地辞班而去,此后多年不到烟台演戏。

(选自《中国京剧》2006 年第 12 期)

金少山梅兰芳"霸王别姬"*

卢子明　徐世光

这一年的秋天,上海大舞台约来了北京的梅兰芳,同来的演员阵容相当整齐,其中有老生王凤卿、武生茹兰、小生姜妙香、二旦姚玉芙、花脸刘连荣以及总导演李春林等。

三天打炮戏演过之后,上海大舞台财东黄金荣和上海商会会长张啸林宴请梅兰芳一行。

席间,黄金荣向北京客人问及《霸王别姬》一剧和在北京的演出情况。

原来,这出戏最初的剧名叫《楚汉争》,早在1918年3月,杨小楼和尚小云就已排演过。剧本是戏曲作家清逸居士(爱新觉罗·溥绪)根据《西汉演义》第七十九回至八十四回里的情节编写的。剧情讲述的是:战国末年,群雄纷起,逐鹿中原,最后形成了楚、汉相争的局面。后来,刘邦和项羽约好以鸿沟为界,各自

* 金少山(1890—1948),名义,满族,演架子花脸兼铜锤,形成自己的艺术风格,人称"金派",能戏甚多。

罢兵。汉元帅韩信却暗地里设计布阵,并派谋士李左车前往西楚诈降,诱使项羽出兵决战。刚强成性的项羽不顾众议以及他钟爱的妃子虞姬的劝阻,决意率军向沛郡进发。汉军假意败退,项羽追赶到九里山,陷入韩信布下的"十面埋伏阵"。楚军被困垓下,项羽又听到营中四面楚歌,自知大势已去。虞姬为解项羽忧闷,强颜欢笑,饮酒舞剑后自刎。项羽也在突围中,因寡不敌众,被汉军追到乌江岸边,含恨自刎身亡的一段故事。全剧共有四本,两个晚上才能演完。1921年,杨小楼与梅兰芳在"崇林社"同班,剧作家齐如山、吴震修对这出戏做了加工整理,改名《霸王别姬》,由杨、梅二位合作排演,对原来的情节筛选凝练,场次也进行了压缩集中,杨小楼还把过多的武打场面加以删减。1922年的农历正月正式演出,引起了北京不小的轰动。后来又经过不断地实践修改,使这出戏渐臻完美。

黄金荣听了以后,对这出戏非常感兴趣,忙问梅兰芳:"梅先生这次在上海能否演出此剧?"

梅兰芳回答道:"我本想请杨先生一起来上海,只是杨先生前不久身患伤寒病,现在北京医治,这次恐怕就不能演这出戏了。"

黄、张二人相对一视,过了一会儿,张啸林说:"我们上海滩上有一位演员很不错的,不知梅先生能否与他合作?"

梅兰芳问道:"张会长,您提的是哪一位演员?"

张啸林接着说:"我提的就是金少山。"

梅兰芳这次临来之前,王瑶卿曾特地向他推荐过金少山。

听了张啸林的这句话,他连忙站起身说道:"太好啦,我非常欢迎,但不知金先生会不会接受?"

张啸林高兴地说:"请梅先生放心,这件事包在我的身上,三天之后,您听我的佳音。"

黄金荣拍拍张啸林的肩膀,说道:"告诉金老板,只要《霸王别姬》能够演出,他提出什么要求和条件,都可以接受,我们要不惜一切代价!"

第二天一早,张啸林、李春林以及上海大舞台的后台总管王洪山一起来到少山的家。张、王二人见到少山首先问候,李春林也向前说道:"三哥,多年没见,您好哇!"

"八弟,你我天津一别,已有十多年了,今天相见,万分荣幸!"

"梅大爷、姜六爷、徐兰沅兄全让我给您带好儿哪!"李春林接着说。

"替我谢谢他们。"少山显得非常高兴。

接着,张啸林把话转到正题:"金老板,这次来,一是看望您,也代表黄金荣财东向您问候。二是约请您与梅先生合作一出《霸王别姬》,不知您能否接受?"

少山没有马上作答。其实,《霸王别姬》一剧在北京唱红,他早有耳闻,他对这出戏非常关心和喜爱,因为项羽这一角色,原为花脸应工,他在少年时期就曾学演过《十面》、《取荥阳》、《鸿门宴》等剧目,这出戏又是亦文亦武,很能展示自己的艺术特点,所以,他经常琢磨这出戏的剧情,对剧中人物的塑造和表演都有

自己的理解和设计。他沉思片刻后,很婉转地对张啸林说:"张会长,我早已听说,这出戏梅、杨二位先生演出非常成功,只是我还没有看过,又没见到剧本,我怎么能接这出戏呢!请您向黄老板说明一下,容我看过剧本再定,您看如何?"

坐在一旁的李春林马上把剧本拿出来交给少山,说道:"三哥,剧本给您预备好了!"

少山说:"这太好啦,给我两天时间,我把剧本看过之后,咱们再进一步商量。"

张啸林起身说道:"金老板痛快,就这样,我们敬候您的佳音。"

少山连夜看过剧本,对全剧有了更深一步的认识。两天过后,少山给王洪山打电话,请张、李二位一起来家里商谈。

张啸林等三人再次来到金家,落座后,少山开门见山,直截了当地说:"霸王这个角色我可以承担,不过,我有三个条件提出来请张会长考虑。"

张啸林忙说:"没有问题,请金老板讲好了。"

少山一边请各位喝茶,一边说:"第一,我的酬金每场六百元,演一场算一场。第二,我穿戴的行头需要添制,有:鹅黄蟒、鹅黄软靠和黑色平金大靠各一件,'八面威'的夫子盔,上插一枝黑色双眼大花翎,后面再配鹅黄后兜,还有黑色大纛旗一面,霸王使用的金杆大枪。另外,'九里山大战'一场,马童需要配制一套马夫衣裤,请王总管通知蒋顺兴苏绣戏庄抓紧赶绣、制作。第三,我所带的琴师、司鼓、月琴、大锣和三名服装人员,一共七人,

他们每场的酬金也请张会长负责支付。"

少山接着说:"下一步的工作,我考虑先请春林弟和王总管通知后台武行头,安排八个汉将、四个火牌说武打,之后再约梅大爷说文场子,最后请二位研究订日期通排两天。"

张啸林听完拍手称好,说道:"金老板所提的条件,我代表黄老板表示完全接受。后面的具体安排,请您和李导演、王总管一起商量,我现在马上回去和黄老板说一下。另外,还需要和梅先生打个招呼,先把《霸王别姬》的预告牌挂出去,等排完戏,再在报纸上正式登广告宣传出去!"

隔天,少山单独约请李春林来家做客,除了叙谈往事、兄弟友情之外,少山还请李春林介绍了杨小楼扮演项羽的一些具体情况,然后,他又谈了自己的构想,他说:"我是唱花脸的,霸王是我的本工,杨小楼先生是武生客串,所以,有的地方有不同的处理方法。比如,项羽头场上时,杨先生武扮,他穿杏黄色大靠,外面斜罩杏黄蟒。我是文扮,只穿鹅黄蟒。第一场汉八将起霸后,韩信打上,派完陈平、李左车后,起[泣颜回]曲牌下。接第二场'金殿',项羽上场时,我是用[大发点]曲牌音乐、打南堂鼓,而后唱[点绛唇]:'战英勇,盖世无敌,灭嬴秦,废楚地,征战华夷。'不同于杨先生的[朝天子]音乐上项羽,然后接唱[粉蝶儿]'盖世无敌,怎当俺,盖世无敌,灭嬴秦,废楚地,征战华夷'的演法。另外,'九里山'进山后的大开打,我安排了打八将、破火牌,这样能够突出表现项羽的勇猛无敌……"

李春林听得是连声叫好,并说:"我回去就把您的构想告诉

梅大爷,我想他一定会赞成的!"

李春林走后不大的工夫,便打来电话说:"三哥,我跟梅大爷说了,他听了非常高兴,让我转告您,就按您的路子演,并预祝与您首次合作愉快、圆满。"

以后的几天,说戏排戏相当顺利。广告登出以后,前一轮十天的戏票一售而空。黄金荣、张啸林特地在上海老正兴请梅、金二位吃饭,预祝他们演出成功。

正式公演的当晚,上海各界人士竞相前来观看梅、金合演《霸王别姬》的首场演出。剧场外,还有不少没有戏票的朋友,争着购买高价票。

开锣以后,场内热情的观众不时为演员的精彩表演报以热烈的掌声和喝彩声,到"九里山大战"时,气氛推向了高潮。少山扮演的项羽身穿黑靠、手握大枪,轮番大战汉营中的樊哙、英布以及六员汉将,接着又战手持火牌(即盾牌)的汉兵,项羽左攻右杀,越战越勇,只见少山将大枪抛向上空,接"后背枪"、蹉步、勒马,大吼"哇呀呀",挥舞大枪,杀退汉兵。面对再次如潮而来的汉将,项羽更是不顾一切,奋力厮杀。当众汉将压住项羽手中的大枪、对阵较量时,项羽怒气冲天,少山这时又用了一个三起三落的"哇呀呀",然后用力枪挑众汉将,狠打樊哙"肘棒子",并亲自指挥楚军紧紧追赶。最后,少山舞了一套"大枪下场"的动作,矫健而又迅猛,充分表现了项羽英勇无敌、纵横驰骋的气概与英姿。

项羽率军杀进九里山,步入韩信布下的"十面埋伏阵"。项

羽独自观察阵形,四处瞭望,少山借鉴《铁笼山》一剧中"望兵"的表演,在[九锤半]锣鼓音乐声中,推髯、趋步、横枪亮相。当项羽走到台口时,众汉将从两侧包抄而上,拉开架势,齐声喊道:"项羽归降!"这时,项羽与众人起唱昆曲曲牌[寄生草],唱词是:"将霸王困在那垓心处,九里山一字儿摆下阵图。今有那张司徒吹起伤心曲,众儿郎流泪思乡故,吹散了八千子弟归何处。将军有何面目向东吴,这的是乌江不是无船渡。"少山在这段曲牌中,边唱边打,载歌载舞,武打动作,炽热火爆;一招一式,节奏准确,完美地刻画出霸王项羽猛勇刚强的人物性格。梅兰芳在上场门的幕后看得出神,称赞道:"真是盖世无敌的活霸王啊!"

少山下场后,向正在台口把场的李春林说:"让梅大爷'马后'点,慢上慢唱,我得吸两口!"梅兰芳听说以后,一口答应,让李春林转告徐兰沅和乐队,虞姬上场改为[慢长锤],唱[慢板],好让金少山缓一缓。

最后一场"别姬",是描写项羽与虞姬诀别时的一场戏,人物感情丰富、细腻。少山在这场戏中,特别注重对项羽内心的刻画以及与虞姬的情感交流。

项羽"回营"上场时,少山穿黑软靠,心中忧闷,面带惆怅,到台口后,唱三句[西皮散板]:"枪挑了汉营中数员上将,虽英勇怎提防十面埋藏。传将令休出兵各归营帐……"项羽进帐见到自己的爱妃虞姬,流露出愧疚之意,再接唱一句:"此一番连累你多受惊慌。"

二人对唱[原板]之后,虞姬看到项羽身体累乏,便让他在帐

中休息。在这非常时刻,项羽自然倍加警惕,他嘱咐虞姬:"好,待孤歇息片时,妃子你要惊醒了!"说完之后下场。当虞姬在帐外听到汉营之中传来楚国歌声时,不知何故?进帐叫醒项羽。项羽再次上场,少山换穿鹅黄软靠,头戴鹅黄夫子盔后兜,佩带的宝剑也换成鹅黄色的剑穗,与虞姬穿的鹅黄斗篷、鹅黄袄相衬映,显得格外靓丽、威武,增添了舞台的艺术美感。

项羽看到八千子弟兵俱已散尽,听到他乘骑多年的乌骓马也在帐外声嘶,自知大势已去,心情万分沉痛,他边歌边舞:"力拔山兮气盖世,时不利兮骓不逝;骓不逝兮可奈何,虞兮虞兮奈若何!"项羽的慷慨悲歌,使虞姬不禁潸然泪下,为了宽慰项羽,她要亲自舞剑一回。项羽无奈地说:"妃子,有劳你了!"当虞姬下场去脱斗篷时,项羽离开座位,望着妃子的背影,再看看自己,心潮澎湃,思绪万千。是自己不纳忠言、不听妃子的劝告,一意孤行,致使今日兵败九里山,不但愧对跟随自己多年、备受艰辛的虞姬,更无脸面再见江东父老,悔恨之情,难以言表,项羽口中只迸发出一个"嘿"字,伴随着一记大锣声,虞姬同时抱剑上场亮相。虞姬舞剑之后,神情懊丧的项羽只是发出"嘿嘿嘿……"的苦笑。

最后,虞姬闻讯汉兵将至,为使项羽免除挂念,杀出重围,她乘机拔出项羽的宝剑自刎而死。项羽转身、推髯、蹉步急向前,这时,少山从心底里喊出"哎呀——",声似霹雳,震惊四座。接着,乐队吹奏尾声,大幕徐徐落下,台下观众爆发出长时间的热烈掌声。黄金荣、张啸林等人连忙来到后台,向梅、金二位首次

合作的精彩表演表示祝贺!

第二天,上海各大报纸载文盛赞梅、金二位精湛的表演艺术,并称金少山为"中国京剧花脸大王——金霸王"。

首轮十场演完之后,应观众的要求,又续演了五场,依然是场场爆满。香港戏院的尹经理亲到上海,连看了两场演出,对梅、金合演的《霸王别姬》赞赏不已,当即找到上海大舞台经理和梅剧团总管李春林,邀请《霸》剧的全班人马赴港演出,后经梅、金等人商议确定后,双方签订好合同,准备前往香港。

(选自卢子明、徐世光著《十全大净金少山》,中国广播电视出版社2004年,原标题为《新一版〈霸王别姬〉》)

天蟾舞台炸弹事件

梅兰芳

1920年那次我到上海演《天女散花》很能叫座,到了1922年的初夏,许少卿又约我和杨小楼先生同到上海在天蟾舞台演出。我出的戏码很多,老戏、古装戏、昆曲都有,而《天女散花》还是一再翻头重演的主要剧目。许少卿抓住上海观众的心理,大发其财。上海滩投靠外国人的流氓头子看红了眼,在一次演《天女散花》的时候放了炸弹,虽然是一场虚惊,但从此上海戏馆事业的经营就完全落到了有特殊背景的人的手里,成为独占性质。正和茅盾先生的名著《子夜》里面描写的上海纱厂以大吞小、以强凌弱的时代背景相似。

农历五月十五我大轴演《天女散花》,倒数第二是杨小楼的《连环套》,倒数第三是王凤卿的《取成都》,倒数第四是小翠花(于连泉)的《马上缘》。这天的戏码很硬,都是最受观众欢迎的戏,又碰到是礼拜六,像天蟾舞台那么大的场子,楼上楼下客满,还加了许多凳子。

我的《天女散花》演到第二场,把"悟妙道好一似春梦乍

醒……"四句[二黄慢板]唱完,念罢了诗,刚刚念了一句"吾乃天女是也",只听得楼上"轰隆"一声巨响,全场立刻起了一阵骚动,楼下的观众不知道楼上发生了什么事情,也都跟着惊慌起来。我抬头一看,三层楼上烟雾腾腾,楼上楼下秩序大乱。就在这一刹那间,就在我身旁的八个仙女,已经逃进后台,场面上的人也一个个地溜了,台上就剩下我一个人。

我正在盘算怎么办,许少卿从后台走上台口,举着两只手说:"请大家坐下,不要惊慌,是隔壁永安公司的一个锅炉炸了,请各位照常安心听戏吧!不相干的。"在这一阵大乱的时候,观众就有不少丢东西的,这时候有些观众站起来预备要走,有些人已经挤到门口,现在听许少卿这么一说,互相口传,果然又都陆续退了回来,坐到原处。我趁许少卿说话的时候,就走进了后台。一会儿工夫许少卿回到后台对管事的说:"赶快开戏。"招呼着场面的人各归原位。

在这里还有一个插曲。这出戏前面的[西皮]、[二黄]由茹莱卿拉胡琴,后面散花时的两支昆曲由陈嘉梁吹笛子,他俩曾经因为在艺术上有些不同的意见,发生了误会,因此几个月以来,彼此一直不交谈。陈嘉梁是我的长亲,教我昆曲,还给我吹笛子;茹莱卿是给我拉胡琴兼着教我练武功打把子。他们两位不能融洽,使我非常不安,我一直就想给他们调解,总没有适当机会。这一天三层楼上发生了响声之后,场面的人都乱纷纷地走进了后台,陈先生下去的时候,绊了一下,茹先生立刻扶了他一把说:"小心摔着,甭忙。"陈先生说:"我心里吓得实在慌了,咱们

一块走。"从此他们就破除了成见,言归于好。从这件事可以看出我们戏曲界的前辈尽管平日在艺术上各有主张,并且互不服输,但一旦遇到患难的时候,不是乘人之危,袖手旁观,而能消除意气,发挥团结互助的精神,这种传统美德,非常难能可贵,是值得后辈学习的。

经过这样一乱,耽误了不少时候,大家商量,就由姜六哥扮的伽蓝过场。本来是应当天女念完道白,伽蓝上来宣布佛旨,可是没等他登场,就发生了这件事,如果现在要我补这场,再从慢板唱起,算了算时间也不许可,所以只好就由伽蓝过场。我趁这个时候紧着改装,预备《云路》再上。

这件事虽然由于许少卿善于应付,压了下去,没有开闸,可是在继续工作的时候,前后台的人都怀着一种沉重的心情,没有平常那么自然轻松了。等这场戏唱完,我正在卸妆,许少卿走到扮戏房间里,向我道乏压惊,一见面头一句就说:"梅老板,我真佩服你,胆子大,真镇静,台上的人都跑光了,你一个人纹丝不动坐在当中,这一下帮了我的大忙了。因为观众看见你还在台上,想必没有什么大事情。所以我上去三言两语,用了一点噱头,大家就相信了。"我问他:"究竟怎么回事,我在台上,的确看见三层楼上在冒烟。"许少卿沉吟了一下,说道:"有两个小瘪三捣乱,香烟罐里摆上硫黄,不过是吓吓人的,做不出什么大事来的。"说到这里,朝我使了一个眼神,接着他小声对我说:"回头咱们到家再细谈。"我听他话里有话,不便往下细问,草草洗完了脸,就走出后台,看见汽车两旁多了两个印度巡捕,手里拿着手枪。我坐到

车里就问许少卿派来的保镖老周:"怎么今天多了两个印度巡捕?"他说:"是许老板临时请来的。"

那一次,我们仍旧住在许少卿家里望平街平安里。回来之后,因为这一天散戏比往常晚,肚子觉得有点饿了,就准备吃点心。凤二哥听见我回来了,就从楼上走下来问我:"听说园子里出了事情,是咋回事啊?"我们正在谈论这桩事,心里纳闷,许少卿也回来了。我正在吃点心,就邀他同吃。他坐在下首,我同凤二哥对面坐着,我们就问他:"今天三层楼这出戏究竟是怎么回事?是跟您为难,还是和我们捣蛋呢?"

许少卿说:"这完全是冲我来的,和你们不相干。总而言之,就是这次生意太好了,外面有人看着眼红,才会发生这种事情。我们这碗饭真不好吃呀!"

我们听他说的话里有因,就追问他:"那么您事先听到什么没有?"他说:"有的。十天以前,我接到一封敲竹杠的信,大意说:'您这次邀到京角,这样好的生意,是发了财啦,请帮帮忙。'我为了应付上海滩这种流氓,省得有麻烦,就送了他们一笔钱。大概是没有满足他们的欲望,后来又接到一封信,语气比头一封更严重了一点,要求的数目也太大,哪里应付得起?只有置之不理了,所以才发生今天这件事。看起来,我们开戏馆的这碗饭是越来越难吃了,没有特殊势力的背景的人物来保镖,简直是干不下去了。"

我就问许少卿:"您是做生意的,在光天化日之下,他们竟敢这样无法无天,您为什么不报告巡捕房,惩办这些扰乱秩序的东

西呢?"许少卿朝我们苦笑着说:"梅老板,你哪里知道上海滩的租界里是暗无天日的。英租界、法租界各有各的治外法权。这班亡命之徒,就利用这种特殊情况,哄吓诈骗,绑架勒索,无所不为。什么奸盗邪淫的事,都出在这里。有的在英租界闯了祸,就往法租界一逃,英租界的巡捕房要是越境捕人,是要经过法捕房的许可才会同意捉的,何况这班人都有背景,有人主使,包庇他们呢!往往闯的祸太大了,在近在咫尺的租界上实在不能隐蔽的时候,就往内地一走避风头,等过了三月五月、一年半载再回来,那时时过境迁也就算拉倒了。如同在内地犯了法的人躲进租界里是一样的道理。再说到租界里的巡捕房,根本就是一个黑暗的衙门,在外国人的势力范围之内,这班坏蛋,就仗着外国人的牌头狼狈为奸,才敢这样横行不法。我到那里去告状,非但不会发生效力,骨子里结的冤仇更深,你想我的身家性命都在上海,天长日久,随时随地,可以被他们暗算。所以想来想去,只有忍气吞声,掉了牙往肚里咽,不得不抱着息事宁人的宗旨,图个火烧眉毛且顾眼下。"

我听他讲到这里,非常纳闷,像许少卿在上海滩也算有头有脸兜得转的人物,想不到强中更有强中手,他竟这样畏首畏尾,一点都不敢抵抗,真是令人可气。当时我就用话激他说:"许老板,您这样怕事,我们还有十二天戏没有唱完,看来我们的安全是一无保障的了!"他听了这话,立刻掉转话锋说:"梅老板,您不要着急。从明天起我前后台派人特别警戒,小心防范就是了。谅他们也不会再来捣乱了,您放心吧。"我看他愁容满面,也不便

再讲什么,就朝他笑着说:"但愿如此。"

许少卿走出房门,凤卿向我摆摆头说:"这个地方可了不得,只要挨着一个外国人,就能够张牙舞爪,明枪暗箭地胡来一气。我们在此地人地生疏,两眼漆黑,究竟他们'鸡争鹅斗'、'鹬蚌相争',葫芦里卖的什么药,实在闹不清。趁早唱完了回家。戏词儿里有副对子:'一脚踢开生死路,翻身跳出是非门。'用在这里倒恰当得很。"凤二哥这几句话,真可以代表我们全体从北边来的一般人的心理。

第二天是星期日,日夜有戏,夜场还是《散花》。我到后台看见门禁森严,许多带着手枪的包打听、巡捕站在那里警卫着,面生一点的人,走进后台都要被盘问一番。第三天,5月17日的夜场,我和杨先生合演《别姬》。我正在楼上化妆,听见下面轰的一声响,跟着一片人声嘈杂,好像是出了事。我心想,不要又是那话儿吧。一会儿,我的跟包的慌慌张张走上楼来说:"后门外面有人扔了一个炸弹,这一次是用'文旦'(柚子)壳里面装着硫黄,放起来一阵烟,比前回更厉害。有一个唱小花脸的田玉成,在脚上伤了一点,抹点药,照常可以上台。咱们可得特别留神哪!"他一边给我刮片子,一边对我说,"下面杨老板扮戏的屋子离后门很近,放炸弹的时候,他手里正拿着笔在勾霸王的脸,'轰'的一声响,把他从椅子上震了起来,手里的笔也出手了。现在楼下的人,一个个心惊肉跳,面带惊恐,好像大祸临头的样子。"我对他说:"这是因为在园子里有了戒备,他们进不来了,所以只好到门外来放,这种吓唬人的玩意儿,你们不用害怕。"

给我化妆的韩师傅笑着说:"这地方真是强盗世界,究竟谁跟谁过不去,谁的势力大也闹不清,咱们夹在里面,要是吃了亏,还真是没地方说理去。"我说:"为来为去都为的是'钱'。你们瞧吧,结果是大鱼吃小鱼,小鱼吃虾米。这个地方就是不讲理的地方。咱们可也别害怕,这儿是讲究软的欺侮硬的怕,拣好吃的吃。好在没有几天咱们就要走了,大家好歹当点心就得了。"

那一晚的《别姬》,我同杨先生唱得还是很饱满,没有让观众看出演员有受过惊吓的神气。

唱完《别姬》,杨先生对我说:"这个地方太坏,简直是流氓、混混的天下。我这一次是够了,下次再也不来了。"我说:"杨大叔,您在戏里扮的是英雄好汉,怎么气馁起来了。不要'长他人志气,灭自己的威风'呀。您别忙,我看这班东西,总有一天要倒下去的,等着瞧吧!"

这件事差不多三十多年了,追忆起来,历历如在目前。可惜杨大叔已经故去多年,要是现在还活着,他再到上海去看看今天新时代的光明、繁荣、安全、幸福的生活情况,他不知道要多么高兴呢!

许少卿那一次钱虽然赚得不少,气也受足了,罪也受够了,同时赌运不佳,在几次大场面的赌局里面,把戏馆里赢来的钱,输了个一干二净,还闹了一笔数目不小的亏空,天蟾舞台账房里坐满债主,他只有请一位朋友代他搪账。从此许少卿就结束了他的开戏院邀京角的生活,最后在上海穷困潦倒而死。

自从许少卿退出剧场以后,邀京角的特权就到了另一批有

特殊势力人的手里。从此戏馆里就风平浪静,听不见《散花》时那种巨响,也闻不见火药味儿了。从这里也可以看出那时表面上花团锦簇、轻歌曼舞的十里洋场,好像一片文明气象,骨子里却是藏垢纳污、险恶阴森的魑魅世界。这个冒险家的乐园,投机倒把的市场,一直到1949年全国解放,人民当家做主后,才结束了它的黑暗腐朽的生命。

(选自梅绍武、梅卫东编《梅兰芳自述》,中华书局2005年6月。题目为编者自拟)

言菊朋"举刀自刎"*

张 屯

1936年5月10日,无锡中南大戏院门口,偌大的广告栏上写着:"各界请商挽留,真正最后一天,今夜特烦言艺员双出好戏:前——《御碑亭》;后——《楚庄王》"。

待到息鼓停锣,谢幕送客,已是夤夜时分。一代红伶、人称"谭派硕果须生泰斗"的言菊朋先生,唱罢"双出"下得台来,无疑已十分疲惫。但当他想到,今夜已是最后一场演出了,他自然唱得格外卖力,台下观众的叫"好"也特别响亮;如今,总算"功德圆满"了,一种惬意感也随之涌上心头,不免流露出几分快慰的神色来。

明日一早,全团人马就要离锡返回北平,真是归心似箭哪。卸妆甫毕,大家都回到了下榻处,各理自身行装,此时的言菊朋,四方张罗,八面应酬,一时忙得不可开交。

* 言菊朋(1890—1942),原名锡,蒙族。早年学"谭派"戏,后在"谭派"基础上,吸收其他行当和京韵大鼓的唱念方法,自创新腔,世称"言派"。

常言道:天有不测风云,人有旦夕祸福。正值此时,有位跟包的匆匆闯进来,直奔言先生面前,突然向他报告了一个噩耗!他结结巴巴,宛如"街亭失守"的神情,惶恐地说:

"言……言老板,大事不好了……"

"何事这般惊慌!"言菊朋肃然面对那跟包的。

这跟包的便一一向言老板诉说起来。他这一番话,犹如一枚地雷,蓦地在后台的每一个角落开花了,众皆哗然!言菊朋闻此噩耗,更是愤懑万分,顿时急火攻心!那时,在他的眼前,正好有一柄菜刀:他一伸手即抢起了它,然后长叹一声,便狠狠地向自己咽喉砍去——正是千钧一发呀……

我们暂且搁下这个"慢镜头",先来交代几句有关言氏的"下海"与处世为人等问题。

名票"下海"

昔日的老艺人,一般都为坐科出身,文化素养较低。言是知识分子出身的名票"下海",令人瞩目。

言菊朋,原名锡,蒙族,北京人。其祖父世袭清朝武官。菊朋幼年入陆军贵胄学堂读书,续任蒙藏院录事,具有较高的文学造诣。他自幼酷爱京剧,后来成了个十足的"谭迷"。凡谭鑫培献演,必前往观看,并终于成为京城名票,尔后怂恿其"下海"者甚众,其中包括梅兰芳与红豆馆主等人。

关于言的"下海"时间,据说是在1923年。在这期间,他经

友人推荐,曾随同梅兰芳赴沪演出,一唱而红,此后即成为专业演员。

"菊部"一作"鞠部",是旧时戏班或戏曲界的泛称。言锡"盖寓与菊为朋之意也",故改名为"菊朋"。

言自"下海"并走红之后,不久便自己挑班,他利用了文学基础扎实的有利条件,又结合自身天赋,对京剧老生的唱念方面,进行了刻苦的钻研,终于有了许多艺术上的独创。在30年代,有某报曾论述,"言虽为票友下海,但其艺之精,不稍弱于内行。如《定军山》、《珠帘寨》、《碰碑》、《卖马》、《捉放》等剧,均得谭派精髓;虽名伶余叔岩,亦自愧弗如。言为书香子弟,于字上之尖团、音韵之阴阳平,极富深刻之研究"。这在很大程度上,即借助于他的高度文学造诣。他不仅精通音律,还兼长书画,是一位不可多得的梨园"秀才"。

当菊朋"下海"之后,这文化的"优势"便明显地表现出来了。唱戏要文化,而且很重要,这在言菊朋的身上就更具体地体现出来了。言"下海"后的积极贡献,首先当表现在这一方面。

无锡惊变

别看这言菊朋胸中皆是"墨",且身怀高艺,但对如何处世的"关系学",简直是胸无点"学"。那时,凡捧梅兰芳者,便有一批人被称之为"梅党";捧白牡丹者,则称之为"白党"者。这言菊朋既无什么"言党",也压根儿就不懂什么人情世故。当他自己

"组阁"后,故屡遭挫折,命途多舛,晚景凄凉、困坷。由此可见,他的"叹人生如花草春夏茂盛,待等那秋风起日渐凋零"(《让徐州》)等最富有言派特色的唱腔,之所以能这般耐人寻味,令人鼻酸,不宜看做仅仅是"演唱技巧",同时也应被看做是他的"自我"情感的"流露"并与剧情的融合。

这次菊朋莅锡献演,大体可用这样的一句话来概括:在演出上完全成功,在管理上一败涂地。

尽管是五天的短期演出,但报端还是及时地出现了许多以揄扬为主的评述。一如:"沉寂之无锡剧坛,因菊朋出演中南,而顿绚丽……菊朋上场,彩声四起。念引子,字正腔圆,确甚名贵。唱[西皮原板],无不掌声如雷。念字不论尖团,绝鲜倒字,此为言氏大过人处……"

但由于不善"管理",几乎酿成杀身之祸。具体情节是这样的:

是年,言菊朋应南京新华公司南京大戏院之聘,由北平南下献演。事前言明:往返川资及一切食宿之费,均由新华公司负担。

在南京演期既满,本当北返。但新华公司的某管事(姓名不详),心怀叵测,遂怂恿菊朋再赴苏州、无锡两地演出,情似勉强。菊朋则表示个人情愿"义务",但其余配角、场面与跟包等,言明"按例支付"。在苏州演出十天,而菊朋的随从,仅获四天的"戏份",其余四天,皆作为"帮忙",实际上是由新华公司的某管事独吞了。菊朋人善,也不与计较,但随从人员均已憋了一肚皮气

在内。

自苏州至无锡,与中南大戏院订约五天。双方言明:新华公司得五成半,负担全团返回北平的川资;无锡中南戏院得四成半,负担全团的食宿及由苏抵锡的川资。

5月10日,为最后一场。乘言菊朋与胡菊琴(著名坤旦)、蓝月春(武净、武生)等俱登台之际,新华公司的某管事,见时机已到,便借口到某处结账,将五天来分账所得的一千六百元现洋,皆席卷入囊,逃之夭夭。

苏州之事,全团人马早已对此管事甚是憎恨。如今又发生卷款潜逃之事,愤慨之情实无以复加。这一来,全团的日常开支与返平川资尽皆落空,犹如大闸蟹乘飞机——个个悬空了八只脚!身为班主的言菊朋,这一刻直气得发指眦裂,告状无门。他像"叫板"那样对众人说:

"哎,我言某活了四十七岁——不知者多误认我已五十多岁——下海十多年,从未吃过这样的亏,丢过这样的脸,实实的气煞人也!"说罢,他从桌面上随手抓起一柄菜刀,猛击桌面,便欲举刀自刎,其表情宛似《九更天》中马义之杀女身段,岌岌可危!

这时,幸好有胡子元及其女胡菊琴在近前,无锡票友杨敬威等也在一侧,胡子元见状不妙,火速抢上一步,先握住其刀,胡菊琴及无锡票友杨敬威等也赶快上前夺刀劝阻。霎时,众人也都纷纷上前相劝。经众人劝慰良久,菊朋方叹息作罢。一番折腾过后,已是次日凌晨。

北返之事,仍是当务之急。对此,幸好有无锡票界同仁之热心,助了言菊朋一臂之力。但由于考虑到乘车北上,川资较大,于是改由上海经海道北上。只有胡菊琴一人,因向有晕船之症,且是主演之一,方单独乘车返平。

这便是遇歹徒言菊朋落难的一段往事。正是:急欲"卖马"不见马,"言锡"险些作"无锡"!无锡的老观众每提及此事,无不为此而不平(对那个歹徒),又不禁为言先生(的管理水平)深表叹惜与同情。

自从经历了这次"惊变"风霜之后,言菊朋的际遇便无什么大的起色了,开始转向下坡路。因他原是票友下海,由于他的种种不幸,也必然在票界起到了潜移默化的消极作用。当时,前来"海边"濯足者甚多,有了言菊朋这一前车之鉴,后来者自然得放慢车速或来个"紧急刹车"了。这一记"凄凉"的警钟,在当时的剧坛与票界,其影响是较为深远的。

言菊朋晚景甚是悲怆。1942年,他不过五十三虚岁,却早早地告别了人间。

(选自张屯著《戏迷大观园》,南京大学出版社1990年)

叶盛章智赚日伪军*

叶盛长　陈绍武

1939年春天,我们应上海天蟾舞台之约,准备去南方演戏。彼时,北京前门车站警务所和行李房的一帮汉奸们就放出话来威胁我们:"叶盛章要去上海,那他可得请客。不然的话,只要他的戏箱从铁路上走,咱们就都给他倒上硝镪水!"其实,他们的这种恶劣行径是由来已久的,有的班社就吃过他们的亏。可我三哥(叶盛章)不吃他们这一套,他说:"合情合理的要求咱们可以接受,这种无理要求一定不能接受。咱们托运戏箱,该花多少钱就花多少钱,公事公办,但是要想让咱们花钱贿赂他们,没门儿!咱们可不能留这个例,不然的话,那些小戏班儿怎么办?要送礼充其量也只能送他们几张戏票,便宜他们白看场戏而已。"

那帮地头蛇见我三哥不理他们的茬儿,就气了。有天晚上,我们在广德楼(即今前门曲艺厅)演戏,车站警务所去了几个伪警捣乱,故意叫倒好儿。我三哥一看是他们,就知道他们别有用

* 叶盛章(1912—1966),以武丑戏见长,被誉为武丑第一人。

心，于是亲自从后台走到前台与他们辩理。那帮依仗日本帝国主义势力作威作福的狗汉奸们哪儿讲什么道理，没说上几句话就要动武，眨眼之间六七条汉子把我三哥围了个水泄不通，我三哥深知自己武功好，手也重，平常绝不跟别人动手，可这次实在是把他惹急了，他在忍无可忍的情况下，终于还了手。那几个草包哪儿是他的对手，尽管折腾得挺厉害，可谁也甭想碰着我三哥一下。他手疾眼快，闪转腾挪，紧这么一忙活，好几个伪警都让他打倒在地。他一面打一面说："你们几个混账东西还有点儿中国人的味儿吗？依仗着日本的势力欺负中国人，你们算错翻了眼皮啦！"那些挨了打的伪警们哪儿敢再跟他较量，一个个狼狈不堪抱头鼠窜，但他们还要打肿脸充胖子，冲我三哥嚷："小子，除非你坐飞机去上海，那算你还能落个囫囵尸首，如果还想坐火车走哇，哼，爷爷们非把你碎了不可！"我三哥哪儿肯示弱，接了一句："好吧，咱们骑驴看唱本——走着瞧，只怕你们吓死也不敢动叶某人一根毫毛！"

　　我三哥根本没把那种无耻的恫吓放在心上，过了几天，仍然带着我们全班人马坐火车去上海。出发的那天，我们陆续到前门车站去上车，车站上有两个入口处，一个挂着"中国人行"的牌子，由警务所的伪警把门儿，另一个挂着"皇军军官行"的牌子，由日本宪兵把门儿。我因为怕出意外，先走了一步，特意到入口处去等我三哥，可是，等了好久也没见他来，直到快开车的时候，才见事先雇好的一辆小轿车载着我三哥来了，让我感到奇怪的是：这辆车没在中国人的进站口停，而是在日本军官入口处停下

来了。正在我疑惑不解的时候,只见从汽车上走下一个日本高级军官,这个人中等个儿,鼻子底下有一小撮儿日本胡儿,身穿一套日本军装,脚上穿着大马靴,腰间挎着马刀和王八盒子枪套,戴着肩章和绶带,腋下还夹着一个公事包,气势汹汹,不可一世,下了车大步流星地闯进了日本军官进站口,两个把门儿的宪兵还给他打了敬礼。我细这么一端详,好么,不是别人,正是我三哥。当时可把我吓着了,这要让日本人看出破绽来那还有命?可我也不敢声张,只好独自进站上了软席车。我三嫂早就坐在车上了,见了我还一个劲儿地问:"五弟,你三哥怎么还不来呀?"我不敢把实情告诉她,只得支支吾吾地说:"谁知道是怎么回事呀,不过,您放心,他主意多,不会出事,说不定也许改了主意坐飞机走了呢,到了上海咱准能见着他。"三嫂听着我这些没头没脑的话,只是摇头叹息,也无可奈何。

　　开车之前,警务所的伪警以查票为名来到我们车上,看见我以后就问:"哎,你是不是叶老五?"我说:"是呀。"他们又问:"怎么没看见你哥哥叶盛章呀?"我说:"谁说不是呢,我们这儿不也正找他呢吗?"他们很狡猾,生怕上了我的当,就带着命令的口吻说:"那,就请跟我们辛苦一趟,到各节儿车厢里转转!"说实在的,当时我也正为三哥的处境担心,正想找个机会看看他究竟躲在哪节儿车厢上呐,所以就陪着他们去了。从软席、硬席一直找到软卧,哪儿也没找着我三哥的影子,最后走到末一节儿车厢的车门口儿,他们停住了脚步,不敢再往里走了。这节儿车是个瞭望车,车后有半圆形的玻璃窗,窗前架着一挺重机枪,车内的陈设很考究,有沙发椅和

办公桌。这节儿车是专供日本高级将领乘坐的,车门口站着两个戴钢盔并扎着一圈儿柳树枝子的日本野战军士兵。那帮汉奸们一看这种阵势,吓得哪还敢上前?我趁势从车门儿往里面一看,嗬,我三哥正跷着二郎腿坐在沙发里看一张日文报纸呐,几个伪警不住地嘟囔:"奇怪呀,这个叶盛章怎么会没来呢?他能上哪儿去呢?"我心里总算有了底,可也故意跟他们搭讪:"可说呢,他到底儿上哪儿了呢?他要是不去,我们就是到了上海,这戏可又怎么演呢?这个三哥,可真让人着急呀!"这群坏蛋听我这么一叨咕,更加信以为真,只得悻悻地滚下了车。

车开到浦口站停了下来,整列火车被分割成几段过轮渡。这时,我从车窗上看见三哥自己走到餐车里去吃饭,他只跟我对了对眼光可并没理我,我更不敢跟他打招呼。就这样,他躲过了伪警的刁难,一路平安地到达了目的地上海,然后乘汽车到了我们下榻的旅馆,这才脱去了日本军官服换上了华服。事后我们问他:"你的胆子怎么这么大呀?居然敢在日本人眼皮子底下冒险化妆到上海?"他笑了笑说:"你们知道这个道理在哪儿吗?主要是因为我知道日本军队最讲究服从,下级是不敢盘问上级的,一般的大佐就没人敢问,何况更高级的军官呢,你们看看我戴的是哪一级的肩章?少将!他们谁敢问?真要是有人敢问,我就揍他们!"

(节选自叶盛长叙事、陈绍武撰文《梨园一叶》,
中国戏剧出版社1990年)

陈伯华乡下躲祸*

邓家琪 刘庆林

旧社会流传有"世上有三丑,王八戏子吹鼓手"的说法。艺人,特别是一些女伶,更是达官贵人的掌中玩物。许多初露头角的名伶,艺术上正在闪光的时刻,就被黑暗的社会所吞噬。这种不祥的命运,也在等待着陈伯华。

俊俏的扮相、优美的演唱和精湛的演技,为伯华赢得了声誉,也招来了恶势力的垂涎和威胁,事业上的成功增加了她的不幸与忧虑。各种邪恶的势力纠集成一张巨大的黑网,罩着她。许多谣言、诽谤,像泥塘的孑孓一样孳生起来。一些下流无耻的恐吓信、求爱信联翩而至,有的信里竟然写道:"你一个唱戏的臭戏子,摆什么架子!往后要不老实听我们的,当心给你脸上泼硝镪水,叫你没脸见人。"还有些以猎奇造谣为能事的黄色小报,更是不惜篇幅,编造一些离奇古怪的新闻来招徕读者。起初,陈伯

*陈伯华,1919年生人,汉剧女演员,曾用艺名新化钗、小牡丹花,首创融青衣、花旦、闺门旦于一体的汉剧新角色行当。

华我行我素,全然不顾。她谢绝那些庸俗的夜宴,讨厌小报记者的纠缠,一门心思地翱翔在艺术的广阔天地里,潜心探索着艺术的真善美。但是,那样腐败的社会,是绝不会容许一个清白女子去平安地钻研艺术的,不管你有多大的本事,也难以冲决那腐恶的黑罩。

1933年,汉口的一家黄色小报刊出了一条题为《富贵人爱牡丹花》的新闻。这则新闻活灵活现地报道说,某日中午,汉口一位年轻英俊的市长,在汉剧女演员"小牡丹花"家里请客吃酒。名花香艳,市长风流,凤栖玉枝,凰结鸾俦,说得煞有介事。一时间,这则消息不胫而走,闹得满城风雨。而这时的汉口,只有一个市长,就是曾与宋美龄同过学,新近从美国回来的吴国桢。不消说,那位请客的市长无疑也就是吴国桢了。陈伯华闻之,哭笑不得。因为她当时经济尚不宽裕,居所虽有改善,但也难有市长大人大驾光临的立足之地。好在这类奇闻轶事她已经司空见惯,也没有地方可以申诉,她只好一笑置之。然而身为市长的吴国桢却认为有失体面,急于洗刷这不光彩的谣言,就以原告的身份向汉口地方法院提出诉讼,控告那家黄色小报的诽谤罪,要求廓清事实,依法判刑。审判的结果,报社因提不出证据而败诉,发行人被判了徒刑。

事后据了解情况的人透露,那家黄色小报有"军统"(当时的复兴社)的背景。他们出于派系之争,想搞垮吴国桢,又没把柄,于是就编了这则笨拙的谣言。另外还有一个说法,是有一天,那家小报记者在一条旧式的街道上,看见停着一辆小包车,

车牌号码像是市长的。那条街上没有显要的住户,只是在附近的一条里弄中,住了一个唱戏的"小牡丹花",于是"就想当然"地制造了这则"富贵人爱牡丹花"的"风流公案"。不料身为市长的富贵人,竟然愿意以普通市民的身份向法院提出诉讼,"市长打官司",倒成了一条真正的新闻,轰动了武汉三镇。其实,原告、被告和法院都明白,这是一场意在言外的官司。所以并没要陈伯华出庭作证,这桩官司就在没有伯华出庭的情况下,以小报的败北而告终。

谁知一波未平,一波又起。事隔不久,另一家小报又登了一则"落花有主"的新闻。这则新闻说,"小牡丹花"女士已被某商号的少东家看中。少东家愿以高额资财作为聘礼,娶其为妾。谣言像长了翅膀一般,到处飞传。几家小报都载了类似的传闻,而且越传越神,甚至连结婚日期,设多少桌酒席,主婚人的尊名,宴请的嘉宾都一一披露得有鼻子,有眼睛,不容怀疑。与此同时,一些流氓恶棍在她演戏时,居然跑到后台无理取闹,强行勒索。散戏回家,也尾随其后,胡搅蛮缠。

如飞蝗盖顶般的流言,使陈伯华胆寒了。她成了谣诼的中心,似乎随时都可能被恶浪吞没。她和母亲终日处在惶惶不安的境地,生怕飞祸临门。一天晚上,陈伯华刚演完《贵妃醉酒》。正待卸妆,刘师傅铁青着脸来到后台,轻轻地对陈伯华说:"不要就回去,我有话同你讲。"

她不知道师傅的话是吉是凶,像惊弓之鸟一般地惶恐不安。待卸妆完毕,师傅将她领到一个僻静处,为难地开了口:"你认识

一位姓施的吗?"伯华惊慌得说不出话来,刘师傅不等她回答,又自言自语地说:"其实,这个人你是认识的,几次在戏园领头无理取闹的就是他。有一次还要泼硝镪水在你脸上呢!他叫施博,是汉口一带的流氓头子,据说还是戴笠手下的人。"

"他要干什么?"伯华紧张得瞪大了眼睛。

师傅的眉毛皱成了大疙瘩,叹了口气,说:"不知怎么,他看上你啦!说是今晚在大华酒楼设宴,要你作陪,还威胁说:'这点面子要是不给,他那枪是不客气的。'"

没等师傅说完,陈伯华只觉得又羞又愤,难以自抑,转身跑了出去,冲出大门。惶惑的母亲截住她,她拉着母亲就往家跑,一路上泪如雨下。母亲也陪她流泪。

母女俩回到刚搬不久的咸安坊九号的家里,惊魂未定,正准备关紧大门,一伙不三不四的人破门而入。领头的就是一脸横肉的施博。他一进屋就将手枪往桌上"啪"地一放,斜睨着一双猩红的醉眼,咆哮道:"今日个,我是儿也要,娘也要!"伯华母女吓得抖瑟成一团,刘师傅急匆匆地过来解围:

"诸位大哥,有话好说,好说!"

没等刘师傅说完,施博当腹一脚踢去,将刘师傅踢翻在地,狠狠骂道:"哪里钻出个老杂毛!还不快给我滚蛋!"

刘师傅坐在地下,一个劲求情,施博手下的打手,不由分说,将他拖出门外,反手关上了门,将施博扶上床,转而威胁陈家母女道:

"好生侍候老爷!要是出了差错,你们就莫想活命!"说罢,

一阵狞笑,大摇大摆地走了。

幸好施博喝酒过量,躺在床上便像死猪般呼呼睡去了。刘师傅帮陈伯华母女匆匆收拾了一点细软行装,催他们去乡下刘师傅的一家亲戚家避避难。

"事不宜迟,快走。"

他们不敢掌灯,摸着黑,蹑手蹑脚地从后门出去,伯华母女相傍着在前,刘师傅断后。已是半夜时分,咸安坊内一片寂静,没有月光,只有一盏昏暗的路灯像鬼火一样眨着幽光。刘师傅抢先走到街上,左右观望了一下,只有那些寻欢作乐的夜游神,不是喝得醉醺醺,东倒西歪地踉跄而过,就是搂着娼妓淫笑而去,别无他人。他向躲在暗处的伯华母女招招手,低声地安慰道:"去乡下躲过这阵风头,我在城里照应。只要有好消息,我就找人告诉你们。"

伯华母女噙着泪水告别了刘师傅,匆匆穿过高悬光怪陆离的霓虹灯的酒楼、妓馆、影院……向夜色沉沉的乡间逃去。

母女俩在乡下深居简出,过着悬心吊胆的日子,担心那可怕的魔鬼跟踪而来。

两个多月过去了,她们带来的一点积蓄也快花光,眼看生活就要陷入穷途,十分焦急。伯华更是日夜想念她醉心的汉剧舞台,心焦神疲。一天,一位梨园姐妹兴冲冲地赶来,一进门便高兴地叫道:"伯华,刘师傅要我来告诉你们,施博那家伙自作自受,死了!"

这意外的喜讯,使陈伯华一惊:"他是怎么死的?"

"你们失踪后,施博一伙到处打听,晚上守住各个剧场的进出要道,想来抢人,没料到前几天,这伙坏蛋发生内讧,将施博打死了,你们现在也可回去唱戏了。"

陈伯华高兴地跳了起来。她巴不得一下子飞回汉剧舞台。她越来越强烈地感到,只有在舞台上,在扮演角色的激情中,她才有不可言喻的欢乐。她宁愿自己永远是一个剧中人,不要再回到现实中来。虽然剧中人大多数是痛苦的,但剧中的人物,还有尺幅之地,可以呼号,可以歌唱。而现实中的自己吉凶难卜,像弱柳娇花,任雪压霜欺,没有地方可以申诉。她知道,自己已被卷进了旋涡的中心,想过平静的生活是不可能的,只有退出舞台完事。但这个念头刚一闪现,她立刻就自责内疚起来。是的,她怎么能离开舞台呢?她除了演戏,一无所长,除了行头,家中别无珍藏,结束舞台就等于结束了生命,她不能这样做。

(节选自邓家琪、刘庆林著《汉剧牡丹陈伯华》,
中国戏剧出版社1985年,标题为编者自拟)

张君秋"二进宫"

安志强

《二进宫》是张君秋受观众欢迎的演出剧目之一。他和金少山、谭富英三人演这出戏最为精彩。

然而,张君秋万没料到,在日本统治北平时期,张君秋在一次同金少山、谭富英合作演出《二进宫》的时候,自己还演出了一场惊心动魄的戏外戏——"二进宫"。

1941年腊月,新新戏院(即今日北京六部口的首都影院)有一场由电台主办的合作戏,压轴戏是金少山、谭富英、张君秋主演的《二进宫》。戏报刚贴出,戏票即售空。

腊月十六,开戏的前一天晚上,一位叫顾子言的银行经理在家中请客。顾子言好京戏,善交游,尤其喜欢同京戏演员交往。那天,张君秋也是他家的座上客。顾子言兴致很高,亲自拟定好各种名菜,有三丝鱼翅、鲍鱼裙边、红烧鱼唇、干烧海参、什锦火锅、干爆熊掌、烤山鸡卷、栗子白菜、茉莉花氽鸡片等。晚上七点半钟左右,客人刚刚到齐,顾家的听差慌忙跑进屋来说:"四爷(顾子言行四),不好了!来了不少东洋兵,有的还站在房上……"

顾子言刚要迈出门看看,五六个气势汹汹的日本宪兵已经闯进来了。一个宪兵吼叫着:"宪兵队地去,统统地走!"不由分说,张君秋糊里糊涂地随同顾子言及其他客人都被押进了囚车。

囚车开到了沙滩红楼,红楼的地下室是日本宪兵队的牢房。张君秋被推到一间房子里。房子里黑洞洞的,伸手不见五指。张君秋站在那儿,一动不敢动,只见铁门上有个五寸见方的小孔,小孔外射进手电筒的光束。借助这道光,张君秋模模糊糊地看到有十来个难友挤在这间小房子里,人挨着人,简直无处插身。张君秋急得直掉眼泪。这时,从难友中走出一个人来,到了张君秋的面前,细细地端详了一阵,猛地一把拉住张君秋的手,激动地说:

"你怎么也进来了?"

张君秋揉揉眼睛注目一看,这人好面熟哇!再一看,都腊月天了,来人的身上还穿着单衣,衣服上血迹斑斑的。这是哪位朋友也在这里受难呀?

"我是李寿民,不认得了?"

张君秋猛地记起,李寿民——还珠楼主,在"长庆社"唱戏时,尚先生请他打本子,《青城十九侠》就出自这位李寿民先生的手。

李寿民忙在难友堆里匀出个地方,拉着张君秋的手坐下。张君秋直愣愣地望着李寿民身上的血迹,一句话也说不出来。

李寿民告诉张君秋,他已经过了两堂了,被灌过两次凉水。见张君秋还在发愣,急得李寿民直晃着张君秋的手:

"你倒是说话呀!我的小少爷。"

张君秋愣了半天,口吐出一句话:

"明儿我还有戏呢!"

李寿民哭笑不得,"都什么时候了,您还惦着演戏?"

"明儿腊月十七,是合作戏,在新新戏院同金老板、谭老板合演《二进宫》。"

李寿民无可奈何,苦笑着说:

"行,行!你别急,我先给你占一卦,看看你这出戏演得成演不成。你先报个时辰吧!"

张君秋一听李寿民会算卦,忙不迭报了个时辰——"丑时"。

李寿民掐指一算,望着张君秋,嘴里念念有词,然后满有把握地说:"准能出去!"

张君秋将信将疑,囫囵个身子,在牢里迷迷糊糊地挨了一宵。

第二天又挨了一个白天,也不见提他过堂。一直挨到天傍晚,牢门打开,进来一个二鬼子,叫道:

"谁是张君秋?"

张君秋站了起来,李寿民望着他,两只眼睛兴奋地冒光。

真的要放我出去吗?张君秋简直不敢相信,李寿民的卦怎么就这么准呀!

出去是出去了。张君秋是坐在囚车里被押送到了新新戏院的后台。

在后台化妆室里,一切都在按部就班地进行着,只是出奇的

安静,所有的人进进出出都小心翼翼地,东西轻拿轻放,说话轻声轻语。张君秋坐在化妆台前贴片子、化妆,旁边站了个二鬼子,两个日本宪兵站在墙边,手里端着三八大盖。这哪叫唱戏呀!金少山化好了妆,从张君秋身旁走过,放声"咳嗽"了一声,显得十分地震耳。张君秋用余光偷窥了一眼金少山,金少山的眼光注视着张君秋,那意思是说:"君秋,别怕!"张君秋心里暗暗思忖,金少山可是误场出了名的,今儿个比我还提早化好了妆,这可真少有哇!前台"缓锣"了,压轴的戏唱完了,该《二进宫》上了。催场的过来,得先跟二鬼子说:"该李艳妃上场了!"二鬼子点点头,张君秋急忙站起身来往前台上场门走去,迎面看到了谭富英。谭富英的眼神里充满了关切:"不要紧吧?"张君秋心里一阵发酸,强努着劲儿,没让眼泪涌出来。

底锣收住,张君秋在幕后一声悲唤——"先王啊……"凄切哀婉之声比往日尤为动人。台下照样来了个碰头好——嗬!张君秋今天还没上场就卯上了,今儿的戏错不了。谁也不知道后台的张君秋是在日本宪兵押解下公演的,张君秋焦虑、忧伤、惊恐,他的心境不亚于剧中李艳妃的愁虑。在[二黄慢板]悠长的"过门"伴奏声中,张君秋如同梦幻般地被推上了舞台,凭着演戏的本能,下意识地唱出了[二黄慢板]的唱腔:

自那日与徐杨决裂以后,
独坐在寒宫院闷闷忧忧……

[二黄慢板]的曲调是缓慢的,几乎每个字都有曲折的小腔。一句行腔完毕,接以悠长的"过门"伴奏。在行腔"过门"之中,张君秋静静地扫视着台下的观众,很快就看到了坐在第四排靠下场门边上的母亲张秀琴。台上台下,四目对视,张君秋真想立刻扑到台下,叫一声"娘"。这两天,真不知道娘是怎么过来的。不自主地,张君秋把满腹的委屈熔铸在行腔之中,[二黄]沉郁、柔婉的行腔恰恰能把张君秋难以启口的满腹焦虑传递给台下的张秀琴。这反倒引起了台下观众的阵阵掌声。其实,张君秋心里想的是,散了戏,能让我同娘见见面吗?

　　戏散了,张君秋急急忙忙地卸妆,仿佛卸妆卸得越快,见到母亲的希望越大。可是此时,日本宪兵早已持枪站在张君秋的左右。舞台上的《二进宫》收场了,舞台下的张君秋又"演"了一场"二进宫"——再次被日本宪兵队押进了沙滩红楼日本宪兵队的地下囚牢。

　　进了牢房,张君秋见到李寿民迎了过来,悲从中来,禁不住眼泪扑簌簌地往下掉。李寿民站在张君秋的身旁,劝也不是,不劝也不是,急得直搓手。半晌,李寿民又拿出了他的"八卦"好戏。

　　"君秋,你再报个时辰。"

　　张君秋抬起泪眼,望着李寿民,心想:"你算得我今天能出去,可没算出我今天还得进来呀!"心里这么想,随口又报了一个"子时"。

　　李寿民聚精会神,掐指一算,不一会儿,眼睛一亮,说道:

"准能出去。今日'二进宫',明天就该'探母'啦!"

"您老那么乐观……"

"你也替我报一个时辰。"

"午时。"

李寿民再一算,眼睛又亮了:"中上。我也能出去,就是比你晚一些。"

张君秋姑妄听之。

腊月十九日晚上,一名日本翻译进了牢房,来叫张君秋出去过堂。霎时,牢房里的难友们的眼光不约而同地射向了张君秋。晚上过堂,凶多吉少,这孩子禁得住动刑吗?张君秋在怜悯的眼光目送下,走出了牢房。

牢房里的楼道,阴森凄冷,远处不时传来审讯时受刑难友的惨叫声,张君秋周身打寒噤。这时,翻译走到张君秋的身旁,对他耳语:"问你什么,知道的就讲。记住了吗?"能讲什么呢,可不是知道什么就讲什么吗?张君秋点了点头。

审讯张君秋的是一名日本宪兵的上尉军官。只见他从抽屉里拿出十几个人的良民证,摊在桌面上,一张一张地拿给张君秋,问他:

"你的,认识?"

张君秋一看,怎么不认识?全都是那天在顾子言家被抓来的客人呀!张君秋说认识。

"你的统统地认识,你的认识我不认识?"

张君秋莫名其妙,低着头没敢应声。

"你的京戏演得大大的好,女人的一样。"

翻译在旁边赔着笑脸搭讪着说:

"是的,是的,他是'四小名旦'!"

"什么的'四小名旦'!你的《二进宫》大大的好,电台播音的有!"说完,又对翻译说了几句日本话。张君秋很紧张。不知他们在说什么。

翻译说话了:"太君让你回去,说你的戏唱得好……"张君秋一听"让你回去",忙不迭地要转身离去,宪兵上尉走了过来,狂笑了一阵,说:"你的认识啦……"

张君秋糊里糊涂地进了沙滩日本宪兵队,又糊里糊涂地走出日本宪兵队,慌不择路地奔回家去。

走近大门口,张君秋看到母亲正在低着头走出家门,张君秋忙叫一声:"娘!"张秀琴闻声抬起头来,一见儿子就在面前,高兴地流了满面泪花。

母子二人走进了家门,都匆匆地互相诉说着别后这几天发生的事情。张秀琴告诉儿子,这几天她就是忙着托人,马连良先生也急得不得了,忙着托人把张君秋保出来。正说着,就听见马连良同马太太在院子里的声音:"君秋回来了没有?"一边说着,一边推门进屋。见到张君秋坐在屋子里抹眼泪,马连良这才吁了一口气,气喘吁吁地半晌没说话,定了定神,这才对张君秋说:

"我刚刚接到'金司令'的一个电话,她告诉我你已经被放出来了。还说为了你们这个'四小名旦',我可破费了不少啊!"

"金司令"是当时北平有名的金璧辉,她的日本名字叫川岛

芳子。她原是清末肃亲王善耆的女儿,幼时便被过继给一位日本浪人川岛速浪做养女,在日本长大成人,怀有强烈的复清野心。1937年卢沟桥事变以后,她以金璧辉的名字来到北平,被任命为日伪的安国军总司令,故有"金司令"之称。

金璧辉爱看戏,逢年过节把北平的京戏名角约到家里陪她打麻将,给她唱堂会,借此敲诈勒索钱财。马连良是她经常点来的一位。马连良听说张君秋被日本宪兵队抓去了,心中万分焦急——张君秋会犯什么事儿呀?凭什么把他抓起来呢?马连良百思不得其解。万般无奈,只好自己亲自备了份厚礼,到金璧辉的府上求情。

张秀琴听了马连良这么一说,心里想,不管川岛芳子怎么说,反正张君秋被放回来了。是她为张君秋说情也好,不是她为张君秋说情也罢,这个"情"我们得领。第二天,马连良陪着张秀琴、张君秋母子俩,预备厚礼,一同到了金璧辉居住的前清肃亲王的旧址——船板胡同的大宅院里。

进了客厅,川岛芳子坐在太师椅上,身板挺直,一手托着细瓷盖碗,一手掀开碗盖,眼皮不抬,品着茶,问着话:

"你就是'四小名旦'啊?"

张君秋怯生生地说不出话来,张秀琴连忙答说:

"他叫张君秋,唱青衣的。"

"唱得还不错。"

"您夸奖,这次还让您费心了……"

"留在这儿吧,往后这儿唱堂会,少不了这个'四小名旦'

的。"川岛芳子说完话,起身,头也不回,径自朝内室走去。

一句话把张秀琴、张君秋母子俩说得定在那儿半晌说不出话来。马连良也出了一身冷汗。留在这儿唱堂会,跟谁唱啊?不就等于成了个活玩物给圈起来了吗?

到底是马连良心眼活泛,琢磨这里面有文章。川岛芳子不是在电话里有话吗——"为你们这个'四小名旦',我可破费不少。"这是要价呀!价还不低呢!一会儿,川岛芳子家的一位穿着体面的家人走过来。马连良估摸着兴许这位能说得上话,就学了一个《黄金台》戏里贿赂衙役的田单,伸手塞了把钞票在这位手里,然后说了许多好话,又说张君秋家里十来口人,全仗着他一个人唱戏养家餬口,请先生帮帮忙,通融一下。马连良说:"川岛芳子先生的好心我们感激不尽,为了我们又让她破费许多,实在过意不去。今天来的仓促,一点小礼,不成敬意,改日一定大礼送上。"那位先生听了,答应进去回话。隔了半个时辰,出来传话:"你们回去吧!"张君秋一行三人这才算塌下心来。当天又抓紧置备厚礼送到川岛芳子家里。一场"二进宫"的惊险活剧才算告终。

(选自安志强著《张君秋传》,河北教育出版社第1996年)

常香玉化妆脱险

王洪应

常香玉在开封唱响以后,名气就传开了,不断有人来请她到别的地方去唱。1937年春天,尉氏县商会会长王保枝为母亲做寿,来请了三天戏。

这个王保枝可不是一般人物。他不光有钱有势还有枪,手下有一百多家丁,在尉氏县是个跺一脚就山摇地动的土皇帝。要在平日,在尉氏县自然没人敢惹。可现在不同了,卢沟桥事变后,全国抗日,尉氏县城一下住进来好多军队。而且这些军队声言要和日本人开仗,特别横,和这些人相比,王保枝便又不算啥了。因此,第一天演戏就出了大事。

那天演的是《秦雪梅吊孝》,刚开演没多大一会儿,就有人在台下起哄捣乱。王保枝的几个家丁拔出手枪齐声大喝:"都坐下!谁捣乱打死谁!"家丁们的话音刚落,只见有一颗手榴弹从外面扔了进来。尽管没有炸着人,但是观众大乱,争着挤着逃命的人们把墙都挤塌了,还踩伤了不少人。

戏班的人都给吓傻了。还没有回过神儿来,从外面又冲进

来一群端着枪的大兵。为首一个当官的,挥着手枪冲台上大声吼叫:"下来!都给我下来!"戏班的人战战兢兢地下了台,那个军官便冲着他们大声嚷嚷:"有汉奸捣乱!你们的领班是谁?快说!"大家惊恐万状,没人敢吭声,连平日八面玲珑、伶牙俐齿的张福仙也吓傻了。那个军官便一指常香玉叫道:"就是她!带走!"几个大兵便要冲上去抓常香玉。

大家这才醒过神儿来,一齐上前阻拦。王保枝早就恼了,对那军官大声地说:"一个十来岁的妞妞会是什么汉奸!就算真有汉奸捣乱也轮不到是她!"他这一嚷,手下的家丁便也嚷嚷着冲上前,端着枪和大兵们对上了。那军官一看这架势,知道不能再闹了,这才带着人悻悻离去。

大家知道,这一切都是冲着常香玉来的。大家也都知道,这事儿还没完,那些大兵不会就这样善罢甘休。张福仙想带着人离开这是非之地,王保枝坚决不让走,因为明天才是他老娘的正式寿日。他尽管知道大兵惹不起,但还是心存侥幸,自认为当兵的再胡闹也会给他留几分面子。到了晚上,大家怕出事儿,都紧张得不得了。王保枝也很紧张,还特意派了很多全副武装的家丁来给戏班站岗。还好,这一夜平安无事。

大家刚想松口气,却不知大麻烦马上又到了。第二天中午在寿堂前唱堂会时,军队先是派人给王保枝送来一封信,要常香玉去给师部长官清唱,王保枝没理睬。没过多大一会儿,便有一个军官带着几个兵直接冲到寿堂,那军官用马鞭点着王保枝的头厉声说:"王保枝,不要敬酒不吃吃罚酒。限你半个小时以内,

把常香玉送到师部,不然可就对不起了!"当时在场的还有很多前来贺寿的绅士,大兵们的飞扬跋扈让王保枝脸上实在挂不住。他掏出手枪"啪"地拍在桌子上,一把揪住那个军官说:"你小子也欺人太甚了!我姓王的请的戏,凭啥要去伺候你们?不去!常香玉今天哪儿也不去!"王保枝的家丁早拥上来把那几个大兵围得严严实实,手上的盒子枪也都大张着机头。眼看就要动家伙了,那些前来拜寿的绅士们急忙上前打躬作揖打圆场,好生劝说才把那些大兵劝走。

堂会唱下来了,没再发生什么事儿。然而就在当天晚上,军队派兵把王保枝家的宅院给围住,将王保枝给抓了,说他是汉奸。

闹到这般地步,戏是没法再演了。第二天一大早,戏班里的人就连忙收拾东西,打算赶快回开封。不料就在这时,一大队兵把戏班住的地方给围住了,指名道姓要带常香玉去做证,证明王保枝的汉奸行为。常香玉这时正在为能马上脱身高兴呢,她心想,军队和王保枝干上了,可能就把自己忘了。现在要让她去作证,简直就像个晴天霹雳,把她打蒙了。她刚到尉氏两天,连王保枝是个什么样子都还没顾上看清楚,是不是汉奸,她哪儿知道?能做什么证呢?分明是找事儿么!她坚决不去,可当兵的个个凶神恶煞,说不去不行。张福仙要跟着香玉一块去,当兵的不允许,不由分说硬是把香玉押走了。

当兵的把常香玉带进一个很大的院子,经过一道道岗哨,来到一间房子里。房子里坐着一个小个子军官,一看到常香玉劈

头就是一声炸喝:"常香玉!王保枝勾结日本人你知不知道?"常香玉早吓坏了,哭着说不知道。小个子军官说:"那你为啥喊他王伯伯?"常香玉说是爸爸让她那样喊的。小个子军官一拍桌子骂常香玉不老实,并指指外面上房说:"你听,再不老实就打死你!"

这时,那上房里正在给王保枝用刑。大兵们的呼喝声、皮鞭的呼啸声和王保枝的"嗷嗷"惨叫声一阵阵传来,听着非常瘆人。

常香玉吓得浑身哆嗦,正不知怎么办,从外面进来一个青年军官。这青年军官一进来就对小个子军官训斥道:"这么大个小姑娘,她知道个啥?不会办案的东西,滚出去!"他赶走那小个子军官,便对常香玉自我介绍说他姓张,是副官处的参谋,并嬉笑着对常香玉说:"你这事儿谁也管不了,全在我一个人。我说你有事儿你就有事儿,我说你没事儿你就没事儿。"常香玉这时顾不上多想什么,只是一个劲儿哭着哀求:"张参谋,我求求你叫我回去吧!"张参谋模样怪怪地又对常香玉看了一会儿,说:"可以,你现在就可以走。"并马上派了两个兵护送香玉回家。

常香玉还以为真的遇上好人了,回到住处正和爸爸妈妈说这个"好心人"哩,那个曾被训斥的小个子军官便紧跟着来了。

小个子军官一进门就满脸堆着笑说:"恭喜了,恭喜了!张参谋叫我来看看姑娘吓着没有,还叫我给姑娘带来些礼物。"说着便掏出来一对金戒指,一对银镯子。

张福仙久跑江湖,一看就明白了,这人是来说媒的,拿来的东西就是聘礼。他连忙上前作揖说:"不敢不敢!多亏张参谋和

各位关照,孩子没受委屈,俺已感激不尽。这礼物还请长官拿回去,俺万万不敢收。"

小个子军官的脸一下子拉了下来,说:"不要不识抬举!张参谋可是我们师长的亲外甥,能攀上他是你们的福气,得罪了他你们哪一个都休想活!"张福仙"扑通"跪了下来,哀求说:"长官,孩子还太小,还不到十四岁,远不到说婚姻的年龄。你就可怜可怜我们,替俺给那张参谋好好说说吧!"

一直站在一旁不敢吭声的常香玉,这才知道那个张参谋原来是个想霸占她的大坏蛋。

小个子军官见张福仙跪在地上说得可怜,态度有所缓和,说:"还是应下吧。别看他只是个参谋,权势大着哩。得罪了他不光你们全家过不了这一关,连我回去也没法交代。"说完硬是把那金戒指和银镯子放下走了。

这时,全戏班的人都知道了这件事儿,知道这回麻烦大了,一个个惶惶不安。有人出去看了看,四下路口都有当兵的守着,想走是走不了啦。

常香玉这时完全蒙了,不知道该怎么办。魏彩荣光会哭,张福仙抓着头皮在屋子里团团转,也不知该咋办。就在这时,张参谋亲自来了。他一进门就神气地说:"有人告你们跟王保枝有牵连,他是汉奸,是要枪毙的。你们私通汉奸,这个罪也不小,弄不好也得掉脑袋。不过嘛,咱要结了亲,就成了一家人。有我担着,就啥事儿也没有了。"

张福仙这时啥也不说,只管跪地上哀求说孩子太小,求张参

谋饶了他们一家。张参谋可能是少许动了点儿恻隐之心,最后说:"这样吧张老板,我宽限你两年再成亲,十六岁不算小了吧。"张福仙想了半天,见张参谋又要翻脸,才答应说:"好吧,就这样吧。"

常香玉一看爸爸答应了,怒火中烧,又哭又闹,并一挺脖子不顾死活地往张参谋猛撞过去。张福仙慌忙将常香玉拦腰抱住,其他人也都赶过来解劝。张参谋恼了,一甩手怒骂着转身要走。张福仙急了,把香玉往魏彩荣怀里一推,赶上去把张参谋又拉回屋里来,一连声赔罪说孩子小不懂事儿,并说:"这事儿全由我和她娘做主。她愿意不愿意都是一样。"张参谋得意了,说:"就是嘛,父母之命,媒妁之言,你一答应不就全齐啦!这样吧,明天咱就摆酒。订了婚,就再没人敢欺负你们了。"

张参谋得意洋洋地走了,常香玉和妈妈抱着哭成了一团。张福仙抱头坐着不吭声,他是在想逃走的办法。

下午,张参谋派人来送面、送肉、送菜,打扫院子,真要办喜事儿了。

其实,这时张福仙已经想好了逃走的办法。

晚上早早开过晚饭,张福仙便带着戏班里的青年演员在门口空地上摆开架势练武功,刀、枪、剑、戟啪啪啪打得十分热闹。围观的人越来越多,连守在路口监视的士兵也都伸长脖子观看。这时,张福仙悄悄溜回到屋子里,叫来戏班里的赵锡铭、马天德几个开始布置。他让常香玉把辫子挽起来,前额做了个刘海儿,头上蒙一条花手巾,扮成一个农村的小媳妇,名字叫赵翠莲;又

让魏彩荣扮成一农村大娘,是赵翠莲的姨。他设计的情状是:赵翠莲娘家在朱仙镇,爹早死了,现在娘病重,姨来接她回去看娘;另外张福仙本人还有马天德、马小明兄弟几个化妆成民工,挑着担子在暗中保护。

就这样,在门外练功练得热闹、围观的人越来越多之时,张福仙带着乔装打扮的常香玉一行从后院的厕所里翻墙逃了出去。还好,一切顺利,就在张参谋的严密监视中,他们一路平安地逃出了尉氏,回到了开封。

当然,这个麻烦并没完。回到开封后,通过关系,常香玉拜国民党二十路军总指挥张钫的姨太太为干娘,由张钫出面干预,这场危机才真正解决。

(选自王洪应著《常香玉的故事》,河南文艺出版社2004年,原标题为《化妆离开尉氏》)

辑四 人 生

程长庚进京

刘　强　杨宏英

长庚与舅舅背上一些自制的乐器,辞别家乡父老乡亲,一路风尘,辗转赴京。

那时往北京去,既没汽车又没火车,有钱人坐轿子或到扬州坐木船沿京杭运河进京。长庚和舅舅只有靠一双腿硬走。遮天蔽日的黄土路上,奔涌着手拿雨伞、肩背被卷的赶路人。舅舅算过,马不停蹄地赶也要一个多月。好在他们有思想准备,一路卖乐器,一路往前赶。渐渐地,乐器卖完了,餬口的本钱没有了,他们就学着其他伶人的模样,遇有草台班在乡间唱戏,就走将去,进入后台,将身上背的铺盖卷儿放过一旁,再到衣箱边,按着本行的部位坐了。

原来,这戏班后台的座位是有讲究的,可以说各有次序,不得乱来。一般管事人坐账桌,催场人上下场,坐后场门旗包箱;生行坐二衣箱(靠、铠、箭衣、裤、袄、马褂、僧衣、茶衣、绦带,归二衣箱);贴行坐大衣箱(喜神、牙笏、蟒袍、官衣、裙子、斗篷、女裤、帔、开氅、云肩、坎肩、汗巾、腰带、绢子、扇子、朝珠,归大衣箱);

净行坐盔头箱（盔、巾、冠、帽、翎尾、篷头、发须、髯口、增容网子、水纱、牛角钻、懒梳妆等，归盔头箱。玉带、羽扇等由大衣箱兼管）；末行坐靴包箱（即三衣箱。胖衣、水衣、垫片、青袍、卒褂、女跷、龙套等，俱归三衣箱管理）；武行上下手坐把子箱；丑行座位不分。最忌的是后台不得坐箱口，大衣箱上不准睡觉，箱案（在箱子上另放一个案子称箱案）不得坐人（大衣箱最为重要），坐箱的人还不得两只脚磕箱。

当下长庚坐的是二衣箱，舅舅坐的是大衣箱。果然，一会儿那班中老生一门及贴行的人就过来行礼，问道："朋友，敢是要消遣吗？"

舅舅就欠身答道："不敢！在下是末学新进，特来借台学戏。"

讲到这里，对方就同他们对对戏路子。若有班中缺的，场上又正要演的，就安排他们用餐。饭毕，开锣扮戏。扮上妆，走上台去，施展本领，把对路子戏演毕，归了后台卸妆，班中人自会送他们些盘缠，让他们重新登程赶路。

就这样，长庚与舅舅边卖乐器边唱戏，走走停停，近两个月才进了北京城。

舅舅有一个早年在一起搭班唱戏的朋友住在韩家潭，舅甥俩东问西问，好不容易找了去。老朋友见面，来不及叙旧，舅舅就托他设法搭班唱戏。舅舅也是没办法，盘缠用完，不唱戏，舅甥的嘴巴子只有扎起来了。

那朋友听说搭班，沉吟了一会说："京里唱戏跟外江不同，第

一讲究名贵,乡里的那些狗血是洒不得的。"

舅舅忙道:"这个自然,京里的规矩我们早已听说过,别说洒狗血,就是一个村词儿我们也不会带。"

那朋友就笑了一笑:"都是家乡人,本乡本土的,又是奔我而来,我不会不用情照顾。你老兄我是晓得的,一个戏台上唱过,知道深浅,我与管事的说一下,留在本班效力恐怕还行;只是你的外甥……"

舅舅看他有作难之色,忙道:"您有什么别忌讳,该怎么说就怎么说,大家不是外人。"

那朋友才开口道:"照这里的规矩,新搭班的人必须打三天炮,再定去留。明天是忌辰,戏房贴了黄条子不开戏,你们可以到五道庙大下处,拜拜同行,熟悉熟悉,套套近乎,争取后天登台。"说完又问长庚唱什么。

长庚道:"文武老生。"

"擅长什么?唱工?衰派?还是靠把?"

长庚一是太年轻不晓得厉害,二是他自视了得,就随口答道:"都行,随便派吧。"

那朋友皱了皱眉,看了舅舅张坦一眼。

舅舅晓得长庚海口夸大了,忙笑着赔礼:"这伢子讲话不知深浅,请别见怪,还望您老兄多包涵。"

那朋友也是个唱旦的,在舞台上作惯了嫣然之媚与栖齿之笑,虽是须眉,却浑身都带了几分女气,就把嘴一撇,冷冷地笑了笑,再不说第二句话。

第二天拜同行,长庚初次尝到同行的厉害。那些唱老生的,一副老古董的模样,冷冷的目光,从鼻子里哼出的招呼声,叫长庚不寒而栗。一天拜下来,反倒鼓起他的满身勇气,他一个人暗暗地发狠:"待我明儿唱出个名堂来,到时叫你们吓一跳!"

一觉睡醒,那朋友把派戏的单子拿来了——一看是出《爬坡》——还一再交代,北京人要听京腔,万不可带你那安庆的"徽"腔;排的是一个倒第二的次序——照说这也算瞧得起他了,跟在家乡唱中轴也差不多。可是偏偏这出戏长庚不太熟悉,也不拿手,加上又要求他京腔京字,他来了才两天,哪里讲得好?自己那方言叫北京人听来不就像吃"螺丝"一样,一咯噔一咯噔的,底下再起哄来个"咬字不准,吐词不清",那不肯定砸锅?要是自己拿手的,戏熟,唱得又好,还能遮盖一二呀!长庚有些为难。

他与派戏的商量:"这戏,我不对路,改一出吧?"谁知那派戏的一点也不容商量,端着架子道:"头一天派戏你就拿乔,往后还怎么混?行!您说唱不了,我跟管事的回话去。"说着,抬腿就要走。

那朋友不知躲哪去了,舅舅看看不对头,忙上去赔笑:"大爷请用茶!这伢子初来乍到,不懂这里戏班的规矩,还请您老多包涵。"说着,拿眼瞪长庚,示意他接单子。

长庚这才接了戏单。

舅舅送走了人,就帮着他备戏,对戏路子。舅甥俩都弄得很紧张。奇怪的是,那朋友始终也不露面。饭毕,那朋友才来,领

着他们上戏园子里去。

到了戏园子,扮上妆,长庚从帘子后面朝场子上打量,就见这京城里的戏园子果然气派,与潜山县祠堂里的万年台大不一样。穿着讲究的达官贵人在座,贩夫走卒也不少。那些听戏的十分摘毛,也忒内行,台上哪怕唱慢了半板,台下也有人高声怪叫喝倒彩。这个阵势使他想起了教师爷的话,心里就格外紧张,直打小鼓。

正在那里胡思乱想,催戏的过来叫他上场。他还没回过神来,就听九龙口的鼓儿已敲将起来,打鼓佬打的是紧长锤。他心里一惊,站在门帘内只叫:"错了,错了,我唱倒板!"那打鼓佬阴他,装作没听见,一心打他的紧长锤。长庚站在那里进退两难:要出台,跟不上鼓点子;缓了好几次锣鼓,出不了台。他的汗"刷"地冒出来了。

原来,这唱戏的,一个师傅一个传授,一个戏班一个戏路子。长庚唱的这出戏,戏路子眼见得跟这个戏班子犯拧,事前也没有人提个醒儿,一个榫头就车掉了。

班主见缓了几次锣鼓还没人上场,气冲冲地走过来,骂道:"你是死唱戏的吗?"只一脚,把他从门帘里踹了出去。

舅舅在台下邀了几个安徽同乡给他捧场,见他老是不出场,正在纳闷儿,忽见他一个跟跄猛古丁地蹿了出来,忙忙地与几个同乡叫了一声好。长庚被踹上了台,还没分清东西南北,冷不防底下一声喝彩,倒吓了一跳,慌上加慌,举着根马鞭在那里转磨。这时,锣鼓切住,笛子响了,他仍在转悠,总不唱一句,听戏的就

一齐笑了。底下一笑,他又着急,于是不管三七二十一,可着嗓子,放开喉咙一吼。这一吼,虽合不上板眼,却把底下听戏的唬了一愣,心说这新来的角儿,虽然出台羊闹儿,可这一条大喉咙倒也听得,于是,就安静下来细听。长庚这才略微定下心,接着唱下去。

本来以为没事了,却不料还有更阴的人等着他。

长庚唱了一阵,看看听戏的不再起哄,正在那暗自庆幸,跟他配戏的对手上来了。这个老古董是著名的一个会咬人的,嗓子也极其响亮,且咬词吐字尤为清楚明白。只这一条,他就占了长庚的上风。今晚上他格外地卖力气,把那字句吐得板正腔圆,博得台下一个劲儿地叫好。反过来呢,长庚本来就不熟悉京字,加上心慌,安庆方言跟北京人爱听的中州韵就老是在嘴巴里打架,行腔吐字不免就磕磕绊绊的,嗓子再亮,也讨不到前台听主儿的一声好。他越唱越气闷,整个戏园子如同浸在冷水盆儿里一般,一个彩声也没有。临到末了,他下场前一个不小心,竟又吃了个"板栗",下面的倒好就轰的一下全上来了,劈头盖脸,砸得他倒憋气。

长庚昏头昏脑地下了场,刚掀帘子进后台,突然又吓了一大跳。

原来那班主最忌恨唱老生的挂长须,长庚哪里知晓?那天挂的口面是自家带来的过脐长须,班主先前见他迟迟不上台就有气,后来见他又被喝了"倒好"就更有气,两气并发,便拿了把剪刀躲在帘后,待他下场,掀帘子进来,便突然闪出,"咔嚓"一

剪,把那长须剪为短须。长庚毫无防备,吃此一吓,又羞又气,大叫一声:"京城的戏饭好难吃呀!"便一头栽倒在地,昏了过去。

待他醒来,已是在客舍。舅舅的那朋友看他炮戏演砸了,便冷笑一声,再不过问。每日只有舅舅端汤,送水,照护他,他才算捡了一条活命。

(选自刘强、杨宏英著《程长庚传》,河北教育出版社1996年,原标题为《"炮戏"受挫》)

孙菊仙和汪桂芬

郑逸梅

早年京剧界,有称孙、汪、谭三派,是老生的标准派别。以成名之次序而论,孙菊仙最早,汪桂芬次之,谭鑫培最迟,但世人欢迎的程度,却是倒了过来,按谭、汪、孙之次序排列,有所谓"谭九汪八孙七"之说。不过不管怎样,孙、汪两人在剧界的地位,是不容抹杀的。

程长庚后,成剧坛之盟主者,当推孙菊仙,初名濂,后改名为学年,菊仙是其号。常居天津,幼聪慧,好习武,膂力过人,又嗜声曲,为票友中之翘楚。初到北京时,某日于三庆班观剧,有一人在唱演《挡谅》,此人即汪桂芬,两人由此相识,后则终成两大名伶。有名王老殿者,贩卖鸦片为业,是孙菊仙的同乡。程长庚素有阿芙蓉癖,是王老殿的老主顾,孙由老殿的介绍,得识了程,以师事之,获其真传。孙在北京成名伶后,先入嵩祝成班,后成四喜班主,常出入清宫,极受宠幸。义和团事件时,孙家被烧,避祸至上海,从此即在上海演唱。

孙、谭两派之区别在于,孙不用艳声,不使花腔,谭则纡曲委

婉。所以孙在北京时,曾演《李陵碑》一剧,京地戏迷在听惯了谭派,觉孙唱颇为单调,故对之不甚欢迎。因之孙在北京不能长期立足,除前述义和团事件外,其唱腔不受欢迎亦为重要因素之一。且孙是票友出身,台步身段均拙,体格高大,又稍形背驼,故不免有种种缺点,不如谭处多矣。

孙在上海十余年,急公好义,有慈善事业,必率先尽力,且好文学,喜与文人交友,对伶界中有不识字者,总劝其需好好学习,孙认为演戏必须要有文化,不识字者,则无演戏的资格。他为人纯朴,有一回他到老谭家中,见谭家茅坑内都点着棒儿香,他即直率提出:"你也太讲究了,我家住房里都舍不得整天点着棒儿香,咱们省些钱下来,多做些公益事好不好?"孙在天津办了一所学校,专门招收清寒弟子,免费供他们念书,津地无人不尊敬他。他每遇演唱赈灾义务戏,再贵票价也会预售一空的。民国六年,奉直水灾,南京军政警三界的领袖全是河北人,大家一致商量将这位名伶请来江宁,在内桥庆乐园唱三天戏,戏码是《朱砂痣》、《鱼藏剑》、《逍遥津》等。那时孙已快近八十了,精神还非常饱满,登台演戏犹似五六十岁的模样。他也曾组织过一个票友班,金秀山、德珺如、龚云甫等名票都被他邀请进去。龚在玩票时本来是习老生的,孙菊仙看他生就的婆婆脸,于是劝他改习老旦,没想到常被老孙叫惯了的这个"小龚子",一变而成京剧界中的老旦泰斗,获得了个"龚老太太"的绰号,追源溯始,龚云甫终身铭感这位指引他的人。

外间传说孙菊仙生平有三不:一不收徒,二不照相,三不灌

唱片。事实上并不准确,他的照片流传较少,虽是事实,但不等于从没照过相。还有,别署天罡侍者的,名陈刚叔,就是孙的高足,深得孙氏三昧,所以徒弟也是收过的。晚年,还在天津收马连良为徒。至于灌录唱片的事,孙菊仙平时不愿灌话匣子(即留声唱机),他说过:"那些背了话匣子在胡同里穿街走巷的,不论窑姐、龟头,拿出一个铜子来,就可以点一出谭鑫培的《卖马》、李吉瑞的《独木关》,简直把唱戏的看得太不值钱啦!"但是孙菊仙灌录的唱片《碰碑》、《朱砂痣》以前都有,嗓音味儿全像,不知是否真的由孙菊仙本人所灌,就不得而知了。

他一生为人忠厚,义和团把他的家烧掉,据他老人说起,是他的一个朋友陷害的。说他是老毛子,奉洋教,因此被义和团放起火来,将房产烧得精光。当初这个朋友和他一同在宫内谋事,有回此人误了差事,被大总管罚跪,孙在旁看不下去,替他求情,总算免了。不料这个朋友非但不感激,反认为是他捣的鬼,因之怀恨在心,去密告义和团,害得他家败人亡,只能流落在上海了。

两江总督端方,与孙菊仙甚为知己,最欣赏孙之《搜孤救孤》一剧,孙饰公孙杵臼,汪笑侬扮程婴。端方对他们两人从不以一般戏子视之,而以国士待之。菊仙暮年,每念及此,深感端方知遇之恩。

民初,曾入京一次,时正乐社的尚小云,幼年而盛名,菊仙怜其才,与尚合演四天,以提携后进。后赴天津。民国十年,曾误传讣报,惊动京沪,但他仍精神矍铄,老当益壮,热心于公益。终年为九十岁。

孙之得意剧，有《逍遥津》、《骂杨广》、《雍凉关》、《朱砂痣》、《九更天》、《法门寺》、《完璧归赵》、《三娘教子》。有人评议，其中之《逍遥津》、《完璧归赵》、《骂杨广》尤为空前绝后之作。因自菊仙退隐以后，以上诸剧得以再现者，有时慧宝的《逍遥津》、刘鸿升之《完璧归赵》，均不过仅传其一半而已。

曾与孙派并称者，则有汪派，创始人为汪桂芬。汪，安徽人，武生汪连宝之子。连宝隶春台班，拿手戏有《独木关》、《英雄义》等，扮相英伟潇洒，当时与俞菊笙两人平分武生天下。同治十一年，连宝仅五十余岁就逝世了，遗子即桂芬，字砚庭，小名长寿，他七岁时，生母即亡故，继母进门常常责打他。桂芬背低头大，被称大头相公，后在剧界闻名，遂博"汪大头"之外号。幼时嗓音极低，习老旦颇有名声。但在男伶之中，不论是谁，必须过一个危机难关，即当十五六岁发育生长之际，嗓音也在变换之时，常会发生倒嗓无声。倒嗓一事，对伶人是大打击，汪亦难逃此厄，只好转学胡琴，老师是樊三。汪是安徽籍，且有其父在伶界之关系，经人提携，乃为程长庚操琴。他对长庚腔调，耳濡目染，心得最多。长庚去世，对他犹如泰山崩颓，抑郁无聊，有人劝他不如重操旧业。于是在试唱之下，尚感可以应付。某日，于某权贵堂会，演《文昭关》一剧，唱白均酷似程长庚，博得满堂喝彩。汪正拟东山再起，不料又遭国丧（慈安太后），全国娱乐停辍，桂芬无法，只能于前门外玉顺茶社清唱餬口。国丧除后，乃出演于俞菊笙经理之春台班，初还是唱的老旦，后改老生，获程长庚再生之称。汪在北京成名后，上海剧场，争相聘请，当时应大观园

之聘，包银为一千二百两。

汪平素不懂人情世故，又善挥霍，金钱到手即尽。他在大观园演唱，合同将满时，已有丹桂、天福两园争相聘请，先付包银。大观园合同期满，两园都要汪去演唱，各不相让，最后相见于法庭，而汪已早将两园包银用尽，无力退还，结局罪在桂芬，被监禁百日。汪出狱后，被判决在天福园演唱。天福园经理吴永泰，曾在广东做官，为一富家，桂芬被判在天福演唱，亦是吴永泰金钱之力量。天福之桌椅，均是红木制造，全部行头，在广东定做。桂芬憎恶吴之行动，绝对不肯出演，每日枯坐一室，诵读佛经，吴对之无法，因此受到三十万元之亏损。

汪桂芬的婚事，也很奇特，在他操琴餬口时，有人为他提亲，他却要亲自见到对方姑娘方能定局。在北方，旧时未出阁的姑娘是不肯轻易给男方看的，何况他那时还只是一个琴师的身份，所以久久不就。桂芬走红后，纷纷前来提亲，同时也允许他去相看人不少。其中有一个在后台管箱笼的某人，想代其胞妹成就这门亲事，事先许了媒人好处，约定日子到家相看。他有两妹子，一丑一俊，一个是雪白皮肤，天生丽质，一个却是又黑又麻。相亲那天，媒人给桂芬看的是俊的那个，汪当然十分满意，同意了这门亲事。不料过门之日，进入洞房一看，方知上了大当。于是与媒人理论，要见官评理，经街坊亲友解劝，最后这位俊的也随之嫁给了汪桂芬。但婚姻始终不美满，汪后来笃信佛教也由此故。

在婚姻上，汪受了较大刺激，就此行动怪异，判若两人。他

的怪事甚多,某日,西太后住万寿山,内廷供奉杨小朵(当时名旦)驱车前往,出西门遇雨,见道旁有一人,穿道士装,细察之,是汪桂芬。小朵邀汪上车,汪登车后,小朵要他请向内移坐,汪即大怒,从车上跃下,徒步冒雨而去。

在邢百川、李子彬两经理,因慕汪名聘他在福寿堂演出。是日,汪骑了马去,不料守门司阍不以礼待,汪即拂袖而返,观众久候汪不至,怒不可遏,乃将场内桌椅捣毁。

他在上海某寺念佛,有戏院老板给他送来定洋三千元,请他唱戏。此时汪正敲着木鱼闭目念经,这个老板和他说话,他也不加理睬。这人等了半天,见汪念不完的经,只好走到跟前,在他耳旁大声报了一遍要他唱的戏目,即丢下定洋走了。过了几天,这人再来看看,见数天前的三千定金仍然放在原处,上面已积灰尘,瞧汪还是一副闭目念经状态。此人大怒,走上前把木鱼给砸了,带走定金愤愤而去。汪却仍是坐着念经,丝毫不动。

汪在临终前若干日,内务府大臣继禄宅有堂会,招汪去唱戏,汪不加理睬。其后清廷召汪,亦不至,乃以违抗圣意定罪,捕汪严加申斥,汪释后,就此坐化于一破庙中,其妻翌日闻知其事,以棺椁衣衾往葬之。汪身后一无所有,平时也无演戏行头,金钱到手即尽,虽有演戏契约,却不履行,当兴之所至时,终日演唱不息。他结交一妓女,名林桂生,在林怂恿下,则可任意而唱。他生性傲慢,藐视同侪,因之人缘极差。他所敬畏的仅两人,是俞菊笙和田际云,亦是奇事也。

汪演戏重在唱工,做白稍逊,擅《文昭关》、《取成都》、《状元

谱》、《捉放曹》、《天水关》、《群英会》、《战长沙》、《华容道》。老旦戏有《吊金龟》、《游六殿》、《行路哭灵》。其中《文昭关》、《取成都》二剧，为程长庚外无第二人。在田际云发起下，于福寿堂曾演义务戏《群英会》。是日，汪之鲁肃、王楞仙之周瑜、金秀山之黄盖、黄润甫之曹操、罗百岁之蒋干、王雨田之孔明等，可谓珠联璧合，也是当代名伶之群英会。有人评汪，谓"汪最接近于程，是程长庚派的正宗，汪与谭比，谭以巧胜，汪以拙胜，汪用腔，谭则重于调"。

（选自郑逸梅著、朱孔芬编选《郑逸梅笔下的艺坛逸事》，
上海书画出版社2002年）

德珺如弃爵从艺*

曹济平　韩龙瑶　吴惠风

旧时代,戏曲演员被称为"戏子",社会地位十分低下。不到万不得已,父母绝不会狠心把子女送去学戏。然而,在清光绪初年,却有一位出身显贵,放弃袭爵,甘当一名戏子的人。他,就是"春台班"台柱,先唱青衣后改唱小生角色的著名京剧演员德珺如。

说起德珺如,圈外人可能知道的不多,但提到德珺如祖父穆彰阿,可谓是大名鼎鼎。穆彰阿身为道光朝首席军机大臣,以竭力反对两广总督林则徐禁烟而名显于世。德珺如的父亲,同样也是官位显赫,任过山西省的知府。他不同于一般的八旗子弟,擅长骑马挽弓,很有拳脚功夫。德珺如还有位叔叔萨廉,曾官至清王朝陪都盛京户部侍郎。德珺如一家,可以说是满门权贵。

德珺如之所以与京剧结下这不解之缘,与他父亲大有关系。他的父亲与号称"京剧鼻祖"程长庚关系非同一般,私交很深,两

* 德珺如(1852—1925),满族,嗓音高亢,先演青衣,后改小生。

家常来常往。德珺如小小年纪时,常常让程长庚扛进戏院看戏。他特别爱看武生戏,那连续不断的"小翻",那让人眼花缭乱的"长靠短打",那"鹞子翻身"的身段动作,都使他兴奋不已。到了读书的时候,他一有机会便往戏院里钻。渐渐地,德珺如对武生戏兴趣淡了下来,却对旦角戏发生了浓厚的热情,常常煞有介事地跟演员们一起学戏,耳濡目染,潜移默化,他的唱工和念白都很合乎"程式",舞台动作也能给人以美的享受,引起班主极大的好感。在他一再苦苦要求"玩票"时,班主给他派了戏。当然,这一切都是"地下"进行的,家里人毫不知情。

自父亲去世后,德珺如便彻底解放了。他无拘无束地穿梭于戏班之间,豪放不羁地交往各路演员,碰上机会,便到戏班去"客串"。后来,索性书也不读了,终日在戏班子里吃喝,隔三岔五地在戏班住下,同时更加刻苦地向老演员学戏。

德珺如鄙视功名利禄,也不存在世俗偏见,为人又很豪爽,深受戏班上上下下的敬重,特别是一些老演员,很看重他的发展前途,把看家糊口的本领,都毫无保留地一一传授给他。德珺如悟性好,又很虚心,很快学成了几出"叫板"的戏。有了这几出戏垫底,德珺如便正式向"春台班"班主提出搭班的要求。因他"客串"的戏深受观众欢迎,能卖座,班主便满口答应了。

八旗子弟德珺如搭班唱戏的事不胫而走,德府也掀起轩然大波,他的母亲气得眉毛鼻子都歪了,终日无言无语,举家上下都冷眼对待这个不长进的弟子。但德珺如我行我素,进进出出仿佛没有事一样。一天,他的叔叔上门了,把他喊了过去,叔

叔说：

"大侄子，听说你唱戏啦，是这么回事吗？"

"是。侄儿在'春台班'搭台。"

"嘿！你咋这么糊涂呢？哪样事不能干，偏偏挑上这门下贱职业呢？"

"叔叔，您老这话不当。唱戏凭力气挣饭吃，凭艺术扬名天下，怎能说唱戏是下贱呢？"

"大侄子，咱们家可是世代官宦，你这一改门庭，岂不有辱祖先，让咱家往后咋做人呢？"

"叔叔，侄儿一定清清白白做人，认认真真唱戏，绝不会有辱祖先，您老尽管放心。"

"大侄子，听老叔一句话，来年你奉旨袭爵，就可以做官。你想想，当官哪一点不比唱戏强。"

"叔叔，如今当官的，有哪一个不贪赃枉法，鱼肉百姓，他们的那些见不得人的行径，叔叔比侄儿更清楚。侄儿请问叔叔，他们的道德、他们的人格、他们的良心，有几个不奸的呢？侄儿对当官没兴趣，也不在乎那些名利地位。"

德珺如说完，头一调就走了。他叔叔讨了个没趣，讪讪地走了。

过了几天，德珺如的几个舅舅、舅母都上门了，他们在德珺如母亲屋里商议了半天，便让家仆从"四喜班"喊回德珺如，让他去见几个舅舅。

几个舅舅虎着脸，几个舅母脸上挂着不易察觉的一丝奸笑，

大舅拉长脸,首先"发难":

"珺如,你是识文断字的人,《大清律》上咋说的?"

"诸位冀舅、舅母,大清法律上说得清清楚楚:八旗子弟严禁唱戏,如有违犯,轻则罢官,重则充军。"德珺如知道来者不善,干脆主动把话说明了。

"好!说得好!既知如此,你为何一意孤行呢?"

"珺如不慕荣华富贵,只求乐在其中。"

"难道你置国法、家法于不顾?"

"珺如前思后虑过了,不改初衷,甘愿国法、家法处置。"

"好,执家法,关你三日再说。"

德珺如被关进屋里,一日三餐由仆人送进。第一日,端进屋的三餐饭菜,原封不动地给端了出来,他不吃不喝,静静地躺在床上。第二日,端进屋的饭菜,吃了一半,他像囚笼里的老虎,焦灼不安地在屋里走圈子。第三日,他叫仆人抬进一面落地穿衣镜,对着镜子,德珺如一门心思,练习口法、手法、眼法、身法、步法,时不时低吟浅唱上三五句,端进的三餐饭菜,都给吃得干干净净。

关了三日,德珺如丝毫没有悔改的表现,几个舅舅知趣地走了。他妈没了主心骨,只好"跌软",对他说:

"你既然执迷不悟,当妈的也阻拦不了,但你无论如何不得再唱旦角,男扮女的,那就太失我们的门风了。"

德珺如见母亲已经通融,忙不迭地应道:

"那么,改唱小生总可以吧?"

德珺如母亲见他执意相求,只得无可奈何地点了点头。

生、旦不同行当,唱小生比唱旦角更难,小生唱腔除了用旦角唱腔外,还必须杂用宽喉,还要有一定的武功基础。至于口法、手法、眼法、身法、步法等,生、旦角色是大相径庭的,因此,能唱旦角的人,不一定能唱好小生,而生改唱旦角戏,相对来讲比较容易。所有这些,德珺如都很清楚,但处境如此,改就改吧,好在他在圈内生活久了,舞台经验也积累了不少,只要功夫深,改起来并非是很困难的。

从此,德珺如从头学起,苦练基本功。他每天起早贪黑,练功的时候,头上戴着网子,脚下穿着靴子,经常废寝忘食,半月下来,人也瘦了一圈。德珺如为了学好雉尾小生,他专门在房内悬挂一面大镜子,每天必定以周瑜的装束,揽镜自照,一颦一笑,无不揣摩周瑜的心理状态,把少年英雄周瑜的好胜卞急之态,在言行举止中表现得淋漓尽致。他特别在雉尾上用功夫,每一低头,必使雉尾作左右转动,盘旋直上就像双塔凌空一样,既美观又不露出挺颈努力的状态。

没有多久,德珺如便正式登台唱小生角色了。凭着他演戏的灵感,演技很快就有提高,一跃从"春台班"旦角台柱转行到小生台柱,以唱小生角色技压群芳而载入史册。

德珺如在台上唱戏,如鱼得水,心情非常舒畅。但是好景不长,朝廷降旨,让他袭爵。在清朝,袭爵的人绝不能唱戏,唱戏当然就不能袭爵,德珺如的亲朋好友都劝他成就功名,奉旨袭爵。但他却说:

"要我放弃唱戏是没门的,至于袭爵不袭爵与我无关。"

家里人一再劝说:

"爵位是朝廷恩赐的光荣,舍弃功名荣誉,得不偿失啊。当官何等荣耀——"

德珺如笑笑,打断话头,说:

"都说当官荣耀,我唱戏,却有当官比不上的荣耀。台帘一掀,我上可以当神仙皇帝,下可以演将军大臣,同样有仆人成群,武士前呼后拥,左右侍立,人间的威风荣耀也不过如此吧!"

德珺如这段调侃的话,气得家里人白眼直翻,他的母亲没好气地说:

"戏里的毕竟是假的。"

德珺如听后,哈哈一笑,说:

"你们说说,天下的事情,什么是真,什么是假?"

家里人回答不上来,只好听之任之。

后来,德珺如不仅没有袭爵当官,而且被革除了旗籍。德珺如家里人,包括他的叔叔、舅舅,以及远房的七大姑八大姨,统统与他断交,为免得和德珺如见面,他们都不去看"春台班"演戏。德珺如对此安之若素,在中国京剧舞台上,他贡献出毕生的精力。

(选自曹济平、韩龙瑶、吴惠风著《艺苑遗珍——中国艺苑的故事》,江苏人民出版社2000年)

汪笑侬唱戏丢官[*]

高拜石

袁寒云(克文)挽汪笑侬联句云:"本来是七品县官,革职原为唱捉放;此去有三堂会审,看君可敢骂阎罗。"坊间出版联话,把上联第一句改为"你本是七品令官",下联"看"作"问";另一部联话则改为:"国破家亡,几见人来哭祖庙;时移世变,请看我去骂阎罗。"前者当为记忆之误,后者似经编者改作,对仗虽齐整,但已不像哀挽之作了。

汪笑侬为票友下海之京戏须生,大概也因为他是票房出身,没有坐过科,练过把,所以一般谈述戏剧艺术者没有提到他的,仅齐如山所著的《国剧漫谈》所谈《百馀年来平剧的盛衰及其人才》中尝谓:"汪笑侬,旗人,举人,国子监南学学生,佚其名。唱老生,学汪桂芬,而音太窄,试唱与桂芬听,桂芬笑之,遂名曰汪笑侬。"总共不及五十字。按,汪笑侬的本名为德克津,蒙古旗

[*] 汪笑侬(1858—1918),名僻,旗人,演老生,吸收汪桂芬唱腔、孙菊仙唱法,别创新腔,世称"汪派"。

籍,以八旗官学生身份在光绪十四年戊子(公元1888年)参加顺天乡试,中了举人,应大挑,选知县,分发山东。

清代自乾、嘉以迄咸、同诸朝,由于宫廷爱好京戏,民间亦相习成风,尤其是旗门中子弟,莫不爱好此道,多多少少没有不会哼两句的。他们凭着各人的理解揣摩名伶的腔调,清早起来调调嗓,或是到票房(戏曲习余爱好者票友聚会练习的场所)里跟跟胡琴,自得其乐。

当时北京西直门外盘儿胡同翠峰庵有一家"赏心乐事"票房,原是名票友宗室戴砚彬于同治十年(公元1871年)间创办的。戴本人自任把头,名票友如德珺如(小生)、戴阔庭、恒乐亭(老生)、刘鸿声(原唱花脸)、陈子方(青衣)等都是在这票房里玩出来的。

德克津自幼便好戏剧,视功名如拾芥,取科第如摘髭,芸窗(书斋的代称)占毕余暇,便到票房里研习皮黄昆弋,笃好成欢,所畅意注心者转在此而不在彼了。

同、光间,京师老生以谭鑫培、汪桂芬、孙菊仙为最受顾曲者欢迎。汪桂芬外号大头,别号艳秋,法号德生,原是大老板程长庚的琴师,故对程腔知之最悉,他又常看程演唱,对程的身段做工亦知之独详。

汪(桂芬)本人的嗓子洪亮坚实,人称"黄钟大吕",在天赋上实有过于谭鑫培,只是脾气不甚好,对并辈伶工少所许可,所以人缘不太好。德克津极崇拜大头的戏路,私底下尽意揣摩。

只是票友在票房里多是娱乐性质,教师对这班旗门大少们

也不好怎么严格,凭各人的天赋歌喉,能够对付就得。此外票友们都是因兴之所至而来学戏,没有科班的幼工,身段较差,靠把(传统戏曲中演员扮古代武将着盔甲开打)更甭提了。德克津没有汪大头天赋之厚,但唱起来苍凉豪宕有过之而无不及,扮相则更透着潇洒,这是靠了他本来所带的书卷气。

票房的彩排原是娱乐性质,清唱更甭说了。德克津在未中举前,不论票房是清唱是彩排,他都有一份,粉墨登场,新声初试,十分兴头。戴砚彬把头以黄带子弟(指清代宗室)主持票房,常邀那些名伶来听,于观摩之中寓有就教之意。

有一次德克津串演《取成都》,饰刘璋一角,他把刘璋被迫让位一股无可奈何之情熔铸在唱词中迸出,唱得颇为得意;暗觑池子里的伶工对自己演唱的态度,瞥见汪桂芬汪供奉对着戏台只是笑笑而已。

旧京顾曲家讲究的是"听戏",对唱工好的能听得入神,听时晃头摆脑,抢指按拍;唱做稍微过火了,便称为"洒狗血";如其是艺事尚未成熟的票友,则径诮为"羊毛"了。

德大爷所唱的《取成都》适为汪供奉的拿手杰作,汪对着戏台笑笑,自不外笑其不守绳墨之意;虽不是恶意的讥诮,而德克津不为宗匠所重视则在意中了。这一笑给德大爷心里拴上一个疙瘩。

在封建时代,统治阶级,对以优伶为职业者是瞧不起的,称之为"戏子"。为了限制这般人溷入仕途,因此不准其参加考试,违者处罚甚严。宋明已然,清代尤烈。

德克津于戊子年(公元1888年)中了举人,自然是个喜事,票房中的朋友为庆贺他秋闱得意,又彩排了一回。他不觉戏瘾复发,和刘鸿声串了一出《捉放》。

德克津在剧中饰演陈宫,将草堂的洒脱,杀家时的惊惶,行路时的狐疑忧惧,宿店时的反复悔恨,在唱腔中一一表现出来,道白之美妙变化亦展示得恰如其分。当曹操逼他上马时,他连用三个走字,将万分懊悔、无奈同行之神情完全逼出,演得极为认真。此事传遍行内外,大家当做佳话来谈,却也因此而传到了御史耳中。

也是合该有事,德克津次年应礼部之试不第,应大挑却选上了知县,分省山东。他志得意满之余,娶了一妾,准备走马南行,与新姨太太同赴任所,却不道惹上祸事,两罪并发,而落得个削职永不叙用的后果。

原来德克津所娶之女也是宗室,他一时没有弄清来头,一见这女的生得细皮白肉,楚楚动人,便听了媒人之言,草草收房。他的对头把这事告知御史,参了他一本,说他本属优伶,又私买宗室孤女为侍妾,人证之外,再加上回票串"捉放"的精彩演出的事实,查究属实,削去功名,罪应大辟(处死刑)。

德大爷急得团团转,其家有个忠仆,不忍见主人得祸,自愿顶认一时糊涂,这姨太太是由他买来献与主人的。德大爷见这忠仆确属诚意,只好同意如此说法,一面由相好的朋友代他向刑部及军机处打点,为他主仆请求开脱。

德克津擅买宗室之女为妾,有他的忠仆自愿出来顶替一切,

定谳以后又须受那充军极边的活罪。难为了这忠仆抛妻弃子，披枷戴锁地出关去了。德克津本人只落个失察之名，幸免重刑。唱戏虽辩称是"票房雅集"，究竟是在中举以后，有玷衣冠。两件事加起来，见得他不配临民，因而被褫了功名，革职永不叙用。

经过这场官司，打点官府去了一大笔钱，赆送家奴又去了一大笔，德克津的家产也差不多了。做官的机会既失，做买卖又缺本钱，而且更不在行，只好下海唱戏，取艺名时，记起汪大头对他笑过，因用"汪笑侬"三字。到上海唱戏成名，大家只知道汪笑侬，他自己改用"汪爵"为名，字"笑侬"，那德克津的本名反而无人知道了。

<p style="text-align:center">（选自高拜石著《新编古春风楼琐记》第十集，
作家出版社2005年）</p>

京城"龙票"载涛*

郑怀义　张建设

京戏行家

清代,宫廷中演戏成风。不仅皇宫里有戏台,连皇帝行宫、避暑胜地都设有戏台。只要帝后们高兴,随时都可以请梨园名流来演出戏曲。皇宫里从上到下许多人都会哼哼几句京戏腔。作为光绪的弟弟和宣统皇叔的载涛,也自然从中受到熏染,爱上了京剧。

民国初年,一度销声匿迹的京戏又活跃起来,居住在北京的一般王公大臣及其子弟,为了解除孤独愁闷,从爱听京戏成习,进步发展到直接演唱京剧,最后逐渐发展形成了一个不定期、不定人的自我表演、自我欣赏的戏班子。北京的梨园票友们便送了他们一个"龙票"的雅号。而这个戏班的首领就是对京戏兴趣

* 载涛(1887—1970),满族,光绪同父异母弟,宣统叔父,京剧票友。

最大,研究得也最精细的载涛。

当时一些著名的王府里都自设戏楼,其中载涛家里的戏台别有一番特色。其规模并不算大,位子也并不多,但结构巧妙,建筑精美,特别是这里总有名角登台,引得那帮少年王公贵族子弟闻讯而来。载涛和当时著名的伶人尚小云、郝寿臣、谭叫天、杨小楼、陈德霖、王瑶卿等都有来往,他们也常到这里唱戏,或合作演戏。在载涛的会客厅里,还挂着不少著名演员赠送给他的剧照,这些照片常常使他引以为荣。

为唱戏方便,载涛采买了一大批戏装、戏具、行头,并提倡全府人人学戏,人人上戏。有时唱《安天会》,需要几十人的大场面,载涛便让女仆扮仙女,散差当天官,自己唱主角,锣鼓开打,热闹非凡。一直唱到载涛满意为止,否则绝不开饭。

王府戏台建立后,载涛经常召集其他王公子弟前来演戏,除偶尔临时约请几名内行演员和底包外,主要演员都是这些戏迷们。有时,为了捧场助兴,载涛还邀请一些观众,大部分是亲友家属,并设宴招待,但绝不请外界无关人士来看戏。有时戏演到高潮,载涛往往不顾司仪的职责,蹦上台去,唱上一段。他最爱演猴子戏,每一动作,全都惟妙惟肖,赢得亲朋佳友们的掌声和喝彩。

太后指师

载涛真正拜师学戏,还是出于西太后慈禧指师的缘故。慈

禧酷爱京戏，尤其到了晚年，几乎每日午睡后，都要听上几段。有时，唤宫中太监戏班演"髦儿排"，即不上装的清唱；有时，召"内廷供奉"谭鑫培、杨月楼等名演员入宫演唱。宫内演戏，一般是在阅是楼。颐和园演戏，最好的地方是德和园。台凡三层，上层降神，下层出鬼，慈禧看得很热闹。遇万寿节庆，她便赏王公大臣入宫听戏。

那次是在丰泽园戏台，载涛奉旨随班听戏，只见戏台装饰得富丽堂皇，两侧旁柱悬挂着长串的"喜庆灯"，凭空增添了无限的喜气。在"一枝花"牌子的唢呐声中，王公大臣跪在大红地毯上，恭迎从正面楼厅里走出来的慈禧太后。开场戏是《跳灵官》，又接了一出昆腔《接福迎祥》，慈禧来了兴致，越听越高兴。她发现坐在台下听戏的载涛，便为他叫来当时正在唱戏的京城名角张淇林，让载涛拜张淇林为师，并对张淇林说："你一定要教好载涛学戏，不能比杨小楼唱得差！"

张淇林，绰号"三宝"，能戏极多，擅演武生。当时梨园公认"武功根底纯实准确者，唯有张淇林"。以致名武生杨小楼唱《冀州城》时，非请张淇林扮马岱不可。这回，张淇林见慈禧指载涛为徒，心中着实惶恐不安。他收过不少徒弟，可哪教过贝勒爷啊！"这可是提着脑袋教戏，载涛唱不好，我可得掉脑袋啊！"于是，他每日早早来到涛贝勒府，先给徒弟请安，再给徒弟教戏。好在载涛聪明伶俐，又爱唱戏，几乎是一教就会，水平提高很快，心悬在嗓子眼的张淇林才稍稍安下心来。

辛亥革命以后，载涛闭门家中，无所事事，除骑马、画画、养

花、玩鸟外,又跟当时京城里有名的架子花脸钱金福学戏,定期把钱金福请到府上一句一句地说,一招一式地教戏,载涛对钱金福招待得周周到到,好吃好喝,尊为上宾。但钱金福却对此颇不以为然。他想:"人家一个大清国的王爷,哪会瞧得上唱戏这个行当?不过是叫咱来陪着玩玩,寻欢取乐罢了。"因此,他总是客客气气"七爷长"、"七爷短"地叫,说招式、教唱腔也并不那么认真,只是做做应景文章。可是载涛却始终认认真真、实心实意地学,非常卖力气。钱金福看到载涛没有王爷的架子,不仅热情款待他,而且一门心思学戏,于是受到了感动,坦诚地对载涛说:"涛贝勒礼贤下士,虚心求教,我一定精心地教,绝不含糊。"从此,钱金福拿出浑身的真本事,耐心地教载涛学戏,前后达三年之久,载、钱二人过往甚密,成了莫逆之交。载涛后来练就的一身过硬的靠背武生的功夫,主要得益于钱金福的亲自传授和指点。

载涛学成之后,技艺大精,和当时梨园名角的关系也愈发亲密起来。既是票友,又是朋友,双方走动十分频繁。记得那是1922年为祝贺瑾太妃寿辰,清室决定在漱芳斋演戏祝暇。事先内务府点了很多名角戏目,太妃都不满意,唯一想看的是梅兰芳先生的戏。内务府大臣因事关太妃生日祝寿,丝毫不敢怠慢,但又怕请不到而误事,便请载涛出面致梅先生处谦辞婉约,务请入宫一演。当时,梅先生虽然正为救灾捐献义演,每天非常劳累,但看在载涛的朋友情意上,还是答应了逊清皇室的要求。

载涛陪梅兰芳先生来到宫内,受到清室的热情款待。梅先

生在宫中演了两出戏,一出是《游园惊梦》,一出是《霸王别姬》,瑾太妃、瑜太妃十分满意说:"随先太后看戏几十年,从未看过这样的好戏,以前看的戏都算是白看了。"

武戏专精

载涛研习京戏甚深。生、旦、净、末、丑样样拿得起来,其中最拿手的是武生戏。

当时名震京师的京戏武生杨小楼,也是载涛拜的老师之一。杨小楼为杨派武生创始人杨月楼之子,唱于京津之间,素有"第一名伶"的美称。他身躯高大,相貌堂堂,扮相英俊,具有"寓文于武,武中有文"的特点。加以嗓音清悦,白口沉实,颇能表达人物的内心感情。这些都深深吸引了载涛,令他如醉如痴。

载涛平素对杨派十分崇仰,因此,他一边跟钱金福学戏,一边又学杨小楼的戏。只要杨小楼挂牌演出,不管在哪家戏院,载涛都不惜高价买票去听戏。后来,也常常把杨小楼请到载府来当面指点说教。载涛不仅在唱腔、做戏方面模仿杨派,行头、把子、道具也都按杨的样式制作。有一次,杨小楼在第一舞台义演中演《叭蜡庙》,反串张桂兰。载涛看后,大为惊异。他想,杨是专攻武生的,居然还能反串青衣,可谓戏路宽广,令人钦佩。从此,他对杨小楼更加敬重。

实际上,反串角色,在京戏里是常有的事。在人们的心目中,真正的名家,必须通晓两个以上行当,否则,只能算是个一般

的艺人。载涛知道了这个梨园界的传统观念，也不甘于人后。他步杨小楼后尘，在专攻武生的基础上，又跟名旦余玉琴学起了《贵妃醉酒》。不久，他便着装登台，反串青衣，在《贵妃醉酒》中成功地扮演了杨贵妃的角色，博得好评。从此，"载涛能反串青衣，戏路很宽"，在京剧的内行和外行中传为美谈。

在名师的指点下，载涛经过勤学苦练，表演武戏的水平日渐提高，臻于成熟。有一次，外蒙古亲王那彦图为庆贺生日，邀请全城名伶唱戏一天。因那彦图的次子光祺是载涛的连襟，非亲贵之家不演的载涛，才肯粉墨登场，演了两出戏，一是《安天会》，一是《铁公鸡》。

当时，曾有幸亲自耳闻目睹载涛演唱京戏的吴丰凯老先生，事后回忆说：《安天会》是载涛的拿手戏。这是一出猴子戏，武生重头，难度很大。猴子需要连翻一串跟头，还要演得灵活、顽皮、诙谐。载涛功底较深，演起来轻快敏捷，干净利落，一招一式，悦人眼目，无不赢来满堂喝彩。这出戏不同其他武戏，只有主演一角来力战众神将，而且连战十几场，根本没有休息的时间，演起来颇为吃力。但载涛演来，却游刃有余。那时他又当壮年，自有幼功，所以扑跌翻滚，格斗拼杀，毫不费力，特别是《偷桃》、《盗丹》两场，载涛模仿猴子动作，惟妙惟肖。高难动作，更是见真功夫。跳戏桌时，来了个旱地拔葱，脚步轻快，身段漂亮。所唱吹腔，婉转动听，力战众神，一场有一场的打法，场场变幻无穷，诙谐而不俗套，滑稽而不厌烦，真是恰到好处。

《铁公鸡》是载涛又一拿手好戏。这出戏全部穿戴清朝官

服,纯为武工短打戏,难度更大。有时连京朝派杨小楼、尚和玉等名伶都畏难而不敢轻易演出。戏很长,分为头、二、三本,说的是太平天国与清帅向荣交战的故事。这一次,载涛演的是第三本。他饰张家祥,身穿单袍、纱马褂上场。又是一人力敌众将,场场都是凶猛的开打,真刀真枪,赤膊应战。全剧中除向荣被烧一场,载涛可得空稍微休息一下,其他场场奋战。他还精心设计动作,表演一丝不苟,闪转腾挪,轻捷利落。有一场戏,令人印象极深。对方用真枪相刺后,便将口中所含的红水,喷到载涛身上,竟如鲜血直淌,煞是逼真。一场戏演下来,尽管还是隆冬时节,载涛却是大汗淋漓。足见载涛的演技高超,武功精湛,令人钦佩。

巧育"猴王"

提起载涛,素有京剧武台"活猴王"之称的李万春,至今仍尊敬地称他为"恩师"呢!李万春后来所以能够演猴戏炉火纯青,名冠京华,也确是载涛精心培育的结果。

李万春是晚清名武净李永利之子,自幼学戏,家传渊源。他戏路较宽,文戏方面受到余叔岩、马连良的传授,武戏方面得益于杨小楼、盖叫天,红生戏又求教于李洪春。由于家教严格,他又勤学苦练,十岁时与兰月春合演《两将军》,便一举成名,深得京剧界老前辈的器重和观众的欢迎。

溥仪大婚那一年,邀请全国名角进京,大唱三天。这就是当

时举办的规模最大,也是宫廷里最后的一次堂会了。年仅十一岁的李万春,由天津来到北京,一出《闹天宫》轰动了全城。酷爱京剧、擅演猴戏的载涛闻讯后,立即赶到大栅栏广德楼(前门小剧场)听戏。观后也不禁拍手叫绝,连声说:"小猴子演得太好了,真是个小怪物!"戏还没散,他就来到后台,当场找到李万春,说:"你小子演猴戏好,有前途,我给你配戏如何?"这就是要收他为徒了,喜得当时的斌庆社班主于振亭、李万春之父李永利直蹦高,能有涛贝勒爷作老师,那是多大的荣耀!当即按下李万春,磕头拜师。

第二天,李万春在父亲李永利的陪同下,专程来到涛贝勒府正式行拜师礼。从此,载涛收下这位已经小有名气的徒弟,严格要求,精心培养。载涛教戏是十分认真的。他总是先说明戏的内容,解释清楚戏词,然后再辅导动作。每逢遇到高难动作,他总要示范一遍,直到自己满意,然后再让李万春按照要求,一招一式地做来,从不含糊。与许多著名艺术家一样,载涛最喜爱的一句格言是:"梅花香自苦寒来。"他要求李万春注重练功,"冬练三九,夏练三伏",要数十年如一日,苦练不辍。

说来令人难以置信,一出《闹天宫》,载涛整整说了三年,李万春也认认真真学了三年。他几乎每天都到七爷府来,一待就是一整天。载涛说戏,简直到了入迷的地步。中午吃饭时,载涛像突然想起什么似的,一下子蹦到大理石椅子上,对李万春挤眉弄眼地说:"小子,你看着!"便把馒头放在嘴边,模仿起猴子啃桃的动作来。就这样,师徒俩一边吃,一边说,一边演,一边改,以

致后来很多精彩的动作,都是在饭桌上设计出来的。其中,尤以啃桃这一动作最为叫绝。他们都能根据剧情需要,选一个不软不硬的桃子,用牙啃皮,连续不断,桃皮直拉出一尺来长。

载涛非常喜欢李万春。在李生日时,载涛还送他一些小银锞子、牛角灯、小荷包等宫中玩意儿。他们的友谊始终没有中断。李万春自成一派后,仍然不断上门求教,载涛也总是欣然指点,诲之不倦。

(选自郑怀义、张建设著《末代皇叔载涛沉浮录》,群众出版社1989年)

杜月笙粉墨登台

韦君谷

民国十四五年,杜月笙三十八九岁,几爿赌公司生意兴隆,鸦片烟买卖做来得心应手,光是"大公司"里派定的"公费",他每月已可收入现大洋一万元,其他种种收益,更可能十倍于此。

于是,幼艾父母双亡,童稚孤苦无依,小时瞎摸乱闯,青年孜孜矻矻,一直到了如日方升的鼎盛中年,杜月笙开始摆个场面,稍微有些风光,将那成功滋味,浅浅的尝一尝,他倒是有过一阵子神怡心旷,快乐欢畅。

他的兴趣向多方面发展,而且,每每证明无论他学什么,进度都是相当的快。不过有一点,由于时间和精力的有限,使他唯有浅尝辄止,无从深入。

譬如说唱京戏,他有一个愿望:凡是他所看过听过的好戏他都想照单全收,因此,生旦净丑,文武场面,他样样都能来上两手,或则整出,或则一段。譬如说:他昨天听了一出姚玉兰的捉放宿店觉得过瘾,今天他便会请姚老生亲自传授,明天又看了杨小楼的起霸边式又觉得好看不过,后日他又请杨老板来教他练

武功了。唱不唱得像,练不练得成,他却是并不在意,反正是好白相的,杜月笙绝不会去吃开口饭。

不过,"这话又得说回来了",杜月笙虽然不靠唱戏吃饭,倘使他若兴致一来,粉墨登场,却比任何京朝名伶,海派大角,还更叫座,更有号召力,票房价值更高。前后二三十年间,每一次上海发起劝募捐款,杜月笙不是主任委员,便是当总干事,他担任提调,必定排得出令人叹为观止的戏码,请得齐天下闻名的角儿,而在精彩百出,好戏连台的节目单里,总归要排上一场沪上名票大会串。这里所谓的名票,实则为"名人"的代名词,如杜月笙、张啸林、沈田莘、王晓籁、张蔚如,以及许多黄浦滩上字号响当当的大亨。看他们的戏,台上汗流浃背,台下阵阵哄堂,荒腔野板,忘词漏场,不但照样引起满座的彩声,而且立即被人偷"学"了去,传为佳话,笑痛肚皮。这是台上台下,亲切而诚挚的感情交流,戏演得越糟,反倒越加讨好。因此,只要排出杜月笙他们的戏目,义演场中,准定全场爆满之外,还有人千方百计地想弄张站票。

杜月笙会哼的戏很多,唱得好的却少,原因要归罪他那一口浦东腔调。他学的是老生和武生,由于南北名伶无人不敬杜先生,和"名师们"研究切磋机会之多,当代不作第二人想。尤其往后姚玉兰和孟小冬两位菊坛祭酒先后来归,闺房之乐,往往一曲绕梁,时人曾有"天下之歌,尽入杜门"的赞叹。有这两位夫人的尽心指点,加上杜月笙的兴趣,如果他有志于此,他很可能成为平剧的角儿。

在平剧方面经常指点调教的,有金少山之兄金仲仁和名小花旦苗胜春。杜月笙会的老生戏,多半出自金仲仁所授,苗胜春则每逢杜月笙票戏,从订制行头、排练到检场,统统归他一手包办。

能够成出搬上台去唱的,杜月笙一共会六出戏——他生平票戏也只票过这六出。顶拿手的是《天霸拜山》、《落马湖》,以此类推则为《完璧归赵》、《刀劈三关》、《大叭蜡庙》,还有一出和"伶王"梅兰芳合演的《四郎探母》。其中那出《刀劈三关》,是姚玉兰夫人所授。再末,便是有一次证券交易所理事长张蔚如票演《苏三起解》,"三堂会审"那一大段戏里,杜月笙和张啸林应邀客串"红袍",两大亨全部崭新行头,一左一右,陪点堂上王三、阶下苏三,分明是"活道具"似的陪衬角色,但当两大亨念一次道白,台下准定会轰起满堂彩来。各方友好赠送的花篮,从剧场大门口,沿路排满直到戏台,这两位沪上闻人收到的花篮总共四百多只,漪欤盛哉,两位配角十足抢尽了主角的风光。

民国十三年,大江南北爆发了齐卢之战,齐燮元加上了孙传芳,跟浙江军务督办卢永祥,在江南一带炮火连天,鏖战不休。各地难民,扶老携幼,纷纷逃往上海避难,他们席地幕天,风餐露宿,眼看着就要成为饿殍。杜月笙登高一呼,吁请上海各界,同伸援手,加以救济。那一次,他所举办的平剧义演,极为成功。连日满座之余,观众纷纷要求,请杜先生也出来唱一出。

这是他平生第一次公开登台,心情之紧张热烈,自是不在话下,除了加紧恶性补习,他更自掏腰包,做了一套簇新漂亮的行头,那一回,他唱的是《天霸拜山》,饰演黄天霸一角。

戏装店的老板,亲自来给杜月笙量尺码,做行头,一群朋友,在旁边七嘴八舌,提意见,出主意。其中有一位说:

"杜先生,这个戏装里面,头盔是顶要紧的,你不妨用两钿,把它做得特别漂亮。"

杜月笙问他:

"怎么样个漂亮法呢?"

"人家角儿的头盔都用泡泡珠,杜先生你何妨用水钻?五彩灯光一照,光彩夺目,那不是要比泡泡珠漂亮得多吗?"

一时高兴,杜月笙脱口便说:

"好,就用水钻。"

于是在他身旁又有人提出建议:

"天霸拜山里的黄天霸,出场下场一共是四次。杜先生,你应该做四套行头,每次出场换一套。"

"好,就做四套。"

回到前楼太太沈月英的房间,把这一番经过一说,沈月英笑得合不拢口问:

"唱戏又不是做新娘娘,何必出一次场就要换一回装呢?换上换下,只怕你赶不及啊。"

"哎呀,这个你就不懂了,"杜月笙聊以解嘲地回答她说:"人家角儿唱戏,有的靠唱工、有的靠做工,看戏朋友不是饱了耳福,就是饱了眼福。我呢,唱工不灵,做工又不行,只好做两套行头让大家看看了。"

四套戏装全部做好,从里到外,一色湘绣,精工裁制,价钱大

得吓坏人,由苗胜春帮忙他一套套地试着。杜月笙站在大穿衣镜前,做了几个边式,环立周围的人,忙不迭地叫好。却是杜月笙愁眉苦脸地转过身来,双手一甩袍袖,神情沮丧地说:

"算了罢！我身材又瘦又长,天生不是衣服架子,再漂亮的行头,着在我身上也会走样!"

于是,大家很落胃(按:杭州话,舒服扎实)地哈哈大笑起来。

"天霸拜山"里的第二主角,大花脸窦尔敦,杜月笙挽请"啸林哥"客串,张啸林一口答应,他的黑头戏出于金少山的传授,因此,他是相当有把握的,最低限度,他连腔咬字要比杜月笙准确得多。

公演之夜,盛况空前,上海早期三老之一,黄浦滩人人呼之为"洽老"的虞洽卿,和商界名流王晓籁,端张椅子坐在文武场面旁边,双双为杜张二人把场。台上台下,嫣红姹紫的鲜花,堆得花团锦簇,层层叠叠,戏院里全场爆满不算,"作壁上观"者更大有人在。尤有顾嘉棠、叶焯山等小八股党,以及杜月笙、张啸林的保镖亲随,在人丛中昂首挺胸,挤来挤去,仿佛是他们在办什么大喜事。

轮到杜张两大亨相继登场,掌声与彩声,差点要把戏院的屋顶掀开,张大帅一张口,全场顿时鸦雀无声,观众们大概都晓得张大帅的毛躁脾气,怕他光起火来要骂"妈特个×"!

绣帘一掀,杜月笙在上场门口出现,掌声如雷,彩声似潮,观众的热烈情绪达到最高峰,观众里还有人在高喊:"喏,杜先生,杜先生出来了!"他身上全部湘绣的行头灿烂夺目,描龙绣凤,珠

光宝气,最精彩的尤数他头上那顶"百宝冠",上千粒熠熠生光的水钻,经过顶灯、台灯、脚灯,十几道光线交相映射,水钻幻为五彩辉芒,看上去就像霞光万道,瑞气千条。

演的是"黄天霸单骑拜山"故事,杜月笙亲赴落马湖,拜见张大帅。两个人分宾主之位坐定,开始大段的对白。台下的观众这时又发现:杜月笙的脸孔始终向后仰着,两只眼睛居然是眯起了的。

还有人以为他是学三麻子唱关公戏,照例不睁眼呢;台上的张大帅一阵心慌,忘了词儿,台下没有人敢喝倒彩,但见他从容自在,不惊不慌,右手甩开了大折扇,两只眼睛落在扇面上。扇面上写得有全部词儿,"窦尔敦"得救了,他继续将江湖上的言语,细细地再与杜月笙讲。

眼睛珠子移到眼角边,杜月笙一眼看见啸林哥玩的把戏,他不禁又惊又羡,窦尔敦上场照例要带大折扇,那把折扇此刻发挥了莫大的作用。回头想到自己,暗暗的喊声糟糕,自己演的是黄天霸。黄天霸在"拜山"的时候是要赤手空拳单骑拜山的,啸林哥的扇子上有"夹带",待会儿要是自己也忘了词儿,那可怎么办呢?

心中一急,果真就把词忘了,窦尔敦的道白念完,他满头大汗,目瞪口呆,头一个字就接不上。前台后台个个都在为他着急,这出戏该怎么往下续呢? 僵住了时,杜月笙一眼看见有人擎个小茶壶在向他走来,他不觉眼睛一亮,精神骤振,来人正是降格担任检查的名小花苗胜春,趁他喝茶的时候,嘴巴贴紧他耳

朵,将他忘了的那几句词,轻轻地提上一提。

杜月笙用他浓重的浦东腔,继续往下念道白。管他念的是什么呢?在台上的虞洽卿、王晓籁和张啸林,以及台下的小八股党、保镖亲随,还有成百上千、满坑满谷的观众,齐齐地嘘出一口气。

黄天霸在《拜山》一剧中"出将入相",四上四下,照说,每一次上下场之间,杜月笙正好轻松轻松,歇一歇气。可是沈月英的警告不幸而言中,他由于备下了四套戏装,隔场便要换一套。所以他一出下场门,马上就有人忙不迭地为他卸行头,人才步进后台化妆室,又有手忙脚乱替他换新装的,在他周围忙碌紧张。这么一来,把杜月笙开口说句话的时间都给剥削了。

第二度上场,台下开始窃窃私语,议论纷纭,因为满场的看客,只见杜月笙额汗涔涔,身体摇摇晃晃,看起来仿佛头重脚轻,摇摇欲坠,谁也想不透究竟是怎么一回事?好不容易,等他痛苦万状地把这出戏唱完,回进下场门,早有太太少爷,跟班保镖,争先恐后,把他搀牢。然后跟跟跄跄,跨进他专用的化妆室,不管哪个如何焦急关切问他的话,他始终置若罔闻,一语不发。

卸罢妆,更过衣,手巾把子和热茶,一大堆人服侍了他好半天,方始看见杜月笙呼吸调匀,脸皮由白转红,他浩然一声长叹,连连地摇着头说:

"这只断命的水钻头盔,真是害死我了!"

沈月英连忙将那顶特制的头盔捧过来,"啊呀!"她惊叫一声,这才明白过来,头盔上的水钻,层层匝匝,密若繁星,总共有

好几百粒之多,那水钻的分量好重!这顶头盔,比普通头盔要重得多了。可不是差一点儿把杜月笙压垮了吗?

后来他常说:唱那一出戏,等于害了一场大病。

(选自韦君谷著《杜月笙全传》,四川省社会科学院出版社1988年,原标题为《粉墨登场满座哄堂》)

金少山装病全节

任明耀

1942年,宋宝罗第三次到南京,在明星大戏院演出,老板叫赵万和,是亲日派的流氓头子,演出情况不错,让他赚了一笔钱。当时南京有个大汉奸名叫褚民谊,爱好京剧,喜欢唱花脸,一定要和大名鼎鼎的金少山结拜兄弟。金少山心里不愿意,可是怎能拗得过他呢?结果两个人果真拜了把兄弟。后来褚民谊在新街口盖了一座大会堂,有两千多座位,盖好以后,他把金少山请到南京,说:

"金兄弟,这座大会堂为你盖的,就送给你吧!"

金少山一想,不对,说道:

"我一生就会唱戏,这么大的会堂送我何用?我管不了。"

两位结拜兄弟,争论了半天,金少山坚决不要,褚民谊最后说道:

"那就这样吧,你就在新盖的大会堂唱一期戏吧!"

金少山无可奈何地答应了。但没有配角怎么办?当时南京到北京的铁路正闹铁道游击队,路上不安宁,只能就地解决。

有人找到了赵万和,说:

"请宋宝罗陪金三爷唱一期再合适不过了。金老板的戏,宋老板都能唱,《遇太后》宋能唱老旦,《连环套》宋能唱黄天霸,《断密涧》宋能唱伯党,这些戏都是他的拿手戏,其他如《法门寺》等对宋来说更是小菜一碟了。"

他们找到了宋宝罗,宋本不愿意和金少山合作,因为跟他合作是陪他唱戏,虽然名义上挂双头牌,实际上是为金少山挎刀的。况且宋正在明星演出,业务也不错。可是这件事不答应不好办,因为褚民谊势力太大,谁惹得起这个大汉奸?

第一天唱《遇太后》、《打龙袍》,观众不太多,这是怎么回事呢? 因为南京伪政府官员都来看戏了,为了做好安全工作,新街口一带全部戒严。大会堂门口由军、警、宪把持,见这阵势老百姓买了票也不敢进去,所以剧场里的观众最多是半堂人。戏开演了,第一出是武戏,第二出是旦角戏,大轴戏是金少山和宋宝罗的《遇太后·打龙袍》。金少山演戏有个坏习惯,他往往不是早到,而是迟到。宋宝罗的李后快要上场了,可是金少山的包公尚未到。后台的管事急死了,急忙派人到中央饭店金少山的住处去催,金少山说马上就到。当时唱戏没有中间休息十分钟的规矩,前台绝不能冷场,管事的觉得不能再等,只好请宋的李后上场再说,并关照宋说:"宋老板慢点唱,金老板尚未来呢!"宋上场以后,一段慢板唱完了,可是还不见包公上场,当时检场的拿着小壶让宋喝水,宋说不渴,检场的小声说:"金老板还没有来呢,请你'马后'一点。"宋当时只好改念白,将狸猫换太子的故事

情节从头到尾地念了一遍,接着唱了一段[原板],[原板]唱完了再念白,足足拖了二十多分钟。正当宋焦急万分时,只听后面有人说:"来了,来了!"宋放心了,接唱四句[摇板]慢慢下场了,他心想:"再不来,我也没办法了。"

金少山一到后台,立即化妆,不到两分钟就化好了,真是出奇的快。台下观众也等得不耐烦了,他上场以后第一句台词是"哇"。这一句台词,声震屋瓦,全场掌声雷动。可是这一句后,他没有好好唱,直到打龙袍快完时,他又卯上唱了两句,弄得全场观众哭笑不得。观众心想:"金少山今天怎么啦!"当晚戏唱完了,金在中央大饭店摆五六桌酒请客,还叫来了几个妓女陪酒,一直闹到天亮,他蒙头睡觉了。

第二天全本《法门寺》,从拾玉镯起到大审止,他连前带后,只有八句散板,可是仍然没有好好唱。

第三天,日本鬼子的头头要看金少山的演出,地点放在梅熹大戏院,这是个朝鲜电影院,戏码是全本《连环套》。这天晚上,除了少数伪政府头目外,全是日本军官,这是一场十分重要的演出,褚民谊陪着金少山下后台,这天金少山很早就把脸勾好了。管事的感到十分奇怪,这是从来没有过的事情,以往他都是迟迟未到场的。大家都为此事十分放心,因为台下的观众大都是日本人,可不能拆烂污啊!他上场了,大引子"威震山冈",声若雷鸣,满场彩声,坐下以后,又是四句定场诗,又是彩声四起。以下是念白,他念道:"姓窦名尔敦,人称铁罗汉——"突然,他倒下躺在桌子下面去了,原来他的羊角风发作了。这一下,满场大乱,

这不是太扫兴了吗？后场人员七手八脚将金抬到后台，日本医师也很快赶到了。又是打针，又是吃药，忙乱了好一阵，金终于苏醒过来了。他晚上勾着的脸全变成花糊脸了，他说话也支支吾吾说不清楚了。戏根本没法再唱下去了。立即将金送回中央饭店，让他好好休息。休息了三天，等他完全恢复了，又要他再唱。唱的仍然是《连环套》，他早早到了剧场，逢人就说："真对不起，我的羊角风毛病，多年没犯了，没想到，那晚上又犯上了，真太抱歉，对不住大家了。"大家听了他的话，语出真诚，也都对他十分相信。

他又上场了。全场雷动，彩声、叫好声不断。可是当他唱到"将酒宴摆置在聚义厅上"，还未唱完，他又忽然倒下了。他躺在地上，口中发出喃喃之声，很显然，他的羊角风又犯了。大家只好又把他送回饭店休息。他因病，大会堂不好再去演了，于是就回上海了。宋宝罗跟着倒霉，他演了半个多月，一分钱也没赚到。都怪金少山临时发病了。后来才知道金少山的两次羊角风都是装出来的。因为他不愿为日本人、大汉奸唱戏，只好没病装病。金少山是一位具有爱国主义思想的演员，他的这次智勇的行动在梨园界传为佳话。

(选自《中国京剧》2000年第2期)

梅兰芳与他的两位夫人

屠 珍

一代京剧大师梅兰芳因其精湛的演技、优美的唱腔流芳百世。而在他的身后,有两位默默无闻、善良大度的夫人一直在支持着他。她们之间互敬互重,她们无私的爱给梅兰芳的艺术生涯注入了不朽的活力。

王明华绝育陪侍

宣统二年(1910年),十七岁的梅兰芳正值嗓音变声期,行话叫"倒嗓",只好暂时脱离富连成班,停止演唱,在家中休息养嗓子。这期间,他既不能再天天吊嗓子,也不能去戏馆演出,又刚刚遭到丧母之痛,因而在家心情十分郁闷。祖母和大伯母看在眼里,疼在心上,于是商量给梅兰芳说个媳妇,以转换他的心境。

经人介绍,梅兰芳迎娶了旦角王顺福之女、武生王毓楼之妹王明华为妻。王明华贤淑能干、貌美懂事,比梅兰芳年长两岁。

按祖母的意思,兰芳的母亲过早去世,妻子大两岁正合适,可以更精心地照顾他。

果如祖母所盼,王明华过门后,为人持重,居家勤俭,夫妻恩爱。梅兰芳倒嗓不满一年,就恢复了嗓音,重新搭上大班唱戏,有了固定的收入。这时,妻子王明华开始操持家政,生活安排得井井有条。不久又相继生下了一儿一女,取名叫大永和五十。夫妻感情和谐,生活十分幸福。

梅兰芳成了名角后,演出应接不暇,应酬频繁不断,王明华渐渐地也多了一份担心。她耳闻目睹一些艺人成名后,生活不能自律,作风不检点,再交友不善,结交些游手好闲、不务正业的人,沾染上吃、喝、嫖、赌的毛病,有的甚至染上吸毒的致命恶习,不仅嗓子毁了,人也堕落了。她决心保护丈夫,一定要他走正道。她决定陪在丈夫身旁,既能照顾他,还可以起到"轰苍蝇"的作用。

但要真正陪侍丈夫左右却又谈何容易!由于当时封建意识浓厚,妇道人家只能在婚娶、祝寿举办私家堂会演出时,才有机会看得到唱大戏的场面。那时妇道人家连到戏院看戏也算是伤风败俗的举动,更甭提进入清规戒律严而又严的后台了。如果怀孕,挺着大肚子就更加困难和不方便了。王明华思虑再三,不顾一切劝阻,毅然做了绝育手术。她巧妙地女扮男装进入戏馆后台,不仅在生活上照顾丈夫,还以她特有的细腻眼光帮助梅兰芳改进化妆,设计发型和改进服饰。在她的精心帮助下,梅兰芳的扮相更加俊美得体,表演越发蒸蒸日上,声名远播在外。

从此梅兰芳不论是到戏馆演出,还是外出参加应酬活动,王明华都形影不离陪伴在丈夫身边。1919年梅兰芳作为中国第一位京剧艺人到日本演出时,她也相随同去,还负责掌握梅兰芳的演出业务事项。东瀛访问演出的成功,使梅兰芳的声誉又高涨一层,而她也备受赞扬。从此梅兰芳对家中事务概不过问,全由妻子一手掌管;外出演艺事务,也尊重她的意见,由她安排公事。她在为丈夫扮戏改进化妆、发型、服装和画样如何协调得更典雅方面也越加精心,越加考究精美。梅兰芳事事依着她,尊重她,可以说是事事都离不开她。夫妻二人形影不离,相处和睦,事事顺利,令周围的人羡慕不已。

为了各种活动的场面需要,王明华非常注意自己的衣着打扮,常去前门外瑞蚨祥、谦祥益两大绸缎庄选购绫罗绸缎衣料、皮货,按照当时的时尚定做衣裳。她经常穿着最时尚的镶着各式花边的芘芭式小袄和露出脚面的裙子,也学会了穿半高跟的皮鞋。北京著名的金店天宝首饰的镶嵌珍珠、翡翠等宝石的耳环、花别针、项链和手镯、戒指等也由专人送到家里来供她挑选购买。她最喜欢碧绿的玻璃翠,胳膊上常年不变地戴着一只翠手镯,其他饰品则随同身上穿的衣裳色彩、场合不同有所更换。当时国际友人到北京访问以参观故宫、观梅剧、到梅府做客为在京三大盛事。王明华作为梅府的女主人在家中接待宾客,仪态大方、典雅端庄,获得交口称赞。

福芝芳入门添丁

不料一场麻疹病夺去了王明华一双儿女的性命,孩子的夭折犹如晴天霹雳,击倒了她,也使本来幸福安宁的梅家陷入极大的悲痛之中。原来,梅兰芳的大伯梅雨田夫妇生的几个孩子都是闺女,没有儿子。这样一来,梅兰芳在家族里就是两房的独生子,两儿女的夭折断了梅家的香火,给整个家族出了一道绝大的难题。王明华娘家为了安慰王明华,建议收养侄子王少楼做儿子。但梅兰芳思忖再三觉得不妥,考虑到自己还不到三十岁,还年轻,可以自己生,领养他人孩子多有不便。顾大局、识大体的王明华无奈只好认可丈夫的想法,于是同意梅兰芳再娶一房妻室生儿育女,完成她本人未能尽到的责任。

说来也巧,当时梅兰芳的老师吴菱仙收了一名女弟子,名叫福芝芳,年方十六岁,已进入城南游艺园女坤班献艺。福芝芳出生在北京宣武门外一户满族旗人家庭,外祖父是靠吃皇俸为生的满旗军官,膝下只有一女。民国后,收入中断,家中生活贫困。福氏女十九岁时嫁给了一个做小食品生意的人,两人性情不合,她怀孕不久后就逃回了娘家,发誓不再回婆家门。她在娘家九月怀胎后生下一个女儿,取名福芝芳。福氏虽家境贫寒,没有文化,但她为人正派,有侠义之风。她体魄健壮,颇有男子风范,在大杂院的旗人邻里中都称呼她为福大姑。凡有麻烦费力事,别人求到她,她均两肋插刀,在所不辞。她在家里生下福芝芳后,

就以做小手工艺——手工削制牙签为生。福芝芳从小不爱出门，以小花猫为伴，稍长与邻里姑娘一起在炕头上绣花戏耍。当时一起戏耍的姑娘有果素英（嫁程砚秋）、冯金芙（嫁姜妙香）等人。十四五岁时向邻居吴菱仙老师学唱京剧。外祖父去世后，只剩下她母女二人相依为命，母亲每日要陪伴女儿上戏馆演出。

一天，吴菱仙带福芝芳到梅家索取梅兰芳的剧本《武家坡》，秀丽文静的福芝芳引起了梅兰芳周围的人和王明华的注意。1921年的一天，吴菱仙老师和罗瘿公先生受梅家之托，来到福芝芳家说媒。当时，坤角登台献艺在社会上还是件新鲜事儿，时有不良纨绔子弟伺机骚扰。福母整日为女儿提心吊胆，正想有合适人家就把女儿嫁出去。梅兰芳人品好、艺术好，当时已走红，虽然已婚，但福母了解到王氏夫人不能再生育的情况后，就答应了这桩婚事。但她表示，自己虽家境贫寒却是正经人家，不以求荣来嫁女儿，她不要定金和聘礼，但提出两项条件，一是她的女儿不做二奶奶，要与王明华同等名分；二是因膝下只有这么一个女儿，必须让她跟着女儿到梅家生活，将来梅兰芳要为她养老送终。梅家与王明华对此均表同意，于是梅兰芳与福芝芳结为伉俪。

梅兰芳、福芝芳婚后十分恩爱，次年生下一子，取名大宝。孩子出生第三天，福芝芳就遵母亲的指点，叫奶妈把孩子抱到王明华屋，算是她的儿子。因为王、福二人姐妹相称，王明华年长为姐，第一个孩子应当属于她名下。孩子在王氏屋中住了一个月。满月那天，王明华把亲手缝制的一顶帽子给孩子戴上，让奶

妈把孩子抱回福芝芳屋中。她感谢福芝芳让子的深情厚谊,向她道谢,还恳切地解释说,姐姐身体不好,家中杂事须她料理,妹妹年轻健康,精力旺盛,又有孩子姥姥在身边帮助照看,所以拜托妹妹呵护好梅家的这根苗。对此,福芝芳极为感动,二人的感情更加融洽了。

艰难岁月里的平淡生活

福芝芳嫁给梅兰芳后,就终止了演艺生活。她性情文静、为人厚道、不多言语,在家中照顾梅兰芳日常生活,颇得梅兰芳的疼爱。她因出身贫寒,幼年没有上过学,没有受过什么文化教育。梅兰芳特为她聘请了一位中年女教师,常年住在家中。每日上午读书、识字、学文经。她聪明、伶俐又好学,十分勤奋。慢慢地,她从只能识读简单书信直到能读古文和白话文的小说作品。看小说的爱好伴随她终身,那一直是她最喜爱的消遣。

福芝芳和梅兰芳感情十分恩爱,婚后十四年中先后生了九个孩子。头生是一个男孩,又添了一个女儿。第三、四、五均是男孩。六、七、八又连生了三个女孩,最后一个是小儿子葆玖。她的头两个孩子均未长大,一场麻疹夺去了两个孩子的性命。第三个儿子叫葆琪,自小聪明、伶俐,长相酷似梅兰芳,一双大眼睛尤其有神。全家及梅家的宾客都非常宠爱他。葆琪六岁时入读外交部街小学,学习成绩出众,是有名的好学生。不幸九岁时患了白喉不治之症,夭折了。梅兰芳至此生下的头五个孩子(包

括王氏夫人生的两个)均未能养大。因此对活着的两个儿子就异常娇宠。当时听说清末有一对长寿的双胞胎老头,活到九十五岁,名叫葆琛、葆珍,梅兰芳希望活着的两个儿子能长大成人,就给他们起了两位长寿老人的名字,老四叫葆琛、老五叫葆珍,祈祷上苍保佑这两个孩子能长寿。

1932年,梅兰芳全家为了避难,南迁上海,在沧州饭店住了近一年时间。眼看时局不见好转,福芝芳又怀身孕,将要分娩,梅兰芳决定租一处房子暂时安家,就在当时的法租界马斯南路87号的一个弄堂尽头租下程潜先生的产业。这是一幢四层楼的法式花园洋房,可取之处是花园和一所小学只隔一道篱笆墙。当时绑拐有钱人家小孩的事时有发生。梅兰芳为了孩子们的安全,与小学校长商量后,在篱笆墙上开了一扇门,孩子们上学可以直接从花园进入校园,不必走大街绕小巷,安全了很多。梅兰芳为了表达谢意每年都组织义演为这所小学募捐。

抗日战争时期,梅兰芳时常遭受日本人的纠缠和骚扰,他非常愤怒,决定要让两个儿子接受爱国主义教育,就把他们送到内地贵阳清华中学去读书。他担心孩子们在路上被人识破是梅兰芳的儿子而招惹麻烦,就把两个儿子的名字改为绍肆、绍武(即小名小四、小五谐音)。抗战胜利后,绍武因觉得葆珍缺少阳刚气,就一直坚持用绍武这个名字。

福芝芳和梅兰芳共生了九个孩子,五男四女。可惜只有四个长大成人,即葆琛、葆珍(绍武)、葆玥、葆玖,孩子们都是雇请奶妈喂大,由孩子们的外祖母负责管理。福芝芳上午读书,下午

闲暇时,就同邻居、一位医生的妻子学习编织毛线活计。福芝芳心灵手巧,没多长时间就精通了编织技法,会织各种花针。这又成了她的一个消遣。孩子们穿的毛衣毛裤都是她精心编织的。

解放后,梅家从上海迁回北京。北方冬季较南方寒冷得多,梅兰芳六十岁后体形也较前发了福,现成的羊毛衫裤已经有些紧了,穿着不舒服。福芝芳和她二十多年的贴身保姆俞彩文一起给梅兰芳编织了毛衣、毛裤和毛背心。王府井百货大楼开张营业时,她一下买了十多斤深棕色的毛线,为丈夫和三个儿子各织了一件开衫毛衣,还给一家大大小小织了不少各种颜色的毛线围巾,深得大家的喜爱。

最后的日子

王明华在自己孩子夭折后一蹶不振,悲痛欲绝,时常半夜间猛然惊醒,彻夜不能入睡。她时常心口痛,不思饮食。她再也打不起精神梳妆打扮陪丈夫去戏馆,外出应酬了。福芝芳入门后接连生下了梅家人渴望的子女。梅兰芳有了子嗣,对孩子百般宠爱。王明华为梅家高兴,但对自己做了绝育手术更加懊悔不已,情绪愈来愈消沉。不久又染上肺结核病,久治不愈。王明华担心自己患的肺结核传染病会传染给一家大小,更担心传染给梅兰芳,影响了他的演艺事业,便决意离开家。她在一位特别护士刘小姐的陪同下,到天津马大夫医院治疗。

夏季休暑不演出时,梅兰芳和福芝芳同友人常到香山避暑

小住，他们很喜欢香山这个地方。当王明华病重以后，梅兰芳和福芝芳决定在香山附近为她选择适宜的墓地。1929年初，王明华在天津病危，梅兰芳和福芝芳一面派人赶往天津，一面为安葬王明华选购墓地。经反复比较，决定购置香山脚下东北边一块风景优美的名为万花山的山坡地，选购这块山地也因万花山的"万花"与梅兰芳的字"畹华"谐音。这块山地包括七个小山头，方圆共约十七亩。梅兰芳亲自雇人平整，修建出一块墓地，又差人在四周栽植松柏围墙，南边正中栽了两棵倒垂槐（又称龙爪槐），等待王明华灵柩的到来，择日下葬。

王明华在天津去世后，按规矩应由她的子嗣将其灵柩接回北京，而王明华膝下无儿女，福芝芳当即决定由自己的亲生儿子葆琪作为王明华的孝子到天津去接灵柩。因葆琪患了白喉，改由年仅三岁的葆琛（葆琪之弟），由管家刘德君抱着，尽了孝子之礼。就这样，梅兰芳夫妇携带葆琪、葆琛和葆珍（绍武）给王明华戴孝送葬，用金丝楠木棺材装殓，葬入万花山墓地。

1961年8月8日，梅兰芳患心肌梗塞在北京病故。人民政府给予他崇高的国葬礼遇，天安门和新华门均降半旗志哀，并决定将他安葬在八宝山烈士公墓瞿秋白墓旁的墓穴。福芝芳当即要求把他安葬在万花山自家私人墓地，与王氏夫人合葬，不要火化，要用棺木安葬。周恩来总理尊重家属意愿，由国务院安排施工，在香山万花山修建墓穴。福芝芳亲自验视，把保护完好的装殓王明华的金丝楠木棺材挖出，与梅兰芳的棺材一并下葬，旁边备下一个空穴，留给福芝芳本人百年后用。

梅兰芳和王明华的逝世相隔四十年。四十年的悠长岁月并没有冲淡福芝芳对王明华的敬重和同情的姐妹情谊,当她亲眼看到梅兰芳和王明华二人的棺木并葬在一起时,感到夙愿了却。

人们常说,一个成功的男人背后一定有一位贤明的女人。梅兰芳的成功除了他的天赋加之勤奋努力,以及他本人择友慎重等因素外,他身后两位贤明的妻子,特别是后来与他共同生活四十年的福芝芳功不可没。在抗日时期,梅兰芳蓄须罢演,表现出刚强的民族气节。但那是一段艰难的岁月,不演出就没有收入,而梅兰芳一向为人宽厚慷慨,时常接济他人,有求必应。福芝芳深深理解梅兰芳,与他相濡以沫,共渡难关。

1980年1月29日,福芝芳因患脑中风,送医院急救不治而逝。她的遗体也没有火化,由子女四处寻购到在民间存留的一口棺木入殓。如今王明华与福芝芳陪伴在梅兰芳两侧,长眠在香山万花山。

(选自《人物春秋》2006年第19期)

周信芳与裘丽琳的生死情缘

<div align="center">文 田</div>

博采众长,麒麟童崭露头角
情有独钟,裘丽琳频频传书

周信芳,浙江慈溪人。1895年1月14日生于江苏淮阴清江浦,祖辈都是仕宦。父亲周慰堂爱好京剧,由票友下海,唱旦角,艺名金琴仙。周信芳从小喜爱京剧,生而颖慧,闻歌成声,而且博闻强记,所以父母钟爱备至。1900年,周信芳六岁,在杭州拜名武生陈长兴为师。七岁以"小童串"为名在杭州拱宸桥天仙茶园登台,演唱《黄金台》,受到观众赞扬,人称"七龄童"。十二岁开始以"七龄童"艺名演正戏。十三岁时有人在写海报时,误把"七龄童"写成"麒麟童",他就索性取了这个既吉祥又别致的艺名。

1908年,十四岁的周信芳以"麒麟童"艺名演出于南京、上海、北京等地。在北京,他与梅兰芳、高百岁等同台演出,上座激

增至千人之上。1913年,周信芳十九岁,在上海与谭鑫培搭班同台演出,开始崭露头角。然而天有不测风云,人有旦夕祸福,由于漂泊江湖,周信芳在汉口的一次演出时,患上了脱力伤寒,病愈后,突然倒嗓,原来高亢清亮的嗓音从此变得沙哑低沉。眼看不得不退出戏剧舞台,但性格倔犟的周信芳不甘心向命运屈服,他苦心钻研,巧妙地将沙哑了的嗓音改造成一种别饶韵味,苍劲有力的唱腔,形成了嗣后广被南北的一种"麒音"。同时他突破京剧的表演程式,在塑造人物性格上狠下工夫。于是一种唱做并重,表演力极强,一上台就浑身是戏的麒派艺术诞生了。人们常说,30年代以来,江南的京剧班没有唱工老生不要紧,少了麒派老生就不成班了,可见当时麒派在南方的影响之大。

周信芳幼时瓷实,好学不倦,他主张"学了别人的东西,总要自己会变化才好。要是宗定哪派不变化,那就只好永做人家的奴隶了"。麒派艺术的特点,就是在表演上博采众家之长,融为一体,丰富自己,麒派的做功和白口大致得益于潘月樵,那大气磅礴的唱功主要传自孙菊仙,那唱做结合塑造人物的特点学自谭鑫培。周信芳悉心揣摩名家名派的表演,加以继承和发扬,而且反复加工,不断改革,艺术上多有创新,因此麒派艺术给人以博大精深之感。周信芳在京剧界独树一帜,受到了广大观众的热烈欢迎。

裘丽琳是上海滩声名显赫的"新天宝银楼"的三小姐。其父裘仰山原籍浙江绍兴安昌镇,因在上海经营茶庄发迹,后又开办专售金银制品和珠宝首饰的银楼,成为十里洋场上的著名富商。

妻子爱丽丝·罗斯是在中国经营茶叶和丝绸的苏格兰商人阿尔斐雷特·罗斯的女儿,罗斯是上海公共租界工部局董事,有权有势。裘仰山生有一儿二女,丽琳是最小的女儿,人称三小姐。裘丽琳从小锦衣玉食,享受荣华富贵。裘仰山因病误诊而死,享年四十五岁,也算是"英年早逝"。死时最大的孩子裘剑飞还只有十岁。幸亏裘罗氏善于理财,茶庄、银楼得以发展。裘罗氏,这位英国母亲还注重对子女的教育,把小丽琳送进当时有名的圣贞德法国教会学校读书,注重从多方面培养女儿的思想品格和文化素养,所以小丽琳尽管娇生惯养,为人却是热情正派,富于同情心。

1923年,二十九岁的周信芳在上海丹桂第一台演出《汉刘邦统一灭秦楚》当时正是京剧盛行的年代,周信芳的麒派在上海滩红极一时,裘丽琳很快就迷上了麒派艺术。当戏院老板知道来看戏的是"新天宝银楼"的三小姐,又是洋场上赫赫有名的裘剑飞裘大少的小妹时,竭尽招待,给她们安排了最好的座位。在看戏过程中,各种水果、瓜子、点心不断。当周信芳扮演的张良出场时,丽琳似乎觉得眼前一亮,周信芳身穿绣金蟒袍,头戴文生俊帽,虽然唱的是老生,但没挂口面,脸庞丰满而不显肥胖,一双眼睛大而有神,看上去既英俊又飘逸。从这一天起,裘丽琳就同麒派结下了不解之缘。无论是连台本戏,还是折子戏,她总是每场必到,成为精湛稳健的麒派艺术的崇拜者。

很长一段时间,裘丽琳茶不思饭不想,一心只想往剧场跑。她通过各种关系了解到,周信芳少年时曾由父母包办结过一次

婚,妻子是一位没有文化的农村妇女,比他年长四岁,两人根本没什么感情可言,一直是夫妻分居,如今周已年近三十岁,仍然过着独居的生活。少女的心被打动了,她再也压抑不住自己的感情,悄悄给周信芳写了一封信,表达自己的爱慕之情。周信芳收到信后,知道写信的人就是第三排座位那个天天来看戏的小姐,并为她的热情而感动。但转念一想,人家是富家千金小姐,未必出自真情。说不定是一时冲动或好奇,或是闲得无聊与男人寻开心的,别自寻烦恼了。但是痴情的丽琳却不就此罢休,她继续接连不断地给周信芳写信,极其诚挚地向他表露自己的心迹,希望他无论如何抽时间与她见上一面。

秘密约会,风满楼山雨欲来
私奔出走,有情人终成眷属

周信芳终于被感动了。没想到第一次见面,裘丽琳就给他留下了极好的印象,他感到自己真是遇上了知音,万分欣喜。

他们俩人的约会越来越频繁。为了避人耳目,他们总是把约会地点安排在郊区偏僻的乡间小路上,而且各自雇车前往。由于周信芳每晚都要上夜戏,因此他们只能在白天见面,而且几乎市区所有的公园、饭店、舞厅等公共场所都是不能相偕露面,所以他们只能在乡间狭窄的田埂上,在村边的小路旁相互偎依着,一边散步,一边细细密密地倾心交谈。尽管他们一直对约会的事严守秘密,但是天底下没有不透风的墙,他俩的行踪还是被

那些多事的记者们侦察到了。于是一条极具爆炸性"桃色新闻"被添油加醋、沸沸扬扬地传播开来。几天之后,上海近十家小报用各种醒目的标题报道了"海上名媛幽会麒麟童"这条消息。"麒麟童与银楼小姐暗渡陈仓"的绯闻传到裘府,家里顿时像炸了窝,丽琳的母亲可急坏了。但她绝不是那种遇事只会啼哭的女人,她当即让家里人把丽琳软禁起来,未经她本人允许不准走出家门一步。在发过一阵大火之后,她立即果断地采取三项措施。她让儿子裘剑飞通过各种关系买通"青红帮"头目,指使一批流氓打手去威胁周信芳:"不许你再和丽琳来往,要是不听话,对不起,借你的两条腿用用!"另外指示儿子裘剑飞采用软硬兼施的办法制止绯闻在那些小报上扩散。具体的做法便是在一品楼摆下酒席,将全市二十多家小报的编辑和记者请来赴宴,同时请来的还有裘剑飞熟识的以打斗厮杀闻名的一些帮会中人。在酒筵上,他先向报馆中人每人送上一个红包,然后拱着手说:"近来外面对舍妹有些谣传,都是无中生有,不足为信,希望各位都看在小弟的面上,多加照应!"吃人的嘴软,拿人的手短,何况同桌还坐着那些红眼绿头发的"狠客",于是那些"谣言"便从此在小报上消失了。第三项措施是亡羊补牢,丽琳的母亲从此把女儿幽禁在闺房中,连楼也不许下,女儿闺房的外面便是她自己的卧室。为防丽琳偷溜出去同情人会面,她自己连看戏、打牌和各种应酬都不去,就是整日在家里看守着女儿。与此同时,她托人放出空气,准备为女儿择婿。不久,便有个合适的对象央媒求亲来了。这家人姓赵,世居天津,那男孩的祖父在前清当过巡抚,

父亲在袁世凯当大总统时当过财政部次长,下野后在天津开了几家纺织厂。那男孩今年23岁,刚从英国留学归来。从媒人拿来的照片看,也长得一表人才。丽琳的母亲虽对女儿要远嫁到天津去有点舍不得,但又转念想到这不失为一个将女儿和那个"戏子"彻底隔开的办法,于是便应允了这桩婚事。

消息传到丽琳的耳朵里,她可真急坏了。她以为母亲一向很疼爱她,不至于把她怎么样。如今听说母亲急着要把她嫁出去,她意识到事态的严重。再不能这样坐以待毙的被囚禁下去,必须采取措施冲破牢笼,去捍卫自己的幸福。她通过十几岁的表侄女送信给周信芳,把这里的情况都告诉了他。周信芳看到条子,知道事情已到了非豁出去不可的关键时刻,他当机立断,通盘考虑出一个行动计划,然后给裘丽琳写回条通知她,做好准备,一起私奔。

所有的准备都在秘密地进行。农历端午节过后一个闷热的中午,丽琳趁家里人都在午睡之际,悄悄溜出家门,登上停在附近的一辆马车。周信芳正在车里等她,两人驱车直奔上海北火车站。一个小时后抵达离上海九十公里的苏州。裘丽琳刚安顿下来,周信芳就匆匆赶回上海,当夜照常在剧院演出,一点没有异常。

当丽琳的母亲午睡醒来,发现女儿不在隔壁房中,赶忙起床寻找,可是找遍整幢房子,却不见丽琳的踪影。眼见丽琳已杳如黄鹤,去向不明。他们派人找遍上海的各大旅馆、饭店,都不见踪影。去质问周信芳,回答是,已多日未和裘小姐见面,怎会知

道她的下落？裘家人知道周信芳原籍浙江慈溪，估计丽琳可能去了宁波一带，赶到码头查问，船码头答复，今天没有去宁波的班船。而晚上周信芳照常在剧场演出，看不出有什么反常的迹象。暗地里派人监视周信芳的行动，也没有发现什么，事情只得不了了之。

一段时间以后，裘母收到一封盖有上海本市邮戳的丽琳的来信，女儿在信中对妈妈说，她已与周信芳互订鸳盟，此生非周不嫁。如果家里实在不能见谅，她甘愿登报与家庭脱离关系，请妈妈不要责怪她。这封信在裘家再次引起了轩然大波。家人七嘴八舌，莫衷一是。丽琳的哥哥裘剑飞态度最为激烈，他主张花钱雇人把周信芳干掉，除去心头一患；他还主张找律师打官司，告周信芳"拐骗妇女"，搞他个身败名裂，让他没法活下去。但这些主张都被裘母否定了。这位思想比较开明的英国女性，毕竟爱女心切。她对大家说，丽琳既然已经把心许给了周信芳，硬要拆散是不可能的，事情发展到了这个地步，看来也无法再作别的选择，不如成全了他们。但她也提出了一个十分坚决的条件，那就是不举行婚礼仪式，不登报，不请客，也不通知任何亲友，一句话，不要再给裘家带来任何不好的影响。

家庭的决定辗转到了丽琳那里，她和周信芳都觉得"正中下怀"，因为他们本来就不赞成大办婚事，招摇过市。这一对几经磨难的有情人终于结成了眷属。

患难情侣，人生旅途风雨同舟
白头鸳鸯，生死情缘世人景仰

1928年，周信芳通过亲友与律师办妥了与前妻刘氏的离婚手续，与裘丽琳正式结婚，其时他们已有了三个儿女。他们在报上登载了结婚启事，补办举行了隆重的婚礼，沪上许多上流社会人士参加，盛况空前。

1929年，周信芳与谭鑫培、梅兰芳等著名演员一起在上海举行义演，为华北难民和抗日将士劝募捐款，深受各界赞赏和支持。裘丽琳的母亲终因思女心切，允许当年的裘府三小姐重归娘家，并且给了一笔数目不小的嫁资。靠着这笔嫁资，他们租下了卡尔登大戏院，组织起戏班，还清了所有的宿债，改善了居住条件。

从"私奔"同居到正式结婚，裘丽琳以自己的全部精力帮助周信芳。周信芳的艺术生涯与创造得力于裘丽琳的热心支持，可以这么说，如果没有这样一位妻子，周信芳将失去其光彩。30年代初，周信芳演出于上海天蟾舞台，遭黑社会大流氓顾竹轩欺压剥削，甚至生命受到威胁。裘丽琳自购手枪，每晚亲自护送周信芳出门演出，后又求助于黄金荣儿媳李志清，周信芳才得以退出天蟾舞台，离沪避祸。裘丽琳带着年幼的儿女随同周信芳流离颠沛去济南、北京、天津、南京等地演出，过着"草台班"艺人的生活。敌伪时期，周信芳拒绝为汉奸特务吴四宝唱堂会，频受威

胁,不得已而去唱了堂会,又因唱了一曲"追韩信",被吴四宝认为"受胯下之辱"是有意讽刺,遭到绑架,意欲加害。又是裘丽琳卖掉许多陪嫁的首饰,通过李志清向吴四宝的妻子求情,被敲了一笔大竹杠,才把周信芳赎救出来。在解放战争时期,周信芳掩护共产党的地下工作者,在危急之际又得裘丽琳帮助把他们藏在家里,躲过一劫。可以看出,没有这样一个贤内助,周信芳可能早已被汉奸特务处死了,哪里还会有什么麒派艺术的发扬光大。

建国后,周信芳的艺术成就和人格品德受到党和人民的充分尊重,过去的"戏子"成为杰出的京剧表演艺术家。一连串的桂冠和荣耀加到他的头上。1949年周信芳五十五岁,出席了在北京召开的中国人民政治协商会议第一届会议,更令周信芳欣慰的是,他的麒派艺术再也不只是被有钱人欣赏,而是能和广大的普通观众见面了,这使他满心喜悦,精神焕发。正如他自己所说:"我以万分欣慰的心情,庆幸着活在这个光荣的时代。"他以万分饱满的热情参加各项政治运动和艺术活动。从1949年开始,他先后在国家机关担任上海市文化局戏剧处处长,华东戏曲研究院院长,上海京剧院院长,上海市人民委员会委员。他是第一、二、三届全国人大代表,中国戏剧协会副主席。1953年,年近六旬的周信芳在寒冬腊月远赴朝鲜慰问中国人民志愿军,任慰问总团副团长。1954年他又不辞劳苦,先赴浙江沿海地区慰问看守祖国东大门的人民解放军,随后又赴安徽佛子岭水库慰问工人、农民。1955年他率领上海京剧院赴江苏演出。1958年开

始,他跋涉万里赴东北、华北、西北、西南地区巡回演出,每当周信芳离开上海去外地演出,裘丽琳总是跟着一道出发,目的是为了照顾周信芳的饮食起居,同时也帮他抵挡一些过多的采访和应酬。她的那份开支,包括伙食、住宿,都由丽琳自费负担。周信芳和裘丽琳夫唱妇随,在文艺界传为佳话。

在那场史无前例的"文化大革命"中,灾祸开始降临到他们的头上。1966年5月26日,周信芳就以"炮制《海瑞上疏》"、"反党反社会主义"的"莫须有"罪名被揪了出来。在这场灭顶之灾中,他们彼此慰藉,相互扶持,直到死亡把他们分开。

1968年3月26日,裘丽琳因肾脏被打破裂,患尿毒症死于上海华山医院急诊观察室外的走廊上。在生命的最后时刻,她对无助地在旁哭泣的儿媳说:"别哭了,以后,你们的,爸爸……"这是她留在世上的最后一句话,说"以后"是因为当时她的丈夫还在囚禁中。

从裘府三小姐到名伶"麒麟童"妻子,到周院长夫人,最后到特号"牛鬼蛇神"的老婆,她从活动了六十三年的生活舞台上消失了。没有灯光,没有花篮,没有掌声,就像一支蜡烛悄然熄灭。

1975年3月5日清晨6时,戴着"反党反社会主义反革命"帽子的周信芳因心脏病发作,在上海华山医院内科普通大病房中含冤停止了呼吸。弥留中,他对于患难与共,一生恩爱的妻子总是不能忘怀。他用微弱的声音,反复喃喃地说:"你们不用再骗我了,我早就明白了,你们的姆妈去了,她在等我。"这是绝望的呼号,这是爱情的悲鸣。就这样,一位锐意创新的艺术大师却

被"四人帮"及其党羽打成"三反分子"置之死地而后快。在人妖颠倒的年代,夫复何言。

然而公道自在人心。1978年8月16日,在上海龙华殡仪馆大厅隆重举行"周信芳同志骨灰安放仪式",为在"文革"中遭受迫害,含冤而逝世的周信芳平反昭雪。参加仪式的各界人士达一千四百余人。全国人大常委会、政协全国委员会、中宣部、文化部和邓小平、宋庆龄等送了花圈。仪式由中共上海市委书记王一平主持,文学大师、全国文联主席巴金致悼词。

1988年4月,在上海周信芳故居举行了"裘丽琳女士追悼会",上海市人大、市政协、市妇联、市文联等单位和周信芳夫妇的生前友好送了花圈,上海市市长汪道涵和副市长张承宗等市委市政府领导也送了花圈。根据家属的要求,将裘丽琳的骨灰和她相处相爱近半个世纪丈夫的骨灰同穴合葬于上海名人墓园。

(选自《文史天地》2005年第6期)

张恨水票戏*

张 伍

我经常听父亲讲,他一生有一件得意的事,也有一件遗憾的事。得意的事,就是初到北京的当晚,花去了仅有的一块钱,去看梅兰芳、杨小楼、余叔岩三位艺术家的联袂演出,他自称这是"倾囊豪举"。遗憾的事,就是没有看到过谭鑫培先生的表演。他说年轻时,在上海曾经赶上谭鑫培先生在当地演出,可是他那时穷得叮丁响,衣食都有问题,又怎么能买票进剧场呢?而他到了北京,谭先生又已谢世三年,终于未能亲睹大师风采,所谓无此眼福,徒唤奈何了。这两件事,都与京戏有关,可见父亲是如何喜爱京戏了。

然而喜欢归喜欢,父亲的左嗓子偏偏不争气,唱起来不搭调,和胡琴各走西东,拉的归拉,唱的归唱,听起来实在难以入耳。他自己也有自知之明,尽管喜欢听,自己轻易不唱。有时也用崇公道、于戏、旧燕的笔名,发表点戏评,实属"纸上谈戏",也

* 张恨水(1895—1967),现代文学史上著名的通俗小说家。

是"玩儿票",不过偶一为之,过过"戏瘾"罢了。在四川时,他又无师自通地学会了胡琴,便常为母亲伴奏。到了北平,他更加忙碌,那把胡琴也就束之高阁,再也无暇高奏一曲了。

但是我听说,父亲曾经"票"过戏,登过台,他是左嗓子,老生、青衣自然唱不了,只好"票"小花脸了。万枚子叔对我说过,1931年武汉大水,北平新闻界发起了一次赈灾义演,鉴于父亲的"大名",负责演出的人死乞白赖地非要他"粉墨登场",实在情不可却,他也怦然心动,就同意在《女起解》中担任崇公道。演出地点是湖广会馆,据说还很受欢迎。新闻界名票不少,像徐凌霄、金达志、生率斋等,都一一登场,父亲的《女起解》是倒数第二的"压轴儿"。我很难想象,他那江西口音混杂着安徽腔的"官话",是如何念那崇公道的纯粹京白?那次演出还有个可资纪念的事,即京剧、话剧同台,大轴的话剧《淘浪劫》由马彦祥、万枚子编剧,万枚子、张醉丐等主演,也算是北平新闻界的一次盛会了。

父亲的另一次"票"演是1933年前后的事。听左笑鸿叔说,一位新闻界的同业为其母做寿,在宣武门外江西会馆邀了一台票友戏。父亲不知怎么见猎心喜,答应了在《乌龙院》中饰演张文远一角,戏码排在倒数第四。而那张戏单极其有意思。按惯例,这是一出生旦并重戏,若是老生名气大,就由饰演宋江的演员挂头牌,反之则是扮演阎惜婆的旦角挂头牌。但那天的戏单,却是扮演丑角张文远的"张恨水"三字列中间,旁边小字才是生、旦的名字。这虽然是主人敬重父亲,但可是破开荒打破梨园行规了,所以观众一拿到这张戏单,就想看看这位"非同凡响"的丑

角登台。在一阵惊天动地的掌声中,父亲出场了。听笑鸿叔说,那天父亲的几句"四平调",竟是一句一个好,他都没听清楚,完全淹没在掌声和叫好声中了。而那位旦角票友一直在笑,可能是笑父亲的"荒腔走板不搭调"吧。

这次演出,有两个非常有趣的插曲。一个是生旦的临场"抓哏",当宋江说出张文远的名字时,旦角故意说:"张心远是谁呀?"因为父亲原名张心远,这是新闻界人所共知的事,"文"和"心"音相近,这一改是有意开玩笑。演老生的票友心领神会,答道:"乃是我的徒弟。"旦角又问:"我听说你的徒弟是有名的小说家,你怎么没名啊?"这下问出了圈儿,台下都不由得一愣,这怎么回答呢?没想到这位老生回答得极机敏、漂亮:"有道是,有状元徒弟无状元师父啊!"于是引来哄堂大笑,成了第二天报纸的大字新闻。

另一个插曲就有点恶作剧了。笑鸿叔说:这出戏完了,我找到恨水,问他为什么在台上一瘸一拐,恨水对我摇摇头,什么也没说。过了几天,我又问起这件事。恨水笑着说:"真是岂有此理!"我问:"怎么讲?"恨水说:"因为不懂后台规矩,有人恶作剧,在靴子里放了一颗图钉!"

上面演出"盛况",我只是耳闻,并未目睹,但是我们兄妹还真的看过一次父亲的演出。他演的既不是生,也不是旦,更不是丑,而是不念不唱的"龙套",然而获掌声最多的竟也是这个龙套。那是1947年的9月,北平新闻界假座国民电影院(即现在的首都电影院)演出,因为父亲也参加,我们全家就都兴致勃勃

地去听戏。马彦祥叔演了《四郎探母》中的一折《坐宫》,那句"叫小番"的嘎调,他唱得满宫满调,博得满堂彩声。后面的《法门寺》,有四个校尉,由当时的"四大社长"担任,这四大社长除父亲外,还有《世界日报》的成舍我、《北平晚报》的季时、《华北日报》的张明伟。谁知事到临头,成舍我从后台溜之乎也,成了三缺一。"戏提调"发现少了一名校尉,正急得满头大汗,恰巧某通讯社(名称忘了)的社长丁履安到后台聊天,"戏提调"如见救星,不由分说,拉着丁就让他来扮校尉。有道是"救场如救火",丁也就"临危受命"了。说来也巧,这三位社长都是近视,都戴眼镜,父亲平时不戴眼镜,但为了求得一致,也便戴上。四个校尉一一登台,父亲是个"头旗",即第一,季时叔是"四旗"。台下看见四个"眼镜校尉",掌声笑声响成了一片。我们兄妹看见平时不苟言笑的父亲粉墨登台,也笑得前仰后合。第二天,各报都用显著版面登了"四位眼镜"的照片。事隔多年,我到一位同学家去玩,他的叔叔陈先生也是新闻记者,陈先生对我说:"我生平引以为最得意的事,就是我在《法门寺》中演主角赵廉,张恨水给我跑龙套!"

(选自张伍著《我的父亲张恨水》,春风文艺出版社2002年)

张伯驹的《空城计》*

丁秉鐩

大爷脾气孤高自赏

须生名票张伯驹是河南项城人,与袁世凯不但同乡,而且是袁的表侄。也就因为这亲戚关系,他的父亲张镇芳,才做到了河南督军这样的高官。张伯驹是大少爷出身,席丰履厚,不知物力维艰。书念得不少,对音韵学尤其有研究,著作有《乱弹声韵辑要》。就是一样,性情孤高自赏,傲气凌人,沉默少言,落落寡合。为人风雅,酷爱古玩字画,遇见有精品,不惜重价搜购;倘若手边现钱不方便,典房子卖地都在所不计,一定要弄到手才算完事,所以他的收藏很丰富,而且都是精品。

张伯驹的学戏,也固执得很,坚持规矩,保存传统。他在认

* 张伯驹(1898—1982),生于官宦世家,是集收藏鉴赏、书画、诗词、京剧艺术于一身的文化奇人,"民国四公子"之一。

识余叔岩以前,简直不知皮黄为何物。与余叔岩结交以后,才开始对戏有兴趣,而且从余学老生,专攻余派,拳拳服膺。他下的工夫很深,吊嗓子,打把子,文武昆乱,无所不学,但他对余叔岩的剧艺,却是熏陶的比直接学的多。他和叔岩当然常常见面了,有时来到余家,一语不发,不论余叔岩在吊嗓子,或与打鼓佬、琴师说戏,或是与友人谈戏,他都在旁静听。够了时间,他能不告而去,不但叔岩本人,连一般常去余家的朋友,对他这种对人不寒暄、不讲话的态度,日子久了也就不以为怪了。等到他觉得需要直接问艺的时候了,才请叔岩指点,所以终其一生学余,是熏的比学的多。他的学戏方法,也是效法叔岩。叔岩因为直接从谭鑫培学的很有限,就对谭的配角钱金福、王长林非常礼遇。从他们那里,间接学谭的玩意儿。张伯驹也是如此,除了赶上一点钱金福和王长林晚年以外,后来他就从钱宝森、王福山那里掏摸玩意儿。因为余叔岩在演戏末期,王长林、钱金福已然物故,就用他们二人的哲嗣为配。张伯驹不但从王福山、钱宝森学戏,后来索性长年把他们二人养在家里,以备随时练功、咨询,像这种大手笔,就非一般人所能办得到的了。

张伯驹自己工余派,对天下唱老生的人,也以宗谭学余的标准来衡量。遇见有不唱谭余,或是唱出花腔的人,不论内行票友,生张熟魏;不论是私人吊嗓,或公开演唱,他必然怒目相视,恶言责骂,当面开销,不留余地。而且说话越急,他那河南味儿就越发浓厚地发挥出来。当事者、旁观者,愕然相顾,他却认为当然,昂然而去。这种固执的卫道精神,他只顾了我行我素,却

不知有悖人情世故,因此一般人称他为怪物。

那么,究竟张伯驹的玩意儿怎么样呢?论他的腔调、韵味、气口、字眼,那是百分之百的余派,没有话说;可惜,他限于天赋,没有嗓音。在公开演唱的时候,不要说十排以后听不见,连五排以内都听不真。所以一般内行,都谑称之为"张电影儿"。那时候的电影还是无声的,也就是说:听张伯驹唱戏和看电影一样。至于台步、身段,也不是那么回事。但是张伯驹却自视甚高,很喜欢彩排,还以余派真传名票自居。于是内外两行,常拿张伯驹唱戏当做笑话讲。

笔者以为,国剧不但本身是综合艺术,由文学(故事)、歌唱、舞蹈、音乐、技术综合而成,它的表现方法,也是用综合方式来表现。一定要化妆(扮戏)、穿上服装(行头),以唱、做、念、打来发挥剧中人个性和表达剧情,就是业余的票友,也应该如此,才算是唱戏。如果只能清唱,不能上台,而唱时又没有丹田的气力和唇、齿、喉、舌音的锻炼;借着麦克风,还要放大音量,透过扩大器,才能够使人听得见,那就不算唱戏了。而有些余派票友,都犯这个毛病,什么腔儿呀、嗽儿呀、字眼儿啊、气口儿啊,讲得头头是道,等到唱出来呀,你就是听不见。戏是要"唱"给人家"听"的,如果使人听不见,那还算是唱吗?无以名之,只好赠以"嗓子眼儿里的余派";而张伯驹不过是其中的鼻祖罢了。

余叔岩的生平好友,有魏铁珊、孙陛甫、薛观澜、孙养农、岳乾斋、张伯驹等诸君子。岳与张先后任北平盐业银行总经理,余氏所有收入,全部存入盐业。偶然遇有急需,存款不敷时,岳、张

必代为垫付,等叔岩再有收入时,再存上归垫。所以余对他们二人在财务上的支持,十分感激。遇见岳、张二府的喜庆堂会,必然卖力卯上,有时还演双出,而且不收戏份儿。岳、张两位,哪里肯使叔岩尽义务,不但照送,还比一般丰厚,每次必定强而后可,叔岩才收下。张伯驹与岳乾斋不同,他不止是戏迷,自己还学老生,他和叔岩就盘桓得近一点,经常往来。叔岩遇他求教,也倾囊以授,很拿张当朋友。

空前佳构酝酿经过

张伯驹除了家里常办堂会,自己也喜欢彩串。民国二十六年(1937)正月,适逢他四十初度,为了做寿,打算大大地办一场堂会,自己也露一露。他很久便有一份心愿,想演《失空斩》,而请余叔岩配演王平。但是请余叔岩给自己当配角,兹事体大,不敢冒昧请求;并且也没有把握。如果他当面碰了叔岩的钉子,闹成僵局,以后也不好来往了,反倒耽误交情。于是他心生一计,在筹办堂会戏的时期,很自然地在家里请了便饭一局。叔岩是常到张宅去的,在座还有杨小楼等几位名伶,都是伯驹熟人;另外还安排了几位有预谋的清客。在酒足饭饱以后,大家初步研商戏码,这几位就以客观的姿态,建议的立场,春云乍展向余叔岩探询口气:"张大爷的四十大庆,可是个大好日子。他的《失空斩》是您给说的,假如您捧捧好朋友,合作一个王平,那可是菊坛盛事,千古佳话了!您看怎么样?"张伯驹则在旁边一语不发地

旁听。余叔岩这个人自视很高，对他的艺术，重视而珍惜，对张伯驹交朋友可以，教戏也可以，反正也没有切身利害关系；但他把张伯驹的戏，和一般人一样，当作笑话儿，拿他当喜剧人物。自己这个王平，是谭鑫培亲授，当年只在堂会中陪自己的老师演过一回，公开演出时就从没有唱过，哪能跟张伯驹一块儿起哄闹着玩儿呢？但是，心里虽然十分不愿意，一来和张伯驹这么好的交情，也不能当面说不字呀！他看杨小楼也在座，就转移目标，以进为退地找了一个借口："其实，我这个王平，倒是稀松平常，没什么了不起，又是本工戏。我很希望实现这出《失空斩》，如果烦杨老板来个马谡，那可就精彩了。"转过头来对杨小楼说："怎么样？师哥！（因为小楼是老谭的义子，叔岩是谭的徒弟，所以管杨叫师哥。）您捧捧张大爷好不好？"这时全屋的人，目光就都注视杨小楼了。小楼笑着对叔岩说："余三爷，您可真会开玩笑！第一，我不是本工；再说，我也没学过马谡，这哪是短时间学得会的呀？我可不敢接这个帖。"其实，余叔岩准知道杨小楼"没有"马谡（内行管不会称没有）。他是故意如此说，以便小楼推却，他也就可以不接王平这个活儿了。于是又故意很诚恳地说："师哥，您别客气了，什么活儿，您还不是一学就会呀！您要是肯来马谡的话，我一定舍命陪君子，陪您唱这个王平，咱们一言为定，您瞧怎么样？"合着算是把这块热山芋，扔在杨小楼的手上了。换言之，也等于间接向张伯驹表明了态度：如果杨小楼不唱马谡，他也就不唱王平了。杨小楼一看情势严重，要造成僵局，他是聪明绝顶，又饱经世故的人。先别下结论，缓缓锣鼓吧！就

说:"好在为时还早,咱们再研究吧!"就在没有结果之下,大家散了。

张伯驹本意,如果这天把《失空斩》促成了,更好;他也知道余叔岩不会轻易答应,如果不成呢,就即席研究,改派其他的戏码了。没想到余叔岩提出杨小楼唱马谡这个题目来,如能实现,那不更是锦上添花了吗?杨小楼虽然当时没接受,可是没拒绝,还有一线希望,于是就不急于决定改换其他戏码,仍向这一局的实现来努力。第二天起,就请他的朋友向杨小楼进攻,这些清客们,以中立客观姿态,向杨小楼进言,用两种说法:一种是"您和张大爷是熟朋友,捧捧他吧!难得这么一回";另一种说法,是挑破余叔岩的用意,向杨说:"您可别中了余叔岩'借刀杀人'之计呀!他不好推脱张大爷,拿您来顶门。您不唱这一出,您算得罪了张大爷了,他自己脱身还不得罪人,您不上当了吗?为什么不捧捧张大爷,他该多感谢您呐!"杨小楼再思再想以后,一衡量利害关系,为什么不挣个大戏份儿,还使张伯驹感恩不尽,落个名利双收?何况,这又不是公开的营业戏,而自己又可以过一回文戏的瘾呢?于是答应张宅肯演马谡。一面请钱宝森给自己说马谡唱做和身段;一面请张家来人告诉余叔岩快准备王平,并且定期对戏。当时张宅朋友欣喜若狂,赶快向张伯驹复命圆满交差;并且给余叔岩传话如仪。这一下,余叔岩出诸意外,可尝了"请君入瓮"的滋味了。

余叔岩借杨小楼使了个"金蝉脱壳"之计,原打算杨小楼推掉马谡,他自己也就可以推却王平,他只顾到杨的不会马谡,却

忽略了杨的个性,也可以说是杨的弱点——他爱唱文戏。杨小楼是杨月楼之子,杨月楼是名重一时的文武老生,继程长庚掌理三庆部,他的猴戏也好,人称"杨猴子"。杨小楼家学渊源,他武戏演得比他父亲还好,青出于蓝而胜于蓝,猴戏也演得出类拔萃,博得"小杨猴"的美誉。这两样都克绍箕裘了;就是他不会老生戏,终生引为遗憾!而总想有机会就露露老生戏。笔者是最崇拜杨小楼的,但对他的老生戏,却不敢恭维。有一次他在吉祥贴双出,大轴与尚小云合演《湘江会》,前边带一出《法门寺》。尚小云宋巧姣、郝寿臣刘瑾,杨小楼赵廉,只演叩阍。他饰赵廉,上场往那儿一跪,观众就忍不住要笑。同是穿官衣,他穿不带补服的青官衣,饰《战宛城》的张绣,身上就是样儿。而穿蓝官衣的赵廉,是文官,和张绣的身份与身段不一样,他演来就不像。虽然唱工就是两段摇板,一共八句,但唱来依然是黄天霸的味儿,没有须生的韵味。平常他演武生唱工,荒腔凉调,观众不以为忤,而且喝彩。但在老生唱法里,有点荒腔,就显鼻子显眼的了。因此,这一出戏,观众是忍着笑听的,当然不会喝倒彩。到了最后赵廉一抓刘媒婆转身下场,杨小楼自己也忍不住笑了,于是台上台下笑成一片,皆大欢喜。而笔者个人的感受,却是啼笑皆非。但这并不减低杨小楼演老生,以及推广而演文戏的兴趣。马谡虽然是架子花,不是老生,但却是文戏里的角色。杨小楼自恃艺高人胆大,也愿意借此过一过又念又唱文戏的瘾。

这出《失空斩》的王平和马谡既然敲定,有这两位名角唱配角,可谓亘古未有。张伯驹自然是高兴万分,于是对其他角色,

也都争取第一流了。这才赵云找了王凤卿,马岱找了程继仙。马岱原是末角扮演,但也可以用小生的,这也是破格。其余角色:名票陈香雪的司马懿(因为没有谈妥金少山),钱宝森的张郃,慈瑞泉、王福山的二老军带报子,反正都是第一流。

配角精彩剧坛绝响

演出的地点,是隆福寺街福全馆,这里又要注释一下。北平有饭馆和饭庄子之别,饭馆很多,内有散座儿,卖零吃的客人。有单间,卖整桌的。也有大厅,可容几十桌,以便请客,或喜寿事宴客用,就是不能演堂会,因为没有戏台。饭庄子不多,但是地方大,家具、器皿齐全,且备有戏台,根本不卖散座,一桌两桌也不卖;专为喜庆婚丧大事而用,摆上百十桌酒席不算一回事。凡是有堂会的喜庆大事,都在饭庄子里办。著名的饭庄子有天寿堂、会贤堂、福寿堂,而福全馆是其中之一,规模很大,所以张伯驹在这里办庆寿堂会。

张伯驹平常演戏,一般人不认识他的不感兴趣,内行和朋友们也都认为是凑趣的事。这次《失空斩》的消息传出去以后,不但轰动九城,而且轰动全国;除了北方的张氏友好纷纷送礼拜寿,主要为听戏以外,不认识的人也都想法去拜寿为听戏。甚至有远在京沪的张氏戏迷友好,远道专程来听这出戏的。福全馆中,人山人海,盛况不必描述,就可想象而知。

而这天《失空斩》的戏,也逐渐变质。原来内行们陪他唱,是

准备开搅起哄来凑凑趣儿的,后来因为配搭硬整,大家为了本身的名誉和艺术责任,就变成名角剧艺观摩比赛了。而最后却演变成杨小楼、余叔岩争胜"比粗儿"的局面。大家的注意力都集中在这些望重一时的名角硬配上面,张伯驹的寿星翁兼主角孔明,每次出场除了至亲好友礼貌地鼓掌以外,大部来宾都把他当做傀儡。他促成了这空前绝后的好配角的戏,出了票戏天下第一的风头,自己在演完之后,却不免有空虚之感了。

《失空斩》第一场四将起霸,不但台上的四位角儿卯上,台下的来宾,也都把眼睛瞪得比包子还大,注目以观。头一位王凤卿的赵云,第二位程继仙的马岱,当然都好,也都落满堂彩,但大家的注意力却全集中在王平和马谡身上。第三位余叔岩的王平起霸,一亮相就是满堂彩,首先扮相儒雅而有神采,简直像《镇澶州》的岳飞和《战太平》的华云,俨然主角。然后循规蹈矩地拉开身段,不论云手、转身、一举手、一投足,都边式好看,干净利落。台下不但掌声不断,而且热烈喝彩。到第四位杨小楼马谡出场,虽然只是半霸,却急如雷雨,骤似闪电,威风凛凛,气象万千。尤其一声"协力同心保华裔",更是叱咤风云,声震屋瓦。观众在掌声里,夹着"炸窝"的"好儿"(内行管喝彩声震耳叫"炸窝")。四个人一报家门,又是一回彩声。这一场四将起霸,是这出戏第一个高潮。

就在所有来宾,啧啧称赞起霸之好的声中,张伯驹的孔明登场。来宾们除了张氏友好外,就是许多不认识他的人,因为人家是今天的寿星;再说,没有他,哪有这场好戏听。于是在拜寿和

感激的心情下,所有来宾在这一场都特别捧场,出场有彩,念引子有彩,"两国交锋"那一段原板,虽然都听不见;可是在"此一番领兵"那一句,大家都知道,余派在"兵"字这里有一巧腔,就是听不见,张伯驹一定很得意地耍了这个巧腔了,那么就心到神知地喝一次彩吧!张伯驹在台上也许自己觉得这一句果然不错,哪知道是大家曲意逢迎呢!总之,张伯驹就在这一场落的彩声多,以后他的几场戏,除了友好捧场鼓掌以外,大家都郑重其事地听名角的戏了,对张只当看电影一样,不予理睬了。

下面第四场,马谡、王平在山头一场,又是一个高潮,也可说是全剧精华。杨小楼把马谡的骄矜之气,刻画入骨,余叔岩表示出知兵的见解,却又不失副将身份。两个人盖口之严,边念边做,连说带比划,神情和身段,妙到绝巅,叹称观止。那一场的静,真是掉一根针在地上都会听得见。因为盖口(即问答对白)紧,观众听完一段,都不敢马上叫好儿,怕耽误了下一段,偶有一两个急性叫好儿的,前面必有人回头瞪他。直到马谡说:"分兵一半,下山去吧!"王平:"得令。"大家才松一口气,大批的鼓掌叫好儿。可惜那时候没有录影,如果这一场戏传留下来,真是戏剧史上的珍贵资料,可以流传千古了。

第五场,王平再上,画地图,余叔岩边看地形边画,很细腻,不像一般的低头作画就完了。接着与张郃起打,和钱宝森二人平常是老搭档,严肃而简捷,败下。

六七八场过场开打,不必细谈。第九场马谡王平上,马谡白:"悔不听将军之言……"小楼念时,带出羞愧,念完将头略低。

王平:"事到如今……"叔岩面上微现不满,并不过分矜情使气。两个人的三番儿念:"走","走哇"……一个无奈,一个催促,意到神到,不温不火,默契而合作得恰到好处,台下又是不断掌声。王平下场,余叔岩使个身段,起云手、踢腿、抡枪、转身,同时把枪倒手(右手交与左手),都在一瞬之间,美观利落,令人目不暇接,又是满堂好。马谡先惊,再愧,作身段,使像儿,然后转身狼狈而下,杨小楼又要回一个满堂好儿来。戏就是这样演才好看,两个功力悉敌、旗鼓相当的人,在台上争强斗胜,抢着要好,那才有劲头儿,出现绝好的精彩。而台下也过瘾,越看越起劲,鼓掌喝彩,身不由己,台上台下引起共鸣,打成一片,真是人生至高享受。只是这种情景,一辈子没有几回而已。

最后斩谡一场,余叔岩的王平,虽然只有两段共八句快板,却是斩钉截铁、字字珠玑。大家听完一段一叫好儿,就是觉得不过瘾,好像应该再唱十段才对似的。孔明唱完"将王平责打四十棍",余叔岩仍按老例,扭身使个屁股坐子,一丝不苟,边式已极。等到马谡上来,杨小楼的唱工,当然难见功力,点到而已。在孔明马谡的两番儿叫头:"马谡"、"丞相"、"幼常"、"武乡侯",龙套"喔"了两次喊堂威之时,两人要做身段使像儿。杨小楼都用了矮架儿,这是捧张伯驹的地方。照例马谡有高架儿、矮架儿两种身段。可以用一高一矮,也可全用高或全用矮。杨小楼人高马大,张伯驹个子不很高,若小楼使高架儿就显得张伯驹矮了,这是老伶工心细体贴人的地方。

总而言之,这出戏是圆满唱完,而喧宾夺主的,给杨小楼、余

叔岩两个人唱了。若论两个人的优劣比较,先要了解余杨二人的技艺特色。余叔岩的玩意儿以水磨功夫,谨严取胜。光以唱儿说吧,不但一句不苟,而且每字不苟,搏狮搏兔俱用全力,他的一句摇板,和一句慢板一样用心用力,腔、调、字、韵无不考究。若以绘画比拟,他是工笔。得其神髓和规格的,只有孟小冬,她也是一丝不苟,全力以赴。所以余叔岩、孟小冬唱一出戏,要比别人累得多,好像用了别人唱三出戏的精神力气,这种对艺术认真负责的精神,令人钦佩,没有第三个人。

杨小楼的好处,是技艺精湛之外,天赋特佳,大气磅礴,以声势气度取胜,完全神来之笔。他对剧中人个性的把握、造型、揣摩、发挥,那真是到了极峰,演谁像谁。若以绘画比拟,他是写意。余叔岩尚可学,起码有个孟小冬,得了十分之六七;而杨小楼则无人能学,后无来者,只高盛麟得了他晚年形态的十之二三而已。

张伯驹以演过这一出空前绝后大场面的《失空斩》而驰名全国。追忆这将近四十年前的旧事,也有无限的感慨!听说那天"张电影儿"拍了片段的纪录电影,不知道现在落在谁家了!

东北将领吴俊升的少爷吴铁珊来台,曾对友人谈过:他损失重大不必细表,金银财宝尚在其次,他有两部国剧电影纪录片,一部是余叔岩于民国十四年(1925)在天津吴公馆堂会所演的《战太平》;一部就是这出《失空斩》,可惜都没能带出来,是不可弥补的损失。而现在这两部名贵电影的所有人,也谢世几年了。

(选自丁秉鐩著《菊坛旧闻录》,中国戏剧出版社 1995 年)

蒋方良演《苏三起解》

郭 晨

1939年,日机屡次轰炸赣州,拥入赣南的难民生活极为痛苦。蒋经国夫人蒋方良当时担任贫儿教养院的指导长,她以赣南妇女界首领的身份,发起募捐赈济灾民和筹募慰劳荣军。在募捐活动中有京剧义演一项,义演门票收入均作救济基金。当时,赣南的京剧名演员均参加义务演出。

为了扩大影响,广集捐款,某天,贴出了轰动赣南的海报:"蒋方良女士上演《苏三起解》。"顿时,票价增加数倍,而购票者争先恐后。山沟里的老表也喜欢追星。蒋方良虽不是什么京剧名角,但她是蒋专员的老婆,又是个俄国婆子,凭这两条她不是星也是星了,纷纷买票欲一睹外国婆子的芳容。

苏俄女子蒋方良学会说中国话都不容易,怎么会唱中国国粹京剧呢?原来,当时已经退休的京剧名旦童秋芳和当红青衣坤角盛叶苹正在赣川,为了募捐救济难民,大慈大悲的童女士和盛女士特地耐心细致地教会这位俄罗斯夫人演唱"女起解",以资广为号召。

当上演之日,乐群剧院座无虚席,据说还有从南雄、韶关的富商专程赶来观看此一出由外国女子演出的空前绝后的"女起解"。

蒋方良是压轴,不会马上上场。她此时正与丈夫高高兴兴地坐在台下第五排正中看戏,小蒋身边坐着的是弟弟蒋纬国,他的养母姚冶诚领着孝文、孝章坐在前排。纬国从德国留学回来,在胡宗南的部队任职,这是第一次来赣州看望兄嫂和养母。

今晚的义演规模空前盛大,节目丰富多彩,有合唱有独唱,有话剧有活报剧,五花八门,但以京剧一枝独秀,演出的有专业剧团,有票友,有公署俱乐部,还有江西老表中的风云美女章亚若的《彩楼配》和俄罗斯美女的苏三起解,虽然票价高,观众们也觉得值。

现在是抗日时期嘛,自然是雄浑深沉悲凉的《流亡三部曲》拉开序幕,调起情绪。接着金重民独唱一曲《歌八百壮士》,激昂慷慨得催人泪下。紧接着上演话剧《茉莉姑娘》,是根据小蒋和方良都熟悉的苏联《海滨渔妇》改编的,反映老百姓冒死掩护抗日游击队司令,有点后来的样板戏《沙家浜》的味道,戏中主演"阿庆嫂"的赖向华,年龄小个子矮,但精气神儿十足,熟悉她的观众们叫喊:"甜妞儿演得呱呱叫!"

头三脚踢得好,满场情绪像煮沸了的水,嗷嗷叫,观众的神经已经绷紧,胃口吊得高高的,需要用艺术节奏来调节一下子了,演出总监适时地安排上京剧节目。京剧节目可有的看,南昌已沦丧,赣州集中了江西省的京剧名角、名流和票友,所有的传

统节目他们都拿得起放得下。

坤角青衣泰斗盛叶苹先上场演《红娘》，她是吉安市的当红名角，为了抗日逃亡赣州参加义演。她把自己的经历感受掺和进去，把个红娘演得绘声绘色，满台生风，赢得全场掌声。红娘下场，文武花旦牛艳云上场演《锁麟囊》，她高高大大泼泼辣辣，与刚下台的盛叶苹风格迥异，相得益彰。

接着演出的虽还是京剧，却换了口味，是"票友之家"上场，专业业余混杂，也很地道。票友之家的家长陈菡舟原是南昌"真真照相馆"的老板，又是一位出名的京剧票友，受他的影响，三个儿子也是铁杆票友，老大操琴老二唱小生老三唱小丑，搭配得挺好。锦上添花的是大儿媳童秋芳，原是外地有名的武花旦，到南昌演出时因琴师不称职，便有人向她推荐陈家老大陈文鼎，这一推荐成全了一对良姻。这一家票友，是小蒋专门从吉安请来赣州凑热闹的，童秋芳还成了热衷京剧却还没有造诣的蒋方良的老师。他们一家的演出达到了准专业水准，使整场演出没有泄下劲去，掌声喝彩依旧维持热烈。

蒋方良已经走进后台化妆，心里"咚咚"打鼓不踏实。《苏三起解》是盛叶苹和童秋芳手把手教会她的，还没有唱熟，台词念不准更是没有办法，她是贤妻良母型和内向型的女子，平时又不喜欢抛头露面，为了躲避人们的好奇围观，她连晚饭后与丈夫携手散步的节目都免了。如今要她在这样盛大的场合抛头露脸，实在为难她，但为了心爱丈夫的事业和得民心，她也就只好壮着胆子到处抛头露面，热心参加各项有利抗战的公益活动。

女界的宣传集会，儿童的宣慰活动和福利事业，各种抗日募捐，各类振奋民族精神的抗日救亡的比赛，她都踊跃参加，在骑自行车和游泳比赛中，她还夺得了全赣州女子冠军。这亏了她在溪口陪丈夫洗脑时，不顾当地保守百姓的侧目非议，老是骑着自行车到处跑，热了就跳下河去游泳，把骑车和游泳练得娴熟自如。

只见舞台上锣鼓一响，苏俄苏三还未出场，台下已是掌声雷动，把方良慌得忘了台步怎么走了，吓得要缩回去。但该死的幕布已经拉开，台下的丈夫、孩子都眼巴巴盯着台上，她已经没有退路。方良一急也就顾不得那程式化远离生活的台步，索性挺胸撅腚，扭着腰肢像平时上街一样快步登了场。观众们被她的不伦不类的扮相惊愕得目瞪口呆，但见这位身材高大、碧眼高鼻的玉堂春，在台上大步行走，又不禁失声大笑。好奇心不可遏止的观众们，立刻将注意力转到欣赏她的异样的脸部和挺挺的胸部，忽略了她的台步，所以只有掌声没有嘘声。"丑媳妇"见了公婆，慌乱的情绪立即稳定下来，熟悉的鼓点琴声奇妙地使她的乱步迅速调整成了台步。

崇公道引着苏三上场。这位苏俄苏三一亮相，随着流水鼓板便开唱："苏三离了洪洞县，将身来到大街前……"蒋女士仅仅唱了几句流水，便浮皮潦草地落幕结束了表演。要她继续唱下去，她也不会了，反正她上了场就有轰动效应。台下山呼海啸的掌声便是证明。小蒋兄弟更是起劲鼓掌，大声欢笑，唯恐冷落了夫人和嫂子。姚冶诚和方良的孩子们欢喜得大笑不止，笑得眼泪都出来了。

这半生不熟很不地道的唱腔,出自苏俄女子、蒋专员夫人之口,居然赢得满堂彩,把晚会硬是推向了群情沸腾的高潮。

第二天,有某小报刊登一则新闻,令人捧腹。消息中说:昨夜,虔州第一台,演出了天下第一剧。剧中有精彩之唱词,值得读者们欣赏研究,其词曰:"索山利辽翁通线,匠声乃道度节钱。"

读者们阅后,开始莫名其妙,不知其所云然。经再三推敲,才恍然大悟。原来,这两句台词,便是蒋方良在台上唱的"苏三离了洪洞县,将身来到大街前"的谐音,中俄混杂的道白,可谓雅而谑也。

这是演出后的小插曲。演出时还有更精彩的插曲。

在蒋女士之后出场的,是专员公署业余京剧俱乐部演出的《彩楼配》,主演是章亚若和查医师。这章亚若在赣州已很出名,小蒋与她的暗恋没有公开,基本只有小蒋身边几个心腹隐约知道,蒋方良更是蒙在鼓里。小蒋内心正急切等待着心上人的出场。

锣鼓声中,王宝钏轻移台步、慢拂水袖、水上飘般走了个圆场,再来个婀娜多姿的亮相,台下便齐喝:"好!要得!"小蒋更是瞪圆了眼睛欣赏着,使劲鼓掌。

她亮丽的扮相,婀娜的身姿,顾盼生辉的明眸,得天独厚的嗓子,韵味地道的道白和唱腔,吸引了台下千万双眼睛。锣鼓轻敲慢打,琴声如泣如诉,唱白醇厚悠远,把个大家风范外柔内刚的王宝钏表现得活脱脱淋漓尽致。如痴如醉的观众心甘情愿地进入了她角色的境界不能自拔,千金小姐为了爱情历尽千难万

险无怨无悔,从弱女子身心散发出的炽热情感,打动了观众的心弦,更颤动着小蒋的心房。

恰在小蒋不知身在何处的时候,台上的王宝钏一个飞眼,将手中的绣球抛出,虽没有抛给小蒋,小蒋的感觉如同抛给了他。"好!"他忘情地站了起来,带头鼓掌喝彩,刚才他夫人的演出他鼓掌也没有这样热烈起劲。弄得已卸妆坐在他身旁的苏俄苏三蒋方良又吃惊又脸红。

有蒋方良和章亚若出场的这场募捐演出,演出效果极为轰动,募到的金钱相当可观。

(选自郭晨著《蒋经国密码》,团结出版社2005年,原标题为《为募捐,蒋方良主演〈苏三起解〉》)

五次票戏记*

吴祖光

作为京剧迷的我,却只是一个普通观众。我只是看热闹,连琢磨都说不上,更甭提研究什么的了。加上我又是个音盲,听了大半辈子戏,至今连板眼都不懂。但是正由于如此,我看戏纯为娱乐,从中得到满足,这才是最幸福的观众,到剧场就为了享受,过戏瘾。

我在学校读书的时候就被音乐老师发现我的嗓子好,所以成了戏迷之后自然就也会唱几句了,虽然不懂板眼,人家听了却说我唱得有板有眼,真是怪事。我的看戏生涯只延续了大约一年,那时国难日亟,自己也觉得总这样泡戏园子太说不过去了,便认真读起书来,中断了看戏生涯。

一年之后的1936年,我的命运发生了一些变化,暂时中断了学业,应邀去南京的国立戏剧学校做了校长余上沅的秘书。而在第二年准备回到北京去继续学业时,却爆发了日本帝国主

* 吴祖光(1917—2003),现代著名剧作家、导演。

义进攻卢沟桥的"七七事变",从此进入了终生的写作生涯。

无论生活发生了多少转折,我对京剧的热爱从来没有动摇过,虽然我始终只不过是一个外行,然而就凭着整整一年看戏的经验,我竟有过五次登台票戏的历史。

编辑先生要我写这篇文章,我答应写,因为这好歹是一个纪录。写到这儿我忽然想起,我几乎忘记还有一次关于京剧的经历,就是我还花钱请老师正经学过一出戏。当然,看戏也是学,不过正式请老师教戏毕竟是另一回事。

抗战开始,剧校内迁,先迁长沙,半年后,亦即1938年再迁战时陪都重庆。重庆是川剧盛行的城市,而我对川剧却毫无理解,亦很少看戏。我是到新中国成立以后,川剧进京,才又迷上了川剧的。

在重庆的这段时期,剧校聘来了刚从英国归来的两位专职教授,即在英国专攻戏剧的黄佐临和金韵之夫妇(韵之后来在上海改名丹妮)。佐临和韵之是一对品学兼优、谦和真挚的学者。两人都是天津世家子弟,同去英国留学。先在牛津和剑桥读大学获得学位,后又同到英国一家专攻戏剧的学校进修专业,佐临学导演,韵之学表演。初到重庆正是暑假期间,两人和我商量,想利用这段假期学点京戏。京戏为中国戏剧艺术的国宝是我们的共同认识,在求学时代,我虽然看富连成的戏不下百出,但确也没有认真学过。于是我在重庆报纸上小广告里找到一个教授京戏的广告,就去找到了这位老师,好像是姓张,名字记不清了,讲好学《四郎探母》中《坐宫》一折,一个星期学两个下午,共四

次学完。《坐宫》我早已熟悉,听得烂熟了,但是洋学生出身的金韵之可跟洋人差不了许多,一字一句都得从头学起,连老师都急得满头大汗,我在旁边也等于是个助教一般。韵之是以对祖国京剧艺术的热爱来专心致志地学习的,她很聪明,记忆力也好,又是表演艺术的专家,学来没有很大的困难,然而在京剧最重要的一环,"唱"这方面却过不了关。问题就在于,她是一副多年养成的洋嗓子,又高又尖不说,而且声音发颤,打哆嗦,怎么也改不过来。这出戏在念白、身段、地位、锣鼓家伙点儿、上下场等等方面我们还都学会了,但只由于韵之的唱连她自己也感觉不行而只好罢休了。

我已经学过的京剧只有《四郎探母》的《坐宫》这一场,但也没有得到过一次彩排上场的机会,至今感觉遗憾。

国立剧专在重庆上清寺临时校址只有这么短短一年左右的时间,由于日寇飞机不断轰炸,到了几乎无法开课的程度,经校长余上沅先生的积极活动和筹划,将学校搬迁到长江上游靠近宜宾的沿岸小城江安。江安是一个很小的县城,方方正正的四个城门,小到什么程度?外来人说笑话:手里拿一个烧饼可以从东门扔到西门。然而这个小城闹中取静,安宁而又安全。"闹中",指它的上游是四川的重要城市宜宾,它的下游泸州、江津以至重庆都是著名的商业繁华重镇,而重庆又是战时的陪都。江安小城隐匿在绿竹丛中又有舟楫之便,是当时日寇飞机狂轰滥炸绝对光顾不到的地方。于是移居在江安文庙的国立戏剧专科学校得以安心教学,弦歌不辍。至今许多卓有成就,享誉大陆、

港、台乃至海外的戏剧电影方面的学者、名家，很多都是当年江安剧专的莘莘学子。

我是在大学二年级正在求学时，由校长余上沅先生的劝说和邀请，进入剧校任职校长室秘书，然后由于学校避乱内迁，再不能回北平继续学业而从此进入世途的。

学校内迁时，余校长委托我为学校找一位能教京剧基本功的教员。我在重庆居然物色到名叫杨福安的中年京剧武生，河北省人，他五短身材，十分敦厚老实，自称是海派武生高福安的徒弟。是什么人介绍的，通过什么关系找到的，现在已完全不记得了。杨福安单身一人来到江安，很安心地担任了京剧基本功的教职。由于武功扎实，教课认真，很得学生的尊重和好感。他到江安不久，经人介绍与一位江安妇女结婚成了家，估计后来就在江安住下去了。

由于杨福安到来的影响，剧专聚集起一小伙京剧爱好的学生，包括演员和乐队场面人才，因而就有了些京剧清唱的活动。在我的记忆中，有几个学生：张正安、张零、季紫剑……教员中有剧校第二届毕业学生郭兰田，还有教师杨村彬夫人王元美。元美是北京燕京大学毕业生，当时是学校的英文教员，而村彬是成就不凡的剧作家、导演。

抗战时期的江安国立剧专经费有限，生活艰苦。余校长精明能干，除在教学方面尽可能网罗人才提高质量外，在经济上亦想了许多方法改善学生和教职员工的生活。譬如"凭物看戏"就是方法之一。学校定期举行一些演出，当然主要是演出话剧，观

众不必买票，只要送一点实物便可入场，一碗米、一个萝卜、一块肉、一捧花生都可以。当然也有送来大量礼物的，譬如就有人牵了一只羊、赶来一头小猪的观众。每逢演出，江安人几乎倾城出动，热闹之至，如同过节一般。在这里我要写的是我曾参加过的几场京剧演出。

剧校的"凭物看戏"主要仍是看话剧，都演过什么戏我现在已全不记得，但记忆中似乎京戏也曾凑齐一台节目演出过。那次我也被邀参加表演，剧目是《红鸾禧》。我扮演小生莫稽，金玉奴由王元美扮演。扮演金松的是郭兰田，他当时在学校任表演系助教。我们这三个人演出的这台戏只有郭兰田的表演具有一定水平，元美和我则属于"打鸭子上架"，都是硬着头皮上场的，张嘴不成腔调，没板没眼。然而这个戏基本是个话剧，没有多少唱，演来轻松自如，就算大功告成，该有的效果都有，观众看得很开心。

在江安的第二次京剧演出，我参加了一个至今再也想不起来名字的戏。这出戏是当天排在最后的节目，是杨福安主演的，题材取自《水浒传》的一出武戏。我只记得我扮演的是武松一角，除上场下场之外，只是和杨福安扮演的角色有一场开打。

现在回想，外行上台开打实在十分荒唐。京剧是何等规律严整的艺术，九年坐科才学得浑身本领，何况是短打武生！我只是在中学时代看了一年富连成，成为一个混沌戏迷而已，那时候和几个同去看戏的同学小朋友闲下来也抡刀弄棒，也一起翻翻跟斗，跳跳铁门槛；有时是两手各执枪杆的一头，两条腿从枪杆

跳过去；或是右手捏住左脚尖，右脚从左脚上跳过去，再跳回去，然后再左脚跳……也练过耍枪耍刀，都是看戏看来的，但是偶尔也得到过内行的指点，譬如富连城科班里当时的红角儿如叶盛章、高盛麟、杨盛春、李盛斌，年纪和我都差不多，在一块儿闲聊时也即兴教过我几手。

就凭着这点儿玩闹的经历，我就在江安剧校的舞台上和杨福安打了几下。当然开打只不过一会儿工夫，我扮演的武松使一把单刀，杨福安扮演的角色使的是一杆枪，最后他一枪扎过来，我摔一个抢背，下场，还落了一个满堂彩。

然而这一个"抢背"摔砸了。观众没看出来，而我由于过分卖力，摔过了头，落地时不是"抢背"而是"抢肩膀"，把脖子窝了一下，从肩膀到脖梗一直疼了三天。

第三次演出似乎是为了庆祝一个什么节日。江安城里一位最年轻的"绅粮"高先生是一个京剧票友，戏瘾极大，常常在自己家里约集城里——包括剧校喜爱京剧的同学一起清唱，还能凑起一个小小的乐队，在星期六或星期天一唱就是半天。这一次的演出决定大轴戏是《空城计》，高先生扮演诸葛亮，派给我的角色是司马懿。

派给我的这个角色使我不能推卸，亦无从选择。但我平时即使偶尔上上弦吊吊嗓子，也从来没有唱过花脸，而这一回却是除了我再也找不出别的人来了。一般名角唱《空城计》大都是前场《失街亭》，后场《斩马谡》。我们则限于人力，一出《空城计》就够张罗的了。江安小城在剧校未迁来之前从未见过京戏，所

以服装也是七拼八凑借来的，我扮演的司马懿是由学生中比较熟悉京戏的张正安找了些大白和黑墨画的脸谱，不知从哪儿借来的一双高底靴子破破烂烂还硌得脚疼。大袍穿在外面的更不像话，只有身为大地主绅士的高先生扮演的诸葛亮可能有私房行头，比较起来像个样子。

全场瞩目的《空城计》上场了，诸葛亮开场和老军对话，加唱的八句摇板十分平稳。接下来就是我扮演的司马懿在幕后的一句倒板："大队人马往西城。"不知是不是由于涂了满脸的大白粉，已经不复保留我的原来面貌，

所以也就完全失去了前两次出场的那种信心不足的尴尬神情，还没上场就憋足了劲，连我自己也吓了一跳：怎么那么大的嗓门儿？连对京剧纯属外行的江安小城的观众都情不自禁地来了个满堂彩。这无疑是给我最大的鼓励，接下来的戏我真是越唱越来劲，后面的两段快板就更不在话下，观众是用鼓掌喝彩声送我下场的。

整出戏散之后，学校的老师和学生们围着夸奖我，谁也想不到我表演得这样出色。教务主任曹禺一把抱住我，说："真棒！"事隔半个多世纪了，我至今记得清楚。尤其是曹禺先生历来在看过任何演出之后，一般都只说"真不易"，叫人捉摸不透戏到底是好还是不好。而这会儿他斩钉截铁，毫不含糊地说："真棒！"这才是真不易。

大约是在1942年，国民党政府加强了对在校学生的思想管制，派了一个貌似良善其实阴险的训导主任，对学生们进行了十

分严格的监督,接连发生了几起逮捕学生和逼走学生的事件。我就在这年暑假去了重庆,参加了当时以张骏祥为社长的中国青年剧社任专职编导,离开了江安的国立戏剧专科学校。

现在我记不清楚是否就在这一年或是第二年的10月10日"双十节",在重庆举办了中国第一届戏剧节,在重庆最大的剧场国泰大戏院举行了盛大的庆祝会,我竟被邀去参加了大会最后一个节目京剧《法门寺》,而且被指定担任郿邬县令赵廉这个主要角色。配演的角色尽是一时之选,计为:王家齐演刘瑾,谢添演贾桂,马彦祥演宋国士,吴茵演宋巧姣,其他角色亦都是当时的著名演员,我现在想不起来了。

使我留下最大遗憾的是,这出《法门寺》给我极少的京剧表演中留下最失败的纪录,这里面虽然也有一点客观的原因。

《法门寺》是我看得烂熟了的戏,其中每一个角色我差不多都能说能唱,所以担任主角郿邬县令并不感觉什么压力。但是在晚上演出之前却承担了另一个任务,即是当时重庆的中央广播电台约我去讲十分钟的话,就全国第一届戏剧节发表感想和祝颂。我没有把这当做什么大事放在心上,十分轻松地去了电台。主持这项节目的是至今还在北京广播界担任指导职务的前辈蔡骧同志,而他却是当年国立剧专毕业的我的学生。大约在三四点钟的时候,他把我迎进了广播室,向听众说明节目的内容并对我作了介绍,然后就由我开始讲话。现在我已完全忘记我那次讲了什么,然而最可怕的是我事先大致想过的讲话内容,原来打算讲十分钟的话,没到五分钟便讲完了,再也讲不下去了。

我原来只是想着:十分钟算个什么,可真想不到,脑子里只剩下一片真空,什么也没有了,这下子把我急坏了,只得做手势,拼命示意叫蔡骧赶快帮我下台。蔡在学校时是一班里年纪最小的,我还记得他初上剧校时,有一次上课时找不见他,不知去了什么地方,让班上同学去找他,才发现他在花园里捉蝴蝶。然而到底是他毕业后已干了一两年广播员,发现了我的窘态,接过来几句话就给我解了围。而我呢,狼狈地走出播音室。幸好那时只有广播尚无电视,假如像今天一样在电视屏幕前当众出丑,那真是不堪设想。

由于轻敌,招来如此一场大败,我真是羞愧难当。时间已是不早,我匆匆吃过晚饭,赶到国泰去化妆上台,始终处于惊魂未定状态,因此招致了一场失败。至今还能依稀记得,那一大段[西皮原板]转[二六],嗓音喑哑,而且还有些发抖,真成了终生耻辱。

我是个不知吸取教训的人,后半生这一类的错失却依然屡犯不已。

1945年日本侵略者战败投降,我于1946年元旦由重庆《新民报》总经理陈铭德先生的邀请乘飞机到上海主编新创刊的上海《新民晚报》副刊《夜光杯》。在上海不足两年当中,我写了两部话剧《捉鬼传》与《嫦娥奔月》,并于这两年先后在上海兰心戏院上演,前者是对当时社会现象的讽刺,后者则是露骨地刺痛了丧权误国而依旧统治大半个中国的蒋介石,因此触怒了上海的统治当局,我得到了好心人的暗示和警告,接受了香港一家电影

公司的邀请去了香港。

在香港的大中华影片公司担任编导期间,在由上海到香港的航程中发生过一起空难事件,著名的上海电影导演方沛霖先生不幸亡故。当时的香港电影分为国语片和粤语片两个品种,而国语片是高档次的影片,从事国语片的摄制人员大部分来自上海,而由于国共的战端已启,上海的电影事业陷于停滞,国语片的制作者包括大量的演员亦纷纷涌入香港。因此方沛霖的这些老伙伴、朋友们倡议举行了一次京剧义演,为方的家属筹募款项。在这场演出中我亦被拉去参加了一个节目。

这是我最后一次参加的京剧演出,剧目是《樊江关》,又名《姑嫂英雄》,由当时的走红影星李丽华和王熙春分饰樊梨花和薛金莲两姑嫂,我扮演的是樊薛二人各有一名随从之一,是一名丑角。这出戏本身就是个玩笑戏,丑角无非是插科打诨,在台上任意发挥而已。值得一提的是我居然至今留有一张不知是谁给我拍的剧照。照片不太清楚,质量不高,然而有纪念意义。可惜的是没有照到两只脚,为什么我要提到脚呢?因为只看头上戴的和身上穿的,倒是合乎规矩的丑角打扮,但那天我是临时被李、王两位女明星抓上台的,穿的是一条灰呢西装裤,脚上是一双黑皮鞋。

写到这张剧照,不禁联想到我还有另一张难忘的剧照:大约是在1933年我十六岁的时候,有一天我约了在富连成科班尚未出科,但已崭露头角的架子花脸袁世海一起到前门外大栅栏的容丰照相馆去拍一张戏照。我俩拍的是《两将军——夜战马

超》,世海扮张飞,我扮马超。世海自己对着镜子勾脸,他带来的一位师傅给我化妆。两人都穿短打衣裤,我戴甩发、薄底靴。世海把合适的靴子让给我穿,他穿的靴子嫌小,只是勉强凑合穿上的。我的姿势、架子也都是他教的,亮相功架很好看,照出来也透着精神,人人看了夸奖。这张照片跟我去南京、上海、武汉、重庆……我一直留着。但又是那一场遗臭万年的该死"文革"把这张照片毁掉了。半世纪后再见世海,他连穿的那双小鞋也还记得……

这是我外行票戏的全部经历,历演小生、武生、花脸、老生、小丑五个行当;唯一正经学习过的《坐宫》却反而没有得到机会登台一露。匆匆五十年过去了,来到当年旧游之地京剧王国的北京,深感我这样的半吊子,自学而不成材的戏迷不能在这块圣地上班门弄斧,为了维护京剧的荣誉和尊严,更不能以伪劣品自欺欺人,因此就连上胡琴吊嗓子也久久不来了。

<div align="right">1993年3月3日北京</div>

<div align="right">(节选自吴祖光著《一辈子——吴祖光回忆录》,</div>
<div align="right">中国文联出版社2004年)</div>